HONGIK ROOT 40

1982-2021

2021년 10월 1일 초판 1쇄 발행

지은이 홍익루트
기 획 홍익루트
발행인 조동욱
편집인 조기수
펴낸곳 헥사곤 Hexagon Publishing Co.
등 록 제 2018-000011호 (2010. 7. 13)
주 소 경기도 성남시 분당구 성남대로 51, 270
전 화 070-7743-8000
팩 스 0303-3444-0089
이메일 joy@hexagonbook.com
웹사이트 www.hexagonbook.com

ISBN 979-11-89688-61-5 03650

HONGIK ROOT 40

1982-2021

홍익여성화가협회

WWW.HEXAGONBOOK.COM

TABLE OF CONTENTS

HONGIK ROOT-NOW! AGAIN!
1982~2021 홍익루트 창립 40주년 기념전

부록

HONGIK ROOT-NOW! AGAIN!

1982~2021 홍익루트 창립 40주년 기념전

2021.10.12 (화) ~ 10.18 (월)

홍익대학교 현대미술관
(HOMA, Hongik Museum of Art)
서울시 마포구 와우산로 94
T.02-320-3272~3

"홍익루트(홍익여성화가협회) 40주년 기념전"을 축하하며

홍익대학교 미술대학은 1949년 미술과로 개설된 이래 지난 70여 년간 한국 현대미술을 주도하여 오면서 수많은 인재들을 배출하였고 그 시대의 선봉에서 위상을 지니고 발전되어 왔습니다.
지난 70여 년간 홍익 미술은 한국 현대미술의 중추적 역할을 하며 독보적 위치를 지키며 세계를 향하여 성장되어지고 있습니다.

홍익대학교 미술대학 회화과 출신 작가들의 모임인 "홍익여성화가협회"는 1982년 서울 아랍문화회관에서 창립전을 개최한 이후 서울시립미술관, 예술의 전당 등 유명한 미술관, 회랑 등에서 의욕적인 전시회를 활발하게 전개하여 왔습니다.

금번 홍익대학교 현대미술관에서 개최되는 "홍익루트(홍익여성화가협회) 40주년 기념전"을 진심으로 축하하며, 이번 기념전을 통하여 한국 현대미술의 주역으로서 활동하며 계승되어 온 회화과 졸업생들의 창의성, 진취적이면서도 자유분방한 투혼의 예술 정신을 재조명한다는 것은 매우 의미가 깊다고 봅니다.

40주년 기념 전시를 계기로 현재의 활동을 뛰어넘어 한국 현대미술의 흐름을 조명하고 역사적 역할을 제시하며 세계 미술로 도약되기를 기대합니다.
이번 뜻깊은 전시에 참여한 모든 작가에게 축하를 하며, 전시 준비에 수고하여준 회장, 임원들의 노고를 치하하는 바입니다.

번영하는 홍익대학교 미술대학 회화과 졸업생으로서의 긍지와 자부심을 갖고 한국 현대미술을 계승 발전시키며 세계 속의 자랑스러운 홍익 미술인이 되어 주기를 바랍니다.

서승원
홍익대학교 미술대학 회화과 명예교수, 1964년 졸업

「HONGIK ROOT-NOW! AGAIN!」 지금, 다시

2021년 8월의 끝자락, 가을을 재촉하듯 아침부터 비가 내립니다. 홍익루트 40주년 기념 책 출판에 실을 자료를 모으고 참여작가 171여 명의 작품과 글을 수정하며 7, 8월 두어 달 온 시간들을 보내고 나니 올 한여름 정말 무더웠던 날씨가 어찌 지나갔는지 이제 머리글을 써야 하는 마음의 여유를 가져봅니다. 올해는 COVID-19에서 벗어나 일상생활이 자유로울 줄 알았는데 벽두부터 만남의 제약이 되고 모든 일들은 전화와 SNS로 의견을 소통하면서 행사를 준비하였습니다.

모교인 홍익대학교 현대미술관에서 10월 열리는 전시 결정통보를 받은 후 홍익루트 40주년 기념전의 의미를 무엇으로 정할지 함께 의견을 모았습니다. 주제는 「HONGIK ROOT-NOW! AGAIN!」 COVID-19로 힘든 시기에 더욱 용기를 내어 지금, 이 시간 다시 시작하자는 마음으로 홍익루트 회원들이 함께 격려하며 작업을 해나가자는 메시지였습니다. 40주년 전시에는 큰 작업을 하고 싶다는 뜻이 많아 50호~100호 작품을 전시하기로 하고 40주년 기념 책자를 만들어 서점에 출판하기로 하였습니다. 1982년 8월 18일에 홍익여성화가들이 「홍익전」을 창립, 한 번도 거르지 않고 40년을 이어 오기까지 그 초석을 만들어 놓으신 선생님들의 추억 이야기나 재학 시절의 잊지 못할 일화나 기록, 사진 등을 담아 보고자 그때 그 시절의 자료를 구하기로 하였습니다. 이 일은 앞으로 홍익루트를 이어갈 유산이 될 것이며 언젠가는 묻히고 사라져 버리게 될 이야기들을 기록에 남겨야 한다는 소명의식과 책임감이었습니다.

지난 2020년 COVID-19가 발생하여 자유로운 만남이 어렵게 되면서 홍익루트 선·후배 동문 약 100여 명이 SNS 소통방으로 39회 정기전을 열었습니다. 40주년 기획 공문이 전달된 이후 SNS 소통방은 동문들끼리 주변의 동기들을 초대, 서로 반가운 문자들이 활발하게 오가고, 작업을 중단했던 동문과 소식이 끊어졌던 회원들의 연이 이어지고, 해외에 계신 동문까지 40주년 소식을 전해 들었다 하시며 모교에 대한 그리움을 표현하는 안부 문자들을 보내오셨습니다.

책자에 실릴 자료 마감을 진행하는 동안 홍익루트 40주년에 참여하겠다는 회원들이 계속 연락을 해오면서 미국 본토, 하와이, 캐나다, 파리, 일본 등 해외에 거주하는 동문들을 포함 171분의 회원들이 모여 40주년 기념전을 기리는 큰 행사가 되었습니다. 아마도 홍익!이라는 모교에 대한 추억과 자신의 뿌리로 회귀하려는 그날을 오랫동안 기다려 오지 않았을까 하는 마음을 서로 공감하였습니다.

8개월의 시간 동안 가슴 따뜻한 정도 나누고 그리운 회포도 나누었으나 한편 가슴 아프고 안

타까운 소식도 전해야 하는 슬픈 시간들도 있었습니다. 하늘나라로 가신 노희숙, 조정숙 선생님, 20주년 기념전을 이끄신 이정지 고문님, 그리고 박춘매 선생님, 그분들은 결코 쉽지 않았던 여성 작가의 길을 걸으시며 평생을 절절하게 작품에 매진하신 존경하는 분들이셨습니다. 그분들의 작품도 이 40주년 한 공간에 함께 전시될 것입니다.

제1회 홍익전 도록부터 39회까지의 홍익루트 도록들과 39년 동안 각 임기를 맡으신 임원진들이 정리하고 기록한 행사일지와 사진들을 일일이 살펴보면서 초창기 선배님들이 꿈꾸고자 했던 홍익여성 미술의 독창성과 자긍심! 그리고 한국미술계에서 동문전의 성격이지만 어떤 장르와 표현의 제약 없이 작품을 해오신 선배님들의 진지한 노력의 흔적은 실로 진한 감동을 주었습니다. 80대의 대선배님들께서 홍익전 창립 당시 열악한 환경 속에서 얼마나 많은 노력을 하셨을지 1회부터 7회까지의 빛바랜 흑백 도록을 보면서 시작은 비록 소박하고 미비하나 그 결실은 크리라는 말씀을 생각하게 합니다. 이번 40년사를 기획하면서 더욱 많은 시간과 인력이 모여 그동안의 행적들을 정리하고 또 다른 방법인 저술로서 체계적 기록이 필요하겠다는 아쉬운 생각을 가져봅니다.

40주년을 준비하는 동안 많은 조언과 축사를 흔쾌히 써주신 서승원 교수님과 한국 미술사 속에서 홍익여성들이 이룩한 노력과 그 의미를 분석하여 평문을 써주신 김이순 교수님께 감사의 인사를 드립니다.

또한 350여 동문들이 지금까지 화업의 길을 걸을 수 있도록 정신적 버팀목을 마련해 주신 스승님들께 40주년을 돌아보며 감사의 마음을 담아 추억하며 기립니다.

다시 한번 40주년에 참여하시기 위해 좋은 작품을 출품하시고 책자 발간에 협조해 주신 홍익루트 모든 회원님! 그리고 이 행사가 잘 이루어질 수 있도록 아낌없는 후원으로 도움을 주신 회원님께도 진심으로 고마운 마음을 전합니다.

끝으로 40주년 기획을 준비하는 동안 저희들을 지지해 주시고 격려해 주신 역대 회장님들께 감사 마음을 드립니다. 거리두기 상황 속에서 40주년 기획에 뜻을 함께하며 묵묵히 일해주신 정해숙 부회장과 김외경 총무를 비롯한 16분의 임원진 모두 수고 많으셨습니다. 그리고 40주년 책 출판에 수록되는 많은 작가들의 자료를 일일이 교정하느라 애쓴 헥사곤 출판의 조동욱 실장에게도 이 자리를 빌려 고마움을 전합니다.

홍익루트 창립 40주년 기념전을 준비하며
회장 최정숙

한국 현대 여성작가들의 깊은 뿌리 :
「홍익여성화가협회」 창립 40주년 기념 《홍익루트전》의 의미

「홍익여성화가협회」는 홍익대학교 회화과 출신 여성화가들의 단체다.[1] 이 단체는 지금으로부터 꼭 40년 전인 1982년 8월에 아랍문화회관에서 《홍익전》을 개최하면서 한국 화단에 등장했다. 무려 83명이 참여한 이 창립전은 홍대 출신 여성작가들의 대규모 결집을 보여준 첫 사례로서, 이후 40년 동안 정기전을 통해 매년 작품을 발표하고 있다. 정기전은 《홍익전》에서 《홍익여성화가협회전》으로 명칭이 변경되었다가 2011년부터는 《홍익루트전》으로 오늘에 이르렀다. '루트(root)'라는 단어를 선택한 것은 이 단체의 정체성을 더욱 분명히 하기 위함이었다. '홍익루트'는 말 그대로 나무의 뿌리처럼 풍성한 열매를 맺는 근원이 되고자 하는 의지를 함축한 것으로, 여성작가들의 단체라는 사실을 넘어 홍대 미대의 증식과 확장을 위한 원동력으로서의 「홍익여성화가협회」의 역할을 강조한 것이다.[2]

한국 현대미술사에서 홍대 출신 작가가 차지하는 비중은 매우 높다. 1949년 윤효중(1917-1967)이 중심이 되어 설립된 홍대 미술학부는 6·25 전쟁 직후 당대 최고의 미술가들을 교수진으로 대거 영입하면서 명실상부 한국 현대미술의 메카로 부상했다. 1950년대는 김환기(1913-1974), 이상범(1897-1972), 이경성(1919-2009), 한묵(1914-2016), 천경자(1924-2015) 같은 명망 있는 교수들을, 그 이후에는 이들로부터 교육을 받은 세대들을 중심으로 홍대 미대는 한국 현대미술의 흐름을 주도해왔다. 특히 홍대 출신 작가들은 1960-70년대 전위미술의 중심에 있었다. 그러나 전위적인 작가로 거론되는 이들은 거의 남성 작가다. 여성작가로는 1960년대 후반에 퍼포먼스에 앞장섰던 정강자(1942-2017) 정도가 거론될 뿐, 다른 여성작가들의 경우는 이름만 언급되는 정도고 그들에 대한 상세한 정보나 작품은 한국 현대미술사 관련 저작물에서 찾아보기 어려운 실정이다. 이는 남성들만큼 위대한 여성작가가 없었기 때문일까, 아니면 여성의 목소리를 담을 그릇이 없었기 때문일까. 그것도 아니면 의도적

1 홍익대학교 미술대학 회화과는 1949년에 문학부 안에 미술과로 시작되었다. 1954년에 이르러 미술학부가 개설되었는데, 미술학부는 회화과, 조각과, 건축미술과로 구성되어 있었다. 그리고 1958년에는 회화과 안에 동양화 전공자와 서양화 전공자가 있었고, 1965년에는 회화과가 동양화과와 서양화과로 나뉜다. 1969년에 두 과를 다시 회화과로 통합했다가 1979년에 동양화과와 서양화과로 다시 나누었다. 1990년에 동양화과는 그대로 두고 서양화과를 회화과로 학과 명칭을 변경해서 오늘날에 이르렀다. 매우 복잡한 학과 명칭 변경으로 회원들의 졸업 학과가 상이할지라도 「홍익여성화가협회」는 홍익대학교에서 서양화를 전공한 여성 화가들의 단체다. 홍익대학교 미술대학 역사에 대한 자세한 언급은 『한국 현대미술사 속 홍익미술, 1949-2009』(홍익대학교 미술대학, 2009) 참조.

2 《홍익루트전》으로 전시 명칭 변경의 배경에 대해서는 김영자 동문(1963년 졸업)과의 전화 인터뷰(2021.8.17.)

으로 미술사 서술에서 여성작가를 배제한 결과일까. 혹시 남성 동문 선후배 간의 끈끈한 유대관계가 본의 아니게 여성 동문을 소외시켜온 것은 아닐까.

홍대 동문의 대표적 그룹인 「오리진회화협회」는 1962년에 결성되어 자타공인 한국 현대미술에서 중추적 역할을 했는데, 안타깝게도 여성 동문은 회원으로 영입되지 않았다. 이러한 사실을 인지한 홍대 출신 여성화가들이 약 2년 정도의 준비 기간을 거쳐 창립한 단체가 바로 「홍익여성화가협회」이다. 당시 구성원을 보면 송경(1936년생) 회원이 최연장자이고 1982년에 갓 졸업한 동문들도 포함되어 있는데, 이 협회 결성의 중심축은 1960년대에 학교를 졸업하고 70년대에 활발히 활동하던 중견 작가들이었다. 초기에는 다양한 장르의 홍대 출신 여성 작가들이 참여했으나 점차 서양화 전공자로 단체의 정체성이 분명해졌고, 현재는 350명 정도의 회원을 보유한 거대한 미술단체가 되기에 이르렀다.

지난 40년간 「홍익여성화가협회」가 해온 활동 중 가장 중요한 것은 단연 정기전이다. 1999년과 2004년에는 3차례 전시회를 개최하기도 했지만, 1982년 창립전 이후로 매년 1회 정도 전시회를 개최했으며, 부정기적이지만 세미나를 열기도 했다. 정기전은 대체로 특별한 주제 없이 진행되었지만, 때로는 차별화된 주제전을 통해 여성화가 단체로서의 정체성 모색을 시도하기도 했다. 그중에서 주목할 만한 전시는 2001년에 열린 창립 20주년 기념전 《여성 환경展》이다. 코로나 펜데믹과 가뭄이나 홍수 같은 기후 이변을 겪으면서 환경이 전 세계적 이슈가 된 현 상황에서 볼 때, 일찍이 20년 전에 환경 문제를 다뤘다는 자체가 매우 시사적이다.

홍익대학교 현대미술관(HOMA)에서 열리는 이번 창립 40주년 기념전에는 팬데믹 상황에서도 170여명의 작가들이 대거 참여한다. 참여 작가들의 작품을 화풍 상으로 분류하거나 특정 미술사조로 설명하기도 어렵지만, 사실 그럴 필요도 없다. 이 단체가 특정한 조형 언어나 이념으로 뭉친 것이 아니기 때문이다. 창립 당시부터 이 단체는 특정한 미술 경향을 추구하거나 미학을 공유하기보다는 작가들이 각각의 개성과 철학으로 창작활동을 펼칠 수 있는 근거지 내지는 뿌리로서 기능하고자 했다. 표현 방식이나 지향점이 무엇이든 회원들 각자가 자신의 미학과 철학을 토대로 자유롭게 창작할 수 있도록 서로를 보듬고 격려하는 데 목적이 있었던 것이다. 실제로, 이런 분위기 속에서 형성된 선후배 간의 끈끈한 유대관계는 여성 작가들이 창작활동을 지속하는 데 든든한 버팀목이 되고 있다.

잠시 한국의 대표적 여성 미술가 단체의 역사를 살펴보면, 1982년에 「홍익여성화가협회」가 결성되기 이전인 1970년대에 「한국여류화가협회」(1973)와 「한국여류조각가회」(1974)가 결성되었고, 시기적으로 한참 후인 2000년에 「한국화여성작가회」가 창립전을 개최하여 오늘에 이르렀다. 이 단체들의 창립 배경은 매우 단순하다. 남성 중심적 미술계에서 여성작가들 스스로가 서로를 촉발하면서 창작에 정진하기 위함이었다. 서구의 페미니즘 1세대 작가들이 남성 중심적 사회에서 배태된 기성의 제도와 관념을 전복하는 데 심혈을 기울였던 것과 비교하면, 한국 여성작가들은 가부장적인 사회나 제도를 비판하는 데까지 나아가지 못했다는 점에서 역사적 의미가 미미하다고 할 수도 있다. 그러나 1970-80년대 한국의 여성작가들에게 무엇보다도 중요한 것은 창작활동을 지속하는 것 그 자체였다. 당시에는 여성작가들 대부분이 결혼해서 가족을 건사하는 일이 급선무였기 때문에 개인의 자유로운 창작은 엄두도 낼 수 없는 형편이었다. 특히 육아로 인해 창작활동이 단절된 경우가 다반사였고, 육아를 마친 후에도 미술계로 복귀하기란 좀처럼 쉬운 일이 아니었다. 이런 상황에서 여성들이 창작활동을 지속하고 또 재기할 수 있도록 견인한 것이 바로 여성 미술가 단체들의 역할이었다. 남성 작가에 비해 모든 면에서 좀처럼 기회가 주어지지 않는 제도를 탓하기보다 서로가 창작의 끈을 놓지 않을 수 있도록 서로를 촉발하고 고무한 것이다. 그 결과, 현재 여성 미술가들의 활약상은 그야말로 눈부실 정도다. 여성 미술가 단체들의 주된 활동이 정기전을 여는 정도에 국한된 것도 사실이지만, 여전히 이 협회들은 여성 회원들이 창작하고 연대할 수 있는 둥지로 기능하고 있다.

한국 근현대미술사에서 통상 나혜석(1896-1948)을 페미니즘 작가의 원조로 언급한다. 그러나 사실상 그의 회화 작품 중에는 페미니즘적 관점으로 읽을 수 있는 작품이 거의 없다. 그가 쓴 글들과는 달리, 그의 회화는 동시대의 남성화가들과 대동소이한 주제와 화풍을 갖고 있다. 나혜석을 페미니즘적 시각에서 설명하려는 연구자들이 당혹감을 느끼는 이유이기도 하다. 그러나 나혜석은 틀림없는 페미니스트이다. 한국 여성 최초로 서양화를 전공한 나혜석은 1918년에 미술학교를 졸업하고, 졸업 직후 결혼을 하고, 1921년에 서울에서 첫 개인전을 열었다. 이 개인전은 한국 여성작가로서는 최초였을 뿐 아니라 한국 서양화가로서도 김관호(1890-1959)가 평양에서 개인전을 연 이후 두 번째였다. 당시 신문기자들은 앞다투어 나혜석의 개인전을 취재했는데, 이때 한 기자는 만삭임에도 불구하고 왜 개인전을 여는지를 묻자 나혜석은 분명하게 대답한다. '여자도 전문인이 될 수 있다는 것'을 보여주기 위해서였다고. 기사에 따르면, 나혜석은 당시 여성화가가 한 사람도 없는 것은 우리나라의 여러 가지 형편이 조선여자로 하여금 그림에 대한 흥미를 줄 만한 기회와 편의를 박탈했기 때문이라고 역설하면서 많은 여성들이 전시회를 보러 오기를 바랐고, 실제로 수많은 여성들이 전시회에 다녀갔다

고 한다. 나혜석은 일찍이 '페미니즘은 휴머니즘'이라는 근원적인 명제를 가지고 어려운 환경에서도 창작활동을 지속하고자 했다. 고희동(1886-1965), 김관호, 김찬영(1893-1960)과 같은 동시대 남성 작가들이 절필하거나 서양화라는 장르를 끝까지 고수하지 못했던 것과 대조된다. 요컨대, 나혜석은 타고난 성별로 인간을 구분하거나 억압하기를 거부했다. 남과 여는 성별이 다를 뿐 여기에는 우열이 있을 수 없다. 남녀의 성별을 떠나 미술가들은 각자의 고유한 경험과 철학을 작품으로 표현함으로써만 진정한 공감을 얻게 되고 시대적으로 의미 있는 작가로 자리매김될 수 있다.

해방 이후 수많은 단체가 명멸했고, 현재 한국에는 수백 개의 미술 단체가 존재한다. 포스트모던 시대가 도래하면서 작가들은 그룹 활동보다는 개별적인 작업에 매달리는 경향이 있다. 그럼에도 여전히 각 미술대학 출신들은 단체를 만들어 동문전을 개최하고 있으며《홍익루트전》역시 그 많은 동문전 중에 하나다. 작품의 형식과 내용에서 통합된 이슈가 없이 정기전을 40년 동안 지속해왔는데, 어쩌면 특정 이슈나 이념을 내걸지 않았기 때문에 이 단체가 해체되지 않고 발전적으로 성장할 수 있었던 것이 아닐까 싶기도 하다. 「홍익여성화가협회」가 보다 의미 있는 미술단체로 발전하기 위해서는 지금과 같은 회장단의 노력과 함께 이 단체에 대한 회원 각자의 지속적인 깊은 애정이 요구된다. 이는 그다지 어려운 일이 아니다. 회원들이 홍익인으로서의 자부심을 갖고 매년 열리는 정기전에 출품할 작품을 최선을 다해서 제작할 때《홍익루트전》은 더욱 빛이 날 것이다. 앞으로도 「홍익여성화가협회」는 후세대 미술가들에게 든든한 둥지이자 깊고 튼튼한 뿌리가 되어주기를 기대해본다.

김이순
홍익대학교 교수

참여 회원

송 경 제정자 황영자 김영자 석난희 조문자 유송자 이정혜 남영희
노희숙 정동희 김정자 이정지 전명자 전준자 김동희 김명숙 박옥자
심선희 황명혜 민정숙 박명자 이명희 정계옥 김경복 김 령 장지원
조정동 서정숙 조지현 황용익 김명희 박나미 이은구 장경희 조정숙
김명숙 유성숙 최영숙 강선옥 송혜용 정순아 김호순 양혜순 이정숙
최수경 하명옥 박은숙 서경자 이명숙 이순배 조규호 최정숙 황경희
공미숙 김경희 성순희 이경혜 백성혜 변경섭 이혜련 정해숙 최미영
한수경 손일정 송진영 신미혜 안현주 위영혜 유복희 이지혜 정미영
김미경 이태옥 하민수 박춘매 이윤경 이은순 임미령 한지선 허은영
황은화 강혜경 김미향 김성영 김혜선 이신숙 채희정 강희정 김보형
문미영 문희경 민해정수 안명혜 이은실 인효경 장은정 김희진 공란희
반미령 서원주 윤수영 최규자 최미희 김수정 김외경 김인희 민세원
박민정 신미혜 안수진 이경례 정연문 조미정 조윤정 김계희 김남주
김성은 김정아 신정옥 안현주 오의영 이정자 임유미 전지연 최지원
김경숙 김승연 연규혜 임정희 정은영 김수정 류현미 박문주 이미애
홍희진 우미경 이경미 이승신 이은영 이정아 정수경 이윤미 김미성
박상희 정유진 노연정 권규영 박계숙 홍세연 김진희 최은옥 황예원
이 유 강우영 김정은 낸시랭 류지연 정지현 조혜경 김지혜 양지희
이희진 홍 지 장노아 지희장 이윤미 최지영 권선영 김재원 최미나

송 경
SONG, KYUNG
1959 졸업

타는듯한 더위에 안녕하셔요. 너무도 오랫동안 홍익 가족이 한데 모이기를 원하였기에 작품 발표 전을 갖게 되었습니다. 대학에서의 의욕적인 작품 생활을 이어갈 수 있는 시간을 가지려 함께 모였습니다.
바쁘신 선생님께서 꼭 오셔서 보아주시고 귀한 말씀 주시면 저희들이 힘차게 한 걸음 한 걸음 내디딜 수 있는 큰 기쁨이 되겠습니다. (제1회 초대글)

또 한 해를 맞으며 여기 홍익 가족들은 문을 활짝 열고 기쁨의 인사를 드립니다. 불같은 태양 아래 가을은 익어가고 있습니다. 저 넓고 높은 하늘을 향하여 끝없는 길을 가고 있는 저희들의 일하는 보람을 함께 보아주시고 알차게 자랄 수 있는 밑거름이 되는 귀한 말씀 기다리고 있습니다. (제2회 홍익전 인사글)

꽃 아기
33.4 × 24.2 cm
캔버스에 유채
1971

하늘
162.2 × 112.1 cm
캔버스에 유채
1997

제정자
JE, JUNG JA
1962 졸업

나의 작업은 전기가 〈세월의 소리〉, 〈기운의 소리〉, 〈선과 면〉의 시리즈로, 후기가 〈정과 동〉 시리즈로 이루어지고 있다. 전기의 화면이 순수 추상적인 경향을 지향하는 반면에, 후기의 화면은 버선이라는 이미지의 기호화(記號化)가 지배되고 있다. 버선이란 구체적 형태를 통해 반복성과 균질성을 통해 또 다른 생동감을 추구하고 있으며 버선은 "작은 우주"와도 같다. 단일한 소재지만 평면회화 기법과 오브제적 요소, 입체조각들로 해석됨으로써 매번 색다른 감동을 준다.

그것은 버선이면서 동시에 버선이 아닌 순수한 조형의 차원에 이르렀음을 알 수 있다. 평면과 반(半) 입체, 나아가 완전한 입체로의 작업은 그만큼 풍부한 생동감의 구현이라고 할 수 있을 것이다. 버선 작업의 또 다른 특징은 '일정한 패턴의 기하학적 반복'이다. 전체적으론 단순화된 몇 가지 색면추상을 떠올리지만, 근접해서 보면 버선을 매개로 한 구체적인 형상성을 지니고 있다. 나의 작업은 평면과 입체를 넘나들면서 표현의 영역을 확장하고, 콜라주 기법을 사용해 반입체적인 형태로 작품을 만들다가 완전 입체적인 버선 조각까지 작업의 확장성을 가지게 된다.

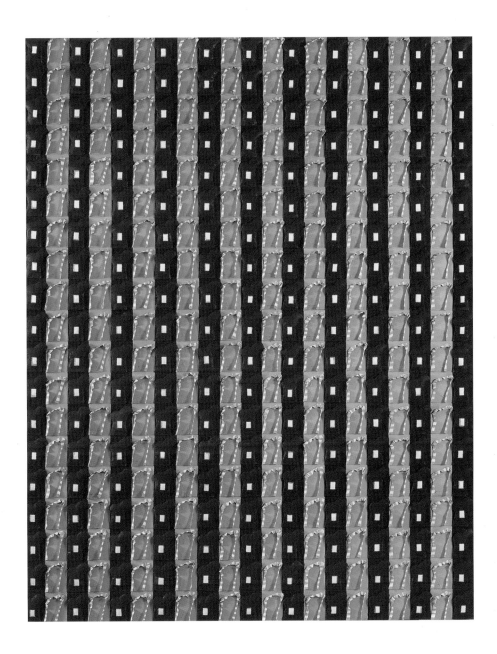

靜과 動 Serenity and Dynamism
181.8 × 227.3 cm
Cotton and acrylic on canvas
2009

靜과 動 Serenity and Dynamism
190 × 150 cm
Cotton and acrylic on canvas
2013

황영자
HWANG YOUNG JA
1963 졸업

나는 자신이 가꾸어온 틀 안에서 안주하기를 거부하고 끊임없는 변신을 실험적 자
세로서 시도해왔다. 예술적 흔적을 만들어 내는 자기 자신을 창조하면서 그 가능성
을 전개해 자아를 정립시키고자 고민하며 붓과 팔레트 사이에서 색은 캔버스 안에
세상 최상의 멋있는 자유를 느낀다.
풀잎의 떨림, 새소리, 바람소리, 물소리, 벌들의 합창과 같은 경이로움에 감응하면
서 그림을 만드는 것이 아니라 그려져야 한다고 생각한다.

自然神詣 (a naturolapothposis)
162.2 × 133 cm
Acrylic on canvas
2021

염원 – The Soul's Prayer
162 × 133 cm
Acrylic on canvas
1987

김영자

KIM, YOUNG JA

1963 졸업

꿈을 꾼다는 것, 꿈을 꿀 수 있다는 것

꿈은 내 그림의 소재가 되어 화폭 속을 유영하고 있다. 꿈과 환상의 공간에서 시간을 머금은 풍경들은 존재하고 있는 현실이자 그 현실을 뛰어넘는 공간에 머문다. 그리고 현실과 비현실의 경계에 선 환상적인 분위기는 꿈속의 풍경이자 반영태가 된다. 실재하지만 실재하지 않을 것 같은, 변형된 형태의 현실적인 풍경과 모습들은 상상력이 날개를 달고 변주의 하모니가 된다. 때문에 나에게 있어서 사물의 실제적 모습은 심안(心眼)으로 들여다본 또 하나의 실재(實在)가 된다. 낯선 여행지의 이국적인 거리 풍경은 한편의 시, 서사가 되어 동심 속 여정을 떠나게 한다. 화병의 꽃이 거리의 풍경을 장악하듯 과장되어 있고, 고풍스러운 건물들이 인물들과 묘한 조화를 이루며 화폭 속을 들여다보는 이들에게 잃어버린 시절, 행복했던 공간에 대한 노스탤지어를 불러일으킨다.

2020년 2월 어느 날
91 × 180 cm
Oil on canvas
2020

행복한 꿈
116.8 × 91 cm
Oil on canvas
2021

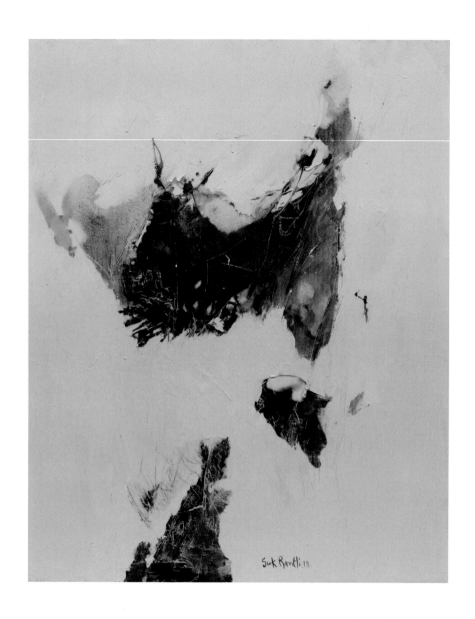

석난희
SUK, RAN HI
1963 졸업

자연에 마음을 담고 살아가려면 많은 지혜가 있어야 한다.
자연의 변화에 대한 순간적인 생명감을 몸으로 느끼며 조금은 감정적인 세계를 추구하는 형태에 도취하기도 한다.
때로는 밀려오는 감정의 노예가 되기도 하고 조금은 금욕주의자가 되어 사물을 냉철하게 파악하는 사고를 가질 필요가 있다.

자연
162 × 130 cm
Oil on canvas
2018

자연
130 × 97 cm
Oil on canvas
2018

조문자
CHO, MOONJA
1963 졸업

하얀 캔버스 위 퍼미스 젤을 희석시키어 엷게 나이프로 고른다.
모래 위 맨발로 발가락 사이 느끼는 부드러움이 온다.
창호지 문으로 스미는 햇빛의 눈부심의 마력에
퍼미스 젤과의 긴 동행, 오랫동안 누적되는 시간 속에 돌가루의 두께는
긴장감을 더해 가면서 때론 전부가 해체되는 상황에 이르기도 하지만
이러한 용기와 포기의 자유로움, 고난의 행위는
포기 안 되는 생명력의 강화됨을 체험시킨다.
인간에게 한 번도 굴복한 적 없는 광활한 불모지
광야는 캔버스 위에 생생하게 살아서
다시 태어나는 순간이기에 어둡고 긴 침묵의 터널 넘어 밝은 태양을 본다.

광야
162.2 × 130.3 cm
Mixed media on paper
2019

광야
162.2 × 130.3 cm
Mixed media on paper
2019

유송자
YOO SONG JA
1964 졸업

때로는 치열하게
때로는 게으르게
때로는 바둥거리며
그렇게 허둥대며 걸어온 길
그렇게 세상 물결에 휩싸여
여기까지 밀려왔는데
그럼에도 간간이 기쁨도 곁에 있어
웃기도 하며 지나온 세월
껄끄럽던 모든 이들과 상황들,
하지만 인지능력이 떨어져서일까
내겐 잊음이 되고 그것들이
한알 한알 진주가 되어 내 목에 걸어졌다.
이제는 띄엄띄엄 이젤 앞에 앉아
붓끝에 내 속내 한 방울씩 섞어 그리는 〈나〉
남은 내일에 설레는 지금의 〈나〉
더 늙지 않으려고 꽤나 바둥거리고 있는 〈나〉
그런 〈나〉가 바로 '나'이기에
그런 〈나〉를 '나'는 사랑한다.

부케처럼
60.6 × 40.9 cm
아크릴
2016

삶의 가운데
53 × 45.5 cm
아크릴
2018

이정혜
LEE JUNG-HAI
1964 졸업

나의 그림의 주제는 꽃이다. 나는 많은 꽃의 이름을 잘 모른다. 어릴 때 마당에 피어 있던 채송화, 봉선화, 나팔꽃, 국화 그리고 들녘에 있었던 코스모스 정도 알고 있다. 꽃은 말이 없다. 그러면서도 항상 아름답다. 어떤 꽃은 향이 있고, 어느 꽃은 그냥 담담하다. 때로 겪는 바람, 비를 잘 견디고 그윽한 자태를 드러낸다. 그러면서도 변함없이 반겨준다. 집 안에 꽃이 있노라면 마음이 더욱 편안해지고 고요하게 온다. 꽃 마음의 평정 속에 명상을 하며 자유롭게 나만의 이름 모르는 꽃을 오늘도 그린다. 그림은 그림이어야 한다.

꽃 FLOWER
116.8 × 91 cm
Acrylic on canvas
2021

꽃 FLOWER
116.8 × 91 cm
Acrylic on canvas
2021

남영희
YOUNGHIE NAM
1965 졸업

변하지 않는 것은 세상이 변한다는 사실뿐이다.

또 다른 변화도 있었다. 코로나 바이러스가 발발하고 확산되던 그 시점에 뉴욕으로 가서 1년을 살게 된 것이다. 그곳에서 나는 한국에서는 볼 수 없었던 죽음의 행렬에서 공포와 원망, 분노와 증오가 번져가는 것을 느꼈다. 이렇게 격렬한 날것의 감정 속에서 내가 그리는 서사는 다시금 새로울 수밖에 없다.

결국 내 작품은 변화하는 세상 속에서 나를 이루는 수많은 순간들에 대한 축적된 기록이다. 세상에 맞서고 순응하며 현재에 이른 그 과정의 흔적이다. 때론 잃어가는 무언가에 대한 그리움이 담기기도 하고, 때로는 지금처럼 공포와 분노를 덜어내는 의식이기도 한다. 그러나 결과적으로는 그 모든 것을 통합하여 수용함으로써 특별한 내가 되는 길이다. 성찰의 절차이고, 변화의 원동력이며, 결국 보편적인 인간의 이야기이다.

회상
149 × 244 cm
한지, 먹 황토 아크릴
2016

In covid 19
161 × 130 cm
한지, 먹 황토 아크릴
2021

노희숙
NOH HEESOOK
1965 졸업

화가의 티끌 하나 없는 맑은 마음이 화면을 감싸는 것 같다.
적요한 듯 활달하며 기교 부림 없는 소담한 붓놀림이 농밀하게 형태를 이끌어가며
색조는 비교적 침잠된 중간 색조, 혹은 다소는 어두운 톤으로 원숙한 경지를 드러낸
다. 서양화임에도 동양 수묵화에서 으뜸으로 꼽는 기운생동의 맛 즉 생명력이나 운
동적인 요소를 간직하고 있다. 대상에 접근하는 자세는 자연을 묘사적으로 파악하
기보다 구체적인 외면 형상을 걸러내고 절제된 화면을 구사하는 편이다.
동양인의 심성이나 정서가 잘 고여있다고나 할까 자연으로 돌아가고 싶어 하는 회
귀 심리를 여기서도 엿볼 수 있다. 일종의 탈속의 정신세계 같은 것의 편린이 번득
인다. 자연은 그 자체로 아름답거니와 화가가 그것을 화면 형체로 바꾸었을 때 그와
는 별도의 아름다움이 창조되어진다. - 김인환 미술평론가

산의 여운
26 × 23 cm
Oil on canvas
2003

진달래
130.3 × 89.4 cm
Oil on canvas
2007

정동희
CHUNG, DONG HI
1965 졸업

나의 주요 작품 소재는 산 능선, 배꽃, 연잎, 나리꽃, 진달래 등등 자연과 관련된다. 나는 대학을 제외한 학창 시절을 나주에서 보냈다. 할아버지와의 새벽 등산, 가끔 불공 드리시는 할머니 쫓아 절에 갔던 기억, 친구들과 쑥과 나물을 캐던 학창 시절의 추억이 아직까지 나의 작품의 근간이라고 할 수 있다. 골격이 잘 드러난 겨울 산이라든지 소박한 진달래, 산뜻한 나리꽃에서 느끼는 사물의 이미지와 색감을 표현하고 묘사하기 위해 내 나름의 자유로운 사색과 명상에 잠기는 시간에 즐거움과 열정을 느낀다. 봄을 맞아 활짝 피어난 배밭에 앉아 자연의 경이로움과 우리의 꿈 많은 인생을 생각하곤 했다.

연잎
130.3 × 80.3 cm
Acrylic on canvas
2020

나리꽃
72.7 × 60.6 cm
Acrylic on canvas
2020

김정자
KIM JUNG JA
1966 졸업

뜨거운 태양 아래 불어오는 바람결에 매달려, 이리저리로 고개를 숙이면 춤을 추는 야자나무의 잎사귀들, 10월이면 주렁주렁 망고들을 매달고 내가 그려주기를 기다리고 있는 녹색의 망고나무, 빠빠에, 바나니에, 까후로 가는 길가의 시장 풍경, 검은색 피부에 아름다운 무늬의 옷을 입은 뚱뚱한 여인들, 그리고 쿤타킨테의 순수함에 이끌려 소꿉놀이, 학교놀이를 그림과 함께 25년 동안 정신없이 살다 보니 정년퇴직, 인생은 나그네임을 뼈저리게 느끼며 영원히 살고 싶었던 " 나의 행복, 나의 작은 천국" 아프리카를 떠나왔다. 아름답게만 창조하신 이 자연 앞에 가슴 설레게 느낀 만큼 표현하지 못하는 안타까움이지만 꼭 풋과일들 같은 그림들…

38

축제
116.8 × 80.3 cm
Oil on canvas
2020

트로피카나(해변)
100 × 80.3 cm
Oil on canvas
2021

이정지
CHUNG JI, LEE
1966 졸업

나는 오랜 세월 동안 화면의 깊이와 행위의 표현에서 오는 시각적 세계와 초월적 세계에 심취되어왔다. 그것은 정신과 물질, 표면과 내면, 의식적인 것과 무의식적인 것, 생성과 붕괴 등 서로 다른 세계에서 얻어지는 요소들을 통합 조율해 나가는 일이다.

롤러와 붓으로 화면 위에 밝고 어두운 톤을 처리한 다음 나이프로 행위의 속도감에 의한 생동감 있는 획을 긁어내고, 롤러로 매닥질을 치기도 하면서 때로는 엄격하게 다스리기도 한다. 부드럽고 완만한 느낌을 주는 롤러와 예리하고 명쾌한 속도감을 유발하는 나이프는 유채의 특성과 함께, 내가 굴려 가는 동그라미에서 나만의 독자적 세계를 펼쳐가게 하는 중요한 매개체 역할을 하고 있다.

나의 동그라미는 시작과 끝이 없는 우주를 상징하는 일원으로, 또한 지고한 정신을 상징하는 원으로 여러 의미를 포함하지만, 그 모든 것은 하나, 나의 둥그런 마음의 흔적들이다.

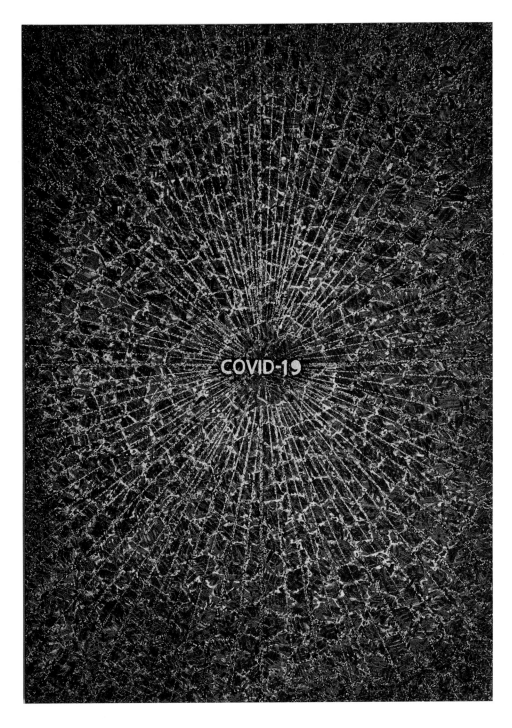

®-1994-3
290.9 × 218.2 cm
Oil on canvas
1994

COVID-19
182 × 227 cm
Oil on canvas
2020

전명자
JUN, MYUNGJA
1966 졸업

작품 '오로라를 넘어서(Over the Aurora)' 시리즈는 작가가 1995년 아이슬란드에서 직접 체험한 오로라의 신비로운 빛의 강렬했던 인상에 우리의 삶을 투영시킨다. 온통 푸른빛을 발하는 오로라의 환상적이고 우주적인 공간 속에 작가는 사람, 꽃이 핀 정원, 교회, 악기, 동물 등의 소재를 자유롭게 어울려 놓으며 시간과 공간을 초월한 몽환적인 화면을 선사한다.

블루 빛의 향연 속에 소소한 삶의 흔적 들에서 희망을 찾고 유토피아를 꿈꾸게 하는 미지의 세계를 보여주는 듯하다. 각박한 현대사회를 살며 현실적이고 이성적인 사고에 길들여진 우리에게 작가 전명자의 작품은 삶 속의 여유와 감동, 환희, 희망 등 기쁨을 전달해 준다.

오로라는 자연이 연출하는 최고의 쇼이자 천국과 극락을 보여주는 빛 같았다.
그 푸른빛과 마주하면서 나 자신이 완벽하게 녹아내리는 것 같은 강렬한 느낌을 받았다.
지구 상에서 펼쳐지는 신비롭고 황홀한 오로라를 보면서 저 너머에 무한한 우주가 있고 그 속에 있는 수많은 은하계 어딘가에 지구처럼 아름다운 자연과 우리 인간을 닮은 생명체가 있으리라 상상한다.

태양의 금빛 해바라기
130 × 97 cm
Oil on canvas
2020

오로라를 넘어서
162.2 × 130.3 cm
Oil on canvas
2017

전준자
JUN, JOON JA
1966 졸업

나는 작품을 임하면서 이 제목의 주제에 벌써 몇십 년째 매달리고 있다. 그것은 두 가지인데 하나는 만남이고 다른 하나는 축제이다. 이 두 가지는 사실상 하나의 주제에 대한 변주로서 서로 연결되어 있다. 만남과 축제, 이 둘은 인생의 근원적인 물음으로 어쩌면 아무도 그에 대한 답변을 한마디로 할 수 없는 까닭에 한갓 물음으로 끝나는 우리의 영원한 숙제인지도 모른다. 따라서 이 주제는 늘 새로운 상황 속에서 새로운 모습으로 부각되는 까닭에 이렇게 오랫동안 같은 주제로 작품에 매진해올 수 있었던 것 같다.

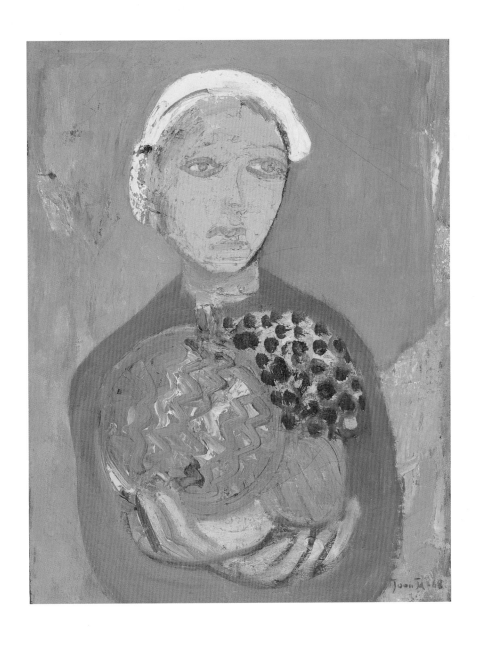

잃어버린 낙원을 찾아서
112 × 162 cm
Oil on canvas
2020

자화상
53 × 45.5 cm
Oil on canvas
1968

김동희
KIM DONG HEE
1967 졸업

단일 톤으로 구성하여 일관성을 가지며 정형화한다. 정형화된 구성에서 다시 변화를 주고 그 변화의 리듬감을 표현하였다. 자연 그대로의 사실적 표현이 아닌 화폭 전체에 대지의 생물들을 Composition 하여 자연의 신비로움을 내가 느낀 감정과 경험에 어우러진 감성을 부여하였다. 눈에 보이는 대상을 내 안으로 가져와 나만의 기법으로 재창조하는 것이다.

자연 속에서
145.5 × 112 cm
Oil on canvas
2012

자연 속에서
145.5 × 112 cm
Oil on canvas
2012

김명숙
KIM MYUNG SOOK
1967 졸업

내 주위에 펼쳐진 모든 것 중에서 가장 아름답고 보기 좋은 것이 자연이다.
따라서 나는 자연에 눈이 가장 많이 간다.
내가 그림을 그릴 때는 평소에 친밀하게 바라보았던 자연의 일부가,
또는 자연에 내재되어 있는 향기와 숨결이 자연스럽게 어느 순간에 표출된다.
나를 일으켜 세우고 존재의 의미를 부여했던 것은 바로 그림이었다.

자연의 향기
182 × 91 cm
Oil on canvas
2021

가을빛
91 × 73 cm
Oil on canvas
1989

박옥자 나는 단지 그 무엇을 표현하는 것에 관하여는 크게 생각하지 않는다.
PARK OK JA 다만 나의 내면에 솟아오르는 그 무엇을 외적으로 표현하고자 하는 형상을 작업
1967 졸업 중에 우연히 나타날 때 흥미를 갖고 접근하며 시도해 본다.

뜻(meaning)153
117 × 146 cm
아크릴
2021

밤 풍경
76 × 94 cm
아크릴
2011

심선희
SHIM SUNHEE
1967 졸업

유년시절부터 환상 속에서 자유로운 영혼을 갈망하며 늘 꿈꾸기를 좋아하며 성년이 되어서는 현대미술을 시작할 때 전위미술 실험미술 입체조형미술 최초의 해프닝까지 주저 없이 하며 정처 없이 대자연을 유랑하는 집시처럼 꿈꾸는 집시 여행을 좋아했다. 대학 졸업 후 파리 유학 대신 작업실을 차리고 예술 활동하며 많은 해외여행을 다녔다. 세계 미술관 여행과 러시아 대평원을 북쪽으로 북유럽에서 순수한 집시 가족도 만나고 나의 그림에 많은 모티브가 되었다. 또 음악가와 오케스트라와의 공연에 내 그림이 무대 영상으로 오른 콜라보 공연도 해서 참 좋았다. 서유럽과 미주 캐나다 동남아 중국 일본 남태평양 등 미술관 여행은 더 많은 꿈과 예술활동에 도움이 되었다.
앞으로는 전시 발표보다 많은 세계여행 음악여행 체험이나 식물원에서 얻은 이미지로 멋진 작품을 많이 하고 수필이 있는 화집을 낼 계획이다.

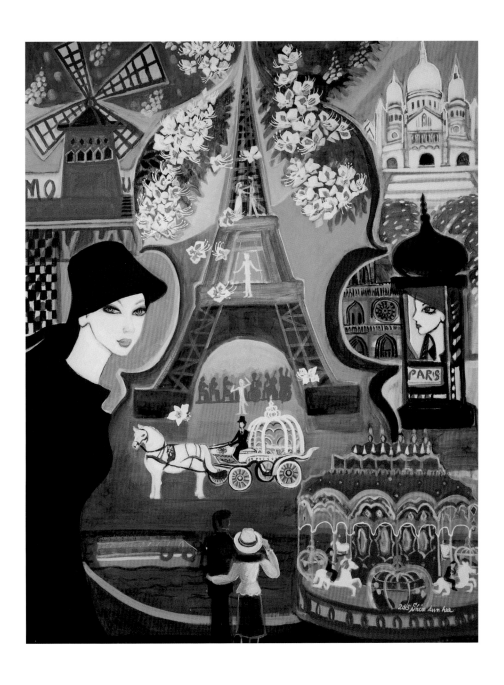

Botanical garden
116.8 × 91 cm
아크릴 유화 혼합
2020

Love in Paris
116.8 × 91 cm
Oil on canvas
2015

황명혜
HWANG, MYUNGHYE
1967 졸업

먼 하늘을 바라본다. 우리의 일상성과는 전혀 다른…
다른 세계, 보이지 않는 세계… 마음은 이미 그곳에 다다르고 있다. 별이 떠 있는 밤
하늘, 빛과 빛의 흐름, 노을, 해돋이, 무지개 등. 신비한 우주의 질서와 자연의 신비
를 통하여 인간 세계와 영원한 하늘나라의 소망을 담아보고 싶다.

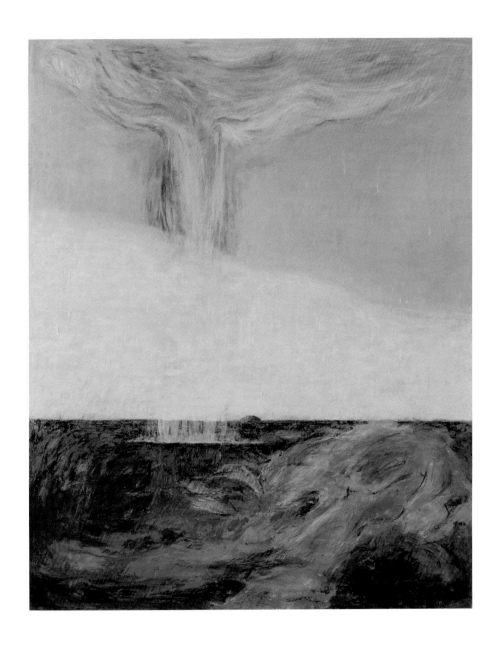

노을(Sunset)
60.6 × 72.7 cm
Oil on canvas
1985

흑과 백 (Black and White)
162.2 × 130.3 cm
Oil on canvas
1998

민정숙
MIN, JEONG SOOK
1968 졸업

나의 작업은 어떻게 보면 규격화된 캔버스와 한정된 프레임에 되도록 많은 걸 담아내 전부 다 가두어두길 원했다. 초창기에는 네모 안에 그 무엇인가를 가득 담아 보려고 욕심을 부렸다. 그러나 그 네모는 차가운 현실의 벽에 한계를 맞이했고, 눈에 보이는 것이 아닌 내면의 세계를 비추는 성령에 의미를 맞이하며, 그 속에 무엇을 담을까 생각하며 주변 상황을 정리하기로 했다. 근래에는 내 발길 닿는 대로 마음 가는 대로가 아닌 그분의 뜻에 따라 걸음을 옮기는 중이다.

마태 아저씨의 편지
80 × 80 cm
한지
2020

마태 아저씨의 편지
130 × 160 cm
한지, 천, 아크릴
2021

박명자
PARK MYOUNG JA
1968 졸업

생명의 샘
젊은 시절, 나는 정말 열심히 그렸다. 하지만 중년의 바쁜 삶은 붓을 들 여유를 주지
않았다. 이제 남들이 노년이라 부르는 지금 나는 다시 붓을 든다. 나이가 들어가는 것
이 많은 부분에서 아쉽지만 새로이 잡은 붓 끝에 무엇을 담을지는 훨씬 선명해진다.
생명(生命)!
세상에 수많은 인생들이 저마다의 형태와 색깔로 살아간다. 하나의 인생도 삶의 골목
마다 다른 모양과 색깔이었으리라. 그림 속 많은 연잎들처럼…
이렇게 다양한 모습과 색깔이 가능한 것은 그것에 생명을 주고 모든 것을 받아주는 샘
이 있기 때문이다. 그 샘에서 우리는 영원한 생명도 꿈을 꾼다. 오늘도 이 '생명의 샘'
이 나의 영혼과 상상력을 자극한다.

생명의 샘
130.3 × 97 cm
Oil on canvas
2021

추억
90.9 × 72.7 cm
Oil on canvas
2019

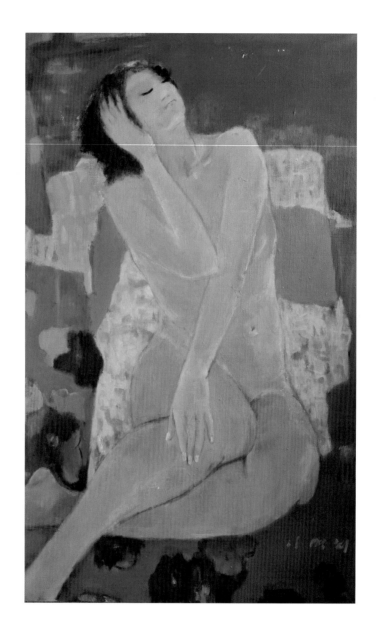

이명희
MYUNG HEE LEE
1968 졸업

그림은 내게 삶을 긍정하는 한 방식이다. 그림을 완성하는 과정에서 내 자신을 성찰하고 지치고 흐트러진 마음을 추스르며 새로운 활력을 얻는다. 어느새 노년의 한복판에 서서 나는 여전히 자존심에 쉽게 상처 받기도 하고 한해 한해 나이 들어감에 서글퍼지곤 한다. 그러나 한없이 작아지는 자아와 마주할수록 지금 이 순간의 삶을 긍정하고 의미 있는 매일을 만들고픈 열망을 갖게 된다. 그리고 이런 열망을 붓끝으로 표현하고자 한다. 인생의 황혼기에 그림을 그리는 것은 내 자신을 찾고, 스스로에게 위안과 함께 단련의 기회를 주는 쉼 없는 여정이다.

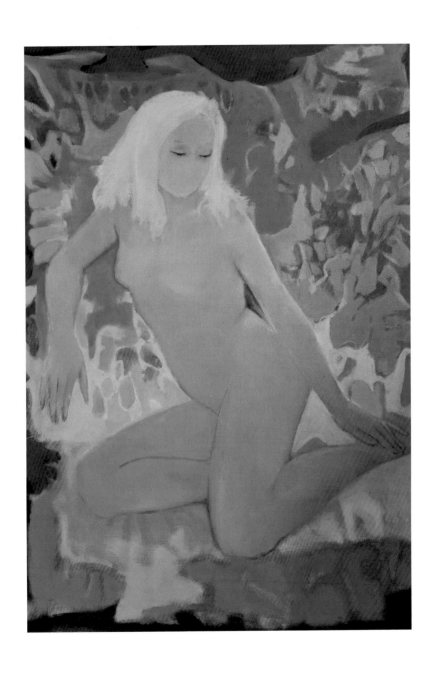

201705
91 × 60.6 cm
Oil on canvas
2017

202106
91 × 65.2 cm
Oil on canvas
2021

정계옥
CHUNG-KYEOK
1968 졸업

나의 작업 과정은 칠하고 또 덧칠하여 화면을 덮어가는 가운데 드러나는 형식미와 축척된 물감 층과 함께 내적 심상을 순수한 회화 형식으로 풀어놓는 일종의 고백록 이라고 볼 수 있다.

선을 주조로 면과의 어울림을 통하여 선, 면의 동일성을 학보함으로써 회화상의 모든 필적의 근원과 영원한 현재를 동시에 포괄하고자 하는 조형 의도를 보여주는 지난한 작업 과정이다.

Pieces of Memory
160.6 × 100 cm
Acrylic on canvas
2020

Pieces of Memory
53 × 45.5 cm
Acrylic on canvas
2018

김경복
KIM, KYUNG BOK
1969 졸업

"나는 그리지 않는다, 다만 스며들고 또 드러날 뿐이다"

나의 작품은 추상도 아니고 구상도 아니다. 나는 어떤 회화적 이념이나 특정 경향에 얽매이거나 거기에 스스로를 적응시킴이 없이 나의 느낌, 삶의 체험 그리고 회화의 대한 열정을 거의 오토매틱하게 화면에 옮겨 놓는 것이다.

나의 작업은 모티브적인 측면보다는 표현적인 측면에서 초현실적인 경향을 지니고 있다. 자동 기술적 혹은 무의식이거나 우연적인 표현 요소들이 반복과 중첩을 거듭하며 또 다른 형상을 만들어 내게 된다. 물감의 퍼짐과 흐름과 만남, 압축된 모든 형상들은 화면 위에서 색채들의 자유와 생명성이 평화롭게 퍼져나가고 있음을 본다. 현실의 욕망이나 집착과 거리를 두고 관조하는 듯한 평면으로 완성될 때, 색채의 순수함과 형상의 자유로움이 나의 자동기술적인 표현으로 자연스럽게 너울거릴 때, "나는 그리지 않는다, 다만 스며들고 또 드러날 뿐이다."라고 감히 말해 본다.

Memory 2010-1
130 × 97 cm
Acrylic on canvas
2010

Memory 2021-1 분홍
110 × 157 cm
Acrylic on canvas
2021

김 령
KIM LYOUNG
1969 졸업

예술과 삶, 자연과 인간은 이분법적 사고로 나누어지는 것이 아니므로 독립된 개체들이 모여 하모니를 이루게 된다. 이 과정 속에서 생(生)의 Fantasia를 체험하고 이 경험을 통해 새로운 오늘을 시작하게 된다. 인간의 生을 꽃(花)에 투영하며 삶이 작은 감정의 알갱이들이 모여 이루어진다는 메시지를 담았다.

꽃의 개화와 같은 생의 시작에서 설렘을 갖고 기다리며 꽃이 피는 동안 내적인 아픔과 치유의 기쁨을, 빛나는 희망을 체험한다. 또한, 꽃은 결실을 예고하며 열매는 자신을 버리고 나눔으로 또 다른 삶을 시작한다.

생(生)의 Fantasia
162 × 130 cm
Bead & mixed media
2021

생(生)의 Fantasia
130 × 162 cm
Bead & mixed media
2021

장지원
CHANG, CHI WON
1969 졸업

나는 40여 년 넘게 내 작품에 "숨겨진 차원"이란 명제를 고집하고 있다. 나의 작품은 은유(Metaphor)의 비유법으로 사물의 주제를 표현하고 있다. 내재되어있는 이미지를 밖으로 표출해 캔버스에 옮긴다.

삶의 감각을 깨우며 기억 속에 숨겨져 있는 나만의 생각들을 이미지로 끌어내 재 구성하여 작품으로 만들어 가는 과정이다. 어떠한 이미지를 설정해서 보여지는 세계보다 숨겨져 있는 무수한 것들을 캔버스에 만들어낸다. "그린다"라기보단 "만든다"라는 말이 더 적합한 표현이라 할 수 있다.

예술이란 정상이 없는 산행과도 같아서 끝없이 매달려 작업하다 보면 수많은 미련과 아쉬움을 남기는 수행 같은 작업이라는 생각이 든다.

지친 영혼을 위로하고 작품을 통해 나의 꿈을 펼쳐가는 이 무수한 작업들의 종착역은 어디일까?

나는 오늘도 숨겨진 차원 속에서 끝을 모르는 작업을 하며 하루를 보낸다.

Hidden_dimension
116.7 × 91 cm
Mixed media on canvas
2014

숨겨진 차원
162 × 130 cm
Mixed media on canvas
2019

조정동
CHUNG DONG CHO
1969 졸업

하얀 캔버스에 무엇을 남긴다는 일이
늘 가슴 설레며…
붓질 하나하나에 내 혼을 다 해본다
멀리서 보고 가까이서 보고 다른 그림과 비교해 보고
만족 할 때까지 하지만 늘 어딘가 부족하다
다시 시도해 보고…
그러기를 얼마나 많은 세월이 흘렀나
아직도 부족하다
화풍을 바꾸어 본다 또 비교해본다 오늘도 내일도…
그것이 나의 일상이다
실망 절망 희열 희망이 녹아 있는 내 그림.

2019.경동.

untitled 2006-4
91 × 72.7 cm
Oil on canvas
2006

퇴출2019
72.7 × 72.7 cm
Oil on canvas
2019

서정숙
SUH JUNG SOOK
1970 졸업

나는 내 그림에 대한 해설을 다는 것을 좋아하지 않는다.
그림은 자체로 모든 것을 대변한다고 생각하기 때문이다.
어떤 사람은 내 그림에서 강과 산을 느낄 것이고, 어떤 사람은 환희와 분노를 느낄 수도
있을 것이다. 그들은 자기 나름으로 해석을 할 수 있고, 그것은 그들의 자유다.
그리고 정답은 없다. 나는 그것이 추상화의 미덕이라 생각하며
추상을 즐긴다.

격류 16-1
65 × 52.5 cm
Oil on canvas
2016

혼돈(混沌, Chaos) 20-2
65 × 52.5 cm
Oil on canvas
2020

조지현
CHO JI HYUN
1970 졸업

나의 소리, 나의 마음을 그린다.
오로지 평면에 이차원적 표현의 다양한 기법이 동원되는 회화 작업.
삶의 얼개를 거침없이 표현하고자 했다. 다양한 일상과 보이는 것들, 수시로 변하는 생각, 소망 그리고 기도, 간직하거나 버리고 싶은 추억 등을 조형적으로 구사할 때, 구체적인 형태를 벗어나 협착할지 광활할지는 주관적 선택임을 인정하고 나의 선택을 바라보는 이들에게 공감을 설득하거나 강요하지 않는다. 물론 이런 나의 의도는 내가 간직하고 있는 살아있음의 귀중한 축복이요, 내 안에서 분출되는 힘의 원천이다. 매 순간순간 삶의 원동력을 일으키는 동행자와 함께함을 항상 감사하며 형식에 얽매지 않고 작업한다. 잔잔하나 멀리, 잦아들지만 사라지지 않는 파장으로 때마다, 일마다 재창조하며 치유의 역할을 감당한 선한 사마리아인(Good Samaritan)의 행보를 뚜벅뚜벅 뒤따르는 삶의 기치를 높이 들고 캔버스 앞에 선다.

동행2021-2
90.9 × 72.7 cm
Acrylic on canvas
2021

회상
90.9 × 72.7 cm
Oil on canvas
2002

황용익
HWANG, YONG IK
1971 졸업

대지의 무한한 생명력을 허락하신 하나님께 감사합니다.

그림에 대한 끊임없는 대화와 작업은 언제나 동행하는 나의 삶이다. 현대미술의 그 양상은 빠르게 변하고 있지만 회화라는 장르에 머물며 작품세계로 당당하게 나아간다. 그리고 자연에서의 이미지를 담아 내면의 감성으로 재구성하여 작업을 한다. 오랜 세월 추상화 작업 기하학적인 화면 구성에 몰두했었다.

그 후로는 하나님이 주신 아름다운 자연을 소재로 하여 그림을 그린다. 자연의 이미지를 추상성의 감성으로 재구성하여 표현해본다. 무한한 자연의 변화와 아름다움은 색채로 더욱 화려해진다. 오늘도 아름답고 소박한 들꽃에 즐거움을 느낀다.

부활의 계절 봄2
65 × 53 cm
Acrylic on canvas
2017

백합꽃 이야기2
53 × 45.5 cm
Acrylic on canvas
2020

김명희 아무그림
KIM MYUNG HEE 지코라는 젊은이의 아무노래를 들으며 흥미로웠다 젊은이의 아무는 많은 시간의
1972 졸업 압박을 벗어나려는 것.
지금 내가 할 수 있는 모든 것은 자유롭고 자연스럽다. 현실 속의 버거움까지도…
모든 아무거든 할 수 있는 해도 되는 자유로움에서 잠깐 멍하니 멈춰지는 것.
뭐든 해도 되는 시간이다.

Dynamic Meditation
100 × 100 cm
Oriental ink(먹), 아크릴
2015

Dynamic Meditation
240 × 240 cm
Oriental ink(먹), 아크릴
2004

박나미
PARK NA MI
1972 졸업

마그리트(René Magritte) 작품연구에서는 이상과 세상이 연결되어 정신적 가치를 뿌리내릴 수 있었다. 이처럼 자신도 큰 이상을 갖더라도 땅에 발을 붙이고 있어야 함을 깨닫게 되었고 벨렌도르프의 "그림은 인간의 창문이다."라는 언급에 깊고 거대한 상징의 의미를 부여하는 데 뜻을 두었다.

WORK I
116.7 × 91 cm
Soil on canvas
2006

WORK II
116.7 × 91 cm
Soil on canvas
2006

이은구
TINA EUN-KOO PARK
1972 졸업

언제나 자연이 내게 주는 색감과 아름다움에 매료된다. 한마디로 표현할 수 없는 우리들의 삶. 또한 자연의 모습과 다를 수 없음으로 느낀다. 우리에게 생명을 주는 태양, 흙, 하늘과 바다, 낮과 밤, 한시도 쉬지 않고, 변화하고 있으며 그 속에 우리의 삶 또는 사람과 마음, 평화를 갈망하며 매일 소망을 갖고 움직이고 있다.

evolving
116.7 × 91 cm
Mixed media
2021

Idyllic
116.7 × 91 cm
Mixed media
2021

장경희 자연과 삶의 이야기를 기하학적 추상으로 표현.
JANG KYUNG HEE
1972 졸업

삶의 작은 이야기들 2021-1
80 × 80 cm
Acrylic on canvas
2021

삶의 작은 이야기들 2021-2
130.3 × 130.3 cm
Acrylic on canvas
2021

조정숙
JO, JUNG SUK
1972 졸업

십수 년간 추상 작업을 통해 난 나 자신에게만 열중해있었다. 한낮의 느티나무 후광 사이로 찬란한 세계가 흐르고 있었음에도 말이다. 구상 작업을 시작한 이래 나는 또 다른 자연과의 세계의 큰 벽에 부닥쳤다. 참으로 天路歷程의 길이다. 그러나 많은 욕심을 버리고 매일 일기를 쓰듯이, 수필 쓰듯이 담담히 내 길을 가리라. 이번 생애에 못 다 이루면 다음 생애에 내 꿈을 심고... 그러므로 나는 더 새로운 것을 찾기 위해 드러내는 나의 치부를 부끄러워하지 않을 것이다.

나목 (용문사 은행나무)
40 × 50 cm
혼합재료
2021

소리
180 × 120 cm
제스처 드로잉을 통한 소리를 그리다.
2021

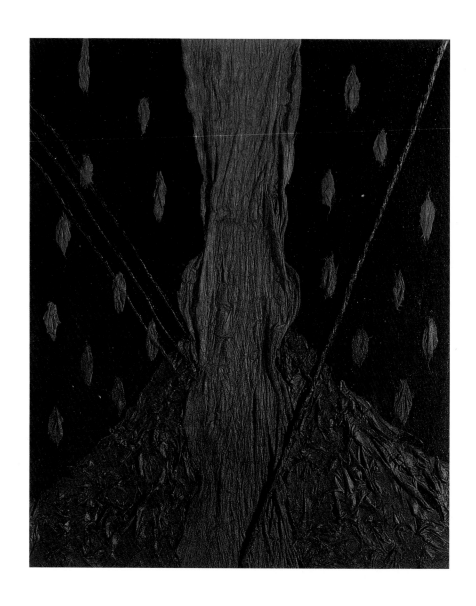

김명숙
KIM MYONG SUK
1973 졸업

나는 Minimal Art를 추구하며, 초기에 그것이 반영되었다. 그러나 이후 재료는 다양하게 실험했으며 오브제 작업으로 혼합재료(마대, 밧줄, 한지, 아크릴물감… 등)를 사용했다. 서양에 살면서 오히려 동양에서 사용하는 한지에 관심을 갖고 작품에 활용하기도 했다. 동서양의 조화를 시도하였는지도…

작품의 제목은 무제(untitled) 또는 그때그때 주제를 놓고 작업을 하기도 한다. 그시대마다 예술가들이 선구자적인(ism이나 style… 등) 역할을 하지만, 나는 내가 살아온 삶을 작품에 반영하며 여과시켰다, 자유 정신을 추구하며 창작활동을 한다. 정신과 삶 자체로 예술을 추구하고자 한다.

Fire (火)
45 × 38 cm
Mixed media
2007

El camino
105 × 125 cm
Mixed media
2013

유성숙
YOU, SUNG-SUK
1973 졸업

빛, 향기, 피어남이라는 내 작품의 테마는 빛으로 향기 되어 피어나는 생명에 대한 사랑의 알레고리이길 원한다. 끝없이 확장되어 피어나는 꽃, 물론 그림은 이미지의 틀에서 벗어날 수 없는 한계를 지닌 것은 분명하나 적합한 이미지를 건져 올리는 것은 영적 안목의 선택이다. 인간의 마음속에는 창조주께서 마련한 아름다움을 추구케 하는 빈방이 있다고 한다. 그것은 아름다움을 동경하는 심상이다. 이간은 오염된 각자가 지닌 자기 근성, 자기 시각, 자기 가치관으로 세상을 바라보며 아름다움에 대한 것을 표현하지만 이중적 양태로 성스러운 아름다움과 추의 아름다움이라는 조화와 부조화의 간극에서 고민하며 때로는 냄새 풍기는 감정의 폭주를 개성이라는 덕목(?)에 넘겨버림으로 오만이 묻어나는 모호한 치기만을 드러내고 만다, 그림은 그림으로만 볼 수 없으며 그러므로 그림은 사물의 형태와 색채를 넘어 그 너머의 안을 보아야 한다. 자연이나 상상에 의한 것, 즉 대상 언어의 메시지를 시각 언어로 무리 없는 번역을 할 때 그림의 정신이 그리는 사람의 정신세계가 작품의 가치를 드러내게 된다. 인간을 물질로 보았을 때 압축하여 불순물을 제거한 순수 덩이는 고양된 영혼이 아닐까?

예술은 무엇인가? 의미는? 고심하여 건져 낸 그림의 가치는 보는 이의 내면의 정화 수치를 높여야 하며 영혼의 쉼이라는 좋은 영향력을 끼쳐야 하는 책임과 의무가 있어야 한다. 모든 색채는 빛에 의한 밝음과 어두움의 조화이다. 여기에 생명의 싹을 얹으며 무한히 확장되길 원하며 기법 기능을 얹는다. 빛의 향기는 무한대의 꽃으로 피어나 우리 모두를 덮으며 하나 되게 하며 그 안에서 겸손하기를 원한다. 영원한 그리움의 몸짓이며 낮아지며 작아짐에 대한 갈망이다. 그것은 가장 큰 우주적 표현을 꿈꾸는 마음이다.

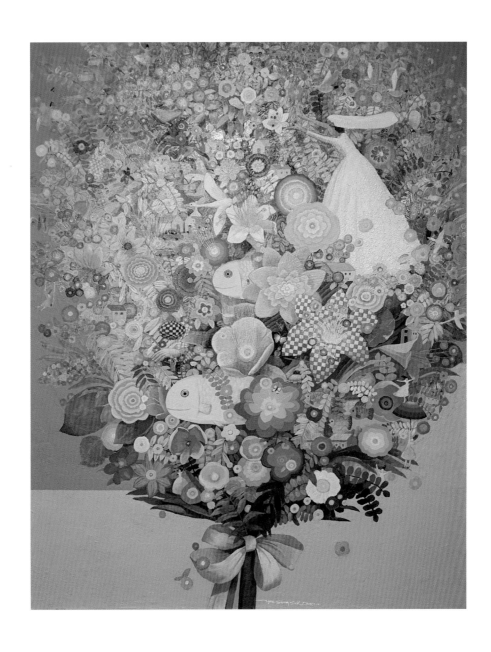

blooming fragrance
162.2 × 97 cm
Mixed media
2020

blooming fragrance
162.2 × 130.3 cm
Mixed media
2020

최영숙
CHOI YOUNG SOOK
1973 졸업

도심 생활에서 쉽게 볼 수 없는 별, 맑은 공기, 노을빛, 해와 달, 산, 바다 등이 작품에 등장하여, 구체화하지 않고 자의적으로 표출하는 감각을 통해 자연을 표현한 선과 색채의 결합을 화면 분할을 통해 주관적 공간성을 확보하고 형태와 주변 공간과의 조화를 꾀하며 비밀 공간을 통해 사유의 공간으로 확장 표현한 작품들.

비일 공간 I
162 × 65 cm
Oil on canvas
2020

비밀 공간
65 × 162 cm
Oil on canvas
2020

강선옥
KANG SEON OCK
1974 졸업

작품은 자기 자신의 이야기이며 조형 언어와의 공감과 사색이며 감상자와의 감정의 소통이다
삶의 고단함과 분주함 가운데 창조주의 경이로운 자연의 변화를 색깔로 풀어보며 가을의 숨소리와 풀벌레의 음율을 자유로이 사색해 본다.

가을숨소리 I
52 x 117 cm
Watercolor on paper
2020

가을숨소리 II
52 x 117 cm
Watercolor on paper
2020

송혜용
SONG, HEI-YONG
1974 졸업

좋은 작품을 하기도 어려우나 좋은 작가가 되기는 더더욱 어렵다.
하지만 어쩌겠는가, 좋은 작품을 하기로 마음먹고 시작한 이 길인데...
겨울에 흰 눈(雪)을 대야에 모아두면 하얗지만 거기에 물을 부어버리면 금세 무색이
된다. 눈송이 틈새에 있던 공기가 빠져나갔기에 그렇다고 한다. 흰 꽃이나 눈송이가
희게 보이는 것은 그 속에 들어 있는 공기가 빛을 받아서 산란(散亂)하기 때문이다.
흰 머리카락은 멜라닌(melanin)이라는 검은 색소가 털뿌리(毛根)에 녹아들지 못한
탓도 있지만 머리카락 속이 대통처럼 비어서 털 속을 채우고 있는 공기가 빛의 산란
으로 희게 보인단다. 모아 말하면 공기가 빛을 산란시킨 탓에 흰 꽃이 하얀 것이다.
좋은 작품 만들어 좋은 작가가 되려고 이렇게 발버둥 치다 흰 머리카락만 보인다. 머
리카락 속이 좋은 작품으로 꽉 채우고 있지 못해 하얗게 되었다. 언제 꽉 채워질까─

기다림–돌샘
145.5 × 97 cm
Watercolor & gouache on paper
2017

바램–샘
73 × 50.5 cm
Watercolor & gouache on paper
2014

정순아
CHUNG SOONA
1974 졸업

작품 Come to Life 시리즈는 2014년 "Reform yarn Art"라는 장르로 아프리카 르완다에서 처음 전시하였다.
"Come to Life 2014"(르완다 발표)의 연장선에서 연작 2021 작업이 시작되었다. "생명의 신비 2021"은 설치 작업으로 "Reform yarn Art"라는 장르의 두 번째 시도이다.

Come to the life인 "생명의 신비" 연작들은 지구라는 공동체의 공동의 蒷을 추구하는 작가의 구체적인 삶의 시선이다.

생명의 신비 2014
75 × 75 cm
Reformed yarn
2014

생명의 신비 2021
170 × 80 cm
Reformed yarn (설치)
2014–2021

김호순
KIM, HO SOON
1976 졸업

그간 자연을 소재로 작업을 해왔는데 근래 들어 인간과 자연의 상호작용 어울림 본질
적 이해관계를 연구하며 자연스럽게 발생하는 상징적 요소를 배열해 보며 감각 이면
에 존재하는 느낌의 Rhythm(율)을 찾아가는 과정이라고 본다.

리듬2
162.2 × 130.3 cm
아크릴 & 젤스톤
2019

리듬2
162.2 × 130.3 cm
아크릴 & 젤스톤
2019

양혜순
YANG, HAE-SOON
1976 졸업

나는 일상 속에서 언뜻 보여지는 사소한 사물들에 관심을 갖고 있다. 작업의 대부분은 모호함과 불안으로 시작한다. 그러나 하나씩 모여진 생각과 감정의 단편들은 가끔은 나를 평온함과 안도감으로 인도하기도 한다.
그러나 한편 늘 그렇듯이 아쉬움으로 남는다.

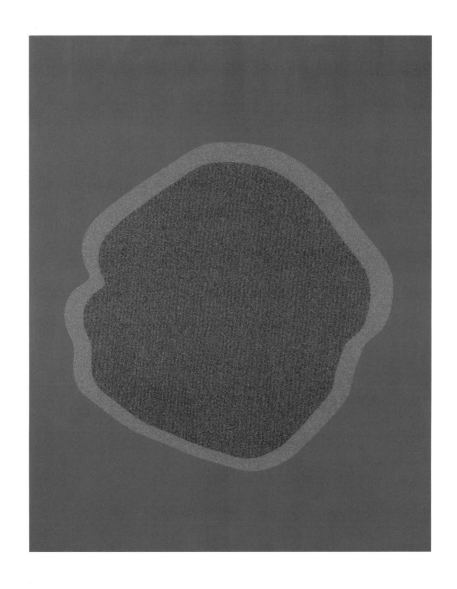

Stay, Sway–ing I
160 × 130 cm
Digital printing on painted canvas
2021

Stay, Sway–ing II
160 × 130 cm
Digital printing on painted canvas
2021

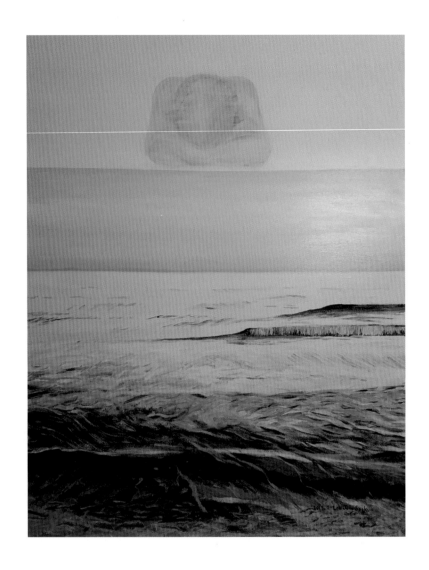

이정숙
JUNG SOOK LEE
1976 졸업

그린다는 행위가 무엇인가를 물어본다. 현대 회화의 여정이 더 이상 외적 이미지의 모방을 거부하며 미니멀화하면서 이미지에 대한 물음은 계속된다.

보는 것과 보이는 것과의 차이에서 그리고자 하는 대상의 불명확성이 더해져 더 이상 확실한 것은 존재하지 않는다. 계속해서 존재하고 사라지는 것의 연속이다. 그럼에도 불구하고 실존한다는 자각은 나의 회화적 표현에 근간을 이룬다. 이미지의 사라짐과 나타남이 반복되는 가운데 표현기법은 다양하게 전개되기도 한다. 이미지들은 자연이 되기도 하고 때로는 문자에서 차용하기도 하고 나의 실존적 의미에 닿아있는 순간을 표현하고자 한다. 사라지는 이미지들은 삶과 죽음의 경계를 표현하기도 하고 실존의 흔적이기도 하다.

작업을 통해 자신이 힐링 되고 근원으로 다가가는 느낌에 감사한다.

Yearning 1
72.7 × 53 cm
Acrylic on canvas
2018

Yearning 2
116 × 80.3 cm
Arcylic on canvas
2019

최수경
CHOI SOO KYUNG
1976 졸업

삼각형의 단순한 형태(shape)에서 두 손 모아 기도하는 형상, 하늘을 우러러 기도하는 모습을 봅니다. 크고 작은 삼각형 모양의 캔버스는 퍼즐과 같이 서로 들어맞아 새로운 형태를 이루고, 사각형 모양의 캔버스를 만나 또 다른 형태가 되기도 합니다.

매 순간 달라지는 하늘에서 그분의 작품(poiema)을 마주하고, 그분의 시(poem)를 듣습니다.

구름이 많은 흐린 날에는, 화창한 날에 볼 수 없었던 태양을 구름 사이로 볼 수 있습니다. 그렇기에 나는 오늘도 하늘을 바라봅니다.

바라크 (barak 무릎꿇다)
72.7 × 53 cm
Acrylic on canvas
2013

메멘토모리 (Mementomori)
65 × 60 cm
Mixed media
2013

하명옥
HA MYUNG OK
1976 졸업

여인의 몸은 다듬지 않는 순수한 드로잉이다.
렘브란트에서 고흐, 마티스까지 유화 기법을 다 마스터하기로 시작해서
지금까지 누드 작업을 계속했음.
목탄, 파스텔, 아크릴 모두 소재로 삼으면 서로 유화의 매력에 계속 작업함.

21년 선영 양 I
65 × 53 cm
Oil on canvas
2021

21년 선영 양 II
65 × 50 cm
Oil on canvas
2021

박은숙
PARK EUN SOOK
1978 졸업

우주 속의 생명체들이 빛을 통해 생명을 얻고,
또 스스로 빛을 내며, 다른 생명과 서로 조화를 이루면서
빛을 향해 움직이는 생명과 자연의 모습을 상징적으로 표현하였다.

The author symbolically expressed entities in the universe, gaining life
through light, radiating itself, and moving toward the source of light in
harmony with others.

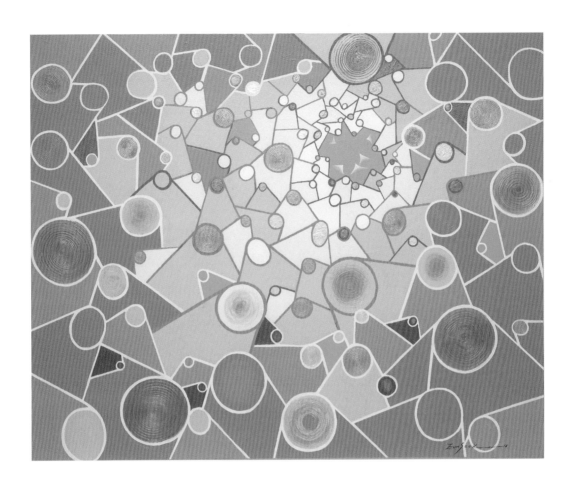

Origin−ecstasy 21A
130.2 × 130.2 cm
Mixed media on canvas
2021

Origin−harmony 17A
162 × 130.2 cm
Mixed media on canvas
2016

서경자
SUH KYOUNG JA
1978 졸업

"푸른 이상향의 이미지"The blue.
본인의 작품을 대표하는 지금까지의 주제였다.
각자가 추구하는 가치관 중에 본인의 내면을 들여다보는 방식은
'명상'에 기인한다.
주제로 자연스럽게 다가갈수 있었다
여유와 평화와 과장되지 않는 느낌을 The blue로 표현 되었고
거기 머물던 화면들을 벗어나
파편들은 밖에 세상으로 나가기 시작한다.
화폭 안의 기가 밖으로 퍼져 나가 우주 어느 곳과 소통하고
좋은 기운을 가지고 돌아오듯…

meditation
160 × 97 cm
Acrylic on canvas
2020

meditation
160 × 130 cm
Acrylic on canvas
2020

이명숙
LEE MYUNG SOOK
1978 졸업

오늘도 바람이 분다. 나는 요동치는 가슴을 쓸어내린다. 하얀 캔버스 위에 혼을 실어 한 방울 떨어뜨린다. 그렇다. 생명이다. 나에게 있어서 그림은 생명에 대한 근원적인 물음이며 은하계와 자연계의 생성과 소멸의 역동적인 현상들을 지식의 종합과 사유의 관점에서 표현한 것이다. 상상하는 것들을 내면의 울림에 맡기면서 직관에 의존하여 물감을 드리핑하는 것으로 작업은 시작된다. 수차례의 반복적인 드리핑을 통해 유동적인 중력의 힘으로 스스로 형태를 찾아가는 물질성과 기나긴 시간의 흐름 자체를 드러낸다.

이것들은 채움과 비움을 반복하고 호흡과 리듬을 조절하면서 공간을 부유하며 나타난 유기체이다. 또한 나의 순수한 미적 정서의 메타포이면서 미적 세계의 근간인 한국의 전통 색(적, 황, 청, 백, 흑)으로 표현된다. 색의 대비는 서로를 포용하거나 분산시키며 때로는 강렬하게, 때로는 부드럽게 드러난다. 다양한 오브제를 사용한 것은 내면의 지루함에 따른 독특한 도전이며 새로운 것의 갈망이다.

지나간 찬란한 과거와 돌아올 미지의 미래는 긴 역사 속에 반복될 것이며 인간과 모든 생명체들은 연속적이며 무한한 우주의 궤도에 종속될 것이다.

나의 작업은 인간의 유한성을 넘어 영원을 지향하며 나아가는 동력의 지렛대이고 싶다. 나는 수년 전에 중병으로 생사의 기로에서 벼랑 끝에 내몰린 적이 있다. 그 처절함 뒤에 거대한 보이지 않은 존재에 대한 묵상의 흔적이 작업에 용해되어 나타난다. 육과 영이 아프고 지친 이들에게 나의 작품이 위안과 희망의 메신저가 되길 바란다.

Life Fantasy
72.7 × 60.6 & 35 × 27 & 27.3 × 22 cm
Acrylic on canvas
2018

Life Fantasy
116.7 × 91 cm
Mixed media
2020

이순배
SOONBAE LEE
1978 졸업

때로는 글을 쓰듯이, 때로는 쉼을 얻는 형상으로, 때로는 알 수 없는 끌림으로 나는 그림을 그린다.

이번에는 에세이를 쓰듯이 그간 고민해오던 (선물), (묵상)의 단어를 그림으로 정리해보았다.

묵상 Quite Time
72.2 × 91 cm
Acrylic on canvas
2021

선물
116.7 × 91 cm
Acrylic on board
2021

조규호
CHO, KYOO-HO
1978 졸업

1996년 모스크바에서 하얗게 끝없이 펼쳐져 있는 자작나무 숲의 화사함과 당당한 모습에 호흡이 멈추는 듯한 느낌을 받아, 계절의 바뀜과 새벽부터 밤까지 빛의 변화에 따른 다양한 색채의 변모를 배경으로 각기 다른 상처투성이 나무들이 서로 어울려 함께 받아들여 멋진 풍경을 이루어 내는 것이 우리의 삶과 같다.

Spiritus arbore
160 × 70 cm
Acrylic on canvas
1998

Spiritus arbore
145.5 × 89.4 cm
Acrylic on canvas
2021

최정숙
CHOI JUNG SOOK
1978 졸업

보통 사람보다 몸의 감각을 훨씬 잘 사용하는 작가란
보다 진정성 있게 세상과 주변을 탐험해 증언하는 사람이다.
작가가 어릴 때의 집으로 찾아가는 작업은
그것도 육지에서 멀리 떨어진 백령도란 섬으로 떠나는 작업은
더 근원인 엄마의 뱃속에서 어느 날 세상으로 나와
홀로 집 보며 돌멩이를 만지작대며 돌아올 할머니를 상상했던
본인의 과거 한 시점 바로 그 순간으로 돌아가, 내가 하고픈 일을 찾거나 내 존재
이유를 찾거나 내 존재 자체를 찾던 그 홀로로 돌아가는 작업이다.

「하늬바닷가 어느 바위 위로 별이 내립니다.
모래알처럼 헤아릴 수 없는 우주를 만납니다.
내가 별이 되고 바위가 별이 되고 섬도 별이 되고 우리 모두가 우주가 됩니다.」

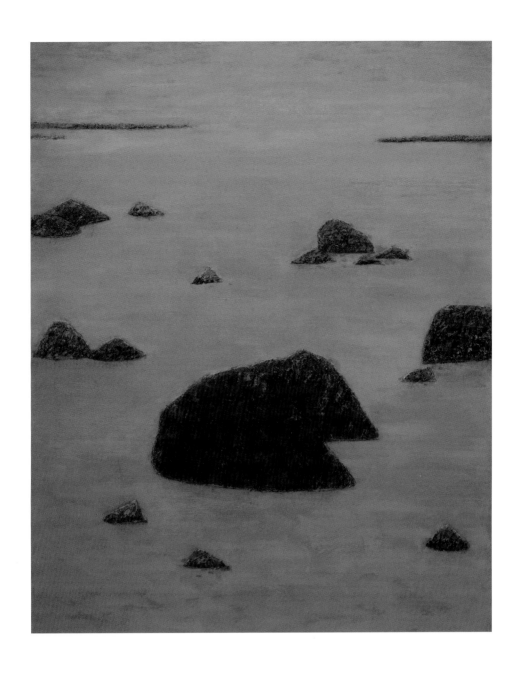

별내리는 하늬바다1
72.7 × 60.6 cm
Mixed media on canvas
2019

어머니가 시집오던 날-하늬
162 × 130 cm
Mixed media on canvas
2021

황경희
HWANG KYUNG HEE
1978 졸업

나의 회화적 이미지는 항상 운전하면서 그려진다.
미국 생활은 밖에서의 활동이 많기 때문이다.
좀 더 욕심을 내자면 흘려보내는 조그만 감정선까지 탐구 작업을 하고 싶다.
나의 회화적 이미지가 "섬세하다! 감성적이다! 혹은 색채적이다"라는 말을 듣곤 한다.
오늘도 나는 마음 가는 데로 작업한다.
공간에 색채와 선을 마음대로 비비고 싶다.
이번 작품은 밖에서 안으로 보는 한국의 색채이며 그 안의 많은 아름다움을 작업했다.

RETURN21
145.5 × 70.5 cm
Acrylic on canvas
2021

RETURN
145.5 × 70.5 cm
Acrylic on canvas
2019

공미숙
KONG MISOOK
1979 졸업

Rejoice

'수억 년 지구의 침묵이 흐르고…
그분이 공들여 빚어낸 우리가 여기 서 있습니다.
수평선. 파도. 쏟아지는 햇빛. 심홍의 비단. 지인이 건네준 연두색 팔찌.
먼동부터 해 질 녘 칠흑의 밤에도 당신이 함께 계셨음을 이제야 문득 깨닫습니다.'

Rejoice
145.5 × 97 cm
Acrylic on canvas
2018

Untitled
97 × 145.5 cm
Acrylic on canvas
2003

김경희
KIM KYUNG HEE
1979 졸업

늘 새로운 나를 만나기 위해 존재하는 있는 그대로의 나를 바라보며 나를 경험한다. 작업은 나의 경험애서 느끼고 바라본 내면 깊숙한 곳에서 올라온 에너지들의 움직임이다. 내가 접하는 모든 것들이 나와 호흡하고 하나 되어 나의 삶을 이루고 그 삶의 에너지들이 분출되어 그림으로 표현되어진 것들이다.

끊임없이 변하는 감각적 느낌들은 나를 자각하게 하고 새롭게 살아있음을 느끼게 한다. 살아 숨 쉬는 모든 만물과 화음을 이루고 조화로운 하나가 되어 노래할 때 서로 사랑하는 존재임을 인식하고 오늘을 사는, 그야말로 삶의 축제의 장이 된다.

'너와 내가 하나이고 세계이며 우주인 것이다.'

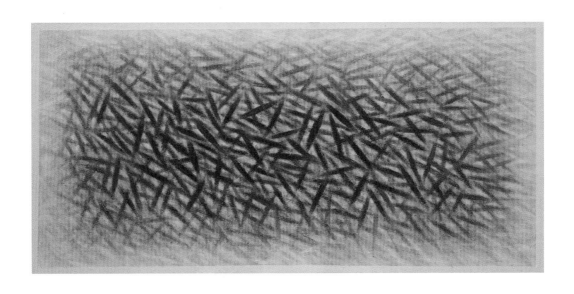

존재
270 × 130 cm
Mixed media on canvas
2012

관조
270 × 130 cm
Mixed media in arches
2016

성순희
SUNG SOON HEE
1979 졸업

나의 요즈음 작업은 크게 두 가지 맥락으로 구성되었다. 첫째는 한 화면에 재현적 공간과 무의식적 공간을 병치함으로써 삶에 관해 깊이 있는 사유에 다가서고자 했다는 점이다. 화병에 꽂힌 꽃과 화병은 현실의 재현이지만 화병에 그려졌을 물고기는 자신의 공간을 벗어나 새로운 생태계인 그림 속을 유영하고 사실적 이미지의 범주를 벗어난다. 화병 위의 이미지였을 물고기는 〈생의 화음〉이라는 또 하나의 그림 틀을 통해 궁극적 해방감을 탐미한다.

두 번째 맥락은 〈박스 시티〉라는 주제이다. 화면 안에서 빛은 어디에서 시작되는지 명확하지 않다. 그래서 〈박스 시티〉는 보는 이에 따라 달동네일 수도, 신도시일 수도 있다. 얼핏 종이 박스로 보이는 이 집합적 개체는 초현실적 공간을 생성시키는 동시에 삶의 현실도 이야기한다.

그림 속 접시, 화병, 항아리와 같은 일상 사물은 재현적 공간과 초현실적 공간, 그리고 규범적 공간과 자율적 공간 사이에 위치한다. 나의 그림은 중용의 자세를 토대로 하는데, 나아가 '여과된 중용'을 나름의 형식으로 구현하고자 하기에 균형 감각을 시적으로 표현하는 작업을 통해 삶이 소박한 정서로 연결되어 하모니를 이루는 미덕에 다다르고 싶다.

BOX CITY
72.7 × 91 cm
Mixed media on canvas
2020

생의 화음
160 × 57.5 cm
Mixed media on canvas
2020

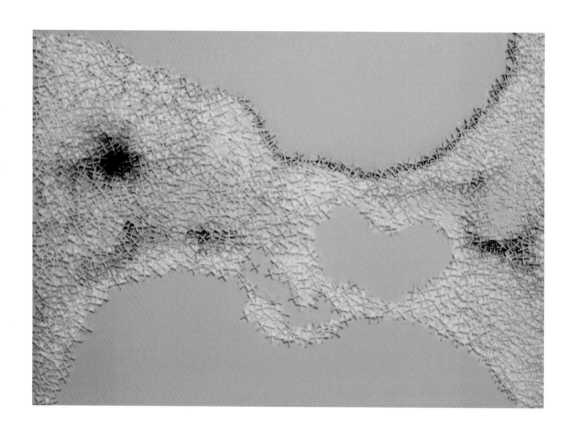

이경혜
LEE KYUNG HYE
1979 졸업

중학교 3학년 마리 로랑생의 작품을 보면서 미술을 전공하고 싶다는 생각에 전문적으로 미술에 매진하여 홍익대학교 서양화과에 입학하였습니다.

대학 입학 후, 그림에 대한 열정을 더욱 키워나갔으나 졸업 이후엔 국공립 중등 미술 교사로 13년 재직하는 동안 작품에 집중을 하지 못해 아쉬웠습니다.

진로에 대한 갈증이 해소되지 않던 중 건축가이신 증조부에 영향을 받아 스페이스 디자이너 길을 걸어야 겠다라는 결심을 하게 되었고 회화로 풀지 못한 것을 공간에서 길을 찾아 이루지 못한 부분을 구현해 나가고 있습니다. 그리고 '홍익 루트전'을 통해 그림에 대한 그리움을 달래고자 합니다.

삶-20
72.7 × 60.6 cm
아크릴, 오브제 플라스틱
2020

삶-18
90.9 × 72.7 cm
아크릴, 오브제 플라스틱, 페브릭, 금속
2018

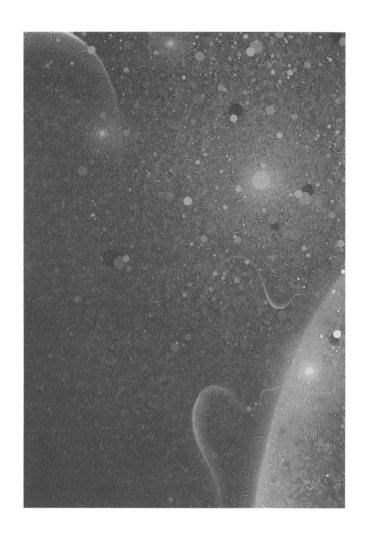

백성혜
SUNGHEA PAIK
1980 졸업

현대 사회가 간과하고, 가치부여에 인색한 침묵의 모습, 고요의 모습을 그린다. 고요한 우주의 정적 속에 생성되는 '존재의 영혼들이 만나고 헤어지는 시간의 기록' 그 기억의 모습들을 화면에 담는다. 미래의 시간들을 담아본다.

천개의 슬픔과 기쁨이 서려 있는 고즈넉한 고원에서 생성되는 무수한 기억의 모습들을 하나의 점으로 함축 시킨다. 영혼과 영혼이 만나는 순간을 하나의 점으로 기억한다.

"예술이란 자신이 체험한 경험, 감정을 다른 이에게 전해 그들이 자신과 동일한 감정을 느끼게 하는 것"이라고 톨스토이는 말했다.

설명을 통해 의식적으로 인식 시켜 느끼게 만드는 것이 아니라 관객의 무의식에 정서적 공감, 공명을 느끼게 하고 싶은 것이다. 설명을 통해선 그림을 이해시킬 수는 있겠지만 감동을 줄 수는 없을 것 같다.

삶에 대한 간절한 기쁨과 기다림이 서려 있는 '無始無終의 세계' 우주는 침묵으로 말한다. 침묵의 공명을 나누고 싶다.

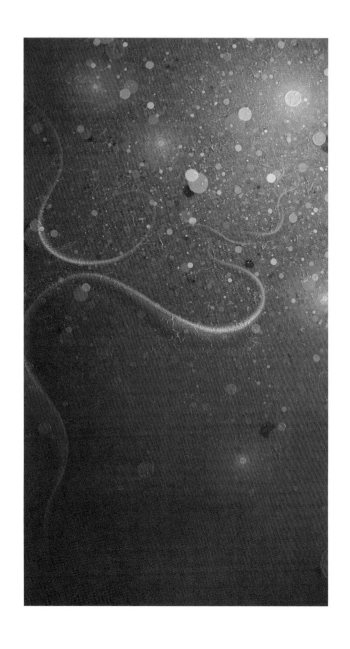

천의 인연 1502
162 × 130 cm
Acrylic on canvas
2015

천의 인연 2104
180 × 100 cm
Acrylic on canvas
2021

변경섭
BYUN KYUNGSUP
1980 졸업

무수한 작은 점들을 찍으며 작업을 하고 있다.

바느질 땀과 같은 작은 점들을 끝없이 찍어가는 작업 과정은
나 자신뿐만 아니라 누구도 피할 수 없는
정직한 순간순간의 삶의 여정과 맞닿아 있다.

무심하게 반복되는 일상을 마주하며,
미약하고 작은 것들이 이루어 내는 변화를 사유한다.

매 순간의 삶 가운데 생명의 빛을 찾아가고 있다.

Drawing for Sewing
(for Mrs.Chung)
85 × 160 cm
Acrylic on paper
2013

Drawing for Sewing
(for Mrs.Chung)
100 × 200 cm
Acrylic on paper
2019

이혜련 소중한 것들을 기억하기.
LEE HYE RYUN
1980 졸업

작업2021
70 × 30 cm
아크릴
2021

작업 2021-1
70 × 30 cm
아크릴
2021

정해숙
CHUNG HAE SOOK
1980 졸업

내 작품 속에 있는 정신적 투영의 공간은 영혼의 소망을 함축하는 공간이다.

투영(천상의 노래) 연작은 골로새서 3장 16절(그리스도의 말씀이 너희 속에 풍성히 거하여 모든 지혜로 피차 가르치며 권면하고 시와 찬송과 신령한 노래를 부르며 감사하는 마음으로 하나님을 찬양하고)을 묵상하며 그린 작품이다.

세상 속에서 지치고 피곤한 현대인들의 영혼이 COVID-19로 더욱 힘든 상황이지만 이 땅에 빛으로 오신 주님의 음성에 순종하면서 우리를 구원하여주시며, 치유하여주시며, 우리가 나아갈 길을 인도하여주시는 주님께 감사하는 마음으로 하나님을 찬양하며, 주님과 함께 모든 것을 극복해내고 빛과 소금의 역할을 감당하며 천국으로 향하여 힘차게 나아가길 소망하는 마음을 담았다.

구름 악보와 여러 악기들의 형태 속에 하늘에서 울려 퍼지는 주님의 음성과, 시공을 초월하여 하나님께 올려드리는 우리들의 영혼의 찬양을 담아보았다. 화면 가운데 윗부분의 작은 동그라미는 우리를 위한 주님의 영원한 사랑의 눈물을 의미한다. 주님 주시는 따스한 위로와 완전한 치유와 회복에의 소망이 전하여지길 소망한다.

투영(천상의 노래) VII
130.3 × 162.2 cm
Oil on canvas
2019

투영(천상의 노래) XIV
130.3 × 162.2 cm
Oil on canvas
2020

최미영
CHOI, MI-YOUNG
1980 졸업

먼 여행을 하듯 숨은 길다.
고요라는 친구가 곁에 있다.

숨
72.7 × 53 cm
Acrylic on canvas
2020

벚꽃
72.7 × 53 cm
Acrylic on canvas
2020

한수경
HAN, SOOKYUNG
1981 졸업

창문을 통하여 보여지는 외부공간과 이를 통해 특별한 분위기를 얻게 되는 실내공간을 동등한 비중으로 다루어 외부와 내부의 공간적 연계성을 이야기하고자 한다. 바다가 보이는 풍경과 눈길을 걷고 있는 두 친구, 방금 마시고 간 요즈음 흔히 볼 수 있는 테이크아웃 커피 컵이 놓여져 있는 실내공간을 통해 외부와 내부의 교감을 표현하였다.

바다가 보이는 카페
116.8 × 91 cm
Acrylic on canvas
2021

설경이 보이는 카페
53 × 45.5 cm
Acrylic on canvas
2021

손일정
SON ILJUNG
1982 졸업

생명을 간직한 샘(a well of waters spring)

메마른 대지를 적시는 한줄기 물길로 죽었던 나뭇가지는 황금가지가 되어 소생하였고, 화려한 꽃을 피운 뒤 생장의 시기를 맞고 있다.
맑은 물 안에는 풍요를 누리는 물고기들이 유영을 즐긴다. 때맞춰 내리는 비와 햇빛으로 물가의 나무들이 푸름을 더해가고, 생명체들은 빛을 발한다.
샘에서는 생수가 솟아오르고, 많은 생명체들이 물가로 모여든다.
생명을 간직한 샘!
나의 그림은 깊은 산속 옹달샘을 찾는 토끼처럼 나의 마음 깊은 곳에 있는 생명의 샘을 찾아가는 긴 여정이다.

샘1
89 × 116 cm
Mixed media
2020

Watered garden
73 × 91 cm
Mixed media
2019

송진영
SONG JIN YOUNG
1982 졸업

복된 실타래에서 행복의 실을 뽑아 수틀을 아름답게 장식한다. 해묵어 낡아빠지고 녹슨, 붓과 나이프 굳은 물감의 흔적은 나의 역사, 대지가 계절의 프리즘을 통하여 형형색색으로 빛나고 빠른 물살을 거슬러 튀어 오르는 연어의 회기처럼, 노아의 심부름꾼 비둘기의 푸른 잎사귀는 어떠한가? 자연의 질서는 생명! 그 모든 것이 내 삶의 역사 안의 신화로 영감의 원천이다.

나의 예술은 다양한 방법론을 펼친 후 2017년 3개월의 뉴욕 행에서 응축된 기하학적 추상의 맛을 알게 되었다. 뉴욕 가기 전에 만난 루도비코 형제님, 'The Art students League of New York'의 James little 교수님을 통한 하느님의 이끄심으로 얻게 된 점, 선, 면(세모, 네모, 동그라미, 사다리 모양, 반원, 곡면)의 기하학적 형태이다. 점(시작, 기도), 선(관계, 빛), 세모(상처, 삼위일체), 네모(시간과 공간, 치유), 동그라미(꽃, 영원, 성체), 원 안의 원(계란, 생명), 사다리 모양(계층, 야곱의 사

146

다리), 반원(리듬, 나눔), 곡면(하회탈, 삶의 기쁨과 즐거움)을 상징한다. 2019년 5월 또 한 번의 뉴욕 행 이후 외손녀가 태어났다. 보행기를 타고 아기는 외할머니에게 그 고사리 같은 손가락을 움직여 만든 하트, 그 설렘도 잠깐! 2020년 인류에게 커다란 고통과 고난, 시련의 시기가 닥쳐왔다. 지금까지도 마스크로 방어할 수밖에 없는 코로나19 종식을 기원하며, 'COVID19 OUT' 티셔츠 디자인을 위한 그림을 계기로 단어가 나타난다. 'LOVE' 하느님은 사랑이시다. 인류애로 백신의 나눔을 소망하며…

Rearrangement-2018(Joy)
112 × 145.5 cm
Acrylic on canvas
2018

Rearrangement-2018(LOVE)
112 × 145.5 cm
Acrylic on canvas
2021

신미혜
SHIN MI-HAE
1982 졸업

Art is pain.
Love is pain.
Therefore
Art is love.
Art is beautiful.
Life is beautiful.
Therefore
Life is art.

Nature-Mind Ⅰ
50 × 50 cm
Mixed media
2020

Nature-Mind Ⅱ
72.7 × 60.6 cm
Mixed media
2020

안현주

AHN HYUNJOO

1982 졸업

물 위의 부유물들은 서로 부딪히고, 결합하여 의외의 형태를 만들기도 하고 특정한 색채를 갖기도 하며, 가라앉았다가 다시 떠오르고, 제 자리에서 오랜 시간 멈추어 있거나 또는 쉴 새 없이 이동하기도 한다. 다시 충돌하고 흩어져서 또 다른 덩어리를 이루고, 모인 덩어리들은 더욱 커지거나 작아지면서 새로운 형태를 만드는 과정을 반복한다. 그것은 매우 가변적이고, 유동적이고, 현재 진행형이다. 그래서 그 끝을 알 수 없다. 미완성인 셈이다. 재미있는 것은 그 모든 과정이 우연의 결과였는지 아니면 분명한 인과관계가 있는지 확신할 수 없다는 것이다.

내가 작업으로 풀어보고 싶었던 것은 그 '부유물들' 자체라기보다는 변화하는 모든 대상, 그 과정, 현상, 상태, 즉 '가변성'에 관한 것이다.
floating island는 물질의 가변성에 대한 나의 관찰과 해석의 상징적 투영이라고 할 수 있다.

Floating Island–Transform
60 × 85 cm
Mixed media
2014

Floating Island–Transform
85 × 60 cm
Mixed media
2015

위영혜
WUI, YOUNG HYE
1982 졸업

소중한 만남
따뜻한 나날을 바라며…
그 일상의 만남이 얼마나 절실한지 깨닫는다. 소망을 가진 만남이 이루어지면 변화되고 전파된다. 퍼져나가는 생동감을 만들어 나의 삶을 빛과 희망으로 변화시키길 원한다. 모든 만남을 행복으로 변화시키길 바랄 뿐이다.

꿈틀거리는 형상들 속에서, 중심의 색과 형, 생명 탄생에서 시작한다. 주변의 또 다른 색과 형의 탄생이 이어진다. 이를 '절실한 만남'이라고 말하고 싶다. 다채롭게 서로 상관하며 만나 퍼져나가는 형상들을 보게 된다. 서로 끌어안음, 눈 마주침, 포용, 생동감과 활력이 보이는 움직임, 마치 캔버스 밖까지 튀어 나갈 것 같은 느낌이다. 이는 서로 절실하게 만날 수밖에 없고, 서로 상관하며 또 다른 만남의 연결이 계속되는 암시다.

절실한 만남 – X
72.7 × 60.6 cm
Mixed media on canvas
2020

절실한 만남 – XI
116.8 × 91 cm
Mixed media on canvas
2021

유복희
YOO BOCK HEE
1982 졸업

이 세상 모든 생명들이 '행복하기'를 바라는 마음이
내 작업의 근원이자 메시지이다.
그래서 사람에게 친근한 대상인 꽃과 동물 등을 소재로 하여,
있는 그대로~~ 보여지는 모습 그대로~~ 표현하는
"행복한 이 순간"과
"Let it be"의 시리즈 작품들은,
서로 큰 경계 없이 자연스럽게 스며,
시간과 의식의 흐름에 따라
다양한 표현방식의 변화를 가지며, 나의 작업을 이끌어 줄 것이다.
그러므로 나의 그림은 편안하고 쉽다.
더불어 '따뜻하기'를 소망한다.

행복한 이 순간 10
72.7 × 60.6 cm
Acrylic on canvas
2021

행복한 이 순간 9
90.9 × 72.7 cm
Acrylic on canvas
2021

이지혜
LEE, JI-HAE
1982 졸업

자연스러움과 인위적인 것, 밝음과 어두움, 열정과 절제, 맑음과 탁함… 이런 것들이 가장 기분 좋게 어우러지는 곳을 찾으려 합니다. 선과 형, 색으로 흔적을 만들고, 다시 지우고… 채움과 비움을 반복하면서 화면 위에 시간과 공간을 담으려 합니다. 언제나 나의 작업의 에너지가 되어 주는 자연을 닮아 편안하면서도 늘 새로운 그림을 그리려 합니다. 형들은 색으로 스며들고 켜켜이 쌓인 색들이 자아내는 공간 위에 자연을 닮은 조화로운 합을 찾아봅니다. 살아 있는 것은 아름답습니다. 살아 있는 것들이 모여 아름다운 세상을 만듭니다. 아름다운 세상이 캔버스 위에서 춤춥니다.

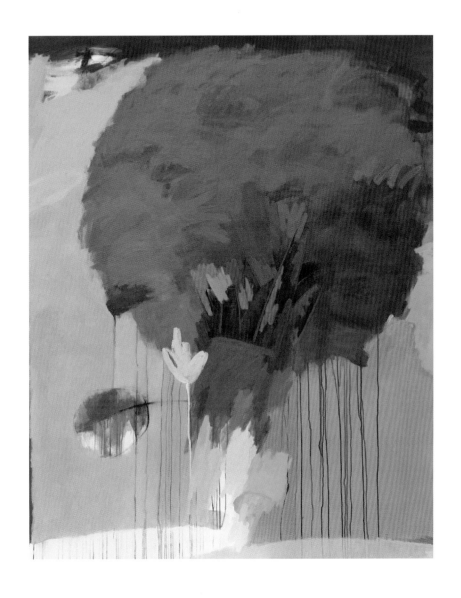

가족
162.2 × 130.3 cm
Acrylic oil on canvas
2021

무지개나무
162.2 × 130.3 cm
Acrylic oil on canvas
2017

정미영
CHUNG, MEE-YOUNG
1983 졸업

내 작품 속의 의자는 그 어떤 기존의 관념으로 해석되는 것을 거부하는 독자적인 살아있는 생명체다. 하지만 하나의 시선만으로 보는 것을 강요하지 않는다면 사실 어떻게 읽혀진다 해도 무방하다. 문제는 강요하는 것이지, 의자 위에 수북이 쌓인 의미들은 공감들이고, 그것들이 자신을 기만과 권위로 강요하지만 않는다면 자유의 빛으로 존재하기 때문이다. 수억 년의 세월을 스쳐 부는 바람은 인위적인 모든 것을 하나의 기만과 환상으로 치환시키면서 불어온다. 그러한 바람이 내가 만든 의자 위에 가득하기를 바랄 뿐이다.

Satisfaction
72.5 × 53 cm
Acrylic and oil paint on canvas
2011

Mr. M & Ms. Double C
350 × 400 cm
Installation work (Beam projection of
digital moving image, multi-media, sculpture)
2007

김미경
KIM MI-KYOUNG
1984 졸업

Symphony of the Spirit

나의 작품은 자연, 생명체에 대한 사유와 감각의 예민한 반응, 파동 등을 구상과 추상, 재현과 비재현이 공존된 형식으로서 표현되고 있다. 자연은 정지태가 아닌 운동태이며 생성이며 떨림이다. 자연이 보여주는 생명의 탄생과 시간과 조건에 순응하며 반응하고 변화되어지고 소멸되어지는 과정은 작품제작 과정과 재료의 안배, 색의 선택 등에 단서를 제공해준다.

작업 과정은 캔버스를 바닥에 눕힌 상태로 붓을 사용하지 않고 다량의 털펜타인과 밀도가 다른 피그먼트와 미디엄의 혼합액을 붓는 것으로 시작한다. 캔버스 자체를 상하좌우로 돌려가며 우연과 인위적인 이미지를 만들어 내고 있다. 이 과정을 수십번 반복하면서 바람과 공기, 온도와 습도의 조용한 관여와 기다림의 시간을 통해 생겨나는 흔적들은 자연의 법칙에서 벗어날 수 없는 존재하는 모든 생명체의 이미지를 만들어 낸다. 그것들은 이미지 재현 자체가 아닌 동양화에서 바라보는 심상풍경과 흡사하다. 색의 선택은 작품 안에서 정지된 이미지가 아닌 울림의 이미지를 표현하는 데 중요한 역할을 하고 있다. 가능한 한 보색 관계나 부조화를 이루는 색을 사용함으로서 색의 충돌로 울림의 에너지를 극대화 시킨다. 자연 안에 존재하는 모든 색들은 부조화를 이룰지라도 가장 아름답게 그 울림을 보여주기 때문이다. 제작과정 안에서

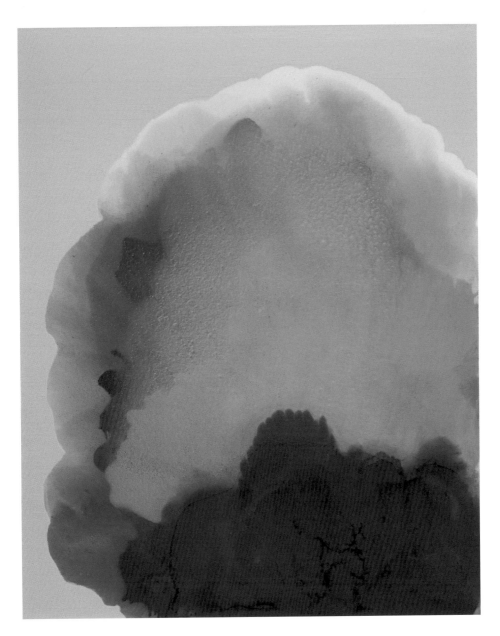

자연스럽게 생겨난 이미지를 선을 두르듯 단색의 배경으로 마감하여 기존 이미지와 다른 차원의 공간감을 만들어 냄으로써 살아 숨 쉬는 생명력의 '순간 포착'을 표현한다.
궁극적으로는 작품 안에서 자연과 자연의 질서와 그 축소판인 인간의 삶, 이성과 감성에 의한 관계성을 살아 숨 쉬듯 표현하고자 한다. 이는 작품 제목인 'Symphony of the Spirit'에서 보여주듯 하나뿐인 존재로서의 인간 개개인의 희노애락과 운동태인 자연이 함께 화면 안에서 삶의 교향악으로 연주되며 시각을 넘어 심상으로부터 들려오는 작품으로 표현하고자 한다.

200401-03
162 × 130 cm
Pigment & oil on canvas
2020

200401-08
130 × 162 cm
Pigment & oil on canvas
2020

이태옥
TAEOK LEE
1984 졸업

Radical 하다는 것은 본질로 돌아가는 것 이라는 것처럼 시초로 돌아가 보았어요. 본질만 가지고 문화라는 삶의 장이 만들어지지는 않겠지만 본질의 장이 기본이 되어야 할 것이고 그것으로부터 시초 되는 것이 논리적인 출발일 수 있겠지요. 자신의 지평이 시작되었던 그것이 또한 오늘의 끝이 되면 좋겠습니다. 끊임없는 길 위에서도 처음 발걸음이 기억됩니다. 또한 그것이 오늘의 발걸음이기도 하지요!

untitled
76.2 × 101.6 cm
Oil on canvas
2020

untitled
76.2 × 101.6 cm
Oil on canvas
2020

하민수
HA MINSU
1984 졸업

해마다 그 날이 오면, 2019
돌아가신 어머니를 추모하며… 고단했던 삶과 희생을 고스란히 느끼게 해주는 어머니의 한복을 만지며 다시 나의 어머니를 그리워한다. 거칠고 투박한 재봉질 소리를 타고 한복 위의 얽혀진 선들로 당신의 긴 여정을 구구절절 말씀하신다.
가슴 한복판으로 생명의 힘과 고운 삶의 소리가 들린다.

Anastasis-이레의 기록, 2020
여섯 마리의 박제된 나비가 각각 어두운 붉은색 프레임에 들어가 좌우 세 점씩 양팔을 벌린 듯 나란히 늘어서 있고 가운데에는 위, 아래로 높고 길게 수없이 중첩된 박음질이 가해진 붉은 휘장 같은 거대한 천이 흘러 내리고 있으며 전체적으로는 십자가의 형태를 이루고 있다. 그 중심에는 자수와 바느질로 묘사된 나비 형상이 자리 잡고 있어 모두 일곱 마리의 나비가 날개를 펼쳐 호산나 승리를 외치는 거룩한 성도들의 모습을 연상하게 한다. 각 나비가 자리하고 있는 프레임 속의 바탕은 매우 특별하고 달라서 마치 인생행로에서 맞닥뜨리게 되는 당혹스러운 인생역정과도 같고 그때마다 부활의 능력으로 이겨내고야 마는 그리스도인의 승리의 쾌거를 노래하는 듯하다.

해마다 그 날이 오면
200 × 130 cm
Sewing on the cloth
2019

Anastasis-이레의 기록 (전시전경 중 부분)
37.5 × 39.5 cm
Sewing on the cloth+object
2020

박춘매
PARK, CHUN MAE
1985 졸업

그동안 보여준 많은 집은 처음에는 살아왔던 내 시간을 유추하며 추억이라는 옷을 입히고 동시대의 사람들이 함께 살아가는 집에서 느낄 수 있는 감동과 설렘 그리고 따뜻한 온기를 불어넣었다.

소박한 집에서 누군가 살고 있는 모습을 있는 대로 충실히 표현하고자 했다. 그 집에 오랜 세월 동안 수많은 사람이 살며 짓고 고치고 덧붙이며 지금 우리와 동시대에 함께 공생하며 함께 견뎌내고 살아남기와 사라지기를 반복한다.

한 채 한 채 작업을 거듭하니 어느 순간부터 내 작업 과정과 지금 현실 속에 남아있는 결과물이 캔버스라는 좁은 공간에서 그 집들처럼 함께 그리고 지우고 되풀이 되고 있는 점을 깨달았다.

지금 내가 보는 이미지는 과거의 것이지만 소멸과 진화를 거듭한 결과물이다.

어느 시대나 부의 상징인 주거 형태도 언젠가 소멸하고

결국 흙, 돌, 시멘트, 철근 등 시대의 또 다른 산물로 버무려지고 쌓고 버려진다.

우리가 살아 있는 동안은 시간이 겹겹이 묻어있는 집. 누군가에게는 처음엔 모두 새로운 것이었다. 지금은 불필요한 부속물조차도 어디서 본 듯하고 익숙하고 아름답고 소중하다고 아쉬워할 때 곧 사라지기 때문이다.

새롭고 낯선 것이 유행이 되기도 하지만, 지금도 어느 곳엔 가 묵묵히 자신의 시간을 꽉 채우며 서바이벌 게임을 하듯 위태로운 숨바꼭질을 하고 있다.

– 2021년 6월

House Story–Survival This Era
136 × 136 cm
Mixed various materials
(Acrylic & cementpaint)on wood panel
2020

House Story–Survival This Era
100 × 80.3 cm
Mixed various materials
(Acrylic & cementpaint)on wood panel
2021

이윤경
LEE, YOUN KYUNG
1985 졸업

나의 그림 세계는 늘 인물화의 범주 안에 있었던 것 같다. 작품 속 인물은 외적으로 비춰지는 실루엣이 아닌 내면의 이야기를 품고 있었고 배경으로 남겨진 공간들은 갖가지 문양들로 채워 나갔다.

이는 아마도 내가 좋아하는 작가들(크림트, 무하, 비어즐리...)의 영향이 크지 않았나 싶다. 그들의 작품 속에 보여지는 화려한 치장들이 나를 금의 세계로 이끌었는데 여기에 나의 종교적 신념이 더해져 이콘이라는 종교화를 접하게 되었다. 이콘은 성경 말씀을 그림으로 형상화하는 것으로 '그린다'는 표현보다 '쓴다'라고 표현한다. 이콘을 쓰는 과정에서는 넘침과 모자람의 경계를 지켜나가는 게 어렵고 수없이 비우는 과정을 반복해야 했다. 결국 이콘의 시작은 기도이고 그것의 끝은 기도로 마무리된다.

천사들의 집회
97.5 × 77.5 cm
목판에 에그템페라
2020

보호의 성모님
120 × 72 cm
목판에 에그템페라
2020

이은순
LEE EUN SOON
1985 졸업

화가 이은순은 원을 그린다. 생명력과 운동성, 가변성 등 자연에서 받은 인상을 시각화하고 있다. 그녀가 직관적으로 파악한 자연은 원으로 구현된다. 원을 통해 자연, 정신, 존재, 자아, 치유 등의 의미를 갈무리하고 있다. 원의 정신성과 그 의미를 오랜 세월 공들여 학습하고 형상화하는데 바친 그간의 과정이 잘 드러나는 화면들이다. (유상우)

황금별
50 × 45 cm
Mixed media
2019

integration
50 × 45 cm
Mixed media
2020

임미령
LIM MIRYOUNG
1985 졸업

나의 그림은 복잡하고 예측하기 힘든 인간의 삶 속에서 희망이란 무지개 길을 찾아
가는 여정을 표현한 것이다. 캔버스 화면에 다양한 색과 이미지들을 그리고 뿌리고
이를 남김(Save)과 제거(Remove)를 여러 번 반복하면서 Overlap 된 유기적 이
미지들로 길(Road)을 만들어낸다. 색은 무지개색과 기원의 색인 원색들 특히 오방
색을 기저로 화면 전면을 덮고 그 위에 마스킹액을 사용해 드로잉하고, 부분적으로
남기고 다시 물감으로 덮고 뜯어내기를 여러 번 반복하면서 유기적인 형태들이 만
들어지고 이것들은 마치 미로의 길들이 겹겹이 오버랩 된 형상들로 예측할 수 없었
던 이미지가 생겨난다. 나는 이것을 '또 다른 세계 (another land)' 라 칭하며 이상
향에 대한 희구를 뜻한다.

Navigate
162 × 131 cm
Acrylic on canvas
2020

Navigate 2
162 × 131 cm
Acrylic on canvas
2020

한지선
HAHN JEESUN
1985 졸업

화면을 구성하는 요소들은 건축물과 계단 그리고 확대되어진 소품들의 image로 구성되어 있다. 작가의 의도는 Christian적인 사고를 바탕으로 하고 있다. 작품의 제목은 Resetting으로 사람들의 이기심으로 무너져가는 세상, 현실의 모습 속에서 다시 처음의 모습, 순수의 상태로 돌아가고자 하는 의도가 밑바탕 된다.

건축물들은 사람들의 구축해놓은 인공적인 상징이기도 하며 또 다른 의미로 사람, 개인을 의미하기도 한다. 다양한 시점으로 묘사되어진 부유하고 있는 견고한 건축물들의 부서짐은 새로운 구축을 위한 전 단계로 파괴가 아닌 재건축!!!의 몸짓이다. 흩어져 자리하는 소품들의 image들은 사회 안에서 또 사람들과의 관계 속에서 버려졌으면 싶은 것들의 상징으로 등장한다. 버려지고 털어내 버림으로써 다시 새롭게 순수한, 이상적인 상태로 되돌아가고자 하는 의도이다.

등장 되어지는 체스판이나 카드의 의미는 경쟁과 다툼을 상징하며 주사위와 바퀴는 자신의 의지보다 세상의 흐름에 안주하려는 태도의 의미로 운이나 운명적인 것으로 해석된다. 새장이나 망 등의 형상은 고립과 단절의 상징이며 뿔은 권위 교만 등의 의미이며, 꽃은 영원치 않고 사라져버릴 것들, 상자와 서랍은 욕심, 축적, 숨김, 비밀의 의미로 등장되어진다. 종이학은 연약하고 허망한 바램 들로, 천사의 image는 간절한 바램으로 상징되어진다.

작품에서 특별한 것은 평면이 아닌 부조적 구조로 3차원적인 요소를 끌어들임으로써 다채로운 시점을 볼 수 있는 것이다. 자연물의 의미로 등장된 잎들은 자연스럽게 치유되어진 회복과 복귀의 상징으로 희망적인 message를 전하려 하고 있다.

Resetting
146 × 170 × 11 cm
Mixed media on plywood
2020

resetting
141 × 170 × 10 cm
Acrylics on plywood
2017

허은영
HEO, EUN YOUNG
1985 졸업

작품에 등장하는 추상적 형상들은 그 안에 각각 입체적인 공간을 품고 있다. 건물의 창문과 마찬가지로, 본체의 열린 틈을 통해 피상적 표면으로부터 그 내부에 담긴 기억과 경험에 다가가는 것을 가정한다. 그 사이의 공간은 마음의 중심에 박혀 있으면서 내가 다시 돌보아야 할, 또는 직시해야 할 무언가를 함유하는 생각의 통로가 된다.

작업 과정에서 대상의 안과 밖을 함께 아우르는 것은 치유 또는 복원의 의미를 갖는다. 미술의 언어를 통해, 인간이 겪는 불안과 두려움에 의해 왜곡되고 파편화된 것들을 불러들여 삶의 온전함을 새롭게 구현하고자 한다. 그렇게 사라지지 않고 다시 돌아오는 것, 그 모든 것들을 맞이하는 기다림의 시간 속에서.

From Inner Space 19-01
180 × 100 cm (3pcs 60×100cm each)
캔버스에 혼합재료
2019

From Inner Space 19-09
53 × 45.5 cm
캔버스에 혼합재료
2019

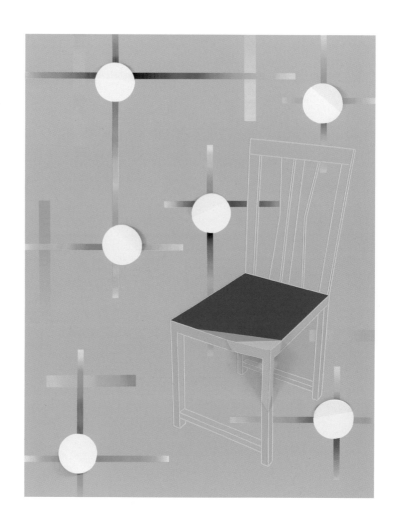

황은화
HWANG, EUNHWA
1985 졸업

내 눈에 보이는 것이 전부고 내 논리가 전부가 되어가고 있는 가운데 보이는 것 아는 것이 보이지 않은 것의 일부분에 지나지 않음을 깨닫는다.

씨줄과 날줄이 연결되어 옷감이 지어지듯 인간과 인간의 관계, 절대자와 인간의 관계가 한 점의 시작으로 선이 되고 면이 되어 보이는 것과 보이지 않는, 부분과 전체 관계의 시각을 초월하는 내면의 세계를 공간 속에서 찾고자 한다.

그림의 형식은 이미지의 한 부분을 부조형식의 3차원에서 2차원의 평면에 그림을 붙여가는 2차원과 3차원의 세계를 넘나드는 공간회화로 다른 시선을 제안하고자 한다.

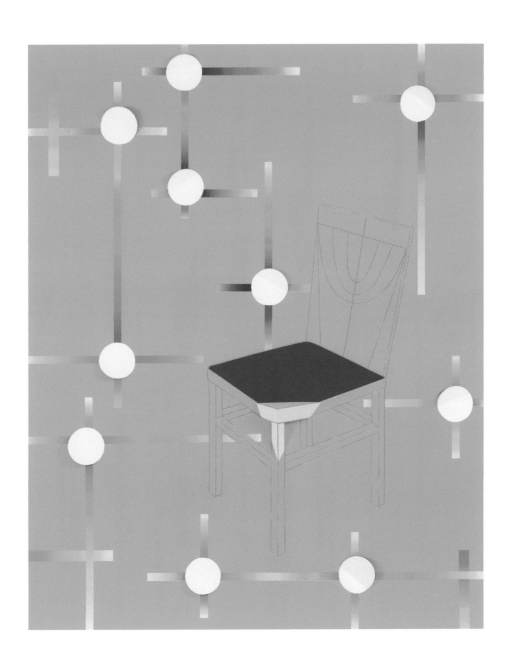

또 다른 시각 – 관계
116.7 × 91 cm
캔버스 위에 나무와 아크릴
2021

또 다른 시각 – 관계
162 × 130.3 cm
캔버스 위에 나무와 아크릴
2021

강혜경 한 터치 영혼의 탄생
KANG HEI-KYUNG 두 터치 사랑
1986 졸업 셋 두 터치와 십자가 새 생명
　　　　탄생과 사랑과 새 생명의 기쁨
　　　　색깔들의 감사와 찬양

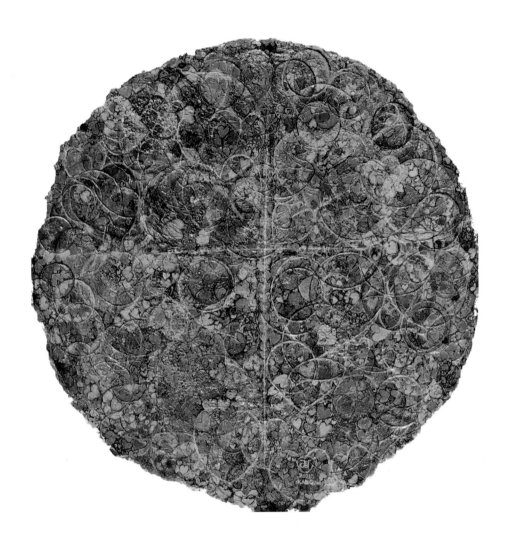

命Ⅰ 생명
160 × 137 cm
캔버스 아크릴
2021

命Ⅱ 생명
67 × 67 cm
페이퍼 아크릴
2020

김미향
KIM MIHYANG
1986 졸업

우리들의 삶은 보여지는 것들에 의해 움직이는 것 같지만 보이지 않는 힘(invisible force)에 의해 좌우된다. 움직이는 나뭇잎이나 파도의 너울을 볼 수 있지만 이 바람 은의 원천은 보이지 않는 힘에 의해 생성된다. 이 보이지 않는 힘에 의해 생명은 창 조되고 성장하며 소멸하는데 나는 이 생명력을 춤으로 표현하고자 한다.

희로애락에 의한 몸짓과 작은 물고기들이 외부의 공격으로부터의 생존을 위해 바 이트 볼(bait ball)을 형성하여 하나의 개체가 거대한 덩어리를 만들어 생존을 위해 필사적으로 움직임을 춤으로 표현한 것이다.

심리학자 알프레드 아들러(Alfred Adler)는 "인생은 점의 연속이고 찰나의 연속이 다."라고 말한 것처럼 인생은 찰나의 연속이자 목적지를 향해 가는 각자의 춤이다

Bait Ball
61 × 70 cm
Paper casting, Hanji acrylic
2019

Dance
62 × 70 cm
Paper casting. Hanji
2019

김성영
KIM, SUNG YOUNG
1986 졸업

도시 속 삶에 지친 나는 종종 주변을 산책한다. 거닐며 만나는 강물, 바람, 햇살, 나무, 꽃, 풀을 통해 위로를 받는다. 특히 내가 사는 아파트와 인근의 한강변에서 풀과 꽃을 보며 삶을 생각한다. 저마다 지닌 아름다운 모습의 찬란한 순간을 느낀다. 하지만 이들도 어느덧 마르고 지고 마는 유한한 생명임을 통해 영원한 생명의 근원이신 창조자의 섭리를 되새기며 이들의 가장 아름다운 순간을 남겨보고자 하였다.

한강 복사꽃
90.9 × 65.1 cm
Oil on canvas
2011

꽃들도
116.8 × 80.3 cm
Oil on canvas
2021

김혜선
KIM, HYESEON
1986 졸업

나는 바람의 질감을 표현한다. 하늘에 부는 바람, 바다에 부는 바람, 숲과 나무에 부
는 바람의 형태와 질감과 소리가 작업의 이미지가 된다.

내가 만든 이미지는 실재하는 풍경은 아니지만, 나이프를 통한 가로질의 리듬은 감
상자로 하여금 자신에게 익숙한 풍경을 연상하여 자신만의 낭만을 추억하게 한다.

바람의 질감 2021-1
90.9 × 72.7 cm
Oil on canvas
2021

바람의 질감2021-2
90.9 × 72.7 cm
Oil on canvas
2021

이신숙
LEE SHIN SOOK
1986 졸업

나의 주제는 사색(Thinking)이다.
일상에서 마주하는 풍경을 비롯해, 자연에 대한 애정, 개인적인 기억과
감정들에 대한 생각이다.

그러한 감정들을 표현할 때, 늘 만지고, 입고, 피부로 느낄 수 있는 천을 사용하게 된다.
즉 작업할 때 나와 재료 사이에는 붓이라는 도구의 중재가 없다.
나는 재료 그 자체를 움켜쥔다.
그리고 나의 손을 사용해서 그것을 이미지화한다.
자연의 변화와 미디어를 통해 추출된 이미지를 형태는 지우고 색, 면, 선, 점으로
표현되어진다.

유연한 바늘이라는 재료를 쓸 때,
가위로 천을 자르는 것을 통해서 내면의 상처를 드러냄과 동시에
바늘로 한 땀 한 땀 꿰매는 것을 통해 내면의 상처를 치유하는 과정에 이른다.

그러한 행위의 반복을 통해 무의식에 있는 심리적 감정들이 표출되고,
마음을 비우게 된다.
그리고 나의 삶에 느림과 여유를 성찰하게 해 준다.

thinking
90 × 90 cm
Mixed media
2018

thinking
90 × 90 cm
Mixed media
2018

채희정
CHAI HEE JUNG
1986 졸업

밑 색을 입힌 후 물감을 덧칠하고 긁어내어, 기억 속의 풍경을 찾아낸다.
서정적인 모노 기법으로, 표현하고 절제하는 과정을 반복한다.
산의 풍경에 대한 인상, 잔상…
기억들을 긁어내어 작업하다 보니
나의 작업이란, 그리움≫그림≫긁음… 들이 연결된 어떤 행위인 듯하다.

190

Scratch painting 1
117 × 91 cm
Oil painting
2021

Scratch painting 2
117 × 91 cm
Oil painting
2021

강희정
HEE JUNG KANG
1987 졸업

흰 캔버스, 오일향 냄새, 손톱에 끼는 물감 때
반복되는 붓질 놀이 하얀 바탕에 채워지는 무언가들
이런 것들이 늘 그리웠다.
그리움을 이젠 잡으러 간다.
그 자체의 놀이를 즐기련다.

Untiltled
91 × 117 cm
캔버스 아크릴
2021

Untiltled
72.7 × 61 cm
캔버스 아크릴
2021

김보형
KIM BO HYUNG
1987 졸업

예전의 단색화 작업에서 벗어나 더 많은 색을 넣고 나무라는 포인트를 주어 시리즈
로 작업을 이어가고 있다.
나무는 나에게 있어 자연이 주는 아름다움과 소중함을 느낄 수 있다.
나무의 형태는 잘 드러나지 않지만 풍경에서 주는 느낌을 살리려고 시도하고 있다.
우연한 색의 혼합·형태들이 나의 상상력을 일으키고 흥미를 유발한다.
독특한 효과를 보면서 재미를 느끼고 있다.

Red
53 × 45.5 cm
Acrylic on canvas
2021

새장 안은 비어있다
116.7 × 80.3 cm
Acrylic on canvas
2021

문미영
MOON MI YOUNG
1987 졸업

나의 작업은 공간과 시간에 대한 사고이다.
본능적으로 우리는 둘러싸여진 갇힌 공간을 원하고 또 그 공간 안에서 자유롭길 갈망한다.
사각면들의 흔들림은 이런저런 공간의 이야기이며 그 위에 시간의 자유로움을 오브제 조각들로 채워가며 끊임없는 상상의 자유를 꿈꾼다.
어제가 쌓인 오늘, 내일을 기원하며 순간순간 느끼는 감정과 생각들을 무의식적으로 자동적으로 표현한다.

오늘
65 × 65 cm
혼합재료
2020

오늘
125 × 125 cm
혼합재료
2020

문희경
MOON HEE KYUNG
1987 졸업

그 어느 날을 가다. 우린 삶을 살아가며 많은 관계를 맺는다. 추억과 기억 속에. 가상 테마에서 느껴지는 집은 선과 면의 구도, 캔버스 전체를 두텁게 올린 OIL STICK의 특성으로 따사로운 느낌의 질감을 표현하며, 옹기종기 모여 있는 집에 살아있는 생명력을 불어넣고자 한다.

어느 날
91 × 116.8 cm
Oil stick on canvas
2020

어느 날
97 × 97 cm
Oil stick on canvas
2021

민해정수(민병숙)

MIN-HYEA JUNG SOO

1987 졸업

극히 나의 일상 (日常) 중에서

'日常'은 원래 태양이 매일 뜨고 지는 그 항상성을 의미했다. 유의어인 '평생'이라든가 '부단'과 마찬가지로 반복성 · 연속성 · 항상성이 함의되어 있다.

일상과 비일상의 이러한 관계는 역사적으로 변화하며, 문화의 차이에 의해서도 달라질 수 있다. 과학, 예술, 종교와 같은 원래는 일상을 초월하는 영역으로 생각되었던 것에도 일상적인 것이 침입하는 것이 현대 사회의 특징이다 일상 [日常, Alltag] (현상학 사전, 2011. 12. 24., 노에 게이이치, 무라타 준이치, 와시다 기요카즈, 기다 겐, 이신철)

나에 작품에 있어서 일상(日常)이란?

우리 일상에서 모든 생명과 사물이 생겨나고 이어가는 토대를 말하는 것이며 이를 나는 어미의 태내로부터 연상한다. 어머니의 태안은 지금 이 순간에도 끊임없이 생겨나고 소멸하고 이어지는 대자연의 품속인 것이다.

꽃이 피고 지고 열매가 생기고 다시 싹이 나오고 자연은 매일같이 내 주변에서 소리도 없이 소중한 생명을 이어가며 희망을 이야기한다.

알아채지 못하는 무심한 일상처럼 반복적으로...

'평생'이라든가 '부단'과 마찬가지로 반복성 · 연속성 · 항상성이 함의되어 있는 日常을

Catch The Nature NO. 01
53 × 45.5 cm
Natural Korean paper on
high-glossy panel
2021

Catch The Nature NO. 02
53 × 45.5 cm
Natural Korean paper on
high-glossy panel
2021

나는 현재 나의 주변에서 찾는 동시에 나의 추억에서 소환시킨다.
유년시절 들로 산으로 뛰어다니며 보던 들꽃들....
뜰에 한바탕 피어있는 할머니가 좋아하시던 꽃들과 할머니가 차려주시던 밥상에 등
장하던 반찬을 내어주던 그 꽃들 호박꽃, 해바라기 꽃, 오이꽃, 고추꽃, 쑥갓 꽃, 상
추 꽃, 박꽃, 과꽃, 백일홍, 도라지, 맨드라미...
닭, 오리, 나비와 거미, 박각시나방, 꿀벌... 여행 중에 만난 풍경들까지 과거부터 현
재까지 내 주변에 연속적으로 자리하고 있는 모든 일상의 것들 나는 이 모든 것을
현란한 기법이나 형식보다는 진실하고 소중하게 어머니의 품속 같은 따뜻한 생명
으로 담아내고 싶다.

안명혜
AHN MYUNG HYE
1987 졸업

간결한 선, 점과 점, 밝고 다채로운 색채의 어울림은 내 마음을 담는 주요한 재료다. 특히 마음의 중심축으로서 에너지원이 되고 있는 점은 나 자신의 화신이다. 일상의 꽃, 왕관, 공작새, 물고기, 나무, 피아노, 코끼리, 목마 등은 내 행복의 세계를 조형적으로 구성하는 주요한 도구다. 이러한 재료와 도구를 앞세워 정적인 세계를 벗어나 이제부터는 변화와 생명이 움트는 행복의 세계를 열어가겠다. 또한 어릴 적부터 자리매김한 모범생, 정형화된 삶의 틀에서 벗어나고자 의도적으로 사용해왔던 자유 형태의 셀프 self캔버스만을 고집하지 않고 내 마음의 우주를 창조해낼 수 있는 캔버스를 자유롭게 사용할 것이다.

내가 창조하고 싶은 우주는 행복의 세계다. 간결한 선으로 삶을 단순화하고 밝은 색채의 조화를 통해 자연과 인간이 함께하는 세계를 만들어갈 것이다. 특히 밝음 속에 생명과 변화의 씨앗을 심어 끊임없이 샘솟는 행복의 세계를 만들어가겠다. 이를 통해 어둠과 슬픔보다는 밝음과 기쁨으로 서로가 공명하는 힐링의 세계를 공유하기를 소망해본다.

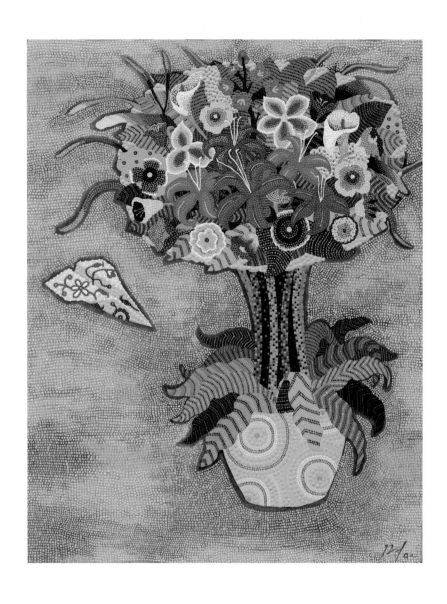

내 마음의 우주를 열다
116.8 × 91 cm
캔버스에 아크릴물감
2020

내 마음의 우주를 열다
116.8 × 91 cm
캔버스에 아크릴물감
2020

이은실
LEE EUNSIL
1987 졸업

끊임없이 인간의 본질에 대한 질문을 해 본다.
where did I come from? what is meaning of life?
what happens after I die? 종교적으로 들어가면 태초에 하느님이 계셨고…
과학적으로 살펴보면 태초에는… 아무것도 없었다. 공간도 시간도 없었다.
하지만 알 수 없는 에너지의 폭발인 빅뱅이 있었고 우주가 만들어졌다. 이 에너지
의 폭발, 즉 빅뱅은 어디서 발생했을까? 이러한 궁금증은 인간이 세계를 읽어낼 수
있는 능력이 없는 것에 기인한다. 빅뱅은 어떤 공간에서 언제 발생한 것이 아니라,
그냥 일어난 것이다. 빅뱅은 어쨌든 일어났고, 원자 간의 운동이 반복되다가 수소
가 만들어졌다. 수소는 헬륨을 만들고, 수소와 헬륨의 핵융합이 일어나 별을 만들
게 되고, 이 별은 중력에 의해 수축했다가 다시 폭발하면서 주변에 다양한 원소들을
흩뿌린다. 이렇게 흩뿌려지다가 다시 중력에 의해 뭉치고, 그렇게 우리가 아는 행
성들이 만들어지고, 아주 운 좋게 항성 간의 거리와 대기질 등 적절한 조건을 갖춰
우리가 살아갈 수 있는 지구가 만들어져 인간이 발생한 것이다.
결국, 지구는, 지구의 생명체는 그리고 인간은 모두 하나의 점이었다. 우리는 점이
라는 아주 작은 원에서 시작해 아주 작은 원으로 돌아가는 순환을 한다는 것이다.
불교에 이런 말이 있다. "우주, 인간에는 항상성이 없다. 그럼에도 우리는 항상적이
고자 원하고 집착하는데 거기서 괴로움이 온다."
쉼 없이 달려왔던 내 삶을 뒤돌아보며 생각에 잠긴다.
So how do I live from now on?

Prelude.No 37
53 × 40.9 cm
Oil on canvas & mixed media
2021

Prelude.No 3
99.8 × 80.5 cm
Oil on canvas & mixed media
2021

인효경
IHN HYOU KYUNG
1987 졸업

나를 평화롭게 하는 일상은
내 그림의 소재가 된다.
산책하며 눈에 들어오는 꽃과 나무,
담소 나누는 사람들,
바람을 맞으며 자전거 타는 사람들…
내가 사랑하는 자연스러운 모습이다.

이야기
50 × 100 cm
Oil on canvas
2020

봄날의 일기
40 × 80 cm
Oil on canvas
2020

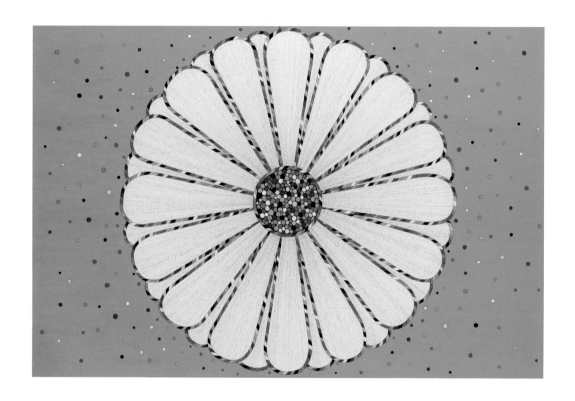

장은정
CHANG EUN JUNG
1987 졸업

심심정명 心心正明

(마음 가운데 있는 마음, 즉 바르고 큰 밝은 마음. 인간 본래는 근본 마음자리)

〈심심정명〉은 첫 개인전 때부터 사용해온 전시 제목이다. 나 자신이 작업에 몰입하
며 진정한 자유와 안식을 느낄 수 있다면 고맙겠다 싶었다. 그 시간만큼은 무심으로
돌아가 온전히 나의 근본이 되는 자리에 머물고 싶다.

이 같은 작업의 반복은 마음을 닦아 빛을 내고, 이내 그 빛이 밝게 빛나길 기대하
는 나의 마음이다.

선 하나하나에 정성과 기운을 불어넣어 작업을 하다 보면 예사롭던 형상과 색들
이 살아나는 순간을 만나게 한다. 그 순간 나는 내 마음속에 촛불 하나를 밝힌다.

慈心花
97 × 146 cm
장지에 먹, 분채
2020

태초에 빛이 있었다
97 × 146 cm
장지에 먹, 분채
2021

김희진 자신의 의식과 무의식을 색으로 표현해 보기 시작~!
KIM HEEJIN 점과 점, 선과 선 그리고 면과 면을 연결하여 그 안에, 그 곁에 색을 담아 보았다.
1988 졸업 그리고 한 발 뒤로 물러서서 보면 생각지도 못한 또 다른 나의 색의 세계를 보게 된다…
 그리고 여러 개의 면과 색, 그 문(door)들이 또 다른 호기심을 만든다.

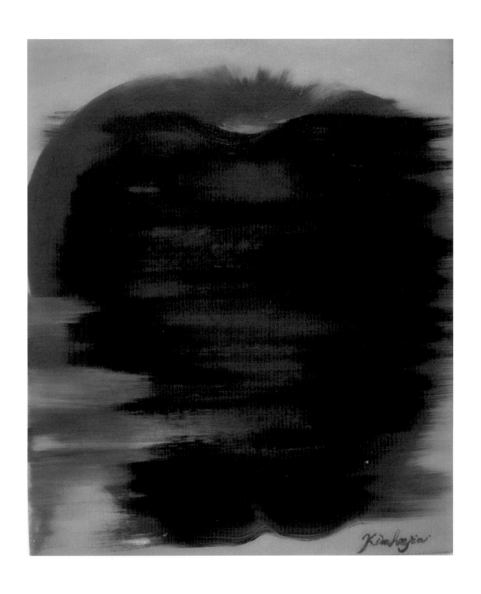

RELATIONSHIP 1, 관계
117 × 91 cm
Acrylic on canvas
2021

RELATIONSHIP 2, 관계
117 × 91 cm
Acrylic on canvas
2021

공란희
GONG, RAN HEE
1988 졸업

끊임없이 바라보고 느끼며 각인된 시각적 인상과 자연에 내재된 강렬한 리얼리티를 추상의 방식으로 재현한다. 자연의 생명력과 찰나의 느낌에 대한 기억을 질료를 통해 표출한다. 의도하지만 의도하지 않은 것처럼 질료와 도구로 인해 흩뿌려진 우연의 형태들. 돌가루를 얇게 입힌 캔버스의 표면에 즉흥적인 행위로 나타난 이미지가 잔상과도 같이 생긴다.

드리핑의 기법을 가미하여 내면을 표출하는 추상에 기초를 둔 구상이라 할 수 있다. 복잡하지 않은 이미지를 중첩의 방법으로 간결하게 재구성하여 자연을 표현한 것과, 보는 이의 내면의 평안을 바라볼 수 있는 매개가 되게 하는 것이 내 회화의 본질이다.

From the garden
72.7 × 90.9 cm
Acrylic on canvas
2018

From the garden
72.7 × 90.9 cm
Acrylic on canvas
2018

반미령
BARN MIRYUNG
1988 졸업

나는 중첩된 풍경을 통해 여러 시공간의 만남을 표현하고, 시간의 대한 은유로 옛 건물의 흔적과 같은 벽과 화병 안에 담긴 꽃을 함께 배치하여 무한한 시간 속에 순간을 살아가는 생명의 아름다움을 표현하고자 한다.
영원한 시공간 속에서 살아가는 오늘의 자아에 대해 생각해 보고 "나는 누구인가, 어디에 있는가"라는 질문에서 일상 속에 가려져 있던 '나'의 내면을 대해 사색함으로써 매일 일상을 새롭게 사는 것이다.

신세계를 꿈꾸며/longing for a cosmos
200 × 100 cm
Acrylic on canvas
2021

encounter/안견과 만나다
116 × 80 cm
Acrylic on canvas
2016

서원주
WONJU SEO
1988 졸업

졸업 후 1989년, 서울의 한 작은 갤러리에서 고대 유물 조각보의 강렬한 색의 대비와 생동감 넘치는 기하학적 추상성에 깊은 영감을 받은 일이 있었다. 그날의 기억은 내가 미국에서 결혼 후 작품 활동을 시작하게 된 가장 큰 동기가 되었다. 사물을 기존의 인식의 틀에서 한 걸음 떨어져 다른 각도에서 재 조명할 때 완전한 패러다임의 전환이 가능하다는 것을 그때 깨달았다. 작품 제작을 위해 페인팅과 다양한 바느질 기법을 사용하고 있고, 한국 가부장 문화 속에서 성장한 유년시절로부터 성인으로서 현재 서구에서의 삶에 이르기까지 문화적 체험과 내 안의 두 가지의 정체성이 나의 작품의 배경이 되고 있다. 나의 작업은 일종의 '여행기'로서 내가 일상을 떠나 작품세계에 몰입되어 있는 동안 체험하고 있는 '지각적이고 감성적인 여행'에 대한 이야기를 천연섬유, 실 그리고 혼합 매체 등을 이용하여 기하학적 색면추상으로 시각화하는 것이다.

Through My Window: Seas of Blue
53.3 × 228.6 cm each,
composed by 3 pieces
Hand−sewn textile, Korean silk,
colored silk thread
2017

Through My Window: Peace and Freedom
132.1 × 213.4 cm each,
composed by 2 pieces
Hand−sewn textile, Korean silk,
colored silk thread
2018

윤수영
YOON SU-YOUNG
1988 졸업

악몽인지 현실인지
자다가도 놀라고
깨어서도 쫄아산다
어찌나 퍽퍽한 맛인지
갈증 나는 몸인데
눈물샘이다

어두컴컴한 꿈속에서
깨는 순간 새 힘이 나고
쨍하고 해 뜰 날 돌아온다던
어린 시절 노래로 가득하다
쥐구멍에 볕 들 날이 들고
무너져도 솟아날 구멍이 있고
안 되는 일 없는 해 뜰 날이
매일 아침 꿈에서 날 깨운다.

길 위의 풍경 속에
항상 해를 그린다
달빛도 그리고
별빛도 찍어보고
도시의 불빛도
힘차게 그려낸다.

내 그림은 희망이다
꺼지지 않는 등대이다
반짝반짝 빛남으로
어둔길을 비추우고
바람도 불어놓고
구름도 모아놓고
외롭지 않게
나무도 꽃도
사람들이 함께 한다.

길위의 풍경-별이 빛나는 밤
72.7 × 121 cm
Acrylic on canvas
2021

길위의 풍경- 꿈
65 × 194 cm
Acrylic on canvas
2021

최규자
CHOI KYU JA
1988 졸업

Puzzle of memory
돌조각에 새겨진 이미지들을 임의로 조립해가는 연작들로 〈마음속의 섬〉,
〈길〉, 〈나만의 정원〉이란 부제로 3회(2004년)~8회(2013년) 개인전을 열었다.
거울에 비친 나의 모습이 낯선 날이면 내게 묻는다.
"잘 지내느냐고."
자연도 제 갈 길을 아는데, 종종 난 길을 잃고 헤매는 날 보게 된다.
오늘도 길 위를 서성대는 나에게 꽃은 묻는다.
"날 만나 좋지 않으냐고"
보니 좋고 만나면 즐거운 자연 속에 있으니 잠시 모든 시름 내려놓고 쉼이 얼마나
좋은 가!
그들이 여기 있고 난 그들 안에 있으니 나도 한 송이 꽃이 되어버렸네.
2017. 여름

Puzzle of memory
230 × 120 cm
혼합기법
2017

Puzzle of memory
116 × 91 cm
혼합기법
2020

최미희
MEHEE CHOI LEE
1988 졸업

자연스럽게 흘러가면서 주위의 모든 것의 조화, 평화 그리고 아름다움을 창조하고 이런 작은 움직임을 전해보고자 한다.

때로는 장편 소설 같은 인생 전체를, 때로는 단편 소설이나 시 같은 하루하루 일상을 내가 표현할 수 있는 모든 것, 색 선 면 그리고 터치... 등등을 통해 먼저 말을 꺼내고 소통을 하고 급기야 빛도 전할 수만 있다면…. 난 정말 행복한 사람이다.

우리 모두는 지금을 살아가고 있죠, 어제도 아니고 내일도 아닌 지금을 그 지금을 작품에 표현하려 했습니다. 저는 작품을 할 때 한 번에 마치는 것이 아니고 시간을 두고 여러 겹을 겹쳐서 작품을 그려나갑니다.

시간의 흐름이 마치 내 인생의 한 장 한 장의 페이지처럼, 작품도 그렇게 그려 나갑니다. 어떨 땐 인생이 힘들 때도 극복해야 할 것들이 있지만 극복해 나가면서 그렇지만 현실이 가장 중요하고 지금의 내가 중요함으로 지금을 살고 있는 내가 모든 것을 다 극복하고 평화롭게 그리고 행복을 유지하며 살아가고자 하는 소망을 그림에 표현합니다. 이 작품은 좀 더 지금의 시원하고 경쾌한 느낌을 표현한 것입니다.

Now I
162.2 × 130.3 cm
Mixed media on canvas
2021

Now II
162.2 × 130.3 cm
Mixed media on canvas
2021

김수정
KIM SOO JUNG
1989 졸업

나와 연풍의 인연으로 [연풍연가 Song of Yeonpung]를 7년에 걸쳐 그리게 되었다. 연풍과의 만남은 우연인 줄만 알았는데 1992년 첫 개인전 타이틀인 [생 그리고 연], 두 번째 개인전 [내 작은 뜰에서] 같은 과거 작품들을 돌아보니 필연이었던 듯하다. 캔버스 위에 블루, 그린, 연지, 그리고 보라 등의 아크릴과 분채, 석채, 금박 등의 혼합 재료를 사용하여 자연을 몽환적이고 신비로운 분위기로 연출했다. 삶은 자연처럼 경이롭고 신비로운 것이라는 이야기를 자연을 닮은 강한 색채와 간결한 현대적 조형요소로 표현했다. 나의 [연풍연가Song of Yeonpung]는 모든 생명에 대한 나의 사랑의 인사이다.

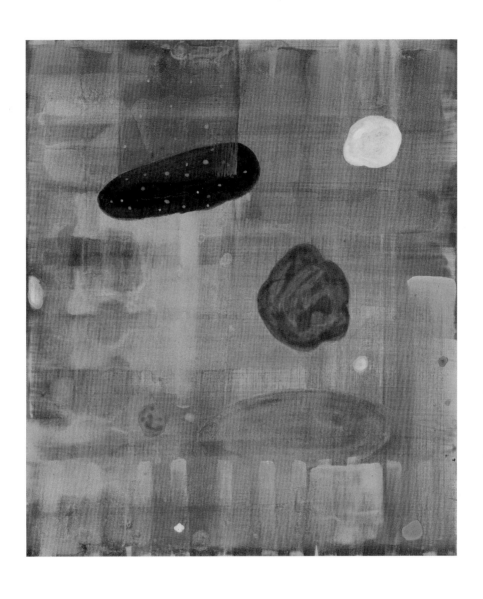

연풍연가 Song of Yeonpung
53 × 45.5 cm
Mixed media on canvas
2019

연풍연가 Song of Yeonpung
53 × 45.5 cm
Mixed media on canvas
2019

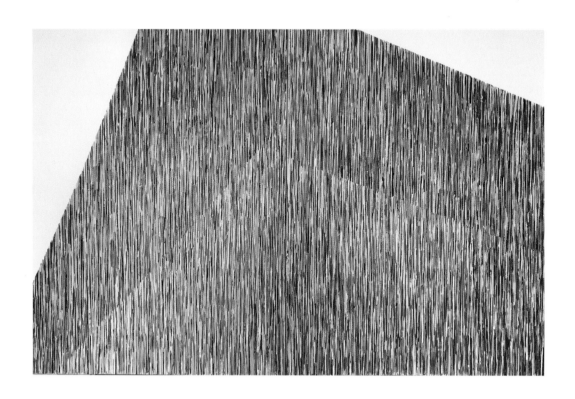

김외경
KIM, OIKYUNG
1989 졸업

선으로 표현하는 나의 작업은 화면 위에 많은 선들이 반복적으로 겹쳐져서 나오는 직선이 가지는 조형 언어를 화면에 표현함으로써 정적인 표면과 깊이 있는 에너지의 집합체를 이룬다.

제 작품의 제목이기도 한 watching시리즈 작업은 내면의 명상이다. 세상 기운의 에너지 흐름을 색상에서 찾으며 리듬 있는 반복된 선으로 덮혀진 화면, 효과적인 색상의 배치로 마음속의 생각들을 그림을 바라봄으로써 내면의 기운을 흐름으로 자각하고 순환이 되어 보이는 그대로 감상자와의 관계를 소통하는 작업이다. 온 세상의 기운이 위에서 아래로 흘러 순환 되어지듯 생각의 흐름이 느끼고, 보여지는 그대로 추상화된 명상의 장이다. 이는 '바라보다'라는 그림의 제목으로 회화 안에서 다시 재해석되어 선들로 이루어진 에너지 흐름의 표현이다.

watching 57020
116.2 × 181 cm
Mixed media on canvas
2020

watching 55020
116.7 × 90.5 cm
Mixed media on canvas
2020

김인희
INNHEE KIM
1989 졸업

균형을 이룬다는 것은 늘 내면의 파동을 이겨야 하는 일이기에,
심지어 완벽한 순간에 도달할지라도 멈출 수 없기에,
어떤 삶도 똑같이 고단하였다.
그럼에도 인생의 모든 길은 우연처럼 보이기도 하지만,
필연은 아니었을까 다시 되뇌며,
내게 주어진 시간이란 길을 걷고,
또 걸어간다…

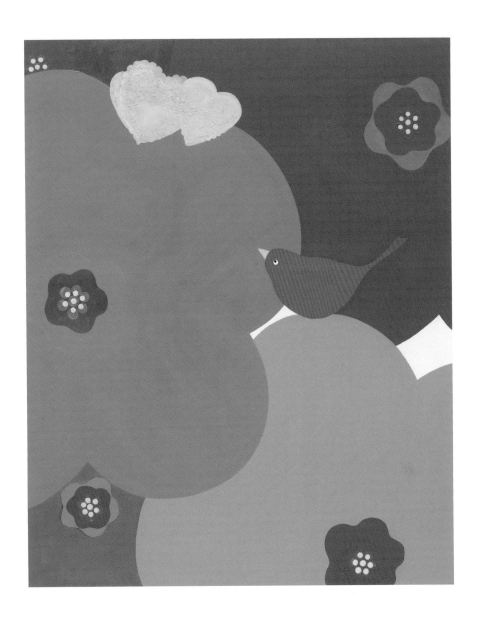

A paper boat(9)
40.9 × 31.8 cm
Acrylic on canvas
2021

Zoom in(3)
72.7 × 90.9 cm
Acrylic on canvas
2020

민세원
MIN SE-WON
1989 졸업

나의 작품의 큰 주제는 'The Road'라 할 수 있다. Journey라 할 수 있는 우리 인생길, 결코 녹록지 않은 이 길을 걸어가는 인간의 모습은 때로는 낙타로, 때로는 인어로 표현된다.

그것은 유목민의 모습이며, 인어는 욕망 앞에 서 있는 이방인의 모습으로 나타나기도 한다. 그리고 그 이미지들의 근원적 자세는 기도라 할 수 있다. 인간 내면의 욕망을 바라보고 그것을 좇을 수 없는 기도하는 인간, 우리 모두는 본향을 찾아가는 길 위의 순례자인 것이다.

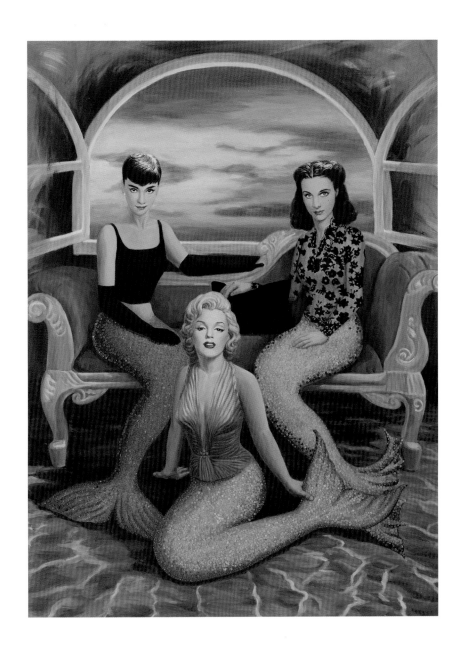

The Road-무릉도원
116.8 × 80.3 cm
Oil on canvas
2021

인어들의 파티
130.3 × 97 cm
Oil on canvas & spankle
2021

박민정
PARK MINJEONG
1989 졸업

지금까지 나의 작품 세계는 엄정한 기하학적 구조와 유기적인 조형 요소를 동시에 표현하여 역동적 세계를 만들어 가는 추상화를 그려 오고 있다. 이번 "Flowing Geometry" 시리즈도 같은 선상에서 제작되었다.

Flowing 은 시간, Geometry는 공간, 공간을 재다, 측량하다는 의미를 내포하고 있다. 이 시리즈는 예전 무제 시리즈와 달리 부제와 스토리를 담고 있으며 그것들은 우리 모두가 체험하는 동시대 현실 문제에 초점을 맞추고 있다.

기하학적 엄격한 구조는 기능적 세계의 냉정함을, 반복적이고 고순도의 신체의 흔적을 간직한 색채와 붓터치의 제스처는 역동적으로 변화하는 시간을 은유한다. 그림 속 상반된 세계는 서로를 강화시키고 배재시키기도 하며 보이는 세계와 보이지 않는 세계의 시공간을 암시, 공존 시킴으로 그것들을 상상하고 유희할 수 있는 여유를 활짝 열어 놓고 있다.

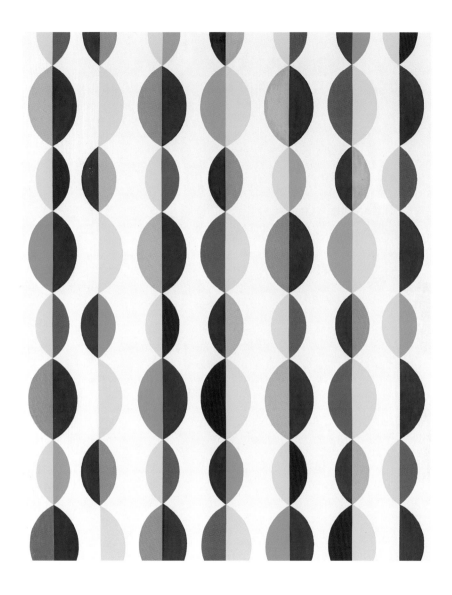

Flowing Geometry.
(Sometimes you need something light.)
160 × 130 cm
Oil on canvas
2020

Flowing Geometry.
(Refresh)
160 × 130 cm
Oil on canvas
2020

신미혜
SHIN, MI-HYE
1989 졸업

인간의 존재는 곧 시각 자체 속에 각인된다. 시각은 감각 이전에 '나'라고 하는 첫 번째의 기억을 각인시킨다. 최초의 나로 시작점을 떠올리면 어린 시절의 기억을 거슬러 푸른 옥빛 색에 다다르고, 그 시작의 기억으로부터 자연스럽게 시각과 색채라는 모티브에 이른다. 본다는 것은 곧 나 자신이며 바라보는 나에 의해 세계의 현상들이 의미를 갖는다. 지난해 보았던 해바라기는 계절과 함께 사라지고, 시간과 함께 일체가 변한다는 불변의 진리 속에서 보이는 것보다 보이지 않는 시각영역을 일깨운다. 변화하는 순간들의 연속이 실재이며 자연의 외관에서 떠난 새로운 내면 풍경이 그럼으로써 가능해진다.

Impression
72.7 × 90.9 cm
Acrylic on canvas
2009

Impression–Yellow in the spring
190 × 190 cm
Mixed media on canvas
2007

안수진
AN SUJIN
1989 졸업

비와 바람이 쓸고 간 자리에 아름드리에서 떨궈져 나간 나뭇가지들이
아무렇게나 널려져 있다.
나는 산책로에 떨어진 가지들을 주워본다.
어젯밤, 그토록 많은 비와 태풍과 섬광에 시달리며,
결국 내려놓아야 했던 것들...
이별...
나는 주운 가지들을 깨끗이 닦고 닦아
결 곱고 어여쁜 오색의 따뜻한 위로로 감싸 주었다.
그래도 행복하라고~ 그럼에도 사랑한다고~~
작품 속의 빛의 의미는 신과 자연이, 우리 모두에게 아낌없이 주는,
사랑과 치유의 선물이라고 생각합니다.
지금을~ 살아가고 있음에 감사하며
소극적이며 간접적인 작업을 통해 저 또한 위로받고 있음을 잘 알고 있습니다.
모두에게 따뜻한 빛과 위로되길 바라며... 2021.6.

빛과 위로
70cm in diameter
Mixed media on canvas
2020

빛과 위로
70cm in diameter
Mixed media on canvas
2021

이경례
LEE KYUNGRYE
1989 졸업

50대 중반이 넘어 또 새롭게 그림을 그린다.
인생의 날들을 살며 하나님의 일하심을 본다.
삶의 목적은 천국에 있으며 영원한 본향으로 돌아가는 것, 그리스도인으로서 영광의
그날을 기다리며 아름다운 신부의 모습으로 the rapture 되길 소망한다.

Hyugreo
116.8 × 91 cm
Oil on canvas
2021

The rapture
90.9 × 72.7 cm
Oil on canvas
2020

정연문 그림여행을 시작하다. 캔버스와 물감이라는 친구랑
JUNG YOUNMUN 나의 맘을 표현하고 꿈을 그려보는 여행을 하다.
1989 졸업

가방을 멘 여인
116.8 × 91 cm
Oil on canvas
2021

A flower vase
110.8 × 77.7 cm
Acrylic on canvas
2021

조미정
JO MI JUNG
1989 졸업

나만의 작업 방향을 찾아가는 길 찾기~

삶의 진실된 모습이 투영되어지는 나만의 터치와 겹겹이 쌓여가는 면들 속에서 내가 제대로 가고 있나 의문이 생겨날 때가 있습니다. 또다시 맞닥뜨리는 화면들 속에서 시작된 치유와 힐링의 시간들이 헤매는 것 같아도 반복되는 작업 과정에 집중하면서 나를 찾아가는 길 찾기가 시작됩니다. 내가 표현하고 싶은 색들과 점,선,면속에서 우연히 번지는 터치들이 매 순간마다 다르게 다가오는 선물 같습니다, 이 또한 삶의 흔적들이 파편처럼 쌓아가는 터치는 내가 찾아가는 길 찾기가 진실된 삶의 흔적들로 가득 차서 매 순간 희로애락이 작업들로 표현되길 바래본다.

my own touch
50 × 50 cm
Mixed media on canvas
2021

my own touch
182 × 91 cm
Mixed media on canvas
2021

조윤정
YOON JUNG CHO-KIM
1989 졸업

나의 작업은 원, 선, 무작위로 선택된 색으로부터 시작한다. 캔버스 위에서 그것들은 절제되지 않은 나의 무의식 행위로 흐트러진다. 사이사이 휴식을 가지며 바라보는 작가의 의식의 욕심이 중간에 입혀지고, 변형되어지지만, 자꾸 정제되는 것에 치우치려고 하진 않는다. 작업의 마무리엔 결국 시작점과 비슷한 모습임을 발견한다. 감추려 해도 누군가에겐 들켜버리는 나의 속마음처럼. 나의 작업도 지켜보는 이들에게 객관화시켜 읽힌 작가의 보편적 모습이 아닐지…

JUST 3
55 × 55 cm
Mixed media on canvas
2015

Dome
90 × 120 cm
Mixed media on canvas
2021

김계희
KIM KEEHEE
1990 졸업

저의 작업 속 해바라기는 해 바라기이기도 하고 바다를 품기도 하고 바람과 어울려
춤을 추기도 하며 주연, 조연이 어울려서 아름다움을 만들어내고 세상을 향해 달려
나가고 싶은 열정이기도 합니다.
저의 해바라기가 세상을 살아가는 이들에게 희망이 되고 위로가 되어 행복한 미소
를 지을 수 있게 해 주기를 간절히 바라봅니다.

A Leading Role
97 × 97 cm
Acrylic on canvas
2021

Sun Flower
72.7 × 60.6 cm
Oil on canvas
2020

김남주
NAMJOO KIM
1990 졸업

Mirrorscape

거울 풍경은 인생의 여정이며, 그곳은 응기와 분화구가 있는 뒤틀린 길이 놓여있습니다. 융기는 산만큼 높고 구덩이는 계곡만큼 깊을 수도 있습니다. 거울 속의 삶의 여정은 상당히 드라마틱해 보입니다. 이상과 현실의 대화가 항상 동시에 일치하는 것은 아닙니다. 내 안의 소리는 거울 속을 방황하는 영혼처럼 긍정적이고 부정적인 의미로 속삭이기 시작합니다. 거울에 그리는 그림의 과정은 내면의 생각을 의식 세계로 꺼내어 색과 모양으로 표현하는 것입니다. 그것이 제 작업의 주된 동기입니다. 맑은 거울에 잉크로 미끄러지듯 무의식적으로 흔적을 남기고, 그 번지는 얼룩들을 지워가며, 눈을 감은 듯 손으로 더듬어 형체를 찾아갑니다. 구름 속에서 어렴풋한 형상을 그려내 듯, 나는 숨은 그림 찾기를 시작합니다. 마음속 풍경은 순간의 감정들과 미처 깨닫지 못한 욕망들로 얼룩져 무의식적인 터치로 거울 속에 서슴없이 드러납니다. 칠하는 것인데 결국 지우는 것입니다. 지우는 것은 비워내는 것이고, 비우는 작업은 곧 나를 비우는 것입니다.

거울 풍경을 통해 해석할 수 있는 생각은 무한한 사고입니다. 거울 속에 비치는 형상과 그 거울 표면에 얼룩은 보는 이마다 느껴지는 자신의 내면의 세계이며 상상을 초월하는 것은 각자의 몫이 되길 바랍니다.

Mirrorscape, on the water drops
40 × 40 cm
Ink on mirror
2021

Nocturne, 야상곡
60 × 60 cm
Ink on mirror
2021

김성은
KIM SUNG EUN
1990 졸업

'떠 오르다...'

깊은 수면에서와 같은 심상에서 자신의 생각을 떠 올리고, 자신의 감정을 떠 올리는
작업을 통해 자신의 심상화를 완성해 본다.
경험으로 축적된 심연의 뭍에서 떠 오르는 움직임을 생각해 본다.
습관과 전통으로 학습되어진 나의 심연은 닻을 붙잡고자 하나
떠 오르려는 의지는 의미를 부여하며 부상하려 한다.

떠 오르는가. I
145.5 × 112.1 cm
Acrylic and oil on canvas
2021

떠 오르는가. II
145.5 × 112.1 cm
Acrylic and oil on canvas
2021

김정아
KIM JUNG A
1990 졸업

삶도 작업도 가보지 않은 여행과도 같은 길이다. 분명 존재하지만 보이지 않는 그 움직임을 우리는 알 수 없고. 그들만의 움직임이 눈에 보이고서야 그 시간을 알게 되고 계절을 보게 되고 각자의 삶이 보인다. 그러한 생명의 움직임이 작업에 반영된다. 작품의 원과 구는 씨앗이 되기도 하고 열매가 되기도 하며 끊임없는 움직임의 확대와 유영을 상징한다. 또 씨앗 속 소우주의 무한한 기대감을 품으며 각자의 꿈을 담는 그릇이길 원한다. 특히 번짐과 흐름과 퍼짐의 확대는 내가 예측할 수 없는 영역이며 생명의 움직임을 확대하는 또 다른 요소가 된다. 생명력은 살아있고 움직이고 성장해 나가듯이 나의 작업도 우연적 요소로 확대된다.

눈에 보이지 않지만 끊임없이 움직이는 삶과 작업의 여정 길. 난 되어지는 작업과 삶을 기대하고 소망한다. 내가 그리는 화면의 생명은 부단한 움직임과 노력에 보내는 박수이고 찬가입니다. 난 그 움직임의 여정(여행)이 열매를 맺는 과정임을 알기에 기대감과 설렘 속에 생명의 그 움직임을 화면에 풍경으로 정물로 피워낸다. 또 그 움직임에 각자의 소망과 꿈을 담아 열매의 삶을 살길 기도하며 작업한다. –2021.6 작가노트

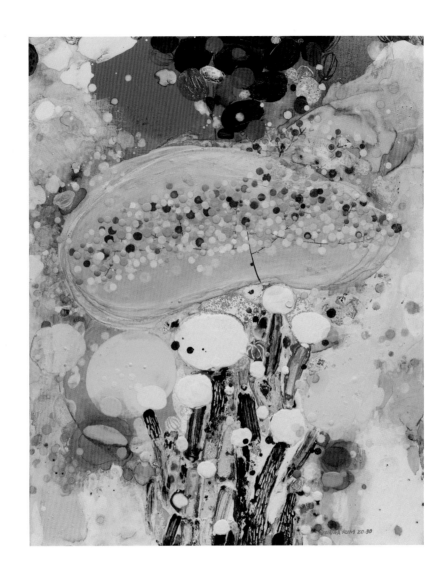

여행 20.29
91 × 117 cm
Mixed media
2020

여행 20.30
73 × 91 cm
Mixed media
2020

신정옥
SHIN JEONGOK
1990 졸업

내 작품 화면에는 땅, 씨앗, 꽃봉오리, 꽃수술, 꽃, 잎 등 다양한 모습이 일련의 과정을 거쳐가며 열매라는 상징적인 결과를 내기도 한다. 어느 누구에게는 이 일련의 과정이 상징적인 결과를 기대하지만, 다른 이들은 그 일련의 과정을 즐기기도 한다. 나는 그런 시간의 경과를 한 화면에 같은 시간대로 표현해보았다. 내 그림에는 현재와 과거를 한 화면에서 조화 있게 표현하고자 한다. 내겐 그 모두의 과정이 삶처럼 소중하고 다 화합하는 모습으로 기억되길 바란다.

Harmony
73 × 91 cm
한지, 판목, paper on canvas
2019

心象
162.2 × 130.3 cm
한지, 판목, paper on canvas
2021

안현주
AHN HYUN JU
1990 졸업

날개의 꿈
우리는 일상 속에서 주어진 역할들을 해내며
숨 돌릴 틈도 없이 분주하게 살아간다.
그래도 저마다 마음속에 작은 화분을 품는다.

화분 속 날개는 햇살을 담고, 바람을 만나고, 양분을 얻으며 커져간다.
날개는 더 자유롭고 높은 하늘을 향해 자라고 자신의 세상을 키운다.
날개는 하늘에 대한 열망이다.
날개는 소망이다.

날개의 꿈 1
91 × 72 cm
Oil on canvas
2018

날개의 꿈 2
53 × 45 cm
Acrylic on canvas
2017

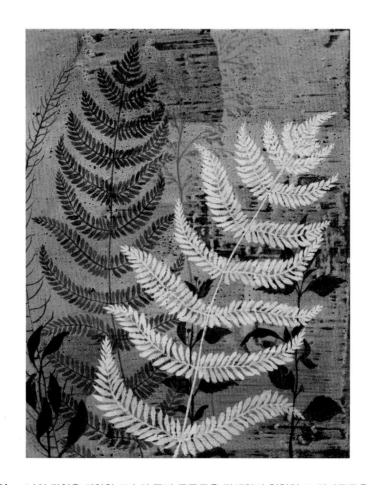

오의영
OH EUI YOUNG
1990 졸업

나의 작업은 다양한 모습의 꽃과 들풀들을 탐색하며 천천히 그 결과물들을 느리게 만들어낸다. 흔히 볼 수 있는 풀과 꽃에서 강인한 생명력과 수수한 듯 화려한 모습을 보며 희로애락을 느낀다.

숲 속 자연을 통해 삶을 통찰하고 기쁨 슬픔 행복의 감정을 교감하며 재해석한다. 많은 꽃들이 있지만 목단은 나에게 특별하다. 어릴 적 봄 이면 어머니의 정원에 가득 피었던 목단은 감수성을 키우고 지금의 나를 그곳으로 이끄는 듯하다.

아름다움을 느끼는 순간 나는 행복하다. 천천히 느리게 그 행복의 순간으로 다가간다. 그리고 행복의 순간과 영원을 생각하고 그 아름다움을 주는 세계와 내면을 되돌아보게 한다.

회색빛 도시에서 상실되어 가는 메마름을 초록과 자연의 색을 통해 좀 더 풍요롭고 힐링되기를 바라며 모두가 행복해 지기를 꿈꾼다.

Secret Garden
24.2 × 19 cm
Mixed media on canvas
2020

Secret Garden
130.3 × 162.2 cm
Mixed media on canvas
2020

이정자 요즘의 일상에서 그림에 대한 관념이 조금씩 깨어지며 그리고 그린다.
JEUNG JA LEE
1990 졸업

2017봄
72.7 × 72.7 cm
Oil on canvas
2017

흰여울의 바다
72.7 × 72.7 cm
Mixed media on canvas
2020

임유미
YOUMI LIM
1990 졸업

우린 모두 각자 독립된 개인으로 자신의 삶을 살아간다. 누군가는 앞을 향해 열심히 달려가는 사람도 있고 헤매는 자도 있으며 누군가에게 힘이 되는 사람이 있는기 히면 지신을 희생해서 다른 생명을 지키는 자도 있다. 그것이 어떤 형태를 띠든 우린 이 우주의 존재로서 모든 생명 하나하나가 각자 독립된 삶을 살지만 또한 서로 연결되어 있어 서로에게 영향을 자기도 모르게 주고받는다. 심지어는 이미 우리 곁을 떠났지만 우리 기억 속에 존재하는 존재이거나 형태가 없는 추상의 그 무엇으로도 영향을 받는다. 우린 누군가의 자양분을 받아 성장하고 나 또한 누군가의 토양이 될지도 모른다.

수많은 생명들이 살아가는 이곳에서 때론 지치고 길을 잃을 때가 있다. 그럴 땐 잠시 쉬면서 주변을 둘러보길 권한다. 존재하든 존재하지 않든 그 무엇으로부터 힘을 얻어 다시 힘을 내길 바란다. 커다란 목표 없이 살아지는 우리의 삶도 소중 하며 소소한 작은 것이 모여 더 아름다운 세상을 만든다고 믿는다.

Sarajida & Sal-A-Jida (2018)
135 × 45 cm
Acrylic painting on canvas
2018

Sarajida & Sal-A-Jida
-사라지고 살아지는 모두를 위하여!-(2021)
225 × 135 cm 중에서 135 × 135 cm
Acrylic painting on canvas
2020-2021

전지연
JEON, JIYOUN
1990 졸업

인간은 보이는 세계와 보이지 않는 세계 사이에서 어떤 일이 이루어지길 바라며 살아가고 있다. 누군가의 바람(wish)이 바람(wind)을 타고 현실화되는 것, 그것이 얼개의 마음이고 얼개의 속성이다.

바람(wish)은 선하고 아름다운 동력을 품고 있다. 얼개를 통해 보이지 않는 세계를 그려 왔던 나에게 바람은 현실을 뛰어넘는 이상을 의미한다. 그 이상은 물질세계만을 추구하여 욕심이라는 절벽을 만들지도, 도전이라는 이름으로 인내심을 난발하지도 않으며, 집착을 열정이라는 당위성으로 서로를 힘들게 하지 않는다.

바람은 위로, 화해, 사랑, 나눔……이라는 희망의 색을 품고 있다. 나는 얼개를 통해 어디든 흘러가는 바람에 고운 색 살포시 입혀 본다.

Flowing–2103 (1)
130.3 × 162 cm
Mixed media on canvas
2021

Flowing–2105 (1)
72.7 × 91 cm
Mixed media on canvas
2021

최지원
JIWON CHOI
1990 졸업

내가 기억하는 것들, 내가 기억하고 싶은 것들, 내가 기억해야 하는 것들!
무엇이 내게 중요한지, 무엇이 나의 중심에 있는지...
나를 찾아가는 길을 걸어봅니다.
한 걸음…한 걸음…

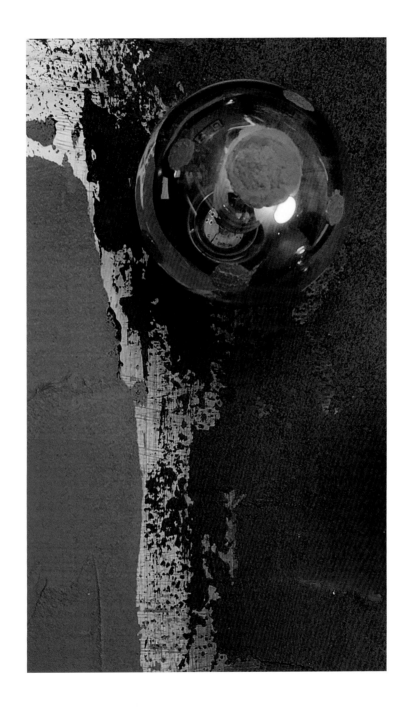

Lights of Memories N°3–20
60 × 80 cm
Mixed media
2020

LIGHTS OF MEMORIES N°5–21
50 × 80 cm
Mixed media
2021

김경숙
KIM KYOUNG SUK
1991 졸업

나는 빛을 그린다.

나의 작업의 시작은 화면이 전부 그림자다. 거기에 빛을 그려 나간다.

희미하게 이미지들이 만들어지다가 그 빛이 점점 강해지면서 어두움이 물러가고
희미했던 형태도 그 몸을 드러낸다. 그 빛은 쏟아져 내리기도 하고 바람에 산들거
리다가 부서지기도 하고 부드럽게 감싸 안기도 하면서 벽에 여러 가지 모양을 그
려낸다. 그 빛을 따라가다 보면 어두움이 가득했던 나의 화면은 빛으로 가득 찬다.
어두움은 밀려나고 실상의 반영으로만 존재하던 것들이 생명을 얻고 자신의 모습
을 되찾는다.

이제 내가 바라보고 있던 그림자는 이미 그림자가 아니다. 내가 바라보고 있던 벽도
이제는 벽이 아니다. 그것은 찬란한 빛을 받아 새로운 세계로 나를 이끈다.

Song of Joy
116.8 × 45.5 cm
Mixed media on arches
2020

Song of Joy
130.3 × 145.5 cm
Mixed media on arches
2016

김승연
KIM SEUNG YEON
1991 졸업

나는 작업하는 것을 소명으로 생각한다. 시간이 흘러도 그림은 남는다는 것에 보람을 느끼며 나의 감성을 표현하고 마음 수양한다고 생각한다. 나의 작품 속에서의 꽃은 순간의 아름다움을 포착하여 화폭에 영원히 남기고자 함이며 또한 대상을 관찰하고 기록하는 일이기도 하다. 생생하게 살아있는 꽃을 보고 있노라면 꽃이 노래하고 있는 듯하고 나의 마음엔 어느새 봄이 온다. 꽃을 그리며 나 또한 힐링하며 그릴 수 있음에 감사한다. 그림을 그리는 순간은 내 꿈을 담을 수 있는 가장 소중한 시간이다.

Still life
33.4 × 52.8 cm
Oil on canvas
2020

My garden
72.7 × 90.7 cm
Oil on canvas
2021

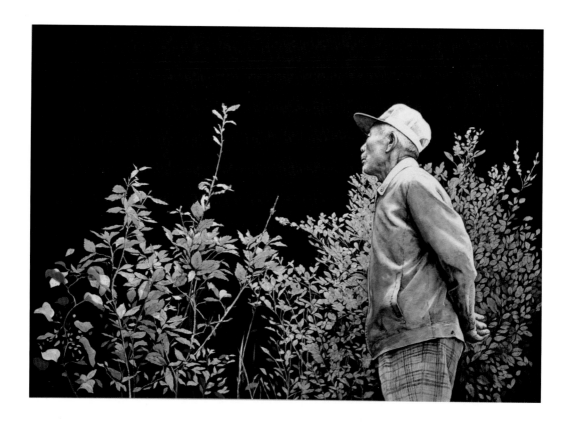

연규혜
GYUHYE YEON
1991 졸업

"작업을 세 단어로 표현한다면?" 이란 인터뷰가 있었다..
"몰입, 러브 아트, 삶"이라고 적었다.

그림도 그림이지만 "몰입의 과정"을 즐기는 것 같다. 무언가 빠져야 할 대상이 아주 절실하게, 절박하게 필요했었다. 더불어 그리는 것 자체를 좋아하는 것 같다. 무엇을 보든지 그리는 것으로 연결한다. "그리고 싶다!"라고. 한국적인 것을 좋아한다. 한옥이 들어간, 고목이 있는, 사람이 있는, 오래된 물건, 그리고 자연의 모든 것. 이 모든 것들을 다양한 재료로, 다양한 기법으로 그린다. 내 마음에 들 때까지, 그리고, 다시 그리고, 경우에 따라서는 또다시 또 그리는 스타일이다. 결국 마음에 드는 건 몇 년이 걸려도, 몇 년 후에라도 반드시 그려야 한다.

나의 그림은 사실적, 그림 같은 느낌을 추구하며, 밝고 따뜻한 느낌으로 표현한다. 더불어 형태가 주는 아름다움을 좋아한다. 그림은 내게 많은 위안을 준다. 나이 든 만큼의 무게만큼, 녹록지 않았던 삶 속에서, 그림은 지금은 친구인 것 같다. 변하지 않는. 그림이 제법 어렵다.

"그림 앞에 겸손하자"라는 게 나의 자세인데 이것이 내게는 적절한 것 같다. 부족하지만 나의 작은 일부분이 여러분께도 위로가 되었으면 좋겠다. 그림이 내게 그랬듯이.

Parents of this age
130 × 100 cm
Mixed media
2019

Red Man
56 × 76 cm
Acrylic
2021

임정희
LIM JUNG HEE
1991 졸업

내가 자연을 더듬는 것인지
자연이 나를 보듬는 것인지
분간하기 어려운 순간들이 있다.
그 순간의 기억들을 그림에 담는다.
단단한 돌 틈에 뿌리를 박고 두 팔을 길게 뻗으면,
내가 너에게, 네가 나에게 닿을 수 있을까?
시작과 끝을 알 수 없다.
그러기에 새로울 수 있겠다.

들풀
72.7 × 72.7 cm
Mixed media on canvas
2020

담쟁이
110 × 110 cm
Mixed media on canvas
2021

정은영
JUNG, EUN YOUNG
1991 졸업

무심히 지나치는 일상 속 풍경은 같은 사물 같은 공간이더라도
보는 이의 관점에 따라 다르게 보이고 다르게 느껴진다.
나의 시선이 머물고 발길이 멈추는 곳. 한순간 그곳은 나의 정원이 된다.
거칠지만 생명력 넘치는 자연 그대로는 잘 가꾸어진 인공정원보다 조화롭고 아름답다.

작은 정원
40.9 × 31.8 cm
Oil on canvas
2019

어느 날 만남
53 × 45 cm
Oil on canvas
2018

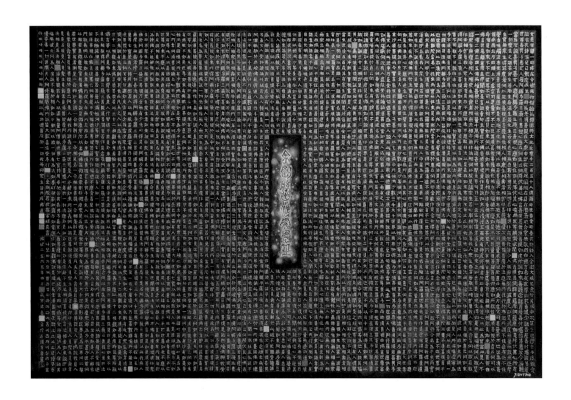

김수정
KIM SOO JEONG
1992 졸업

인생의 시간 속에서 작품의 주제도 달라지고 표현 방법도 변화하면서 나의 작업은 늘 조용히 새로운 길을 모색한다.

사경은 기도와 경전을 공부하던 나에게 우연히 다가와 운명처럼 작품의 모티브가 되었다. 떠오르는 영감과 상상력으로 다양한 재료들을 화폭에 자유분방하게 표현해왔던 과거의 작업들과는 달리 경전을 옮겨쓰는 사경은 모든 생각과 감정을 잠재우고, 반복과 인욕을 통해 심신을 정화하고, 고요해진 붓 끝 너머 나와 근원을 찾아가는 수행자의 여정처럼 느껴졌다. 이러한 수행과도 같은 과정을 통해 완성된 작품들이 보는 이들에게 좋은 기운으로 전달되었으면 하는 바램이다.

최근에는 서체의 아름다움을 연구하며 문자가 가진 조형미와 회화가 가진 색채미를 융합하여 새로운 조형언어로 확장시키고자 작업 중에 있다.

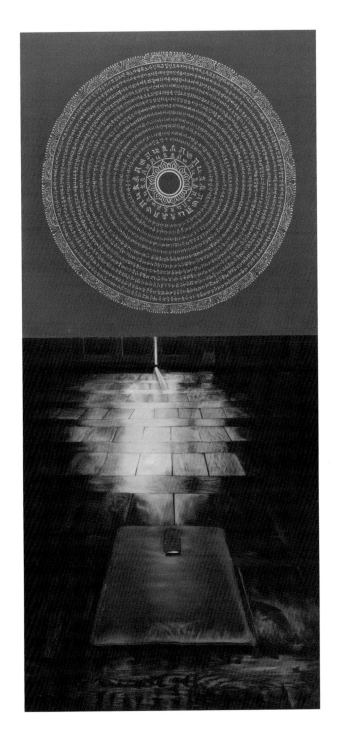

무주심(無住心)
93 × 62 cm
Gold powder and
Korean colors on
traditional Korean paper
2021

무심(無心)을 염하다
53 × 118 cm
Oil on canvas
2015

류현미
YOO HYEN MEE
1992 졸업

우리의 사회 모습에서 자기 고백적 이미지가 예술적 보편성을 획득하기 위해 일상적 대상물이 어떻게 이용될 수 있는지를 보고자 하였으며 일상적 대상물을 사용할 때 작가의 지극히 개인적인 경험이 동(同) 시대를 살고 있는 우리들의 집단적 경험일 수 있음을 확인하고 반영하고자 하였다. 아도르노는 일상성을 타락(墮落)의 상태라고 보는 것은 심리학과 사회학의 이해 부족에서 오는 것이라고 하였다. 결국, 일상성(日常性)은 시대와 역사의 축소(縮小)이며 시대와 역사 또는 그 속에 살고 있는 인간을 해석(解析)하는 출발점이며 '새로운 감수성'의 발견을 위한 자유의 보물섬이다. …

류현미, 홍익대학교 대학원 석사학위 논문
「익명적(匿名的) 일상을 통한 서술적 표현 연구」 중에서 발췌

무제 (Untitled)
91 × 117 cm
Acrylic on canvas
1995

10%의 맛
182 × 227 cm
Acrylic on canvas
1995

박문주
PARK, MUN-JU
1992 졸업

생명나무는 영원한 삶을 주는 열매를 맺는 영혼의 나무로 우리에게 숨과 쉼을 준다. 그 기원은 영원한 생명을 주는 절대자이며 낮과 밤, 하늘과 땅, 온 우주를 관장하고 보살핀다. 땅 속 새로운 씨앗으로부터의 생명 탄생과 뻗어가는 가지 끝의 꺼져가는 하나의 잎까지도 모두 소중하다. 생명나무는 삶의 표현이자 성령의 빛으로 다가가는 낙원에 대한 욕망의 표현이기도 하다.
금은 하느님의 영광을 의미하기도 하고 믿음을 상징하기도 하는데 그 속성을 빌어 금박으로 생명나무를 표현하였다.

생명나무 올리브: 성령 칠은
(Olive, The Tree of Life:
seven gifts of the Holy Spirit)
113.5 × 113.5 cm
Mixed media & Gold Leaf
2021

생명나무(The Tree of Life)
95 × 55 cm
Mixed media & Gold Leaf
2021

이미애
LEE MI AE
1992 졸업

잎사귀 사이로 수줍게 얼굴을 내민 한송이 꽃.
차마 날개를 펼치지 못하고 물끄러미 하늘을 응시하는 한 마리 새.
한 공간 다른 자리에 저마다 둥지를 튼 꽃과 그를 바라보는 해와 달.
주위를 둘러본다. 언제나 내 곁에 있었지만,
보이지 않던 생명의 몸짓이 들려온다.
삶의 무게에 짓눌러 시나브로 탈색되어 버린 나를 마주한다.
다시 꿈을 꾼다.
꿈꾸는 겁쟁이처럼...
기억을 지우고 채우듯 덧칠하고
걷어내기를 반복하며 조심스레 나를 내밀어본다.
절제와 생략은 누군가 잊어버린 꿈과 생명을 되살리는 몸짓이다.

꿈꾸는 겁쟁이
72.7 × 53 cm
아크릴, 혼합재료
2021

꿈꾸는 겁쟁이
91 × 91 cm
아크릴, 혼합재료
2021

홍희진
HONG HEEJIN
1992 졸업

검은 배경의 꽃(1, 2, 3) 시리즈를 하게된 계기는 아랍의 한 나라의 아부다비라는 도시에서 살게 되며 시작된 그림 수업에서 한 아랍 여성을 취미생으로 들이며 시작되었다. 첫 수업으로 고전에서 인상파까지로 되어 있는 명화집의 그림 하나를 모사해 보기로 했고 그녀가 선택했던 그림은 얀 브뢰헬(16~17C)의 검은 배경의 꽃그림이었다. 그 당시까지 20년 남짓 그림에 검은색을 사용하지 않았던 나는 많이 당황해했었다.-중략- 그녀는 완전 초보였고 결국 그 그림은 내가 거의 다 모사하고 완성해서 선물처럼 안겨주었다.

그 이후 중요한 사실은 내가 그림을 모사하는 동안 그녀가 왜 그 그림을 그리고 싶었는지 진지하게 생각하고 짐작하게 되었다는 것이다. 검은 배경의 꽃에서 꽃은 본인이고 검은 배경은 항상 검은 의상으로 자신의 외모를 거의 다 가리고 다니는 모습을 연상케 했다. 또한 나에게는 이 채색작업에 매력을 느끼며 놀라운 집중력과 상상력을 발휘할 수 있었던 진귀하고 흥미로운 경험이 되었다는 것이다.

검은 배경의 꽃
50 × 50 cm
Oil on canvas
2019

파란 창과 꽃
50 × 50 cm
Oil on canvas
2021

우미경
MIKYUNG WOO
1993 졸업

'꽃'을 그린다는 것은 나에게 숨겨놓은 욕망 같은 것이다.

화려해지고 싶은 욕망

아름다운 것을 찬미하고 싶은 욕망

하지만 동시에 뻔한 대상을 드러내 놓고 싶지 않은 욕망

사소하고 사적인 기억을 잃고 싶지 않은 욕망

결핍된 환경과 자아를 감추고 싶은 욕망 등

각각의 화려한 꽃 그대들은 타자이자 주체이며 나이자 꽃 그 자체이기도 하다.

하나씩 하나씩 꺼내놓고 속삭이는 나의 고백이기도 하다.

수근거리는 정원
72.7 × 90.9 cm
광목천위에 아크릴
2020

불안
72.7 × 60.6 cm
광목천위에 아크릴
2017

이경미
LEE KYUNGMEE
1993 졸업

사소한 삶의 질문들에서 기인하는 끊이지 않는 사념들에서 자유롭고 싶었다. 그래서 하늘과 맞닿아 당당하고 도도하게 지키고 서 있으나 결코 정체되어 있지 않은 대상을 애정 어린 시선으로 바라보게 되었고 그 유구하고도 묵묵한 시간의 흐름에 그저 압도 되었다.

우리는 하나의 생명으로서 보다 겸손하게 자연에서 위로받으며 선하게 살아내어야 하는 존재가 아닐지.

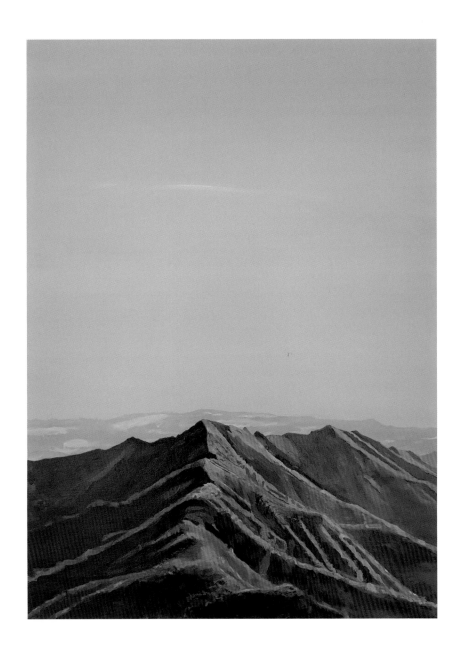

멀리서 바라보기
112.1 × 162.2 cm
Acrylic on canvas
2021

멀리서 바라보기
72.7 × 53 cm
Acrylic on canvas
2021

이승신
RHEE SEUNG SHIN
1993 졸업

우리는 누구나 각자의 삶을 산다. 그 삶은 기쁨과 슬픔, 고통으로 가득하다. 누구나 희망과 기쁨을 이야기하지만 나는 삶의 고통과 슬픔에 주목했다. 고통과 슬픔을 치유하기 위해서는 그 앞에 마주 서기를 선행해야 한다.

푸른 십자가 Blue Cross
102.5 × 136.5 cm
Oil and acrylic on canvas
2020

화려한 꿈 Flowery Dream
91 × 116.7 cm
Oil and acrylic on canvas
2017

이은영
LEE EUNYOUNG
1993 졸업

우리는 누군가의 편한 친구이자 자식이며 부모이다.
많은 풍파와 변화 속에서 서로 의지할 곳 없이 나약해 보이지만 당당하고 굳은 내면의 힘으로 서로 응원하고 믿어 주고 지지함으로 버텨낸다.
때로는 강하게, 또는 조용히…
연약한 듯 바람에 흔들려도 늘 같은 자리에서 우리와 함께하는 갈대와 같다.
우리 주변에서 흔히 볼 수 있고 어디에나 있는 존재.
때로는 연약하고 서로 뒤엉켜 불편해 보이지만 그 자체로 아름다움을 뿜어내는 울림은 지나칠 수 없다.
어느 순간
조용히 흔들리는 그 갈대처럼 우리는 속으로 울고 있었다.
그 소리 없는 조용한 울림은 여운을 남기고 마음에 새겨진다.
나와 같음을!!
그 존재의 아름다움을 바라보며 나의 화면으로 담아내고자 한다.
그 존재의 끊임없는 생명력은 정신과 육체가 나약해진 우리에게 힘을 낼 수 있게 해 주며 위로를 주기에 연작으로 작업하고자 한다.

조용한 울림-빛
72.7 × 159 cm
Arcylic on canvas
2021

조용한 울림-갈대꽃
45.5 × 53 cm
Arcylic on canvas
2020

이정아
LEE, JOUNG-A
1993 졸업

'상황 situation'이라는 제목으로 주로 인간들의 '몸짓 Body Language'에 초점을
두고 작업을 하고 있다. 의도된 상황을 제시하거나 일상의 공간에서 포착한 모습들
을 컴퓨터 작업을 통해 이미지를 만든 뒤, 유화로 그리는 작업을 하고 있다. 작가는
이것을 '상황, 순간의 채집'이라고 표현한다.
현대인들이 어떤 생각을 하며, 표면적인 모습 뒤에 자리 잡고 무의식 깊숙한 곳에
숨겨져 있는 것은 무엇인지, 그들의 단편적인 모습을 통해, 우리들의 내면의 세계
를 엿보고 싶은 작가의 관음증이 이 모든 것들의 시발점이다. 여기서 아이덴티티는
존재하지 않는다. 다만 그들의 한 순간의 몸짓만이 화면을 채운다.

situation A
145 × 112 cm
Oil on canvas
2018

situation B
145 × 112 cm
Oil on canvas
2018

정수경
CHUNG SOO-KYUNG
1993 졸업

일상 속 어딘가에서 마주치는 이런저런 것들이 주는 생채기들이 버거워질 때쯤이면 난 늘 무언가를 바라보고 있었다.
바라는 것도 없이 바라보고 있었다.
그게 편했다.
형상들이 점점 흐려지며 무언가 알 수 없는 것들이 또렷해지면
그것들은 비로소 내 눈으로 들어오곤 했다. 소리였다.

대숲은 내가 좋아하는 소리를 볼 수 있는 가장 좋은 공간이다.
바람에 일렁이는 대숲에서 울렁이는 소리를 보다 보면
어느새 나는 푸른 소리가 되어 있었다.
(2019 작업 노트 중에서)

숲의 나무들은 혼자 있지 않아 외롭지 않은 것은 아닐 것이다.
벌판에 홀로 서 있는 나무는 혼자 있어 외로운 것은 아닐 것이다.

들판의 꽃들은 혼자이나 혼자가 아님을 알기에 외롭지 않지 않을까?
(2021 작업 노트 중에서)

청음
130.3 × 194 cm × 2
Acrylic on canvas
2021

피어나다
116.7 × 80.3 cm
Acrylic on canvas
2021

이윤미
LEE YOONMI
1994 졸업

본 작품은 주체가 '본다'라는 시각 체제를 원근법적 맥락에서 출발한다. 그 이유는 보는 주체를 세계의 중심에 위치시키는 원근법의 원리가 합리성의 출발점이기 때문이다. 변화하는 주체와 대상 간의 힘겨루기를 거치면서 현대 미술은 관계적 상호 작용으로 융합되어 표현되는 혼성 공간을 표명한다. 작품에서 이러한 혼성 공간은 사물을 재조합하는 방법론으로 구성되며, 이는 시각적 주체와 관찰자의 시점 이동을 다차원 축으로 변화시키는 공간 구조와 연결된다

제시되는 작품들은 평면에 그림을 그리는 것부터 공간 설치를 하는 모든 과정과 방법으로, 대부분의 제목은 〈그 낯섦, 익숙함〉과 〈Space Drawing〉으로 명명된다. 〈Space Drawing〉에서 'Drawing'은 장르나 매체를 규정하지 않는 회화의 확장된 의미의 통합적 개념이다. 또한 'Space Drawing'은 현실 공간이 전제되는 설치미술로 실재 공간 속에는 수많은 기하학적 이미지와 구조들이 혼합되어 있다. 평면 공간과 달리 조건적 현실 공간은 실질적인 앞과 뒤, 천장과 바닥, 모서리 등의 건축적 구조 요소를 포함하고 있다. 그러한 이유로 작품은 회화적 평면을 선행하면서 공간의 구조적 요소와 필연적인 관계성을 가지고, 작품은 공간에 설치됨과 동시에 해체되어 사라지는 과정을 반복한다.

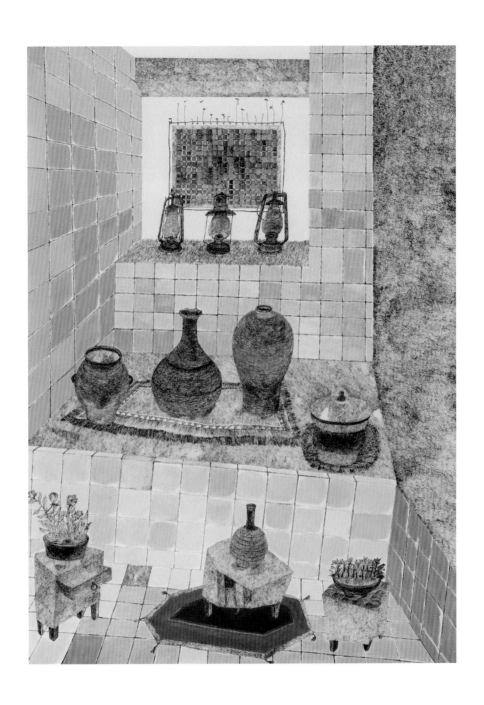

Space Drawing
110 × 79 cm
종이 위에 펜
2020

Space Drawing
110 × 79 cm
종이 위에 펜, 아크릴 채색
2018

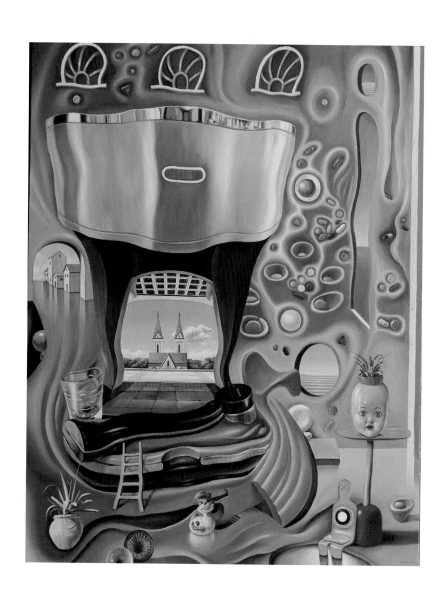

김미성
KIM MISUNG
1995 졸업

현대인들은 소음과도 같은 분주한 커뮤니케이션 속에서 살아갑니다. 그 안에서 소외되고 고독한 독백들에 대한 의미를 찾아가면서 공감과 위로를 건넬 수 있는 이미지를 작업하고 있습니다.

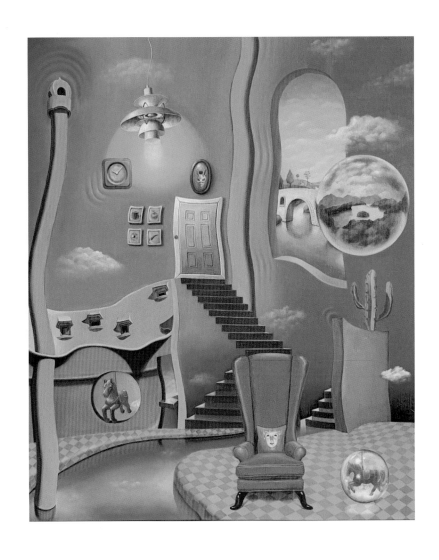

평균적 기대-장애가 없는 평정심
91 × 116 cm
Oil on canvas
2018

dreaming green hill
72.7 × 60.6 cm
Oil on canvas
2020

박상희
PARK, SANG-HEE
1995 졸업

도시의 불 켜진 야경 안에 드러나는 욕망과 끊임없이 노동하는 현대 사회의 불면의 밤을 그림 속에 녹여내고 있는 작가 박상희는 도시의 풍경을 촉각적으로 보여지게 만드는 시트지라는 도시 부산물로 오랫동안 작업해왔다. 작가는 회화의 원근과 평면성을 화면에 그리면서 동시에 디지털 사회의 파편화된 조각처럼 기하학적 무늬와 오려내기로 또 다른 회화의 깊이를 다루고 있다. 그녀의 화면에서 주요하게 작용하는 인공의 빛은 도시인의 삶을 어루만지면서 도시인들의 진솔한 내면의 모습을 극적으로 보여준다. 표현에 있어서는 회화의 고전적인 재현의 방식을 사용하고 있지만 시트지가 오려지고 다시 재조합되면서 풍경의 다양한 해석의 가능성을 열어놓으며 색다른 회화의 접근을 경험하게 한다.

코리안 라이트 블루
160 × 130 cm
Acrylic on canvas sheet cutting
2018

구찌 가옥
154 × 147 cm
Acrylic on canvas sheet cutting
2021

정유진
JUNG, YOO JIN
1995 졸업

세상이라는 수면 위로 떠오를 때를
오랫동안 잠들어 기다리다.
빛에 의해 깨어날지,
소리에 의해 깨어날지,
아니면 한줄기 바람결에 깨어날지...

어떤 모습으로 깨어나
꽃을 피울지, 아름드리 나무가 될지,
다만 긴 기다림이 헛되지 않기를…

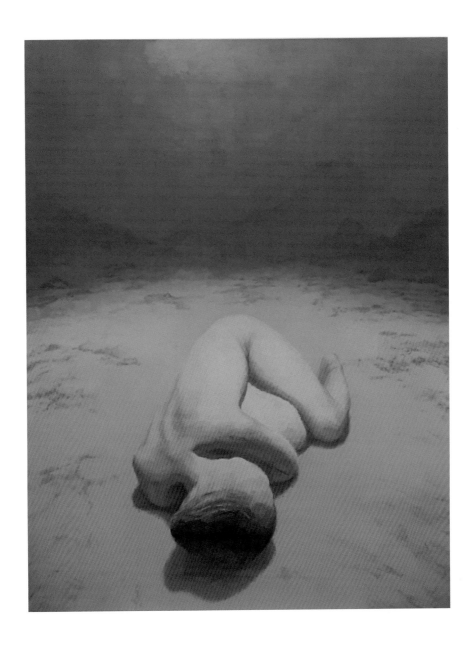

잠(潛)1
162 × 130 cm
Oil on canvas
2020

잠(潛)2
112 × 145 cm
Oil on canvas
2021

노연정
ROH YEON JUNG
1996 졸업

내 안의 코끼리!
누구의 영혼이 별들의 힘으로
나를 심장처럼 뛰게 하는가!

나를 닮은 너는 나야.
그리고 너는 하늘에 있으면서
밝은 성운처럼 내 안에서 자라고 있어.

2020. 2. 11. 03시

Remembrance with mum
20 × 50 cm
Mixed media on canvas
2020

Remembrance with mum_green and water
53 × 80 cm
Mixed media on canvas
2021

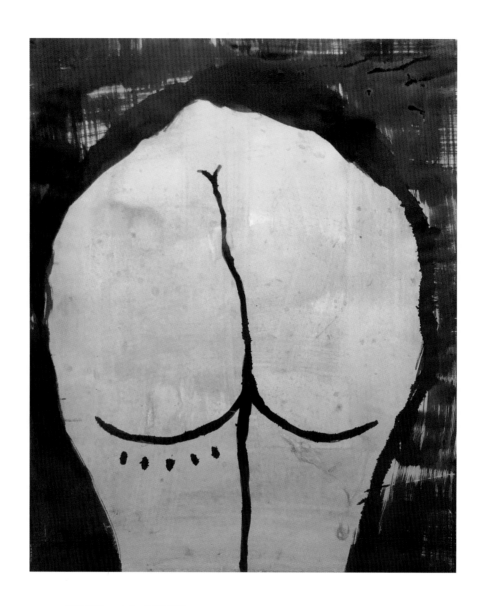

권규영
KWON KYU YOUNG
1997 졸업

나는 그림으로
당신에게 다가가고 싶다.
세상의 무게 아래
상처 받고 쓸쓸한
나와 닮은
당신의 공허한 마음을
조용히 어루만져 주고 싶다.

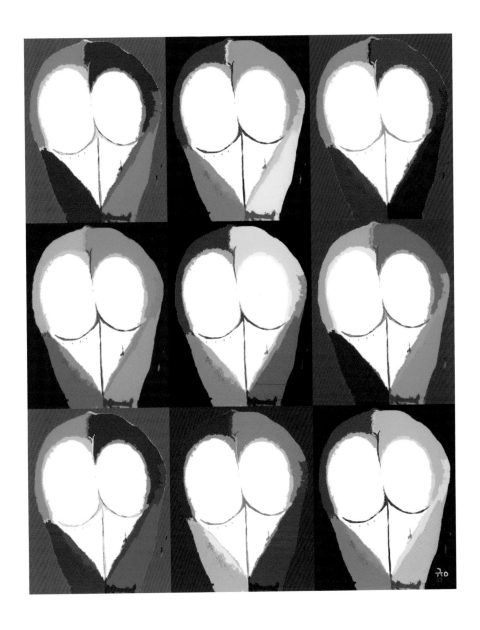

숨은 그리움 찾기
70 × 54 cm
Mixed media on board
2021

숨은 그리움 찾기
118.9 × 84.1 cm
Mixed media on board
2018

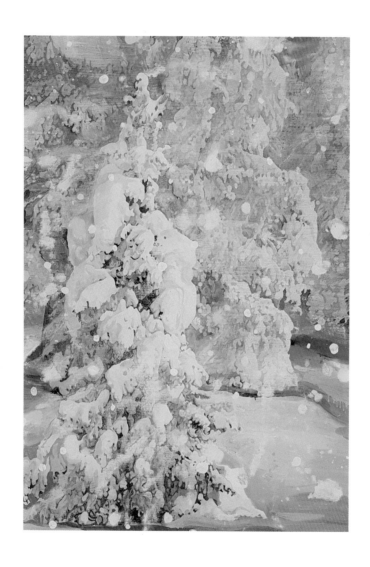

박계숙
GAE SUK PARK
1998 졸업

산과 바다 아름다운 자연 속에서 살아가며 자연은 자연스레 나의 명상 공간이 되었습니다. 그러면서 나는 나의 정체성을 자연과의 관계 속에서 찾아보는 일이 더 많아졌습니다. 자연은 나의 세포들을 행복함으로 채우기도 하고, 동시에 이런 아름다움을 완전하게 소유할 수 없는 욕망의 헛헛함을 느끼게 하기도 합니다. 나는 자연의 아름다움에 다가서고, 그것을 통한 감각과 기분을 작업에 투영합니다.

나르시스의 정원-겨울1
116 × 72 cm
Acrylic on canvas
2020

나르시스의 정원-숲
116 × 80 cm
Acrylic on canvas
2021

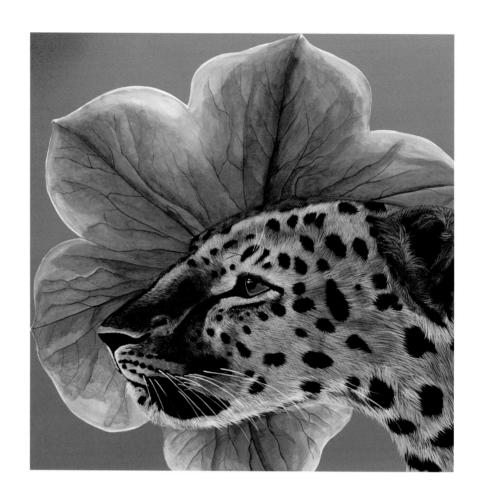

홍세연
HONG SE YON
1998 졸업

작품은 회복된 낙원이라는 주제를 가지고 정원의 모습이 초월적 내재성을 가지며 생명이 깃든 낙원의 숲 형태로 탈바꿈하는 것을 볼 수 있다. 이것은 삶의 의지와 초월적 낙원에 대한 또 다른 욕망을 표현하는 것으로 이상적인 낙원은 생명성이 넘치는 원초적 시원(始原)으로부터 시작된다는 것을 의미한다. 그 후 원초성의 의미를 초월하는 역설적인 풍경으로 발전한다. 이것은 기존의 육식성이 사라지고 초식성이 내재하는 풍경이 된다. 이것은 세계의 내재성 가운데 초월적 세계를 의미하며 현실적인 인간 세계는 정글의 세계처럼 맹목적인 힘의 논리가 존재한다는 것을 인지하면서 그것을 뛰어넘는 이상적 초월성을 지향한다. 이것은 선택적 논리로서 인간의 원초성을 포기하는 것이 아닌 그것을 넘어서는 새로운 가능성을 제시한다.

The Desire
90 × 90 cm
Acrylic on canvas
2020

The Desire
90 × 90 cm
Acrylic on canvas
2020

김진희 나는 입체와 평면의 경계, 순수와 공예의 경계를 오가며 확장된 예술을 꿈꾼다.
KIM JIN HEE 나의 작품 속 럭키는 봉황의 새끼 모습을 상상하여 만든 상상의 새이다. 럭키는 아직도
1999 졸업 성숙되지 못한 나의 모습이기도 하며 나의 자녀이기도 하다. 언젠가는 럭키가 세상으
로 나가 큰 꿈을 펼쳐 날아오르기를 꿈꾼다.

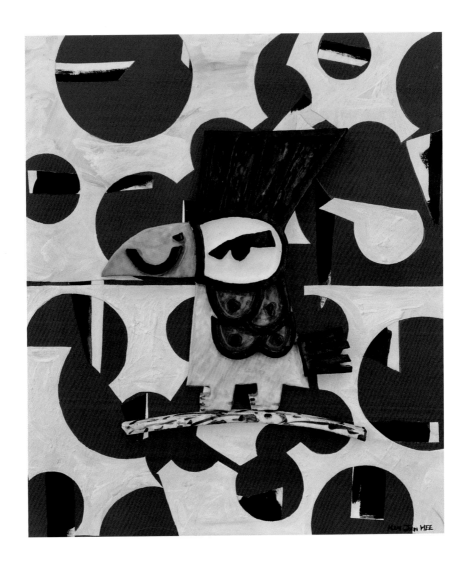

희망을 품은 럭키
110 × 110 cm
Ceramics on stainless steel
2013

럭키 시리즈
53 × 45 cm
Ceramics on canvas panel
2021

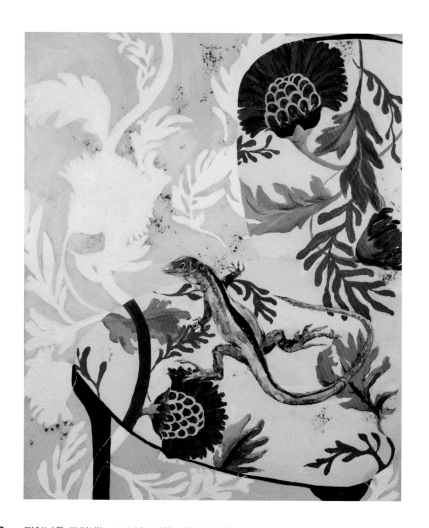

최은옥
CHOI EUNOK
1999 졸업

뛰어남을 드러내는 소수가 보이는 세상 속에는
말 없는. 향기도 모양도 쓰임도 어쩌면 무형의 기운 같기도 한
중간의 것들이 있다.
파충류, 양서류, 균류, 해조류 같은 작품 속 대상들은…

중간자(中間子) Meson.

쉬이 드러나지 않으나, 존재함.
피해 주지 않는 생의 외로운 선함.
치우침이 아닌 중용.
우주적 관념과 미시적 현존이
관통하는
그 사이.
중간.

낯선 자리 Ait at a....
38 × 46 cm
Acrylic, pigment on canvas
2014

중간자 Meson:치마버섯
60.5 × 73 cm
Acrylic, pigment on canvas
2021

황예원
HWANG YEWON
1999 졸업

나는 풍경의 원근이 아닌, 내가 서 있는 곳에서부터 지평선이 보이는 먼 곳까지 나와 호흡하는 대기를 표현하고 싶다.

지평선이 보이는 그곳은 바로 이상향이다. 우리는 행복을 위해 앞으로 나아가고 언젠가는 그 지점에 도달하고자 한다. 온갖 삼라만상은 그곳에서도 일어나고 있을 텐데 여기서 바라보면 지극히 평화로워 보인다. 그러나 내가 서 있는 곳도 먼발치에서 보면 이상의 지점이 될 수 있음을, 상대적으로 바라보면 지금 내가 있는 곳도 아름다운 공간이 됨을 깨닫는다.

생태습지공원_셋
65.1 × 90.9 cm
Oil on canvas
2020

축제
91 × 116.8 cm
Oil on canvas
2020

이유
LEEEU
2000 졸업

이 〈제스트〉 연작은 필름지와 같은 평면 위에 즉발적인 붓질로 '물감과 미디엄의 얇은 백색 혼합체'를 무수히 만들고 그것들 위에 롤러나 붓으로 색을 입힌 후 떼어내서 빈 캔버스에 옮겨 자유롭게 배치하여 붙여 만든 회화다. 여기서 '물감과 미디엄의 얇은 백색 혼합체'는 붓질의 순간이 물감이라는 질료로 응고된 무엇이다. 작가 이유의 '콜라주 아닌 콜라주'는 자신이 만든 '붓질의 흔적' 혹은 '붓질 모듈' 즉 '물감과 미디엄의 얇은 백색 혼합체'를 자신의 또 다른 예술의 장인 빈 캔버스로 옮겨 놓는 것이다. 달리 말해 다른 시공간에서 이루어진 붓질 행위를 데페이즈망이라는 '장소 전이'를 통해서 무수한 '붓질 모듈'을 만들고 그것을 다시 '빈 캔버스'라는 새로운 예술의 장소에서 새로운 이미지로 재조합하는 '콜라주 아닌 콜라주'를 실천한다. 이처럼, 가장 기초적인 '붓질의 흔적'을 조형 언어로 삼는 작가 이유의 〈제스트〉 연작은 '고착화된 붓질의 흔적'을 '그때, 거기'에서 '지금, 여기'에 새롭게 이식하는 발상의 전환을 시도한다. 달리 말해 '붓질'을 과거의 좌표에서 탈주시켜 '지금, 여기'의 공간을 자유롭게 유영하는 유연한 붓질로 되살려내는 것이라 하겠다. – 김성호 비평가의 글 중에서

geste beige
156 × 191 cm
Acrylique, medium mixted
2018

geste beige
162 × 130 cm
Acrylique, medium mixted
2018

강우영
WOO-YOUNG KANG
2000 졸업

나는 개인의 사적인 순간 또는 집단적 기억 속을 부유하는, 발화되지 못했거나 소통에서 기능하지 못한 말과 응시되어야 할 순간을 채집하여 unspoken words라고 명명한다. 그리고 이에 이미지를 부여함으로써 물성과 공간을 부여하여, unspoken words가 가시성과 존재 좌표를 획득하게 하는 작업을 하고 있다. 매체, 형식, 공간(장소)에 대해 한계를 두지 않으며, 주된 작업은 복합매체에 의한 장소 특정적 설치이다.

부러진 말
90 × 160 cm
아카이벌 피그먼트 프린트
2021

삭풍
56 × 100 cm
아카이벌 피그먼트 프린트
2020

김정은
KIM JUNG EUN
2000 졸업

본인의 작업은 풍경화의 철학적 사유를 통해 포스트모던의 이미지를 탐구하고자 하였다. 도시의 야경, 물빛에 네온이 비쳐 나오는 빛의 울림을 표현하기 위해 색채의 선택, 표현기법과 함께 광도의 표현에 심혈을 기울였다. 이를 위해 붓 터치의 무수한 중첩, 뭉개고 지우고 닦아내는 기법 등을 통해 핵심(core)에서 발산되어 나오는 듯한 신비하고 내면적인 빛의 효과를 창출해 내고자 하였다. 이러한 표현을 통해서 어떤 물체가 닿아 반사된 빛이 아닌, 바로 그 물체 자체가 빛이 된 듯한 에테르 같은 고요함을 가득 채운 듯한 효과를 표현하고자 하였다. 작품을 통해 감상자가 명상과 초월, 숭고의 경험을 하기를 바라며, 현대 사회의 '구조 속에 갇힌' 자아를 초월하여 작가와 감상자 사이, 감상자와 감상자 사이의 소통과 공감을 희망한다.

Tripping to the other side
140 × 140 cm
Oil on canvas
2002

Tripping to the other side
162 × 145 cm
Oil on canvas
2002

낸시랭
NANCY LANG
2000 졸업

'터부요기니 시리즈'

금기시되는 신적 존재를 의미하는 '터부요기니(Taboo Yogini)'는 천사와 악마의 혼합된 이미지를 갖고 있는 '신과 인간들 사이에 존재하는 영적인 메신저(The spiritual messenger between God and human beings)'이다. 여기에서 터부(Taboo)'라는 단어는 '금기시되는 것' 그리고 '요기니(Yogini)'라는 단어는 산스크리트 어원에서 '천사(Angel)' 또는 '사탄(Satan)'이라는 사전적 의미를 갖는다. 터부요기니는 항상 변형된 모습과 형태로 나타나는데 그것은 사실 지구상에 있으면 안 되는 금기된 존재이다. 이것은 신과도 동일한 전지전능한 능력을 가짐으로써 그 엄청난 힘과 막강한 파워를 함부로 사용할 수 없음을 작가가 설정함에 그 이유가 있다. 그러므로 세상에는 더욱더 금기시된 존재로서 반영된다. 하지만, 이것은 그 금기를 깨고 나타나 오직 인간들의 꿈(Dream)을 이루어주고 죽는다.

작가는 터부요기니 라는 캐릭터를 창조하여 인간의 꿈(Dream)을 이루어주는 수호신이라는 컨셉으로 작품을 바라보는 모든 사람들의 꿈과 행복을 기원하고 있다. 터부요기니는 인간의 꿈을 이루어주기 위해 자신의 모든 에너지를 쏟아 그 사람의 꿈을 대신 이루어주고는 죽는다. 죽음을 통해 그 희생을 치르고 또다른 터부요기니로 부활하며 이를 반복한다.

결국 작가의 자식과도 같은 터부요기니는 사실 죽는 것이 아니라 영원히 산다는 의미를 갖으며, 또한 작가 자신의 꿈을 포함하여 전 세계 모든 사람들의 간절한 꿈이 이루어지길 바라는 소망이 바로 이 작품 안에 들어있다.

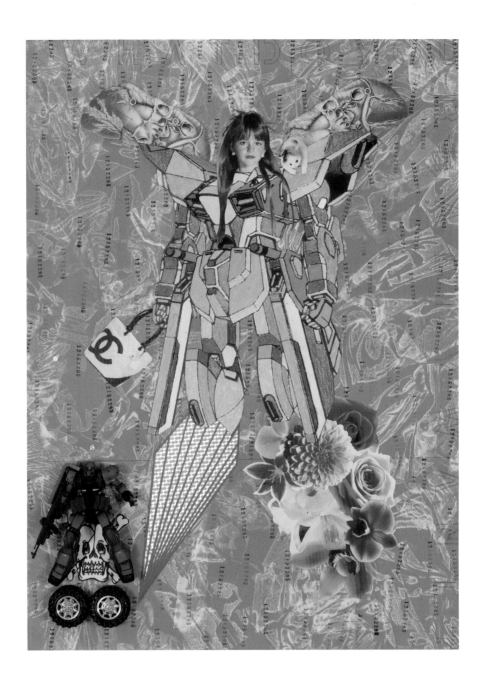

Taboo Yogini–Dreamer M209
72.7 × 53 cm
Mixed media on canvas with resin
2019

Taboo Yogini–Dreamer M218
161 × 130 cm
Mixed media on canvas with resin
2020

류지연
RYU JI-YON
2000 졸업

계속되어 온 생명의 에너지, 내부와 외부의 호흡에 대한 작업은 작은 배낭 하나 메고 여행하는 나그네와 같았습니다. 결혼과 육아의 여정 속에서 꼬마천사의 일상은 희망의 메시지가 되었고, 면천 위에 흑연을 오래도록 먹이는 행위는 인내가 되었습니다. 이제는 순례자가 되어 빛을 따라 겸손의 골짜기로 나아갑니다.

pilgrim—212
19 × 29 cm
Lithograph
2021

pilgrim—21
130 × 162 cm
Oil on canvas
2021

정지현
JEONG, JIHYUN
2000 졸업

〈Latent Body〉, 〈The Surface of Landscape〉, 〈Proliferation: Feather Cam-ouflage〉 등의 일련의 전시를 통해 연구한 나의 작업은 "몸에서 출발한 유기적 풍경"이라는 주제로 귀결될 수 있다. 이러한 유기적 풍경은 실재와 상상의 혼재가 발현시킨 규정할 수 없는 풍경으로, 우리의 육체에 각인된 기억, 감각, 인식에서 비롯된 것이라 할 수 있다. 작품은 몸과 풍경의 파편들과 그들의 전위(displacement), 혼성(hybridization), 변형(transformation), 혹은 증식(proliferation) 등의 과정을 보여주며, 또한 그들의 표면을 극대화하는 방식으로 표현되고 있다. 이는 자연의 과정에서, 고정된 것은 없으며 거대한 자연의 흐름 가운데 '나'라는 존재 또한 끊임없이 변화할 수밖에 없는 영원의 진행의 과정 속에 있다는 사실을 환기한다. 더불어 나의 작품은 '실재와 환상', '삶과 죽음', '안과 밖', '빛과 그늘', '매력과 혐오', '숭고와 공포' 등 상반된 두 세계의 양극을 잇는 일종의 '상징적 봉합'을 보여주고 있는데, 이를 통해 인간 삶의 간극과 복합성을 드러낸다. 표현적으로는 다양한 화면 처리 기법이 활용되어 식물, 바다 생명체, 육체 등의 희미한 환영적 이미지의 몸체 표면에 곤충, 싹, 융기들이 실재감 있게 돋아나거나 스며들어 사라지게 표현되는데, 이러한 복합적인 작품의 표면은 다양한 감각의 대립과 융합을 탐험하는 장소로서의 의미를 지닌다. 즉, 이러한 '살로서의 표면(flesh-surface)'은 출현과 사라짐의 유기적인 결합을 위해 독특한 회화적 기법인 표면과 심층의 결합으로 표현된다고 할 수 있다. 이러한 회화적 방식을 '촉각적 시각성(haptic visuality)', 그리고 주체의 유동성과 연관하여 주요한 문제로 연구하고 있다.

Amid Surfaces–Feather Camouflage
63 × 63 cm (each)
Pigment ink on fine art paper
2021

Blooming Mountain
400 × 150 cm
Acrylic and ink on paper
2014

조혜경
CHO HYE KYOUNG
2000 졸업

본인의 작업은 인간 존재에 대한 근원적인 물음에서 시작한다. 인간은 물질적 존재인가 혹은 영적인 존재인가에 대한 회의를 바탕으로, 자신, 그리고 인간 자체에 대한 본질적인 존재성에 대해 사유한다. 디지털 문명의 발달과 그 이면에 점차 심화된 인류 문명의 정신성의 쇠퇴라는 비판정신과 함께 더하고 빼는 과정, 제작과 해체, 현존과 부재 등의 개념을 작업의 중심에 두고 빛, 색채, 실을 이용한 신체의 반복을 통해 수직선 긋기를 표현하는 방식으로 인간 존재의 관계성, 유, 무한성, 영적인 것을 보여준다. 제작과정의 반복적인 수행성은 급격한 인간 문명의 발달로 인한 정신과 물질 사이의 이원론적 대립을 화해시키고 초월하고자 하는 과정을 담고 있다. 작품의 색면은 두면으로 나뉘어 칠하여 더해지는 영역과 닦여서 빼지는 영역으로 분리되는 과정을 거쳐간다. 이 과정을 거쳐 신체의 반복적 수행성을 통한 실의 흔적으로 남은 화면 안의 수직선은 하늘과 땅을 이어주는 선, 즉 서로 다른 두 개의 항을 이어주는 선이며 개별자들 사이의 연결, 즉 관계 맺기를 상징한다. 궁극적으로 반복적인 수작업을 통해 나타난 연속된 수직선들은 유한성, 무한성과 영원성, 다시 말해 정신적인 가치들을 환기시키는 동시에 인위적으로 분리된 가치들을 연결함을 상징한다. 이로써 작업을 통해 인간 존재란 정신과 물질 두 개의 항 사이에서 변증법적 운동을 하는 존재임을 발견하고 잊혀진 정신적 가치를 발견해 나가고자 한다.

vertical line
72.7 × 72.7 cm
Oil on canvas
2021

vertical line
72.7 × 72.7 cm
Oil on canvas
2021

김지혜
KIM JIHYE
2000 졸업

우주에서 보면 티끌보다 작은 삶의 미미한 무게, 하지만 가까이서 보면 수억 개의 세포와 각자 다른 생각, 스토리를 가진, 하나도 같을 수 없는 유일한, 중력과 맞먹는 무게감을 지닌 단 하나의 존재. 이름 모를 꽃들처럼 잠깐 피었다 사라지는 덧없는 삶인 것 같아도 그 속엔 각자 다른 빛깔과 향기를 지니고 나름의 열매를 맺는 무한한 영속성을 지닌 삶. 양 극단을 오가는 속에 생과 사를 뛰어넘는 본질은 무엇일까라는 질문은 결국 사랑에 수렴됨을 삶으로 경험하며 그림으로 표현하고자 합니다.

flower heart
100 × 100 cm
Acrylic on canvas
2020

flower heart
72.7 × 90.9 cm
Acrylic on canvas
2020

양지희
YANG, JI HEE
2001 졸업

나의 작업은 그 기억 안으로, 끝과 시작, 깊이와 높이를 전혀 가늠할 수 없는 그 기억의 심연 안으로 떠나는 순례의 여정이다. 그 여행의 길을 통해 결국 내가 찾아가는 곳은 내 자아가 싹트고 태어나고 자라나는 곳, 나만의 본향이기 때문에, 기억의 여정에서 나타난 이미지들을 기록한 본 작품들을 '기억의 희년(the jubilee of memory)'으로 명명한다.

The Jubilee of memory _ episode1
포카라에서 새벽을
90 × 170 cm
Oil on canvas
2020

The Jubilee of memory _ episode8
도문과 두만 사이에 흐르는 물
90 × 170 cm
Oil on canvas
2020

이희진
LEE HEEJIN
2001 졸업

최근 나 자신으로부터 인간의 나약함을 체험하며 인간이라면 누구나 맞닥뜨리는 나약함과 노쇠함에 대한 근본적인 공포로부터의 자유와 치유가 그림 안에서 이미지화 될 수 있는 방식에 대하여 고민하게 되었다.

치유가 내재되는 이미지로서 나무의 품고 감싸는 이미지와 확산의 이미지가 화면의 전면에 표현되면서 흩어지는 나뭇잎의 연약함도 드러나지만 뻗어가는 나뭇가지가 주변을 감싸면서 주변을 위로하고 치유하는 풍경을 완성하는 것이다. 인간의 한계를 나타내면서도 동시에 감싸줄 수 있는 풍경을 치유 풍경이라는 이름으로 구현하고자 한다.

희망의 경계
116 × 91 cm
Acrylic on canvas
2019

치유 풍경
163 × 130 cm
Acrylic on canvas
2020

홍지
HONZI
2001 졸업

홍익대학교 회화과 재학 시절, 한국영화아카데미 등과의 독립영화 작업을 시작으로 영화계에 입문, 최근작 영화 〈빛나는 순간〉에 이르기까지, 현재 영화미술감독으로 활동 중이다.

1999년 독립예술제에서 퍼포먼스 그룹 회로도와의 콜라보를 계기로 회로도 활동을 병행하다 2004년 광주 국제비엔날레 이후 개인 활동에 집중하며 영화 작업 틈틈이 미술계 전시 프로젝트에 참여하곤 했다.

영화 미술 세트가 관객에게는 허구이며 사라지는 공간이지만 영화 현장에서 작가에게는 현재이자 현실의 공간이다. 작가는 현재 영화 매체와 미술, 시공간에 대한 고민을 토대로 다양한 매체 작업을 시도 중이다.

Selfie-Land
4분 50초
실사합성·스톱모션 애니메이션
2020

room_green
244 × 244 × 244 cm installation
Mixed media
2020

장노아
JANG NOAH
2006 졸업

나날이 심각해지는 생태계 파괴와 환경 문제를 주제로 작업하고 있다. 전 세계 거의 모든 야생 동물의 주요 멸종 위협은 서식지 파괴와 상실이다. 우리의 도시와 안락한 삶은 자연의 희생 위에 세워졌고 다음 세대인 우리 아이들은 훼손된 생태계에서 살아가야만 한다. 초고층빌딩이 들어선 대도시는 우리에게 풍요의 상징이지만 동물들에게는 황량한 죽음의 땅이다. 콘크리트 숲에서 외로이 떠도는 멸종 되었거나 멸종 위기에 처한 동물과 아이의 모습을 통해 자연 훼손이 일상이 된 우리네 삶의 방식을 돌아보는 계기가 되길 바란다.

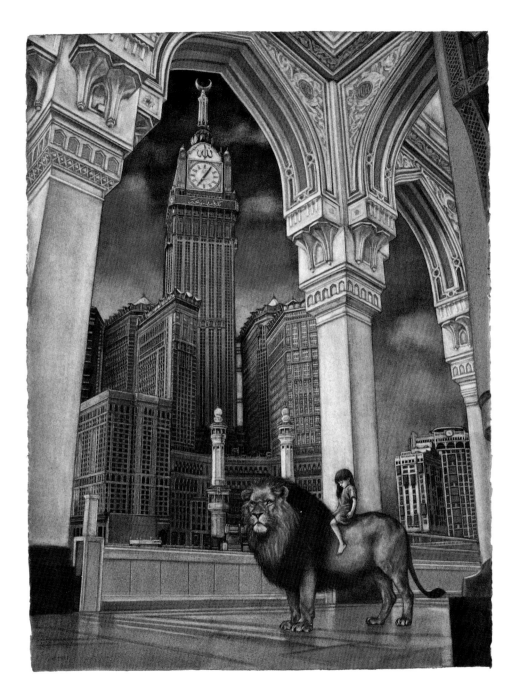

Great Auk and Tour Montparnasse
76 × 57 cm
Watercolor on paper
2018

Barbary Lion and Makkah Royal Clock Tower
76 × 57 cm
Watercolor on paper
2014

지희장
JEE HUI CHANG
2005 졸업

관계에 대한 이야기를 설치, 패브릭 콜라주, 회화, 영상 등의 다양한 매체로 표현한다. 이 관계는 유연하고 부유하며 따뜻하게 품어주는 빛을 추구한다. 관계 속의 존재들은 끊임없이 욕망하고 투쟁하지만 이는 자연의 원리(생성, 성장, 소멸, 재생)와 닮아있다. 관계는 여러 레이어로 누적되며 시간성과 공간성을 갖고 다가오기도 또 멀어지기도 한다.

현실과 이상으로 이분화되었던 작품은 공존과 그보다 한 단계 위의 유희로 정반합을 이루고 변증법적으로 발전해간다. 휨과 긴장감은 자연의 선과 닮아있고, 작품 속 반복적으로 등장하는 둥근 형태는 서로 어울려 모난 각이 둥글어진 사회화된 존재들의 모습으로 그 틈 사이의 욕망과 에너지가 교차한다. 나는 이러한 관계 속에서 빛과 색채로 정제된 숭고함을 추구한다.

나는 삶 속에서 만나게 되는 다양한 공간, 사람, 자연을 마주하고 새로운 관계를 맺으며 관계의 이야기를 펼쳐간다. 삶의 흔적이 누적된 관계의 결과물은 작은 무수한 점들의 만남처럼(Connecting dot) 새로운 관계의 이야기를 그린다. 작은 세포들의 활동처럼 지도 위 수많은 사람들의 움직임처럼 서로 관계를 맺으며 '자연스러운' 장면으로 하나의 우주를 만들어 간다.

옥춘 환타지아 Ockchun Fantasia
가변설치
Mixed media
2021

바람의 결 The grain of wind
가변설치
Fabric collage
2020

이윤미
LEE YUN MI
2006 졸업

인간으로부터 발생한 인위적인 자연파괴로 재해와 같은 대가를 치러야 하는 2000년 이후의 지질시대를 '인류세'라고 말할 정도로, 현재 인류의 이기심은 심각한 수준에 와 있다. 인간은 동물과 똑같이 지구를 빌려 살면서 단지 지능이 높다는 이유로 자연을 마음껏 파괴하고 동물을 비윤리적으로 착취한다. 지구온난화를 부르는 탄소배출의 가장 큰 원인인 가축은 무자비한 육류 소비로 인해 해마다 늘어나고 있고, 밀집된 사육환경은 구제역, 돼지콜레라, 조류독감 등 집단적 바이러스 질병을 불러오고 있다. 감염이 시작되면 한 마리만 발견되어도 해당 사육장과 인접한 사육장까지 모두를 살처분하여 매장한다는 뉴스를 우리는 자주 보게 된다. 하지만 그 현장의 민낯과 그로 인한 부작용과 같은 현상들은 가려져 있다. 본인은 이와 같이 감추어진 낯선 풍경을 찾는다. 인간과 인간 사이에서의 전쟁과 식민, 노예의 역사를 가진 경계는 이제 동물과 환경에까지 사유되어야 한다.

붉은 계곡
45 × 53 cm
Acrylic on canvas
2021

Hidden
91 × 116.8 cm
Acrylic on canvas
2021

최지영
CHOI JI YOUNG
2006 졸업

최지영의 작품은 간절하게 바라는 것, 그러나 가질 수 없는 것들에서 출발한다. 지금을 살아가는 우리는 넘치는 광고를 피할 수 없고, 화려한 쇼케이스를 매 순간 지나친다. 그 과정에서 강렬한 소유 욕구를 느끼지만 모든 원하는 것을 가질 수 없고 필연적으로 소외감과 좌절을 경험한다. 쾌적하고 안락한 사적 공간은 작가에게 가장 간절한 욕망이었다. 그러한 공간의 사물을 캔버스로 들여와 대상화하면서 허상의 공간을 연출한다.

모노톤의 물감으로 가득 채워진 화면은 끈적끈적하고 유동적인 상태에서 기름으로 지워진다. 이 과정은 그립고, 욕망하는 대상을 어루만지듯 이루어진다. 마음에서 지워내야 할 욕망의 대상을 지워낼수록 그 대상은 더욱 또렷이 드러나며, 본래의 유혹적 소유의 대상이 아닌 심미적 대상으로 바라보게 한다.

Blue bathroom II
100 × 100 cm
Oil on canvas
2012

Curtain
145 × 112 cm
Oil on canvas
2010

권선영
KWON, SUN YOUNG
2007 졸업

인쇄물을 소재별로 수집하고 본 작업에 앞서 모아진 이미지들을 정리하고 분류한다. 이를 정교하게 오려내어 그 위에 물감을 칠하고 붙이고 또 물감을 칠한다. 과정을 반복한다. 작업을 위한 이러한 일련의 시간이 내게는 실제 경험하는 인간관계의 그것과 매우 닮았다고 느껴진다. 모든 과정이 나에게는 동등하게 소중하다. 어느 것하나 소홀히 하면 작업은 완성되지 못하거나 완성이 되어도 불만족스럽다. 나에게있어 꼴라쥬는 단지 오브제를 화면에 붙인다는 행위에 가치를 한정하기보다는 너와 나 혹은 예술과 현실 사이를 이어주는 관계성에 초점을 두고 있기 때문이다. 눈에 보이지 않는 새로운 연결 그리고 우연한 관계는 하나하나 엮어나가는 연속된 삶의 연결고리와도 같은 것이며 나는 이를 작품으로써 이야기하고자 한다.

Garden
116 × 91 cm
Acrylic and paper collage on canvas
2021

Garden
100 × 80.3 cm
Acrylic and paper collage on canvas
2021

김재원
KIM JAEWON
2007 졸업

나는 항상 이상향을 꿈꾸면서 살아온 사람인 것 같다

그것은 아직 부족한 내 자신을 발전시키고 싶어 하고 더 나은 미래를 꿈꾸고 싶어 하는 마음 때문일 것이다. 이러한 나의 감성은 주로 꿈과 환상, 이상향에 많이 연관되어있다.

또한 어른이 되어 겪게 되는 여러 가지 심적인 고통에서 벗어나 동심의 마음으로 돌아가고 싶은 마음도 작품 전개에 영향을 준 부분이다.

나의 작품은 주로 일상적인 소재를 이용해 꿈속에서 본 환상과 일상에서의 기억들을 나열하여 정체성을 표현한다. 쉽게 이야기하자면 우리가 현실에서 쉽게 볼 수 있는 평범한 사물들이지만 꿈속에서 그것들은 때로는 환상적으로 때로는 왜곡되어 우리의 머릿속에 그려지곤 하는 것이다. 나 자신은 이러한 작품을 제작하는 과정에서 여유로움과 표현 그 자체를 즐기면서 인간이 가지고 있는 괴로움, 외로움, 상처를 잊는 과정을 겪는다.

누구나 어린 시절은 존재했을 것이다. 상상과 공상을 하고자 하는 어른에게 본인의 작품이 잠시 과거로 돌아갈 수 있는 기회를 제공해 주는 역할을 하길 바란다.

holiday19-04
80 × 80 cm
Mixed media
2019

꿈을 꾸는 자들의 이야기 09-08
130.3 × 97 cm
Mixed media
2009

최미나
MINA CHOI
2014 졸업

인간은 외부와 연결되어있고 상호 작용 속에 존재한다. 작가는 주체가 '외부 세계'와 연결되어 반응하는 '순간 장면'을 포착한다. 나(주체)와 관계 맺는 세계 속 '타자'는 자기로 귀환하기 쉬운 고립된 삶에서 자아 밖으로의 초월을 도와주는 귀중한 존재이다. 제스처(몸짓), 심리적 색채는 작품을 읽는 형식적 키워드다. 일상 장면에서 뜻하지 않게 주어지는 '회복과 온전케 됨'의 '순간 장면'에는 세계 속 나(주체)와 타자를 바라보는 작가의 고유한 시선이 드러난다.

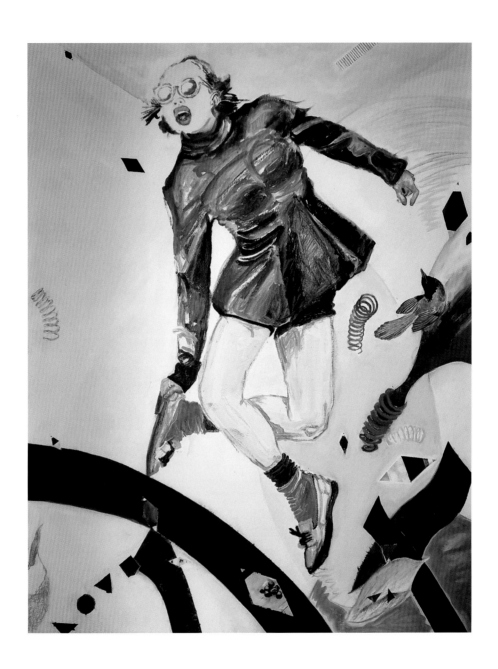

마주보기
106.6 × 116.8 cm
Oil on canvas
2016

SPRING
116.8 × 91 cm
Mixed media on canvas
2021

홍익여성화가협회
40주년 기념전
참여회원 약력

강선옥 KANG SEON OCK

홍익대학교 미술대학 졸업
20회 신사임당미술대전 최우수상 수상, 34, 35회 한국수채화
공모대전 특별상, 특선 수상, 대한민국미술전람회, 기독미술대전,
공무원미술대전 등 공모전 20여회 수상
개인전 2회 (경인미술관 외), 세계수채화트리엔날레부스전,
성남아트페어, 한일교류전, 국제아트쇼, 한국미협전,
성남미협 초대전 및 전시회 100여회
현재 한국미협 회원, 홍익루트전 회원, 성남미협회원 등
riverok7@hanmail.net

강우영 WOO-YOUNG KANG

2000 홍익대학교 미술대학 회화과 졸업
2012 도쿄예술대학 대학원 인터미디어아트 석사, 박사 졸업
2007-2012 Toride Art Project(도쿄예술대학) 연구원
2014-2015 국립현대미술관 고양레지던시 입주작가
2015-2016 인천아트플랫폼 레지던시 입주작가
2017 김종영미술관 창작지원작가
現 홍익대학교 미술대학 회화과 교수
wykang@hongik.ac.kr

강혜경 KANG HEI-KYUNG

홍익대학교 미술대학 서양화과 졸업
일본 치바대학교 대학원수료
프랑스 파리 ENSAMA 수료
Was Graduated by Hong-ik university of fine art 82-1986
Studied at Chi-ba university in Japan
Studied at ENSAMA in France
Fovr private Exhibitions
Lots of group Exhibitions
ando3314@gmail.com

강희정 HEE JUNG KANG

1987홍익대학교 미술대학 서양화과 졸업
제6-8회 현대판화 공모전
판 "87 회전
1-3회 BECOMING전
15-19회 판화가회전
12회 대학판화전
강희정, 김미경 판화전
14-16회 서울현대미술제
판화그룹 연립전

공란희 GONG, RAN HEE

홍익대학교 미술대학 서양화과 졸업
개인전 8회
세종갤러리 초대전, 서울, 2018
갤러리 DOO 초대전, 서울, 2017
토포하우스 갤러리, 서울, 2014
갤러리IS, 서울, 2013
화랑미술제, 코엑스, 서울, 2018
홍콩 아시아 컨템포러리 아트쇼, 콘라드호텔, 홍콩, 2018
art65@hanmail.net

공미숙 KONG MISOOK

홍익대학교, 홍익대학교대학원 서양화과 졸업
개인전 14회 1989~2018
수상 구상전공모전 1997, 한가람미술공모전대상 1997,
 경향하우징페어 대상 2006
강사/겸임교수 역임 강릉대학교, 공주교육대학교, 관동대학교, 상
명대학교, 수원대학교, 숭의여자대학, 전북대학교, 한서대학교, 호
서대학교, 홍익대학교
작품소장 고운미술관, 뿌라도호텔, 뵈쓰비미술관, 국립현대미술관 등
kmi7360@naver.com

권규영 KWON KYU YOUNG

서울예술고등학교 졸업, 홍익대학교 미술대학 회화과 졸업
개인전 9회 _ 숨은 그리움 찾기(갤러리 H, ㄱ 갤러리)
2020 홍익루트 임원전(갤러리H)
2019-2020 다시봄_아트자인갤러리 리뷰전(ㄱ 갤러리, 라벨스하이디)
2016-2019 서울모던아트쇼전(예술의전당, AT센터)
2014-2017 와우열전_홍익대학교 회화과동문전'
 (한전아트센터, 갤러리H, 갤러리 HoMA)
2011-2021 홍익루트전_홍익여성화가협회 정기전 외 다수
everdeen@nate.com

권선영 KWON SUN YOUNG

홍익대학교 회화과 졸업, Cranbrook Academy of Art MFA
2019 Garden. 아트코드 갤러리. 서울 외 개인전 3회
2021 부산 국제 화랑 아트페어. 벡스코. 부산
2021 PLAS 조형아트서울. 코엑스. 서울
2020 그 아름다움에서 머무는. 아트코드 갤러리. 서울
2020 오늘이 내일에게 위로하는 풍경. 인사아트. 서울
2020 Art Capital Comparaison. Grand Paias. 파리
외 그룹전 다수
givemeapples84@gmail.com

김경복 KIM, KYUNG BOK

홍익대학교 미술대학 서양화과 및 동 대학원 졸업
개인전 15회 / 대한민국미술대전 입선 및 특선
현대미술초대전(국립현대미술관)
예술의 전당 개관 기념전 (예술의 전당)
꽁빠레종 출품작가 (Paris, France)
사)한국여류화가협회 이사장 역임
홍익여성화가협회 회장 역임
가천대학교 미술디자인대학 회화과 교수 정년퇴임
kimkyungbok2@naver.com

김경숙 KIM KYOUNG SUK

홍익대학교 회화과 (1986입학, 1991졸업)
개인전 9회
2019 ART ONE 갤러리
2018 명동8 갤러리
2017 반포대로5 갤러리 외 7회
부스전 및 아트페어 8회
2012 기독미술 50인 50색 (밀알 미술관)
2013 아트 서울 (예술의 전당) 외 6회
kks3449@hanmail.net

김경희 KIM KYUNG HEE 1979졸 | P. 126

홍익대학교 미술대학(서양화)졸업
개인전13회: 주중한국문화원초대전, 베이징염황미술관초대전,
환티에예술청Gallery,798 Space-Da Gallery,
밀레니엄갤러리,Soul-Gallery,Shanghai Grand Gallery,
티엔진서양미술관초대전,세줄갤러리,이브갤러리,등
단체전 다수: 중한 추상미술'대상무형'교류전,
Beijing SangSang Musium, 돈화문갤러리 사인사색전,
국제부녀해방운동 100주년특별기획교류전
hongchristina@hanmail.net

김계희 KIM KEEHEE 1990 졸업 | P. 246

홍익대학교 미술대학 서양화과
개인전 11회 / 단체전 24회 / 국내외 아트페어 16회
2021.04 '날아올라' 김계희 개인전, 토포하우스 갤러리
2020.10 김계희 개인전, 선화랑
2019.09 김계희 개인전, 경인미술관
외 다수 개인전 및 단체전
http://blog.naver.com/kee950801

김남주 NAMJOO KIM 1990 졸업 | P. 248

1996 SVA, MFA of Fine Arts, New York
1992 Hong ik University, Master Degree of Fine Arts, Seoul
1990 Hong ik University, Bachelors Degree of Fine Arts, Seoul
Live in New Jersey, United States
work as an artist and cad designer, Intimate apparel at Ma-
cy's New York, New York
2021 "Mirrors cape", KCC Gallery, Tenafly, NJ.
1999 "VOICELESS", Studioventicinque, Milan, Italy and so on
namjoo1523@gmail.com

김동희 KIM DONG HEE 1967 졸업 | P. 46

홍익대학교 미술대학 졸업
개인전 8회, 아세아 현대미술 초대전
인도 뉴델리 국립미술관 초대
GRAND PALAS 초대 (프랑스 파리)
한독 미술 교류전 CHANGE EX CHANGE (독일 베를린)
자연과 환경 그 모색전 (조선일보미술관)
환경 미술제 6회 (양평군립미술관)
現 한국미술협회, 무진회, 구상전 회원
donghee5134@gmail.com

김 령 KIM LYOUNG 1969졸업 | P. 66

홍익대학교 미술학부 서양화과
개인전 25회(그림손, 신세계미술관, 선화랑, 표화랑, 가람화랑 등)
저서: 시가 있는 누드 화집, 지하철문고 1981, 김령 드로잉 100선
집. 열화당 1985, Contemporary Korean artist 김령, 서문당 2015
작품소장치: 내포신도시 현대아산 빌앤더스(2014), 대명 비발디
파크(2011), 서울성모병원(구 강남성모병원) 미술장식품(2009),
양천구 상징조형물(2006), 종로 비즈웰(오피스텔) 조형물(2004),
용인 구성 동아 솔레시티 게이트 조형물(2003) 외 다수
kim@kimlyoung.com www.kimlyoung.com

김명숙A KIM MYUNG SOOK 1967 졸업 | P. 48

홍익대학교 미술대학 서양화과 졸업
개인전 5회
국외전시 (뉴욕, 일본, 인도)
67홍익 와우전 (롯데갤러리, 예나르)
파전 (동덕미술관)
분당 미술제 (삼성 갤러리)
중.고등학교 미술교사 역임
현/한국미술협회, 홍익 여성화가협회
kimmyung2543@naver.com

김명숙B KIM MYONG SUK 1973 졸업 | P. 88

홍익대학교 미술대학 및 대학원 서양화과 졸업
스페인 Salamanca 대학교 미술사 박사과정 수료
개인전 6회(서울 1회, 스페인 4회, 일본 1회)
그룹전, 단체전 다수
現 : 한국미술협회, 홍익여성화가협회, 한지학회, 문우회 회원
vero1004ya@hotmail.com
veronica3885@daum.net

김명희 KIM MYUNG HEE 1972 졸업 | P. 78

홍익대학교 서양화 졸업
개인전: 뉴욕(1995,1997,1999,200,2004(Phoenix gallery))
동경(무라마츠) / 서울(그로리치갤러리(1992, 1995, 1997, 1999,
2002, 2004, 2006-명동화랑 관훈미술관)
단체전: 서울국제 미술제(과천현대미술관), siaf(코엑스), 아세아
현대미술제(동경 우에노미술관), 광주비엔나르, 부산비엔나르, 화
랑미술제(예술의전당-1994~1997), 대구현대미술제, 앙데방탕
소장: 국립현대미술관, 서울시립미술관, 부산시립미술관, 일신
방직문화재단,대전시립미술관,대전종합청사, 토탈미술관 등

김미경 KIM MI-KYOUNG 1984 졸업 | P. 160

1989 뉴욕 Pratt Institute 대학원 회화과 졸업 (M.F.A.)
1984 홍익대학교 미술대학 서양화과 졸업 (B.F.A.)
개인전 (1988~2020, 40회)
2020 갤러리아트엠, 광명
 아트스페이스KC, 판교
2019 갤러리피나코텍, 뮌헨, 독일
2017 박영덕화랑, 서울
단체전 (1980~2021, 300여회)
2021 'BLUE ROOM '전 대구예술발전소 대구 외 다수

김미성 KIM MISUNG 1995 졸업 | P. 302

홍익대학교 미술대학 회화과 졸업
개인전
2021 Wating silently, 바움아트스페이스(초대작가전)
2018 일방적이고일상적인 ,' 온리'카페갤러리 (초대작가전)
2018 김미성전 ,' 아트허브'온라인갤러리 (초대작가전)
2017 인상적인침묵 ,' ㄱ 갤' 러리 (초대작가전)
2016 BLIND COMMUNICATIONS, 대안공간눈 (신진작가공모전)
2016 FUNKY, PLASTIC SCANDAL, A1 갤러리 (신진작가공모전)
mssmiley@naver.com

김미향 KIM MIHYANG

서양화과 졸업 / 홍대 미술대학원판화과 졸업
8회의 개인전을 대한민국, 일본, 캐나다에서 개최하였고 220여회
의 그룹전과 국제아트페어와 국내 아트페어에 참여하였고 2021 이
안 복합 문화 공간 개관초대전과 진천 판화미술관 증축개관전에 초
대, 울산 국제 목판화 비엔날레에 초대 되었다. 대한민국, 일본, 캐
나다, 대만에서의 여러차례 수상경력이 있으며 작품 소장은 요코하
마미술관(일본), 코막스아트갤러리(캐나다), 비니비아트갤러리(캐
나다), 청주시립박물관(대한민국)등 다수의 개인이 소장자가 있다.
woodmh1040@gmail.com

김보형 KIM BO HYUNG

홍익대학교 미술대학 서양화과 졸업
개인전 : 갤러리 2000 / 명동 8 갤러리
단체전 : 서울 가톨릭 미술가회 2019 신입 회원전 (Gallery 1898) ·
한국 여성 미술 공모전 (인사 아트 플라자)
강남 미협 (인사 아트 센터)
사월·사색展 (Gallery Doo) 그외 다수 그룹전
현재 : 홍익 여성화가회, 한국미술협회, 와우열전, 가톨릭 미술가협회,
강남미협 회원
010-5336-3497 artbo0704@naver.com

김성영 KIM,SUNG YOUNG

홍익대학교 대학원 미술학과 박사과정 수료
홍익대학교 미술대학 서양화과 및 동대학원 졸업
개인전5회(서울,제네바,베이징)
2007 아파트 주변 거닐기, 공모당선 기획전, 한전아트센터 갤러리, 서울
단체전 다수
2007 제26회 라인아트 국제아트페어, 플랜더스 엑스포, 겐트, 벨기에
2006 도시유목전, 인천종합문화예술회관, 인천
작품소장: 외교통상부 및 개인소장
sykgrace@hanmail.net

김성은 KIM SUNG EUN

홍익대학교 미술대학 서양화 전공 학사졸업
대구대학교 재활과학대학원 재활심리학과 미술치료전공 석사졸업
개인전 8회
공모전 및 단체전 30여회
한마음복지관 'ART CLASS' 강사
1986 AGAIN, 홍익루트, 작가 활동 중
전) 심상화상담연구소 소장,
현) ANNA ART 대표, 김성은 미술심리상담 연구소 소장
nemoart@hanmail.net

김수정A KIM SOO JUNG

홍익대학교 서양화과 동대학원 졸업
개인전 : 2019 인사동 H갤러리(서울), 인사동 윤갤러리(서울),
2018 ㄱ갤러리 초대전(파주), 올 갤러리 부스전(서울),
갤러리 살롱리아(서울), 2017 훼일아트갤러리(무창포),
2008 이형 아트센터 부스전(서울), 1992 바탕골미술관(서울)
입상 : 1988 대한민국미술대전 (국립현대미술관/과천),
1991 MBC 미술대전 (국립현대미술관/과천)
아트페어: 2018 AHAF Seoul 2018(인터콘티넨탈호텔/서울)
ART BUSAN 2018(BEXCO/부산) 그 외 다수 단체전과 아트페어

김수정B KIM SOO JEONG

홍익대학교 미술대학 서양화과 졸업
2019 개인전(아리수갤러리) 2015 초대전(희수갤러리)
2021 새해맞이 예술인전(리수갤러리)
2019-2020 홍익루트전(조선일보미술관/토포하우스)
2019-2020 팔만대장경 전국예술대전(한글특선2회, 한문입선)
2017~2020 한국사경연구원전(미술세계/성보박물관/불교중앙박물관)
2018 감각하는 사유전(H갤러리)
2017 SCAF 아트페어(롯데호텔, 서울)에 외 그룹전 단체전 다수
sunyoya@naver.com

김승연 KIM SEUNG YEON

홍익대학교 서양화과 졸업
2020 홍익루트(토포하우스)
2012 wow와 友전(토포하우스)
1988-1999 깃발미술제
1999 21세기 문화시대에 주는 젊은 미술인의 메시지전
(롯데화랑)
1991 홍익판화가회전(관훈미술관)
1991 태엽풀기전 (청남미술관)
belavenir77@gmail.com

김영자 KIM, YOUNG JA

홍익대학교 미술대학 서양화과 졸업
개인전 50회, 단체전 200 여회
2011 아직도 우리는 현역이다. (정문규미술관)홍익전, 여류화가회전
2010 5인전 (산업은행본점) 상형전, 여류화가회전, 홍익전,
GZO 월드아트페스티벌전
2009, 2008 대한민국 강남미술대전 초대
2006 홍익여성화가협회전, 상형전, 한일국제회화교류전(일본, 고베)
2005 홍익여성화가협회전, 상형전
kimyoungkimm@naver.com

김외경 KIM, OIKYUNG

홍익대학교 서양화과 졸업 및 동대학원 졸업
개인전 7회, 그룹전 및 아트페어 80여회
2020 감각하는 사유-봄 그리고 보다전 (h갤러리/서울)
2020 HONGIK ART FAIR 2020 (가든호텔/ 서울)
2019 Asiacontemporaryart Fair (Conrad Hotel/ HongKong)
2019 SEOUL MORDERN ART SHOW 2019 (AT center/서울)
2019 홍익동문전 -와우열전- (H갤러리/서울)
현: 한국여류화가협회, 홍익여성화가협회, 의정부카톨릭미술협회 회원
oikyung11@gmail.com oikyungkim.com

김인희 INNHEE KIM

홍익대학교 미술대학 서양화과
개인전 7회/아트페어4회/그룹전20여회
현 홍익루트회원(섭외부임원),한국미술협회,BH산악회회원
2021김인희개인전-매화나무한그루(분당이매문고내)
2021무창포미술관기획초대 산, 그리고사람들2021-무창포갤러리
2021김인희개인전 흐른다2105-토포하우스
2021사랑의 그림선물전-YTN남산갤러리
2020H-ROOT22전-갤러리H
innhee@naver.com

김재원 KIM JAEWON
2007 졸업 | P. 354

홍익대학교 미술대학 회화과 판화과 졸업 (2007)
홍익대학교 일반대학원 회화과 졸업
개인전 2019 제11회 개인전, Holiday, 갤러리세인, 서울, 한국
2013 제10회 개인전, 초이갤러리, 코엑스 인터컨티넨탈호텔, 서울, 한국
2013 제9회 개인전, 25인초대작가 특별전, 일산 킨텍스, 한국
2012 제8회 개인전, 기아자동차 K-Lounge, 서울, 한국 외 7회
단체전 아시아호텔아트페어(AHAF), 하버아트페어홍콩, 화랑
미술제, 세텍서울아트쇼, 뉴칼레도니아호텔아트페어 외 30여회
jeanne9012@naver.com

김정아 KIM JUNG A
1990 졸업 | P. 252

홍익대학교 서양화과 및 동대학원 졸업
여행-사선 BGN 갤러리 초대전 (BGN 갤러리 , 서울)
여행 -Unpredictable 기획초대전 (돈화문갤러리 , 서울)
여행-쉬어가기 연우재 초대전 (갤러리 연우재, 서울)
소소한 여행-그 마음을 읽다전 (윤갤러리, 서울)
갤러리 이콘 초대전 (갤러리 이콘, 서울)
보이지 않는 세계로의 여행전 (관훈갤러리, 서울)
단체전 및 아트페어 다수, 수상: MBC, 중앙, 현대판화가공모전
wawoomini@naver.com

김정은 KIM JUNG EUN
2000 졸업 | P. 326

홍익대학교 미술대학 회화과 학사졸업 2000
동대학원 회화과 석사졸업 2002
개인전 2001 제1회 개인전, 덕원 갤러리, 서울
단체전 2002 '젊은 절대주의(The Young Suprematism)'전,
　　　　　 르노 삼성 성수 파워스테이션, 서울
　　　　 2002 석사학위 청구전, 홍익대학교 현대미술관, 서울
　　　　 2002 '40.COM'전, 예가족화랑, 서울 외 다수
現 삼성물산 리조트부문 디자인그룹 재직중
je1004.kim@me.com

김정자 KIM JUNG JA
1966 졸업 | P. 38

홍익대학교 미술대학 서양화과 졸업
개인전 및 초대전 27회 및 그룹전 외 다수
2015 PARIS SALONSNBA 참가
2003~1987 아프리카 가봉 리브르빌 ENAM 예술 전문대 미술과 교수
1999 아프리카 가봉 BICIG 은행 주최 문화재 미술부분 대상 수상
1987~1982 아프리카 가봉 리브르빌 CEEN 사범학교 미술교사
1973 관인 재희 미술학원 설립
현재 : 홍익여성화가협회, 상형전, 국제미술협회 회원

김지혜 KIM JIHYE
2000 졸업 | P. 336

홍익대학교 미술대학 회화과 졸업
7회 개인전, 3회 초대개인전
2019 호텔아트페어(인사동),newyork affordable art fair
외 100여회의 그룹전과 단체전 참여
한국미협 회원,
홍익여성화가협회 회원,
아트미션 회원
wiseruth@naver.com

김진희 KIM JIN HEE
1999 졸업 | P. 316

홍익대학교 회화과 .홍익대학교 일반대학원 도예과
개인전
2007 secret garden. 노암갤러리:서울
2011 castro pollux : spell for calling happiness 금산갤러리: 도쿄
2013 the clay and the wish BSSM 뮤지엄: 헤리리
2015 톡톡톡. find your lucky 금산갤러리: 서울
littledot@daum.net

김혜선 KIM,HYESEON
1986 졸업 | P. 186

1986 홍익대학교 미술대학교 서양화과 졸업.
2001 홍익대학교 미술대학원 회화과 졸업.
홍익대학교 미술대학 회화과 강사(2002-2004년),
경인교육대학교 (2001-2013년), 중앙대학교 미술과 강사(2013년)
세종대학교 미술과 강사(2015년)
2021, 2018 국립현대미술관 미술은행 구입
2018 광동한방병원 구입
2019, 2017 광주시립미술관 구입
seon2129@naver.com

김호순 KIM, HO SOON
1976 졸업 | P. 100

홍익대학교 미술대학(서양화)졸업
개인전(9회), 단체전(300여회)
2013년: 독일 베를린 교환전 3회
2013년: 탄생전 (양평 군립 미술관)
2011년: 한중수교 동방에서 날아오르다 (베이징 상상미술관)
2005년: 스웨덴전 (BESBI 갤러리)
2001년: 물(水)전 (서울시립미술관)
3941khs@naver.com

김희진 KIM HEEJIN
1988 졸업 | P. 210

홍익대학교 서양화과 졸업.
2020.WangsimniExhibition Eyes, Sparkling.(왕십리전)
2013.개인전(피아노키오,양평)
2013~1988 단체전15회
2000~2016 작은산아트연구소운영
1992~1996.B.CCoperati-on in N.Y수석디자이너
현,제주에서 작은산아트운영
kheejinart@naver.com

남영희 YOUNGHIE NAM
1965 졸업 | P. 32

홍익대학 교육대학원 미술학과 서양화 전공 졸업
개인전 5회 (서울, 일본 스웨덴 독일), 지월상상 한영섭 남영희
전 (영은미술관 2018.3~6.), 창립 논꼴 동인전 (신문회관, 1965)
서울 23마니프전 (한가람미술관 2017), 홍콩하버 아트페어 (홍
콩 마르코 폴로 호텔 2018), 한국 여성미술인 120인 展 (2018
국회 의사당 전시실), PAPER ARTE FAIR (뉴욕 갤러리동화)
2019, 〈The WInd,The Stone,The Sky〉 the sylvia wold and
po kim art gallery New york 2019. 4.
nyh 718@naver.com

낸시랭 NANCY LANG

2002 홍익대학교 미술대학원 서양화과 졸업 및 석사학위취득(M.F.A)
2000 홍익대학교 미술대학 서양화과 졸업 및 학사학위취득(B.F.A)
2020 스칼렛 페어리, 인사아트프라자 갤러리_서울/한국
2020 스칼렛 페어리, 진산갤러리_서울/한국
2020 스칼렛 판타지, 이유갤러리_서울/한국
2020 스칼렛 오렌지, 아트디오션 갤러리_여수/한국 외 총 22회.
(Selected Group Exhibitions)
2021 BAMA 부산국제화랑아트페어, 부산국제화랑 벡스코_부산. 한국
nancylangpopart@gmail.com

노연정 ROH YEON JUNG

홍익대학교 미술대학 회화과 졸업
개인전 3회(기억갤러리, 살롱 리아갤러리, 레드갤러리)
2017년 와우열전(한전아트센터 갤러리)
2018년 홍익루트(갤러리 미술세계)
2018년 사색의 공간(인사동 올갤러리)
2018년 Spring Breesze(갤러리M)
2019년 심기일전(명동8갤러리)
현)홍익루트회원, 가톨릭협회회원, 한국여류화가협회회원
websilhou@naver.com

노희숙 NOH HEESOOK

개인전 6회, 초대전 30여 회, 그룹전 250여 회
홍익여성화가협회전, 홍익전, 홍익61회전
한국미술협회전, 한국여류화가회전, 여성미술비엔날레
아름다운 한국전, 국회 한마음전 (국회의사당)
일본 현대미술가회 초대전, 나혜석여성미술대전 초대전
한일 현대회화전, 한중국제교류전, 캐나다·인도 초대전
국제 수채화 한-중 교류전, 아시아 국제미술 녹색성장전
근현대 미술의 궤적과 방향전
lilysuny@naver.com

류지연 RYU JI-YON

홍익대학교 회화과 졸업
이화여자대학교 교육대학원 미술교육전공 졸업
개인전 2006 Inspiration or expiration,(노암갤러리)
 2012 angel's ㅣand (에쁘끄갤러리)
 2017 greace (자작나무갤러리)
청년 대학연합졸업전,뉴프론티어전,한중일국제교류전,현대미술전등
다수 그룹전 및 단체전 아트페어 참가
현 홍익여성화가협회, 미술선교회 회원
ryujiyon@gmail.com

류현미 YOO HYEN MEE

홍익대학교 미술대학 회화과 졸업
홍익대학교 대학원 서양화과 졸업
2020 마을그리기 (반포본동작은도서관 내)
2019 심산김창숙기념관 벽화 제작
1996 신데렐라보고서 展 (덕원미술관 5층)
1995 석사학위청구 작품전 (홍익대학교 문헌관전시실 2층)
1994 '다섯개의 門'(나화랑)
 3人展 – 임은주, 류현미, 김보연 (갤러리 사각)
hmyou69@naver.com

문미영 MOON MI YOUNG

홍익대학교 미술대학 서양화과
2020 H갤러리
ㄱ 갤러리
훼일아트 갤러리
갤러리 가이아
이형 아트
인천종합예술회관(부스)
단체전 50여회
mmun2108@gmail.com

문희경 MOON HEE KYUNG

홍익대학교 미술대학 서양화과 졸업 87년
개인전 10회
2021 핸드아티코리아코엑스/개인부스전
2020, 2019 ASIA HOTEL ART FAIR 인사동/서울 파르나스
2021, 2018 PINK ART FAIR/인터콘티넨탈호텔
2019 SEOUL ART SHOW/ COEX Hall
2016-19 SCAF ART FAIR/롯데호텔소공동
2019 SEOUL MODERN ART SHOW (aT center)
munmhky63@daum.net

민세원 MIN SE-WON

홍익대학교 미술대학 서양화과 졸업, 同대학원 서양화과 졸업
개인전3회(갤러리 2000, 인사갤러리, 갤러리 고도)
부스전 : 동경 긴자 세호 갤러리
단체전 : 동아 미술제, 중앙 미술대전, SCAF Art Fair,
 서울 오픈 아트페어, 한·필리핀 현대미술 초대전
 한국 유고슬라비아 미술교류전, 서울 현대미술제,
 숙란전등 다수 단체전
mincecil@ hanmail.net

민정숙 MIN, JEONG SOOK

홍익대학교 미술대학 서양화과 졸업 (1968년)
개인전 10회 (서울, 뉴욕, 독일)
단체전 다수 출품
홍익여성화가협회 회장 역임
나혜석 미술대전, 안산 단원미술제, 신상미술대전 심사위원
현 미술협회, 한국여류화가회, 홍익루트회, 르느보회 회원
minbi415@hanmail.net

민해정수(민병숙) MIN-HYEA JUNG SOO

1987년 홍익대학교 미술학부 서양화과 졸업
2003-2017년 개인전 5회
한일현대작가전/ 산지카미술관, 세전곡미술관, 고오베, 동경
한일교류전 關, 感, 觀전/ (표화랑, 서울)
평창동계올림픽 성공기원전/ 갤러리291. 서울-2017
바람소리전/ 인사아트센터. 혜화아트센터. 루벤갤러리, 서울
홍익루트전/ 조선일보 미술관. 미술세계미술관
한국여류협회전/ 예술의 전당
gowjdtn7176@naver.com

박계숙 GAE SUK PARK 1998 졸업 | P. 312

홍익대학교 미술학과 서양화전공
동대학 미술교육대학원 졸업
수상경력: 제7회박준용 청년예술문화상(전시예술),
제31회 강원미술상 창작상 수상, 신사임당미술대전 우수상, 특선
15회개인전: 나르시스의정원 쿱갤러리초대(서울),
A Good Hermit' Galerie Thuillier (프랑스),
"나르시스의정원" 일본 나고야 finger forum gallery(일본)
등 다수, 단체전100여회
mati2273@naver.com

박나미 PARK NA MI 1972 졸업 | P. 80

홍익대학교 미술대학 (서양화전공) 졸업
이화여대 교육대학원 석사, 영남대학원석사, 박사
글로벌 사이버 대학교 (영어전공)
개인전 22회
단체전 〈초대〉 200회
프랑스 국립 살롱 (까루젤 전시관), 일본, 미국,
캄보디아 초대전
namiether@hanmail.net

박명자 PARK MYOUNG JA 1968 졸업 | P. 58

홍익대학교 서양화과 및 동대학원 졸업
홍익루트전(2020-2021)
르누보전(17회, 2019)
대전 호수돈여고 교사
대전 목원대학교 강사
대전 배재대학교 강사
현)홍익루트회원
myoung1481@hanmail.net

박문주 PARK, MUN-JU 1992 졸업 | P. 282

홍익대학교 미술대학 회화과 졸업
개인전 5회(레드, 나부, 희수, 두들, GMA)
2021 숨:쉼(Breath upon Breath)/Gallery 1898
2020 스페스 보나(Spes Bona)/Gallery 1898
2019 가득한 은총(Gratia Plena)/Gallery 1898
2017-16 SCAF Seoul Collector Artist Festival/롯데호텔 서울
2012 아트경주/경주 예술의전당 실내체육관/경주 외 다수 그룹전
작품소장 : 키르기즈공화국 대한민국대사관
imp0610@hanmail.net

박민정 PARK MINJEONG 1989 졸업 | P. 232

홍익대학교 미술대학 서양화과 졸업 (BFA)
베를린 예술대학, 브라운슈바의 조형예술대학 (MFA), 독일
Diplom, 마이스터슐러, Prof. Thomas Virnich
2021 "KIAF" 코엑스, 서울
2020~2021 "화랑미술제" 코엑스, 서울
2019 "와우열전" H갤러리, 서울
2019 "광주 국제아트페어" 김대중컨벤션센터, 광주
2019 "Seoul Art Exop" 코엑스, 서울
jellcici@kakao.com

박상희 PARK, SANG-HEE 1995 졸업 | P. 304

홍익대학교 미술대학 회화과 졸업, 홍익대학교 대학원 졸업 (회화전공)
2020 개인전 Under the Skin (프로젝트 룸 신포, 인천)
2019 개인전 'So.s 앞구르기' (프로젝트 스페이스 샤루비아다방, 서울)
2012 개인전 A Night Walk (신세계 갤러리, 인천)
2004 개인전 '간판은 아트다' (인사 미술 공간, 서울)
2021 서울로 미디어 캔버스 (만리동, 서울)
2021 옹진군 공공미술 프로젝트 (영흥 늘푸른 아트센터, 인천)
2020년 아트모라 Wind Window Women(Art Mora, NY USA)
scaber@hanmail.net sanghee-park.com

박옥자 PARK OK JA 1967졸업 | P. 50

홍익대학교 대학원 졸
1985-2014 홍익와우회원전
2013 홍익예도40년전
1990-2004 한국선면예술협회전
1980-1990 국제선면전
1986 제7회 국제선면전(우수상)
1994 제5회 국제선면전(한국문화원장상)
1984 동락전 우수상(동국대 박물관 소장)
drmok@naver.com

박은숙 PARK EUN SOOK 1978 졸업 | P. 110

홍익대학교 미술대학 회화과(서양화전공) 및 동대학원졸업
개인전 국내외 30회 전시, 100인 작가 초대전(조선화랑),
한국-스웨덴 작가전(베스비미술관, 스웨덴),
Societe Nationale des Beaux Arts전(까루젤 루불미술관, 파리)
국내외 아트페어, 화랑미술제, 미국, 프랑스, 중국, 일본, 스위
스, 스웨덴, 단체전 470여회 전시, 홍익여성화가협회회장 역임
현재: 한국미술협회, 홍익여성화가, 한국여류화가 협회 회원,
한국기독미협 서양화분과위원장
esp5509@hanmail.net

박춘매 PARK,CHUN MAE 1985 졸업 | P. 166

홍익대학교 미술대학 서양화과
개인전 13회
우리가 남긴 풍경 3인 전(Gallery Doo),
특별전 2017 Holiday Fundraiser Art Show(SW & PK Gallery N.Y)
청담미술제-힘있는 작가 3인 전(Gallery Doo)
서울예고60주년 기념전(예술의 전당)
앙데팡당전(국립현대미술관)외 단체전, 국내외 아트페어 다수
한국조경신문 서울의 동네 연재,저축은행 중앙회 연재,
pcm2623@gmail.com

반미령 BARN MIRYUNG 1988 졸업 | P. 214

홍익대학교 미술대학 서양화과 졸업
동경예술대학교대학원 미술연구과 회화전공졸업
개인전21회
2000~2021화랑미술제
2014~2019 Affordable Art Fair(Hong Kong,Singapore,Brussele,
　　　　　　Battersea(London),Seoul)
2015~2019 Asia Contemporary Art Show(Singapore, Hong Kong)
2002~2020 KIAF (코엑스,서울), 2009~2019 AHAF (Hong Kong,서울)
eduosun@naver.com

백성혜 SUNGHEA PAIK _____ 1980 졸업 | P. 132

The University of Oklahoma 대학원 졸업(M.F.A)
조선일보미술관, 우양미술관(4인군집)등
개인전 25회(서울, 대구, 부산, 미국, 일본, 프랑스)
부산국제화랑제. 한국국제아트페어KIAF, 화랑미술제,
Northeast Art Fair (Tokyo), Nime Art Fair (France)등 단체전 참여
대한민국미술대전, 뉴프론티어공모전, 신조형미술대전,
대구미술대전등 심사위원역임
sungartist@hanmail.net

변경섭 BYUN KYUNGSUP _____ 1980 졸업 | P. 134

홍익대학교 미술대학 서양화과 졸업, 전남대학교 예술대학원 졸업
미국 Brookhaven College수학 (Fine art 전공)
초대개인전(제주도 돌문화공원 오백장군갤러리 제주)외 개인전 11회
'미술의 단면전' (요코하마BankART Studio NYK Japan), '어머
니의 눈으로전' (시카고 한인문화회관 시카고 USA), 'Passage
of Time' (INWAA 울란바트르 몽골), 'Motherhood of The
World" (Central House of Art Worker 모스크바 러시아), '씨
와 날의 기록전' (오승우미술관 무안) 등 국내외 그룹전 100여회
ksupbyun@hanmail.net kyungsupbyun.com

서경자 SUH KYOUNG JA _____ 1978 졸업 | P. 112

홍익대학교, 홍익대학원 졸업
2005년 : 제2회 중국베이징 비엔날레(한국대표 참가)
개인전 : 국, 내외 28회
단체전 : 국, 내외 300여회, 아트페어 다수
작품소장 : 북경미술관, 국립현대미술관(아트뱅크),
 중국상해문화원, 충남도청,
 고려대학교 박물관, 기업다수
yungly@naver.com

서원주 WONJU SEO _____ 1988 졸업 | P. 216

2008~2021개인전 10회 / 다수의 단체전과 공모전 참가
아티스트 톡과 워크샵 진행 20여회
퍼블릭 커미즌 설치예술 (영구 소장)
2020 Through My Window: Ocean, Sky and Winds,
각각1.39×3.4 meter (총 4점으로 구성), 제주 그랜드 하야트
호텔 드림타워 로비, 제주도, 한국
2015 White Wonderland, 9.75×7.95 meter,
스카이라잍 갤러리, 스토니 브룩 대학의 촬스 왕 센터, 뉴욕, 미국
wonjuseo.format.com rsvp4theshow@hotmail.com

서정숙 SUH JUNG SOOK _____ 1970 졸업 | P. 72

홍익대학교 미술대학 서양화과 졸업
1969 국전 비구상입상 (18회)
1970 동인전 "비전" (국립공보관)
1994~2020 홍익루트전 (홍익 여성화가 협회전)
2009~2013 세계 열린미술대전 (세계 미술연맹)
2014~2017 홍익대학교 회화과 동문전 (와우 列傳)
2013~2021 경기 여류화가회전
2017 안젤리 미술관 초대전 (경기여류전)
yuri.rhee@gmail.com

석난희 SUK, RAN HI _____ 1963 졸업 | P. 24

홍익대학교 미술대학 졸업 1963
프랑스 국립미술대학교(보자르) 수학 1964~69
개인전
43회(1962~2014) 뉴욕, 파리, 동경, 서울
수상
2005 제17회 이중섭 미술살 수상
2002 2002 MANIF 대상 수상
1992 석주 미술상 수상

성순희 SUNG SOON HEE _____ 1979 졸업 | P. 128

홍익대학교 미술대학 및 동 교육대학원 졸업
개인전 17회(서울, LA, 오사카, 스페인등)
마이애미 아트페어(미국 마이애미 컨벤션센터)
아시아 탑갤러리 호텔 아트페어(AHAF – 조선호텔)
ART SHOW BUSAN 아트페어(부산 Bexco)
그외 국내외 단체전 및 그룹전 다수
서울예술고등학교 교사 역임
한국미술협회, 홍익MAE회, 한국여류화가협회원
gurumaed2408@naver.com

손일정 SON ILJUNG _____ 1982 졸업 | P. 144

홍익대학교 미술대학 서양화과 및 동대학원 졸업
개인전 및 초대전 10회
국내외 아트페어 20회(서울, 파리, 오사카, 홍콩, 싱가포르)
국내외 단체전 50여회(서울, 광주, 뉴욕, 벤쿠버 등)
수상: 나혜석미술대전, 단원미술제, 기독교미술대전,
국제드로잉전.
soniljung@naver.com

송 경 SONG KYUNG _____ 1959 졸업 | P. 16

개인전 (신문회관, 공간 미술관, 평화화랑)3회
구상전: 1967~1980 (창립전)
한국 문화 진흥원 개관 기념 초대전
서울 시립 미술 대전: 시립미술관
현대미술 초대전: (과천 국립 현대미술관) 1980~1991
영원의 모습: (서울 카톨릭 미술가회 창립 40년 특별전) 2009,
가나아트센터 (평창동)

송진영 SONG JIN YOUNG _____ 1982 졸업 | P. 146

홍익대학교 미술대학 서양화 전공, 동 대학원 서양화과 졸업
개인전 초대전 34회
국내외 아트페어 21회 (평택, 서울, 홍콩, 하얼빈, 뉴욕 등
개인부스 6회), 국내외 단체전 169회, 개봉동 성당 벽화
수상 : 2017 Kacaf US 국제미술공모
 Artrooms Fair Seoul 2018 공모
현재 : 한국미술협회영등포지부, 홍익대회화과동문,
 홍익여성화가협회, 서울가톨릭미술가회
jyarts@hanmail.net

송혜용 SONG, HEI-YONG 1974 졸업 | P. 96

홍익대학교 미술대학 회화과 졸업
개인전 4회, 부스전 2회
한국, 네델란드 현대작가 초대전
(Gallery JosART, Amsterdam,Netherland)
한국미술전(세종문화회관)
New York ART EXPO 참가 (청작화랑)
대한민국 회화제, 사천성 현대미술관 초청전
인도미술협회 초청 'Delhi'전
colorhy@hanmail.net

신미혜A SHIN MI-HAE 1982 졸업 | P. 148

홍익대학교 미술대학 서양화과 졸업(B.F.A/1978-82)
이화여자대학교 미술대학원 서양화 전공 졸업 (M.F.A)
개인전 6회(예맥화랑, 카이스갤러리, 세종갤러리, 힐튼갤러리 등)
중앙미술대전, 홍익판화가협회전, 한국판화가협회전,
창작미술협회전,한국미술협회전, KIAF, Art Fair 등 단체전 다수
현재 예원학교 미술 전임, 한국미술협회
sunny19601@hanmail.net

신미혜B SHIN, MI-HYE 1989 졸업 | P. 234

홍익대학교 미술대학 서양화과 및 동대학원 서양화과 졸업
홍익대학교 대학원 미술학과 박사과정 졸업
개인전: 10회(서울, 포항, 키타큐슈, 로스엔젤레스, 샌디에고)
단체전: 공간국제판화전(공간미술관, 서울)
　　　　대한민국미술대전(국립현대미술관, 과천)
　　　　오늘의 한국미술전(예술의 전당, 서울)
　　　　천태만상전(황성예술관, 도륜미술관, 북경, 상해)외 다수
현재: 경인교육대학교 출강
cosmosixgo@naver.com

신정옥 SHIN JEONGOK 1990 졸업 | P. 254

홍익대학교 미술대학 서양화과 졸업
〈개인전 및 초대전〉
개인전 10회(토포하우스, 갤러리이즈, 롯데갤러리, 혜화아트센터,
인사아트갤러리, 조형갤러리, 관훈갤러리)
〈단체전 및 아트페어〉
단체전 수십여 회
아트페어(바젤아트페어-스위스, 위드아트페어-송도 컨벤시아,
아트오사카-일본, 조형아트페어-코엑스, 롯데스카프-롯데호텔)
na-b11@hanmail.net

심선희 SHIM SUNHEE 1967 졸업 | P. 52

1967 홍익대학교미술대학 회화과졸업
2008 홍익대학교 미술대학원 현대미술이론 최고위과정수료
1967 한국청년작가연립전 전시와 최초의 실험미술 헤프닝참여
2001 국립현대미술관 한국현대미술의전개전(미니1작품초대전시)
2017 안중근의사기념장학재단 대한민국 미술발전혁신최고대상 수상
1967~2020 개인전 13회및 아트페어 ,홍익루트전, 미협전,
그룹전300여회 파리 루불미술관 밀라노 아테네 북경 홍콩 해외
전 전시 참가, 2017년 심선희 화집발간 (서문당출판사)
sunhshim@hanmail.net

안명혜 AHN MYUNG HYE 1987 졸업 | P. 202

홍익대학교 미술대학 서양화과 및 동 대학원 졸업
개인전 29회(서울,이태리,인천,부산,일산,헤이리예술인마을,광
주,양평.청주,이천)
단체전 피렌체 비엔날레 (피렌체-이태리), 마이애미아트페어(마
이애미-미국), 외화랑미술제,키아프등 국내외아트페어및 단체
전 약 620여회 전시 참여
현) 씨에스디자인-365days브랜드상품제작(다이어리,달력,노
트,수첩등),WISH BY HA.K제품과 콜라보 판매중
artamh1@naver.com

안수진 AN SUJIN 1989 졸업 | P. 236

홍익대학교 서양화과 졸업
개인전 8 gallery (서울.명동)
2018.ART festival (Italy)
Pink ART fair (코엑스.서울)
2020.국회초대전 (개인부스 최우수상)
홍익루트 임원전(H. gallery)
2021.온라인 100인 초대전 (대한미협)
새해맞이 예술인전 (리수 gallery) 그 외 단체전
flyflysu@naver.com.

안현주A AHN HYUNJOO 1982졸업 | P. 150

홍익대학교 졸업, 홍익대학교 대학원 졸업
개인전: 2017고양아람누리, 2003목금토갤러리, 2001종로갤
러리, 2000현대아트갤러리, 1999갤러리환. 1997조성희화랑.
1991가인화랑, 1986관훈미술관, 1985관훈미술관.
단체전: 종이충격전, 스푼아트쇼2017, 화지,화시 한일교류전,
아세아 현대미술전,Global Art In New York 외 국내외 단체전
강의 경력: 홍익대학교, 한국교원대학교, 삼육대학교,
용인대학교, 수원과학대학, 경인여자대학 외
carahahn@naver.com

안현주B AHN HYUN JU 1990 졸업 | P. 256

홍익대학교 미술대학 서양화과
2018 제2회 개인전 Dream of Wings (갤러리 명동8)
1992 제1회 개인전 (청남미술관)
2018 SCAF Art Show, 위드아트페어, 조형아트서울
2018 가을미소 (인사이트프라자 갤러리),
　　　그리움 그려봄 (春) (반포대로 갤러리)
2017 홍익86 Again전 (갤러리 낳이/부산P&O, 호서 아트 스페이스)
2012 오랜만의 외출전 (소풍), 2000-2003년 홍익 여성화가 협회전
arnsart@naver.com

양지희 YANG, JI HEE 2001 졸업 | P. 338

홍익대학교 일반 대학원 미술학 박사
개인전 9회 단체전 다수
2021 양지희 개인전 , 수원미술전시관, 수원
2020 기억상실중記憶像實中: 암묵의 풍경 暗默風景 , 카메라
타 아트스페이스, 파주
2020 풍경:풍경으로 나를 만나다, 김세중 미술관, 서울
2017 현재를바라보는시선 2017 한중일 현대미술 작가 교류전
강릉시립미술관. 강릉 외 다수
artpal@hanmail.net

양혜순 YANG, HAE-SOON _____ 1976 졸업 | P. 102

홍익대학교 서양화과 졸업
개인전 2014 Saty, Swaying, 금호미술관, 서울
2005 흔들림, TOPHO HOUSE, 서울
2000 갤러리 새, 서울
단체전 2001~2019 한국 여류화가협회전
2002~2021 가톨릭 화가회전
2001~2020 홍익 루트전
2010 Calm Spirit, Handforth Gallery, Tacoma, USA 외 다수
yhs5102@hanmail.net

연규혜 GYHHYE YEON _____ 1991 졸업 | P. 272

홍익대학교 졸업
2021 봄,여름,가을, 겨울2 / 꿈의숲 아트센터
2018 villa des arts, Paris, France
2016 봄,여름,가을 그리고 가을 / M Gallery
2016 World Watercolor Triennale / 경희궁미술관
주요그룹,페어 2021 LA 아트쇼 특별전 / USA
2020 Woman Essence / 로마,이탈리아
2020.2019 ASYAAF / 서울
bisil810@naver.com

오의영 OH EUI YOUNG _____ 1990 졸업 | P. 258

홍익대학교 서양화과 졸업
개인전 6회 : '설레임이 피어나다'/경인미술관 /미쉘 갤러리/명동8갤러리, 'Metaphorical Memory'/토포하우스/한일관 나만의갤러리, 'Secret Garden'/갤러리 이즈
단체전 및 아트페어 : 홍익루트전,와우열전,86AGAIN전 외 다수
뱅크아트페어(싱가폴), 핑크(그랜드인터콘티넨탈), 서울아트쇼(코엑스), 아트오사카(오사카), 아시아컨템포러리(홍콩), PLAS(코엑스), 스카프(롯데), 위드(송도컨벤시아) 외 다수
E.oheuiyoung@hanmail.net

우미경 MIKYUNG WOO _____ 1993 졸업 | P. 288

1997 홍익대학교 대학원 미술학석사 (회화전공)
1993 홍익대학교 미술대학 회화과 졸업
개인전
2017 제3회 '강요된 취향; 꽃' h 갤러리
1999 제2회 ' 기억 속을 걷다' 조흥갤러리
1997 제1회 '기억의 방식' 관훈 미술관 (석사 청구전)
외 단체전 다수
woow5577@naver.com

위영혜 WUI, YOUNG HYE _____ 1982 졸업 | P. 152

홍익대학교 미술대학 서양화 전공 졸업
홍익대학교 대학원 서양화과 졸업
대한민국미술대전, 앙데팡당전, 서울현대미술제, 서울국제드로잉전, 13인의지각전, 한지작업전, 종이36인전 초대전 외 그룹전, KCAF전, 삼원미술협회전, 홍익루트전
현재:한국미술협회, 홍익여성화가협회, 영락교회미술인선교회, 삼원미술협회
artyhwee@hanmail.net

유복희 YOO BOCK HEE _____ 1982 졸업 | P. 154

홍익대학교 미술대학 서양화전공 졸업
2020 홍익루트 39회 정기전
2020 프랑스 라무르 파리전
2020 순회 개인전 (모생갤러리,아름다운 갤러리,우리갤러리)
2021 초대 개인전 (마루아트센터)
2021 서울국제아트페어(서울 코엑스C)
2021 초대 개인전 (아톰갤러리)
현재: 홍익여성화가협회,삼원미술협회 회원
fxliu0521@naver.com

유성숙 YOU, SUNG-SUK _____ 1973 졸업 | P. 90

홍익대학교 미술대학 서양화과
개인전 40회
금오갤러리 초대전, 고도갤러리, 아트리에 갤러리, 세종갤러리, Kips 갤러리(뉴욕), G2 갤러리(도쿄), 빈센트 갤러리(니스), 라트르비브르 갤러리(뚜르), 러시아 사회연맹갤러리(블라디보스톡), um 갤러리, 샘터화랑 등
아트페어 54회 / KIAF, 화랑미술제, 아트부산, 멜버른 아트페어(호주), 아트쇼핑(파리) 외 다수
ynewlight@hanmail.net

유송자 YOO SONG JA _____ 1964 졸업 | P. 28

개인전 2회
숙명 100주년 기념 초대전 (서울갤러리)
홍익대 중.원로작가 초대전 (두산갤러리)
미국 산타페전 (뉴멕시코주 엘버커크)
Light of the Orient (Min Fine Art Gallery, New Zealand)
화합과 소통전 (인사아트플라자 갤러리)
여성과 생명전 (서울시립미술관)
와우열전 (H갤러리)
yoosj1940@naver.com

윤수영 YOON SU-YOUNG _____ 1988 졸업 | P. 218

홍익대학교 미술대학 서양화과 졸
20회 초대 개인전 '해뜰날' 매화나무 두그루 갤러리
2004~2021년 초대 개인전 및 다수의 그룹전 참여
2021년 10월 홍익루트 40회전 호마갤러리
2021년 6월 '산, 그리고 사람들' 무창포미술관
aoyoon@naver.com

이경례 LEE KYUNGRYE _____ 1989 졸업 | P. 238

홍익대학교 서양화과 졸업 (1989)
동대학원 졸업 (1991)
개인전 (1991)
홍익루트전 (~2021)
한국 기독교 미술협회전 (~2021)
한국미술협회 회원, 다수의 그룹전 참가
arsenat77@naver.com

이경미 LEE KYUNGMEE

1993 홍익대학고 미술대학 회화과 졸업
1999 홍익대학교 교육대학원 미술교육전공 졸업
1995 제1회 개인전 (도올갤러리)
2014 제2회 개인전 (갤러리 루벤)
2021 '그림의 힘'전(안산문화예술의전당 갤러리 A)
2021 '소풍'전 (아트스페이스 퀄리아)
2020 제10회 After hours전 (아트스페이스 퀄리아)
2019 Happy Reunion (갤러리 미술세계) 외 다수
roros@naver.com

이경혜 LEE KYUNG HYE

1979년 홍익대학교 서양화과 졸업
1979~1992년 국공립 중등 미술교사 재직
2014년 홍익대학교 대학원 학교 건축 전공 석사
1979~ 2016 년 홍익대학 그룹전 및 홍익 여성 (루트) 전 참가
2018년 홍익대학교 '75동문전'
1995~ 현재 디자인세인 대표 실내 건축 디자이너/
상업 공간 (병원/ 카페), 주거 공간 (아파트 / 주택) 다수
dsein5750@gmail.com

이명숙 LEE MYUNG SOOK

홍익대학교 미술대학 서양화과 졸업
University of Michigan: Fine Art 수학(Ann Arbor, MI, USA)
개인전 및 초대전(21회:서울, 부산, 광주,뉴욕, Sanfranscico,
Paris, Russia등)
K&P Gallery 초대(NY, USA), Galerie 89 (Paris, France)
Saint Petersburg art museum 초대(Petersburg,Russia)
Pont des Arts gallery art Center 개관 초대(Coutances, France)
국내외 단체전 200회 및 아트페어 40회
lms307@naver.com

이명희 MYUNG HEE LEE

홍익대학교 서양화과 졸업
개인전, 카톨릭화가회전, 홍익여성화가협회전 ,
한국여류화가회전 등 그룹전,
초대 작가전 다수
현) 한국미협회원, 카톨릭화가회전, 홍익여성화가협회 회원,
르누보회원
angie915@naver.com

이미애 LEE MI AE

홍익미술대학 회화과졸
개인전 7회
아트페어
AHAF, SOAF, SCAF, 핑크, 홍익아트페어, 도어즈아트페어 다수출품
단체전
홍익루트전,와우열전,START UP전,흐름과전망전,발돋움전 그
룹전 다수출품
현재 홍익루트회원
qnteo88@ naver.com

이순배 SOONBAE LEE

홍익대학교 미술대학 서양화과 및
홍익대학교 산업미술대학원 의상학과 졸업
개인전 12회
단체전 다수
대한민국 기독교미술대전 특선(2021)
현재: 홍익여성화가협회, 한국기독교미술인협회 회원
dolbae1011@gmail.com

이승신 RHEE SEUNG SHIN

홍익대학교 대학원 미술학 박사 (회화 전공)
(학위논문제목)시각이미지의 가상화연구:살르와 리히터를 중심으로
홍익대학교 대학원 미술학 석사 (회화 전공)
(학위논문제목) 포스트모던적 사유체계를 통한 회화연구
홍익대학교 미술대학 회화과 졸업
서울예술고등학교 졸업 (서양화 전공)
2017 제14회 개인전, 〈관계의 문제: 너와 나 사이, 그리고 제3
자〉, 갤러리 엠 외 그룹전 다수
cheetah@naver.com

이신숙 LEE, SHIN-SOOK

홍익대학교 미술대학 서양화과 졸 (1986년도 졸업)
2012~2020 +30전(그룹전)
2011 써포먼트닷컴 초대전(두산아트스퀘어), 한국기독교미술협회전
2010 여수국제아트페스티벌 (여수)
2010 CHINA KOREA MODERN ART FAIR부스개인전
 (북경798Art Center)
 THE CIRCULAR EXHIBITION (Gallery Ho)
1990~2020 홍익여성화가협회전(예술의전당·인사아트센타.서울)
thinking-123@hanmail.net

이 유 LEEEU

홍익대학교 미술대학 회화과 졸업
스트라스부르그 아르데코 졸업
2020 이유, 연오재갤러리, 서울
2019 이유, 아트웍스 파리서울 갤러리, 서울
2019 선사이를 읽다, 대구예술발전소
2018 L'étre, Regard Sud 갤러리, 리옹 (Lyon)
2016 이유, 아트웍스 파리서울 갤러리, 서울
 이유/새로운 회화, Iconoclastes 갤러리, 파리 외 다수
leeeu.art@gmail.com

이윤경 LEE,YOUN KYUNG

홍익대학교 서양화과 졸업, 동대학원 서양화과 졸업
개인전 (2001년, 동호갤러리)
그룹전 1985년 print but print(관훈갤러리) / first전(바탕골미
술관), 한국판화공모전(미술회관), 1987년 서울현대미술제(미
술회관),1996~1998년 미술협회전(예술의 전당), 1999년 서울,
여성전(종로갤러리), 2000년 갤러리 회화제 (조형갤러리)
2001~2002년 홍익미술제(궁동갤러리, 광주)
2015, 2017년 홍익루트전(미술세계) 외 다수
lyk031@hanmail.net

이윤미 A LEE YOONMI

홍익대학교 미술대학 회화과 졸업 및 동대학원 박사학위 취득
독일 브레멘 조형 예술대학 디플롬 및 마이스터슐러 졸업
개인전 17회 및 다수의 그룹전에 참여
2021 〈Space Drawing〉_친숙한, 불확실한 시선, 아트센터 JIP, 안성
2019 〈Space Drawing〉_친숙한, 불확실한 시선, 갤러리 도스, 서울
2006-7 난지 창작 스튜디오(1기) 입주 작가
직장: 홍익대학교 조형대학(세종 캠퍼스) 교수
gangaji700@hanmail.net

이윤미 B LEE YUN MI

2006 홍익대학교 회화과 졸업
2017 홍익대학교 일반대학원 회화과 석사 졸업
2021 홍익대학교 대학원 회화과 박사 수료
개인전 2018 'An uneasy peace', 갤러리탐, 경기
 2017 '소유의 책임', 팔레드서울, 서울
단체전 2021 Polaris 2, 토포하우스, 서울
 2019 신진작가단체전, 팔레드서울, 서울
 2018 People's choice, 사이아트 스페이스, 서울 외 다수
yunmi3277@naver.com

이은구 TINA EUN-KOO PARK

홍익대학교 미술대학 (서양화 전공)
Solo Exhibition 2회
Group Exhibition 2회
eunkoolee@gmail.com

이은순 LEE EUN SOON

미술치료학박사
홍익심리상담센터 센터장
동국대학교 미래융합교육원 강사
4회/단체전 및 아트페어
2020년 홍익루트전(토포하우스) 2019년 홍익대학교 미술대
학 회화과 동문전 '와우열전' / 홍익루트전(조선일보) 2018년
서울아트 쇼(역삼 코엑스) 홍익루트전(미술세계) 외 다수.
한국미술협회, 홍익루트, 한국미술치료학회회원
lewhee21@naver.com

이은실 LEE EUNSIL

홍익대학교 미술대학 서양화과 졸업
개인전 2회
Becoming전 (관훈미술관, 서울), 굿모닝2013 아트컬렉션 (라
메르 갤러리, 서울), 흐름과 전망전 (비주아트, 서울), N.A그룹전
(갤러리M), 아트 비상전(동덕갤러리), 한국여류화가협회전(예술
의전당, 서울), 와우열전(한전아트센타, H갤러리)
홍익 여성화가협회전 (인사아트센타/조선일보미술관 등)
바람소리전 (갤러리M/줌갤러리/위갤러리/31갤러리등)
vivianna86@naver.com

이은영 LEE EUNYOUNG

홍익대학교 미술대학 회화과 졸업
2021 제6회 개인전(서울신문사, 한국프레스센타)
2021 제5회 개인전(갤러리너트 작가선정전, 안국동)
 안산예술의전당 공모전-After Hoursr.그룹당선전
2020 제4회 개인전(더 숲갤러리, 노원)
2019 제3회 개인전(갤러리H, 인사동)
2016 대구아트페어(대구)
2013 제2회 개인전(노암갤러리, 인사동) 외 다수
ujune03@naver.com

이정숙 JUNG SOOK LEE

홍익대학교, 홍익대학원 졸업
1994~2004: 동아대. 한양대. 홍대. 홍대대학원, 상명대 등 출강
1999~2018: STL 어학원 경영
2015~ 현재: 호수 문화대학교 출강
1999~2011: 홍익모상전 (관훈갤러리)
2011~ 현재: 홍익여성화가협회 출품
2019. 7: 이정숙개인전(가온갤러리), 2020. 7: 홍익루트전(토포하우스)
2021. 5 : 이정숙 개인전:Nature21(헤이리 갤러리103)
kidsbee@nate.com

이정아 LEE, JOUNG-A

2003-2004 독일브라운슈바이크조형미술대학(HBK)마이스터슐러졸업
1998 - 2003 독일 브라운슈바이크 조형미술대학(HBK) 디플롬 졸업
1989 - 1993 홍익대학교 회화과 졸업
2019 〈Joung A Lee〉, Space55, 서울, 대한민국
2016 〈Situation〉, 스페이스 홍지, 서울, 대한민국
2009 〈Ride this train!〉, 갤러리현대, 서울, 대한민국
2008-2010 장흥아트파크 가나아뜰리에 입주작가
2006 Sickingen Kunstpreis 2006 카이저스라우테른,독일 외 다수
pinehill4@hanmail.net

이정자 JEUNG JA LEE

중국중앙 미술학원 유화계 석사 졸
홍익대 회화과 졸
2019년 1월 ~ 현재 : 부산 감천문화 마을 입주작가로 활동
1996년 ~ 2021년 : 14회 개인전, 30여회 단체 기획전 참가
indian85@hanmail.net

이정지 CHUNG JI, LEE

개인전: 1972-2020 국내외 34회
(서울, 동경, 뉴욕, 후쿠오카시립미술관, 샌디에고 등)
Dafen International Oil Painting Biennale,
Beijing International Art Biennale
Sapporo Triennnale, Sao Paulo Biennale
Rhythm in Monochrome: Korean Abstract Art, Opera City Gallery, Tokyo
한국추상회화: 1958~2008展. 서울시립미술관
사유와 감성의 시대展, 국립현대미술관
jee1218@hanmail.net www.art500.or.kr/ieechungji.do

이정혜 LEE JUNG-HAI

홍익대학교 미술대학 회화과 졸업(1964 졸업)
개인전 (인사아트센타, 서울 외 다수)
대한민국 미술대전 (국립현대미술관, 서울)
아시아 현대 미술전 (도쿄도 미술관, 도쿄)
나혜석 여성미술대전 초대 (경기도 문화예술회관, 서울)
서울예고 50주년 기념 초대전 (세종문화회관, 서울)
홍익여성화가협회전 (예술의 전당, 서울)
한국여류화가회전 (예술의 전당, 서울)
현재) 한국미술협회, 홍익여성화가협회, 한국여류화가협회 회원

이지혜 LEE, JI-HAE

MA,MFA (미국 알라바마주립대학 – 회화, 판화전공)
개인전 24회 –로라애끌해리슨 미술관, 무디갤러리, 팔레드서울,
갤러리K, 대백프라자갤러리, 대구문화예술회관, 대구봉산문화회
관, 금보성아트센타, 갤러리 인 슈바빙, 마니프서울국제아트페어
9회 (예술의전당) 등 다수의 기획 단체전 및 아트페어 참가
리큐텍스 미술상, 대학미전 문교부장관상
홍익대학교, 알라바마대학교, 로라에끌헤리슨 미술관,
호서대학교 등에 작품소장
jihae59@hanmail.net

이태옥 KIM TAEOK LEE

1980 서울예술고등학교 회화과졸.
1984 홍익대학교 미술대학 서양화과졸
1984 대학미전입상
1985 중앙미전입상
1982, 1983 예흥전 (with 이두식 교수님)
1990 도미 California.
2016 remember25.남가주 미술가협회 전시
kimtaeoklee@gmail.com

이혜련 LEE HYE RYUN

홍익대학교 미술대학 서양화 전공 졸업
1981–1985 california palo alto art club
1997 이미지와 미디어전 c&a gallery
1998 이미지와 미디어전 c&a gallery
1989–2021 대전아트클럽
　　　　전시회 10 회
2000–2021 홍익여성화가협회 정기전
현) 홍익여성화가협회, 대전 아트클럽회원
helencube24@gmail.com

이희진 LEE HEEJIN

홍익대 회화과및 동대학원 졸업
개인전10회
inklhj@naver.com

인효경 IHN HYOU KYUNG

홍익대학교 서양화과 졸업
개인전 10회
2010 한국의 역량 있는 작가 50인의 "현대미술 탐험전"
　　　경기도문화의전당
2011 SOAF전/코엑스
2011 국제아트페어/리츠칼튼호텔 외 다수참여
2018 홍익루트회원전
홍익루트회원, 한국미협회원
daewha9371@hanmail.net

임미령 LIM MIRYOUNG

홍익대학교 미술대학 서양화과, 미술대학원 회화전공 졸업
개인전 13회 (인사아트센터, 관훈미술관, 녹색갤러리, 토포하우
스, 바움갤러리, 갤러리 아트넷, 현대H 갤러리 등)
단체전 1984–2021 150 여회 이상 전시
2016 Chelsea Art Fair (London) 2016 ASIA CONTEMPO-
RARY ART SHOW (HONGKONG)'2014 Bank Art Fair(Sin-
gapore), 2013 ASIA CONTEMPORARY ART SHOW
(HONGKONG), 아트추이찬2013 –북경국제아트페어, 2008
북경 올림픽 기념 DA SHANZI ART CENTER 초대전 외 다수

임유미 YOUMI LIM

홍익대학교 서양화과졸업
개인전
2018 3회개인전– Stop and smell the roses
　　　(명동8갤러리 초대전)
2017 2회개인전– 쉬어가기–길을 잃다 (갤러리 낳이 초대전)
2010 1회개인전 –나의 몽유도원도 (갤러리피그 초대전)
2007~ 다수의 그룹전
kq1029@naver.com

임정희 LIM JUNG HEE

홍익대학교 미술대학 회화과 대학및 대학원 졸업
한일교류전 (동경도 미술관)
천태만상전 (중국북경황성미술관)
벽을 넘어서전 (세종문화회관)
대한민국 뉴페이스 페인팅전 (세종문화회관)
2019.홍익86 again 만남소통전
2020.홍익 루트전 치유와 공존
2021.86 again 9´
idcq@naver.com

장경희 JANG KYUNG HEE

홍익대학교 미술대학 서양화 전공 졸업
개인전 8회 (서울, LA미국, 안산, 필리핀, 인사아트센타,
성남아트센타, 분당제생병원, 미술진흥원)
초대전 20여회 / 국내외 단체전 350여회
홍익미술대학학장상 수상, 홍익대평생교육원장상 수상
대한민국예술인총연합회장상 수상
미술단체 회장 및 감사 역임
현. 홍익여성화가협회, 한국여류화가협회, 미협 회원
jshaam@naver.com

장노아 JANG NOAH　　　　2006 졸업 | P. 344

2006년 홍익대학교 회화과 및 2010년 동대학원을 졸업하였고, 6회의 개인전 및 다수의 단체전에 참여하였다. 2006년 중앙미술대전 선정작가, 2007년 송은미술대전 입선, 2009년 단원미술대전에서 최우수상을 수상하였다. 국립현대미술관 미술은행, 성남큐브미술관에 작품이 소장되어 있다. 2016년 세계 초고층 빌딩과 멸종 동물을 주제로 그림책『미싱 애니멀』을 출간하였고, 한겨레 신문에『장노아의 사라지는 동물들』을 연재하고 있다.
jangnoah7@gmail.com

장은정 CHANG EUN JUNG　　　　1987 졸업 | P. 208

1987년 홍익대학교 미술대학 서양화과 졸업
개인전
2021 '갤러리 오엔 기획초대
2019 '心心正明'展(갤러리H)
2014 '하나를 위한 변주'展(훼일아트 갤러리)
2005 '心心正明'展(갤러리 가이아)
그 외 다수의 단체전
jyjin2854@naver.com

장지원 CHANG, CHI WON　　　　1969 졸업 | P. 68

홍익대학교, 성신여자대학교, 온타리오미술대학교 서양화과 졸업
개인전22회, 부부전14회
KIAF, 부산, 대구, 대전 Art 페어
2000, 2005 싸롱도톤느(파리)
Art퀼른(독일), Houston아트페어(미국), 스콥바젤아트페어(스위스)등 국내외 550회
2000, 2006 대한민국 미술대전심사위원
DOCA(온타리오 미술대학교) 갤러리초이스상
한국미술협회부이사장, 한국여류화가회, 연성대학교교수역임

전명자 JUN, MYUNGJA　　　　1966 졸업 | P. 42

홍익대학교 미술대학 서양화과졸업, 동대학원 화화과 졸업(석사)
대한민국 초대작가, 개인전 (52회)외 다수, 대한민국 45대 심사임당상 수상(2013), Societe National des Beaux-Art(SNBA)-은상(2012), 영예대상(2007), 금상(2005)수상, 31회깐느국제대상전-대상(1995)
소장처: 서울시립미술관, 국립현대미술관, 성남아트센터, 프랑스대사관, 세아그룹, 주중대한민국대사관(중국, 북경), 파리KBS(프랑스), 에비앙시 시청 (프랑스), 꼴롬보시 시청(프랑스), 세지필드시 시청(영국), 베라왕 사옥(뉴욕) 그 외 다수 소장
www.junmyungja.com

전준자 JUN, JOON JA　　　　1966 졸업 | P. 44

홍익대학교 미술대학 서양화과 졸업 동대학원 회화과 졸업
1972~2009 전준자 정년퇴임기념전(부산대아트센타),
개인전 24회(파리, 샌디에고, 서울, 부산, 대구, 마산),
1964~1980대한민국 미술 전람회(國展) 서양화 부문 연3회특선및입선 13회(대한민국 미술 전람회 비구상부문 여성 유일 추천작가 지정),
1986 제27회 눌원 문화상 수상, 1993/1997 SOCIETE NATIONALE DES BEAUX-ARTS 초대전 (그랑빨레, 에스빠스 에펠 브랑리), 국립부산대학교 예술대학 미술학과 명예교수
junjoonja@hanmail.net

전지연 JEON, JIYOUN　　　　1990 졸업 | P. 264

M.F.A. College of Fine Arts, SUNY New Paltz, New York
홍익대학교 미술대학 회화과 및 동대학원 졸업
개인전 31회 및 단체전 다수
성곡미술관, 쉐마미술관, 서호미술관, 남송미술관, 갤러리 비선재, 갤러리 초이, EM 아트 갤러리, 갤러리 JJ, 인사아트센터, 서울아산병원, 팔레 드 서울, 예술의 전당, 국립고양스튜디오 등
소장작품 : 국립현대 미술관 미술은행/ 쉐마미술관/양평군립미술관/오산시립미술관/지방행정연수원 외 다수
bejoyful38@gmail.com　　www.Jiyounjeon.com

정계옥 CHUNG-KYEOK　　　　1968 졸업 | P. 62

홍익대학교 미술대학 및 교육대학원 졸업
개인전 3회
2021 홍익루트전(홍대 호마미술관), 경기여류화가회전(안젤리미술관)
2019 CARSON CITY EXHIBITION (CARSON CITY HALL U.S.A)
2018 PARIS NEW YEAR EXHIBITION (PARIS B-Vhara FRANCE)
2017 L.A. KOREAN FESTIVAL (L.A 한인회관)
2016 일본 오사카 초대전 (OSAKA CITY HALL)
2015 1964' 보릿고개로 부터!...전 (청주 스페이스 움) 외 국내외전 240여회　chungkyeok@naver.com

정동희 CHUNG, DONG HI　　　　1965 졸업 | P. 36

전남 나주 출생
1965년 홍익대학교 미술학부 서양화과 졸업
2002년 개인전(공평아트센터, 광주궁동갤러리)
1994~2011 홍익여성화가회전
1992~2015 육일회전
1994~2011 파전
1994~2006 서울수채화협회전
2008~2019 들꽃전
2010~2017 연홍전 외 다수

정미영 CHUNG, MEE-YOUNG　　　　1983 졸업 | P. 158

M.F.A. The School of the Art Institute of Chicago 대학원 졸업
연세대학교 영상대학원 영상예술학 박사과정 수료
개인전 16회, 국내 및 국제 단체전 160여회
제9회 대한민국 미술대전, 대상 (국립현대미술관, 과천)
2011 Art Karlsruhe (칼수르헤 아트페어, Germany)
2009 '내일의 거장전'(루브르 미술관부속 Le Carrousel du Louvre, Paris)
1993 한국현대판화 40년전 (국립현대미술관, 과천)
1992 현대미술의동향30대작가전(문예진흥원 미술회관기획, 서울)
meeyoungc@hotmail.com

정수경 CHUNG SOO-KYUNG　　　　1993 졸업 | P. 298

1995 홍익대학교 미술대학 대학원 회화과 졸업
1993 홍익대학교 미술대학 회화과 졸업
1989 선화예술고등학교 졸업
SOLO EXHIBITION
2021 초록의 소리 번져나가다 (세종갤러리)
2021 피어나다 (아트스페이스 퀄리아)
2020 치유의 공간 (YTN Art Square)
2019 숲~소리를 보다 (아트스페이스 퀄리아) 외 다수
drawyourfeeling@gmail.com

정순아 CHUNG SOONA

홍익미술대학 및 교육대학원 (B.F.A/M.F.A)
제1회 개인전 – 삶의 출발 (문예진흥원, 1975)
제2~4회 개인전 – 빛과 생명 삶의 형태전 (LA /서울, 1990~1994)
제5회 개인전 – 빛과 생명전-1 (예술의전당–서울, 1997)
제6 – 10회 개인전 – 빛과 생명전 -2 (서울, 2000 – 2019)
단체전: 제 6회 한국유리조형전(서울, 1998)
EXPO,G,A,S 국제회원전 참가 (일본, 1998)
100인 생명전(서울, 2005) 외 단체전/부스전/소품전 등 다수
soona1950@gmail.com

정연문 JUNG YOUNMUN

홍익대학교 미술대학 회화과
동문전,그룹전다수
현"산그림"일러스트레이터로 활동중
joyful_ym@hanmail.net

정유진 JUNG, YOO JIN

홍익대학교 미술대학 회화과 졸업
1995년 홍익대학교 회화과 졸업.
1997년부터 만화,일러스트레이션 작업.
　　　사계절출판사, 디딤돌등과 작업.
2017년부터 회화작업 전향.
2019년 홍익루트전, 와우열전, 서울모던아트쇼등 출품.
2020년 홍익루트전. 토포하우스
2020년 그림으로 세상바꾸기전. 남산갤러리
chunjo@gmail.com

정은영 JUNG, EUN YOUNG

홍익대학교 미술대학 회화과 졸업/동 교육대학원 졸업
개인전2회,위드아트페어(송도)
조형아트페어(코엑스)롯데스카프(롯데호텔)
서울아트쇼(코엑스),홍익루트 정기전(미술세계갤러리)
루트22인전(H갤러리),2016~2020홍익86again전
감각하는 사유2020(H갤러리) 정은영 이문희2인전(관훈)
그 외 그룹전 다수
현 홍익여성화가회원
widgeon9610@naver.com

정지현 JEONG, JIHYUN

2000 홍익대학교 회화과 졸업
2002 홍익대학교 대학원 회화과 석사
2011 런던대학 골드스미스(Goldsmiths) 대학원 파인아트 석사(MFA)
2016 홍익대학교 미술학과 박사
영은미술관창작스튜디오, 가나장흥아뜰리에, 시떼국제예술공동체
입주작가, 개인전 및 Solo Booth전 20여회 (서울, 런던, 파리, 상해등)
2019 개인전, Proliferation: Feather Camouflage (라흰 갤러리, 서울)
2017 개인전, The Surface of Landscape (63아트미술관, 서울)외 다수
jiny1020@naver.com

정해숙 CHUNG HAE SOOK

홍익대학교 미술대학 서양화 전공 졸업(B.F.A)
홍익대학교 대학원 회화과 서양화 전공 졸업 (M.F.A)
개인전 10회(한국, 샌디에고/미국, 블라디보스톡/러시아)
국내외 그룹전 및 단체전 참여 260여회(미국, 중국, 스웨덴 외)
대한민국 미술대전 심사위원 및 대한민국 기독교 미술대전 심사
위원 역임, 대한민국 크리스천 아트피스트 운영위원 역임
현:홍익여성화가협회 부회장, 사랑의교회미술인선교회 명예회장,
아트미션 고문, 한국기독교미술인협회, 한국여류화가협회 회원
oiseaubleu@hanmail.net www.chunghaesook.com

제정자 JE, JUNG JA

1962 홍익대학교 미술대학 서양화과 졸업
개인전 26회, (한국 일본, 미국내)
국립현대미술관 한국현대작가초대전,
Grand et Jeunes D'aujourd'hui (파리 프랑스)
'그랑 팔레 한국 마술전 (파리 프랑스)
Vapariso 비엔날레(칠레) 외 다수
70's RENAISSANCE (이브 갤러리)
제8회 서울문화투데이 문화대상 미술부문 대상 (서울프레스센터)
jejjart@hanmail.net

조규호 CHO, KYOO-HO

홍익대학교 미술대학 서양화과 졸업
이화여자대학교 서양화과 대학원 졸업
1978. 3. 2인전(그로리치 화랑)
1980 ecole de Seoul 전
1984 – 1990 홍익전, 1984 ecole de Paris 전
1986 – 1990 미술대전, 2019 홍익전
1984 – 1992 동서울대 강사역임
한국미술협회 회원, 홍익루트회원
chokh55@hanmail.net

조문자 CHO, MOONJA

1963년 홍대 미술대학 졸업
개인전
2020 환기 미술관, 2017 한국 미술관,
2014 제주 현대 미술관 이외 (1962~ 2020) Seoul, Paris, LA, 25회
수상
1999 석주미술상 (10회), 2018 대한 민국 창조 문화 예술 대상,
2010 대한민국 미술인상, 2007 MANIF 특별상
작품소장
국립현대 미술관 서울시립미술관, 부산시립미술관, ASEM 外 다수

조미정 JO MI JUNG

서양화과 졸업
OVER전(동숭아트센터1990~91)
8541전(수화랑 1996)
ROOT정기전(갤러리미술세계2017~2020)
와우열전(한전아트센터 2017~2019)
롯데 SCAF(2018), 내고향전(강진아트홀2019)
남도미술의 향기전(광양문화예술회관2021)
현:한국미협회원,홍익여성화가협회회원
cmj7921@naver.com

조윤정 YOON JUNG CHO-KIM　　　　1989 졸업 | P. 244

홍익대학교 졸업 동대학원 졸업
개인전 2회
홍익루트전 (2013-2021)
한국여류화가협회전기전 (2014-2021)
작업중 - 3인전, Gallery Gac 100인전
홍익여성화가협회전, Ananke전
제10회 홍익전, 서울현대미술제
현)홍익루트회원. 한국여류화가협회 회원
yjchokim@gmail.com

조정동 CHUNG DONG CHO　　　　1969 졸업 | P. 70

홍익대학교 미술대학 서양화과 졸업
개인전 6회
LA ART FAIR (갤러리 JI)
ART FAIR (서울 무역 전시장)
홍콩 한국작가 교류전 (서울 갤러리)
코리아 아트 페스티벌 (세종 문화회관)
아트 서울전 (예술의 전당)
국전 입선 신인전 장려상, 동아국제미술전 특선
cug698925@hanmail.net

조정숙 JO, JUNG SUK　　　　1972졸업 | P. 86

1972 홍익대학교 미술대학 서양화과
개인전 : 12회
예술의 전당 한가람미술관 (4회, 5회, 11회)
갤러리 선 초대전(7회)
미국 샌디에고 cJ 갤러리 초대전(8회)
인사아트센터 초대전(9회)
아트 선재(12회)
그룹전 및 단체전 : 홍익루트전 등 200여회

조지현 CHO JI HYUN　　　　1970 졸업 | P. 74

홍익대학교 미술대학 서양화과
1968~1972 국전 비구상 부문 입상
1970~ 비전
1988~ 홍익여성화가협회전
2000~ 청유회, 미술협회전
2009 세계열린 미술대전
2015~ 경기여류화가회전
한국미협, 홍익여성화가회. 경기여류화가회
47cho@hanmail.net

조혜경 CHO HYE KYOUNG　　　　2000 졸업 | P. 334

홍익대학교 회화과 졸업, 동대학원 석사 졸업, 동대학원 박사 수료
개인전 2021 제3회 INTRA-ACTION , BTree 갤러리, 서울
2020 제2회 SENSORY DIFFERENCE, 토포하우스, 서울
2016 제1회 Convergence, 토포하우스, 서울
단체전 2021 Polaris , 토포하우스, 서울
2020 제2회 창의인재 저작권 전문강좌 기획전, 조합되고 반복된 풍
경의 흔적interlab.co.kr
2019찢어졌다 붙는, 갤러리 라이프, 서울 외 다수
hyecho1638@hanmail.net

지희장 JEE HUI CHANG　　　　2005 졸업 | P. 346

홍익대학교 회화과 학사, 박사, 뉴욕 School of Visual Arts Fine Art 석사
現 안동대학교 미술학과 교수
개인전- 이스라엘 레호보트시립미술관 기획초대전, 프랑스 파리89
갤러리 초대개인전, 일본 나고야 5R Hall&Gallery, 양주시립장욱진
미술관 777갤러리, SPACE55, 갤러리도스 신관개관전 (외 13회)
그룹전- 'Bijyutsujyoron' 일본 후지에다 시립문화의전당, 'YYK'
양주시립장욱진미술관, '쿤스드콘서드' 오산시립미술관, '평화의
창' 국립아시아문화의전당 (외 100여회)
jeehuichang@gmail.com

채희정 CHAI HEE JUNG　　　　1986 졸업 | P. 190

(최종)홍익대학교 산미대학원 의상디자인,
(학부)홍익대학교 미술대학 서양화
톰보이 디자인 이사
세종대 겸임교수
서강대, 숙명여대 강사
(현재)에스모드, 한국전통문화대학 강사
전시경력 2020,02 하우스갤러리 1회개인전
chai6421@hanmail.net

최규자 CHOI KYU JA　　　　1988 졸업 | P. 220

홍익대학교 1988.2 / 홍익대 본 대학원 1991.2
개인전 제8회 개인전
단체전2020양평군립미술관기획전 "The Art Power" (양평군립미술관)
　　　2019~2012물뫼리전 (양평,독일)
　　　1988~ 다수의 그룹전
수 상(순수)-제26회 중앙미술대전-우수상, 동아미술대전,
　　　대한민국미술대전, 단원미술대전
　　(판화)-서울-국제 판화 비엔날레에서 입상
godano1@naver.com

최미나 MINA CHOI　　　　2014 졸업 | P. 356

홍익대학교 미술대학 회화과 졸업 (2014)
홍익대학교 일반대학원 회화과 졸업
단체전 및 개인전 다수
이랜드스페이스, SBS프리즘타워, 서울중앙지방법원, 서울아산
병원, 조선일보미술관, 홍익대학교 현대미술관, SETEC, 관훈
갤러리, 토포하우스, 갤러리 미술세계, 갤러리HAN, Ponetive
Space, GAGOSIPO GALLERY, GALLERY MAMA 등
sevenpluses@gmail.com

최미영 CHOI, MI-YOUNG　　　　1980 졸업 | P. 140

홍익대학 및 동대학원 서양화과
개인전
1997년 서호갤러리
2004년 토포하우스
2006년 CJ 갤러리 (San Diego)
2007년 KPAM 대한민국 미술제 부스전 (예술의 전당)
2009년 KPAM 대한민국 미술제 부스전 (예술의 전당)
2020년 토포하우스 윈도우 갤러리
burncenter@hanmail.net

최미희 MEHEE CHOI LEE

1988 홍익 미술 대학 서양화과 학사 졸업, 한국
2014-2016 Leeward community college.
(하와이 주립대 부속), 하와이, 미국
2020 하와이 한인 미술 협회 회장 (President of Korean
Artists Association of Hawaii) - 2020. 1. 1. ~ 현재
2021 "갤러리 퀸스 개관 기념 초대전" 부산 해운대 한국
2018 "The Day 그날" - 컨벤시아 (Convencia) 인천, 한국
2005 "시간 Time" 보바 갤러리, 호놀룰루 하와이 외 다수
mehee718@hotmail.com

최수경 CHOI SOOKYUNG

1997-1999 모상전
2000, 2013, 2017 개인전
2002-2021 가톨릭 미술가협회전 (특별전 포함)
2001-2020 홍익여성화가회, 홍익루트전
2011, 2013, 2014 PINK ART FAIR
착한 서면 옥션 참가
2014 SEOUL ART SHOW 코엑스전시장 #A54
2014, 2015 와우열전 (HOMA미술관, 갤러리H)
csg22954502@gmail.com

최영숙 CHOI YOUNG SOOK

홍익대학교 미술대학 졸업
개인전 및 개인 초대전 26회
부스개인전 18회
(이태리, 시카고, 홍콩, 베트남, 싱가폴, 중국 등)
단체전 및 해외전 330 여회 전시
(사) 한국미협회원
(사) 한국여류화가협회원
상형전회원. 홍익루트전 회원
Instagram : 51choiyoungsook

최은옥 CHOI EUNOK

1999 홍익대학교 미술대학 회화과 졸업
2001 홍익대학교 일반대학원 회화과 졸업
제 9회 뉴-프론티어 공모전(미술세계) 우수상
2000-2002 노화랑 큐레이터
2017 재(才)주를 품은 사람들전, 제주국제예술센터, 제주도
2019 스페이스나무 초대전, space Namu, 양산
2020 BFAA 국제아트페어, 벡스코, 부산
artgreeda@naver.com

최정숙 CHOI JUNG SOOK

홍익대학교 미술대학 서양화졸 미술대학원 서양화수료
개인전 15회
2021 일상의흐름전 안젤미술관
2020 여성통문전 토포하우스, H-ROOT 22전 H 갤러리
2019 홍익루트 조선일보미술관, 토포하우스
와우열전 H 갤러리
별내리는섬 가온갤러리(백령도 헥사곤 출판)
현재 홍익여성화가협회 회장, 사단법인 해반문화 대표
haeban-gall@hanmail.net

최지영 CHOI JI YOUNG

2008 홍익대학교 일반대학원 회화과 졸업
2006 홍익대학교 미술대학 회화과 졸업
Solo Exhibitions
2012 My castle in the air, Art Seasons Gallery, 싱가포르
2008 2nd. a made-up scene, Gana Now Art 선정작가전,
인사이트센터, 서울
2008 A made-up scene, 금호영아티스트 선정작가전,
금호미술관, 서울

최지원 JIWON CHOI

홍익대학교 미술대학 회화과
2016-2021 1986 AGAIN 전
2018-2020 HONGIK ROOT 전
2018 위드아트 페어-오크우드 호텔
PLAS -코엑스
와우열전-홍대
2019 SCAF - 롯데호텔
서울 아트 쇼-갤러리 아트진,코엑스
dia88c@gmail.com

하명옥 HA MYUNG OK

홍익대학교 미술대학 서양화과 졸업
개인전 3회
단체전
2005 한국구상협회전 초대전
2004, 2005, 2006 몸짓드로잉전 (이형아트센터)
2006 실상과 허상전 (본화랑)

하민수 HA MINSU

홍익대학교 회화과 학,석사
개인전 8회, 2014-2021 〈Art제안〉그룹전 8회
(서울혁신파크 내 구 동물실험실, SeMA 창고 외.)
2016 〈X : 1990년대 한국미술〉전 (서울시립미술관- 서울)
2002 제33회 이화여자대학교 박물관 특별전
"또 다른 미술사: 여성성의 재현"(이화여자대학교 박물관-서울)
1999' 99여성미술제 "팥쥐들의 행진" (예술의 전당-서울)
1994 여성, 그 다름과 힘 (한국미술관-서울, 갤러리 한국-용인)
wing-21c@hanmail.net

한수경 HAN, SOOKYUNG

홍익대학교 미술대학 서양화과 졸업
홍익대학교 미술대학원 서양화과 졸업
동경예술대학 미술학부 미학과 연구과정 수료
2021 '기억의 공유'전, 2020 아시아호텔아트페어
2018, 2021 서울아트쇼, 한국의 美 15인전, 오늘의 한국 미술전
상명대학교 디자인대학 교수작품 초대전
한일 글로벌 아트페어, 일본 가나가와현 현대미술전
상명대학교, 경인여대 강사 역임
hansart0223@gmail.com

한지선 HAHN JEESUN

홍익 대학교 회화과85 홍익대학원 회화과87 졸업
University of Utah 회화과 94졸업
개인전 21회, 부스 개인전 13회
아라아트센타 2015, 그림손 갤러리 2010, 인사아트센터 2004
세종갤러리 2011, 아트사이드 2005, 성곡미술관 2002, 진 아
트 센터 2001, 덕원 미술관 2001,2003~2007, 2010, Kacf (예
술의 전당), 2000-Manif6 (예술의 전당) 꿈속을 걷다.(서울 시
립미술관), 마술정원전(영은미술관) 외 다수
hahnjeesun@hanmail.net

허은영 HEO, EUN YOUNG

홍익대학교 서양화과 동 대학원 회화과 졸업
개인전 19회(2001-2019) / 단체전 및 국제전 180여회
2021 '생명 그리고 생명' 수원미술전시관 수원
2018 'E-Witness' 콰타이어갤러리 / ISS Aula Hall_헤이그_네덜란드
2017 '다시, 꽃을 보다'(아트예안 기획전)_SeMA Storage_서울
시립미술관, 2016 한국/네덜란드 현대미술교류전_콰타이어갤러
리_헤이그 / 쉐마미술관_청주, 2014 사라예보 평화축제 PAFF_사
라예보시립미술관_보스니아&헤르체고비나
eunheo62@gmail.com

홍세연 HONG SE YON

홍익대학교 미술대학 회화전공, 동대학 회화과 박사 졸업
도쿄예술대학 유화재료기법연구실 연구생과정 수료
수상경력:제2회 세끼이도 국제회화제 협찬사상, 아시아국제회화제
입선, 나혜석미술대전 특선, 대한민국미술대전 입선 외 다수
18회개인전: The Forest 초대 (리서울갤러리, 서울), Forest for
Peace(Galerie Thuillier, 파리), The Healing (일본 교토, gallery Moto)
등 다수, 단체전1300여회
작품소장: 국립현대미술관 미술은행, 사회평론, 우리학교 외
ghdtp73@hanmail.net

홍 지 HONZI

홍익대학교 미술대학 회화과
개인전2020 〈room_green〉 installation, 서울문화예술철도 영
등포문화재단, Art on the move '다음 역은 사이 숲', 영등포시
장역 IS ON CREATIVE 샘
2019 〈분리배출〉 installation & live performance, 서울문화재
단 문래예술공장 MEET 프로젝트 '일상생활비판_나', 상상채굴단
2018 〈Ring_ma_bell〉 installation, 안티젠트리피케이션: '일
상생활비판', 대안공간 이포 외 영화영상 작업 및 활동 등 다수
neo.honzi@gmail.com

홍희진 HONG HEEJIN

홍익대학교 미술대학 서양화과 졸업
개인전 2회 YTN남산 갤러리 / 1회 명동 갤러리
그룹전 2021 산, 그리고 사람들 - 무창포미술관
　　　2020 그림으로 세상바꾸기 - YTN남산갤러리
　　2021~2019 홍익 루트 - 조선일보, 토포하우스
　　2011 Image df AbuDhabi(2인전) -
　　　아부다비 코니쉬 로드, 서울 KASF
　　1992~1996 옴니버스 4인전, 헌화가 등 다수 그룹전 참여
heejin.hong24@gmail.com

황경희 HWANG KYUNG HEE

홍익대학교 미술대학 서양화과 졸업
북가주 여류화가 회원, New York Art Gallery 회원
북가주 홍익동문회 미술회원
2019 Craft Art Exhibition (Oil Painting,Drawing) Palo Alto. 미국
2019 San Ramon City Hall Art Gallery (Oil Painting,Drawing) 미국
2018 Sunnyvale Art Gallery(Oil Painting,Drawing) 미국(초대개인전)
2017 SunnyVale Gallary Exhibition(초대전), San Francisco
　　미국(초대개인전) 그외 다수
iorderbuy@yahoo.com

황명혜 HWANG, MYUNGHYE

홍익대학교 미술대학 서양화과 졸업, 신학대학원 졸업
개인전 4회, 롯데화랑, 세종문화회관미술관, 로뎀갤러리초대전
Jun Art·Yonwoo Gallery (중국, 북경)
단체전 New York Exhibition of Korean Artist(New York)
프랑스 파리 한국문화원 초대전(Paris), 델리전(India)
한·일 현대회화 88전(글로리치 화랑), 송파 국제 미술전,
세계 열린미술 최우수 작가전(서울시립미술관)
홍익예도 40년 화연전(동이갤러리, 야송미술관)
ceruleansea@hanmail.net

황영자 HWANG YOUNG JA

홍익대학 미술학부 서양화과 졸업, 한양교육대학원 미교과 졸업
1964 한국현대작가초대전(조선일보 주최)
1986~1997 서울미술대전(서울특별시립미술관) 초대
1987~1995 아세아 미술 대전(서울, 일본, 중국 등)
1988 88올림픽 서울 현대미술제(국립현대미술관) 초대
1994 서울 정도 600주년 기념 국제 미술전(국립현대미술관) 초대
1996 예술의전당 현대 작가 초대전
2009 김환기 국제 미술전(독일, 쿤스트라움 미술관) 초대
2015 신풍미술관 초대전

황예원 HWANG YEWON

홍익대학교 회화과 졸업
2007~2013 한뫼회전
2014 1회 개인전 〈Being Placed〉, 미음갤러리
2016 2회개인전〈Being Placed_seasons and spaces〉, 57th Gallery
2017 봄을 봄展, 갤러리 맥
2018 감각하는 사유_어제, 오늘 그리고 내일展, H갤러리
2020 3회 개인전 〈풍경에 자리하다_자연 그리고 지평선〉,
　　갤러리 너트
cultyewon@gmail.com

황용익 HWANG, YONG IK

1971 홍익대학교 미술대학 서양화과 졸업
1969년 국전 입상 (국립현대미술관)
Asia Contemporary art, HONG KONG, 한국여성미술인 120
인전 (국회 갤러리), 경기여류화가회 (인사아트센터). 한국여류
화가협회전 (예술의전당), 현대미술루트전 (예술의전당), 빈곳채
우기 (쉐마미술관), 四校四色展 (신한은행), TOKYO GLOBAL
ART (Tokyo, 신정갤러리), 그 외 다수 단체전
홍익여성화가협회 회장 역임, 경기여류화가회 회장역임
joo0829@naver.com

황은화 HWANG, EUNHWA _____ 1985 졸업 | P. 178

런던예술대학교 첼시미술대학원
1988-2017년, 21회 개인전(서울, 수원, 화성, 양평, 런던, 파리, 북경)
한국-프랑스현대미술,New Dialogue (갤러리89, 프랑스)
회화의귀환-재현과추상사이 (예술공간이아갤러리, 제주)
색(saic),욕망에서숭고까지 (HOMA, 서울)
Blue Ocean (좌우미술관, 중국), 장면들(서울시립미술관, 서울)
작품소장: 국립현대미술관-미술은행(2009,2011), 한국산업은행
C&G하이테크,얄로바시청, 수원시청, 아키스토리 외 다수
heunhwa3@hanmail.net

2021 홍익루트 40주년 기념전 부록

홍익여성화가협회
HONGIK ROOT

홍익루트는 홍익대학교 미술대학 회화과를 졸업하여
활발히 작품활동을 펼치고 있는 여성작가들, 선후배간의 전시모임이다.
이 모임은 1982년부터 현재까지 40년의 역사를 가지고 있으며
약 350명의 회원으로 한국 현대미술의 근간이 되었다.

[홍익루트 전시 연혁]

제 1 회 1982.08.18 – 08.24 아랍문화회관
제 2 회 1983.09.18 – 09.24 아랍문화회관
제 3 회 1984.08.10 – 08.15 문예진흥원 미술회관
제 4 회 1985.04.05 – 04,10 아랍문화회관
제 5 회 1986.02.28 – 03.05 문예진흥원 미술회관
제 6 회 1987.05.23 – 05.28 경인미술관
제 7 회 1988.07.19 – 07.24 서울갤러리
제 8 회 1989.04.07 – 04.12 문예진흥원 미술회관
제 9 회 1990.06.08 – 06.13 문예진흥원 미술회관
제10회 1991.08.16 – 08.18 예술의전당
제11회 1992.04.03 – 04.03 문예진흥원 미술회관
제12회 1993.07.30 – 08.04 문예진흥원 미술회관
제13회 1994.08.02 – 08.07 서울갤러리
제14회 1995.08.25 – 08.30 문예진흥원 미술회관
제15회 1996.03.29 – 04.03 문예진흥원 미술회관
제16회 1997.07.08 – 07.13 서울갤러리
제17회 1998.02.13 – 02.18 문예진흥원 미술회관
제18회 1999.03.24 – 04.06 종로갤러리
 1999.06.15 – 07.15 갤러리쉼(대전)
 1999.07.20 – 07.30 앞산갤러리(대구)
제19회 2000.04.05 – 04.18 종로갤러리
제20회 2001.05.24 – 05.31 서울시립미술관 600년 기념관
제21회 2002.04.16 – 04.27 홍익대학교 현대미술관

제22회 2003.07.02 – 07.08 인사아트센터
제23회 2004.04.26 – 05.01 홍익대학교 현대미술관
 2004,10,30 – 11.23 가일미술관(가평)
제24회 2005.05.07 – 05.29 뵈스비미술관(스톡홀름, 스웨덴)
 2005.11.25 – 11.30 서울시립미술관 경희궁본관
제25회 2006.08.15 – 08,20 서울갤러리
제26회 2007.08.15 – 08.21 갤러리 라메르
 2007.11.01 – 11.07 갤러리 정
제27회 2008.05.15 – 05.21 갤러리 정
 2008.12.10 – 12.16 갤러리 31
제28회 2009.08.26 – 09.01 인사아트센터
제29회 2010.04.07 – 04.12 조선일보 미술관
제30회 2011.04.21 – 04.29 예술의전당 한가람미술관
제31회 2012.04.25 – 04.30 조선일보 미술관
제32회 2013.04.24 – 04.29 공아트스페이스
제33회 2014.04.16 – 04.21 조선일보 미술관
제34회 2015.07.01 – 07.07 갤러리 미술세계
제35회 2016.06.01 – 06.07 갤러리 미술세계
제36회 2017.06.21 – 06.26 갤러리 미술세계
제37회 2018.06.13 – 06.18 갤러리 미술세계
제38회 2019.04.10 – 04.15 조선일보 미술관
 2019.05.18 – 05.13 토포하우스
제39회 2020.07.22 – 07.28 토포하우스
제40회 2021.10.12 – 10.18 홍익대학교 현대미술관

전시 연혁 및 상세 내용

제1회 1982 홍익전
전시 1982.08.18 – 08.24 아랍문화회관 / 83명 참여
서양화과 여류동문들의 작품전을 축하하며 / 김찬식 홍익대학교 미술대학장
회장 : 송 경 **총무** : 황영자

출품회원
고화자 공수희 공옥심 곽계정 구미경 김경복 김경상 김경자 김경진 김국자
김 령 김명숙 김미자 김미혜 김수자 김순례 김영란 김영순 김영자 김영춘
김영희 김윤신 김인숙 김정선 김정숙 김정자 김정희 김주영 김혜정 남궁홍자
남영희 노희숙 마영자 맹영옥 민경홍 민정숙 박옥자 배정실 배정자 백숙경
석란희 송 경 손일정 송영섭 신달자 신매자 신수자 오미자 오영자 오춘란
우혜경 유송자 윤명숙 윤미란 윤유자 은영자 이난호 이명숙 이수자 이안자
이영자 이원화 이정지 이정혜 이정희 이현정 이혜옥 이화용 임금익 임성미
전명자 전영희 정계옥 정재련 정혜성 제정자 조문자 조혜숙 진옥선 최문자
최영숙 홍수영 황영자

제2회 1983 홍익전
전시 1983.09.18 – 09.24 아랍문화회관 / 81명 참여
회장 : 송 경 **총무** : 황영자

출품회원
고화자 공수희 공옥심 곽계정 구미경 김 령 김격진 김경복 김경상 김경자
김국자 김명숙 김미대자 김미자 김미혜 김수자 김순례 김영란 김영자 김영춘
김인숙 김정선 김정숙 김정희 김주영 김진숙 김혜정 남영희 노희숙 단영자
마영자 맹명옥 민경홍 박옥자 배정실 배정자 백숙경 백영빈 석란희 손일정
송 경 송영섭 신달자 신매자 신순자 오미자 오영자 오춘란 우혜경 유송자
윤미란 윤유자 이경복 이경희 이명숙 이수자 이안자 이영자 이원화 이정지
이정혜 이정희 이혜옥 임금익 임성미 장지원 전명자 전영희 전정자 정계옥
정재연 정혜성 제정자 조규호 조문자 조혜숙 진옥선 최문자 하정애 황명혜
황영자

제 3회 1984 홍익전

전시 1984.08.10 - 08.15 문예진흥원 미술회관 / 67명 참여
회장 : 황영자 총무 : 이정지

출품회원

강진옥 고화자 곽계정 김 령 김경복 김경상 김경자 김경진 김국자 김명숙
김미대자 김미자 김미혜 김순례 김영자 김인숙 김정선 김정숙 김정희 김주영
김진숙 남궁홍자 노희숙 단영자 마영자 박옥자 배정자 백숙경 백영빈 백정실
석난희 손일정 송영섭 신매자 신순자 여명구 오명희 오영자 우명남 유송자
윤미란 이경복 이난호 이명숙 이수자 이안자 이영자 이원화 이정자 이정지
이정혜 임금익 임성미 장지원 전정자 정광자 정혜성 조규호 조문자 조혜숙
진옥선 최문자 최수화 하정애 황명혜 황영자 황용익

제 4회 1985 홍익전

전시 1985.04.05 - 04.10 아랍문화회관 / 63명 참여
회장 : 황영자 총무 : 이정지

출품회원

강진옥 고화자 공수희 곽계정 김 령 김경복 김경상 김경자 김경진 김동희
김명숙 김미대자 김미자 김미혜 김순례 김영란 김영자 김영춘 김정선 김정숙
김정희 김주영 남궁홍자 노희숙 단영자 박옥자 배정실 배정자 백숙경 백영빈
석란희 신매자 신순자 여명구 오명희 오영자 우명남 윤미란 윤유자 이명숙
이안자 이영자 이원화 이정자 이정지 이정혜 이화진 임금익 임성미 장지원
전정자 정계옥 정광자 정규연 정혜성 조규호 조문자 진옥선 최문자 하정애
황명혜 황영자 황용익

제 5회 1986 홍익전

전시 1986.02.28 – 03.05 문예진흥원 미술회관 / 64명 참여
회장 : 황영자 **총무** : 김경복

출품회원

강진옥 고화자 곽계정 김 령 김경복 김경상 김경자 김경진 김동희 김명숙
김미대자 김미자 김미혜 김수자 김순례 김영자 김정숙 김정희 김진숙 노희숙
단영자 민정숙 박옥자 배정실 배정자 백숙경 성순희 신순자 여명구 오영자
우명남 유송자 유현숙 윤미란 윤유자 이경희 이광숙 이수자 이안자 이영자
이우일 이원화 이정지 이정혜 이화진 임금익 임성미 장지원 장화자 전정자
정계옥 정광자 정규련 정혜성 조규호 조문자 조인영 진옥선 최문자 최영화
하정애 황명혜 황영자 황용익

제 6회 1987 홍익전

전시 1987.05.23 – 05.28 경인미술관 / 53명 참여
회 장 : 황영자 **총 무** : 김경복

출품회원

강진옥 김경복 김경자 김경진 김동희 김명숙 김미대자 김미자 김미혜 김순례
김영자 김정숙 김혜숙 노희숙 민정숙 박옥자 배정실 배정자 백숙경 성순희
송영섭 신매자 신순자 여명구 오명희 오영자 우명남 유송자 이정혜 이화진
임금익 임성미 장지원 장화자 전정자 정계옥 정광자 조문자 조인영 진옥선
최영화 한지선 황명혜 황영자 황용익 유의실 유현숙 윤미란 윤진영 이광숙
이수자 이원화 이정지

제 7회 1988 홍익전

전시 1988.07.19 - 07.24 서울갤러리 / 77명 참여
회 장 : 조문자　　**총 무** : 김경복
재 무 : 강진옥, 김동희
섭 외 : 여명구, 진옥선, 황용익
간 사 : 배정자, 이영자, 최영화, 황명혜
서 기 : 윤진영, 한지선
감 사 : 김순례, 백숙경, 제정자

출품회원

강진옥 공미숙 공수희 김　령 김경복 김경자 김경진 김동희 김명숙 김미자
김미혜 김민선 김부자 김순례 김영숙 김인숙 김정숙 김정희 김혜수 김혜정
남영희 노영애 노희숙 맹명옥 민정숙 박성실 박지숙 배정자 백숙경 성순희
송　경 송영섭 신매자 안미영 여명구 우명남 유송자 유현숙 윤명숙 윤미란
윤유자 윤진영 이광숙 이난호 이수자 이영자 이우일 이원화 이정지 이정혜
이화진 임금익 임성미 임우경 장지원 장화자 전정자 정계옥 정광자 제정자
조규호 조문자 조인영 조인영 조지현 진옥선 최문자 최민수 최영화 최희자
최희자 하연수 한규덕 한지선 황명혜 황영자 황용익

제 8회 1989 홍익전

전시 1989.04.07 - 04.12 문예진흥원 미술회관 / 95명 참여
8회 홍익전을 축하하며 / 박서보 홍익대학교 미술대학장
회장 조문자 외 전 임원 유임

출품회원

강영순 강진옥 공미숙 곽계정 김　령 김경복 김경상 김경자 김경진 김국자
김동희 김매자 김명숙 김미자 김미혜 김민선 김부자 김수자 김순례 김영자
김인숙 김정숙 김정희 김혜경 김혜정 남영희 노흙자 노희숙 맹명옥 민정숙
박성실 박지수 배정자 백숙경 변혜수 석란희 성순희 송재명 신매자 신순자
안미영 안미정 안현주 안희선 양희성 여명구 염주경 오영자 오춘란 유송자
유옥희 유정숙 유현숙 윤명숙 윤미란 윤유자 윤진영 이광숙 이난호 이수자
이윤경 이정지 이정혜 이정희 이지연 이화진 임금익 임성미 임우경 장재경
장지원 전정자 정계옥 정광자 정규리 제여란 제정자 조규호 조문자 조인영
조지현 진옥선 최문자 최민수 최영화 최은경 최희자 하연수 한규덕 한지선
홍수영 황명혜 황영자 황용익

제 9회 1990 홍익전

전시 1990.06.08 – 06.13 문예진흥원 미술회관 / 79명 참여

회장 : 조문자 　　　**총무** : 김경복

재무 : 강진옥, 김동희 　**섭외** : 여명구, 황용익

간사 : 송재명, 김수자 　**서기** : 염주경, 정규리, 장재경

감사 : 김순례, 백숙경, 제정자

출품회원

강진옥 공미숙 곽계정 김경복 김경자 김경진 김국자 김동희 김미경 김미자
김부자 김순례 김순희 김신혜 김영자 김인숙 김정숙 김정희 김혜경 남영희
노영애 노흙자 맹명옥 문미영 민병숙 박지숙 백숙경 변혜수 송재명 신매자
안명혜 안미영 안미정 안현주 양희성 여명구 염주경 오영자 오춘란 우명남
유송자 유옥희 유현숙 윤미란 이광숙 이난호 이상복 이수자 이승연 이우일
이정혜 이지연 이찬희 이화진 임금익 임우경 장은정 장재경 장지원 정광자
정규리 정미경 정미영 제정자 조문자 조인영 조지현 진옥선 최규자 최민수
최영숙 최영화 최은경 하상림 한규덕 한지선 황명혜 황영자 황용익

제 10회 1991 홍익전

창립 10주년 기념 홍익전

전시 1991.08.16 – 08.18 예술의전당 / 119명 참여

제10회 홍익전에 즈음하여 / 하종현 홍익대학교 미술대학장

평문 「홍익전」과 여류화가 / 유준상 미술평론가

회장 : 조문자 　　　**총무** : 김경복

재무 : 강진옥, 김동희 　**섭외** : 여명구, 황용익

간사 : 송재명, 김수자 　**서기** : 염주경, 정규리, 장재경

감사 : 김순례, 백숙경, 제정자

출품회원

강　민 강영순 강진옥 공미숙 곽계정 구　록 김　령 김경복 김경일 김경자
김경희 김남숙 김동희 김명숙 김미경 김미자 김미향 김민자 김부자 김수자
김수자 김수정 김순례 김순희 김신혜 김영자 김외경 김인숙 김혜경 김혜선
김혜정 남영희 남영희 노영애 노흙자 노희숙 류옥희 맹명옥 민경원 민정숙
박광혜 박은숙 박정희 박지숙 박춘매 반민자 배정자 백명옥 백숙경 석난희
석미경 성순희 송　경 신매자 신명숙 신미혜 심선희 심은실 심정리 안미영
안성희 양경희 여명구 염주경 오영자 오춘란 우명남 유송자 유현숙 윤미란
이경례 이경혜 이광숙 이난호 이수자 이신숙 이영자 이은순 이인덕 이재향
이정자 이정지 이정혜 이준영 이지연 임금익 임미령 임우경 장재경 장지원
전명자 정강자 정계옥 정광자 정규리 정미영 제여란 제정자 조규호 조문자
조윤정 조인영 조지현 조희래 진옥선 최민수 최영숙 최영화 하상림 하연수
한규덕 한지선 홍수영 황승옥 황영자 황용자 황용익 황은화 황혜련

제11회 1992 홍익전

전시 1992.04.03 – 04.03 문예진흥원 미술회관 / 102명 참여
회장 : 김영자　**부회장** : 김경복
총무 : 황용익　**재무** : 최영숙, 김부자
섭외 : 민정숙, 이광숙, 박춘매
간사 : 이영자, 임금익, 공미숙, 김순희, 염주경
서기 : 박지숙, 정규리, 김신혜　**감사** : 맹명옥, 김정숙

출품회원

강　민 강진옥 강희경 강희정 공미숙 김경복 김경상 김경일 김경자 김경희
김남숙 김동희 김미경 김보형 김부자 김수자 김수지 김순례 김순희 김신혜
김영자 김인숙 김정숙 김혜경 김혜선 김혜숙 김혜정 남영희 노영애 류옥희
류현숙 맹명옥 문미영 민정숙 박광혜 박은숙 박정희 박지숙 박춘매 반민자
배정자 변혜수 석란희 석미경 성순희 신미혜 심선희 심은실 심정리 안미영
안성희 안현주 양희성 양경희 여명구 염주경 오영자 이경혜 이광숙 이상복
이승연 이신숙 이은순 이인덕 이지연 이재향 이정지 이정희 이효임 이화진
임우경 임금익 임미령 임우경 장연선 장재경 장지원 전명자 정강자 정계옥
정광자 정규리 정미영 정해숙 조규호 조문자 조인영 조지현 최규자 최미영
최민수 최영숙 최영화 하민수 하상림 하연수 한규덕 황용익 황승옥 황영자
황은화 황혜련

제12회 1993 홍익전

전시 1993.07.30 – 08.04 문예진흥원 미술회관 / 90명 참여
회장 김영자 외 전 임원 유임

출품회원

강　민 강진옥 공미숙 김경복 김경상 김경일 김경자 김경희 김미경 김민자
김부자 김수자 김순례 김순희 김영자 김인숙 김정숙 김혜선 김혜숙 남영희
노영애 노흙수 류련숙 맹명옥 민정숙 박성실 박은숙 박정희 박지숙 박춘매
반민자 배정자 백숙경 석란희 성순희 송영숙 신명숙 신순자 심선희 안미영
양경희 여명구 염주경 오영자 유송자 이경례 이광숙 이란호 이명숙 이명희
이신숙 이은순 이인덕 이재연 이재향 이정자 이정지 이정희 이지연 이효임
임금익 임미령 임우경 장상숙 장은주 장지원 전명자 정강자 정광자 정규리
정해숙 제정자 조문자 조인영 조지현 조희래 진옥선 최미영 최민수 최영숙
최영화 하민수 하상림 하연수 함인순 황명혜 황영자 黃英子 황용익 황혜련

제13회 1994 홍익전

전시 : 1994.08.02 - 08.07 서울갤러리 / 92명 참여
회장 : 김영자　　**부회장** : 장지원
총무 : 최영화　　**재무** : 김민자, 김경희
섭외 : 정강자, 조인영, 공미숙
간사 ; 노영애, 윤미란, 진옥선, 김미경, 안미영
서기 : 박은숙,이미령, 안성희
감사 : 오영자, 이정혜

출품회원

강진옥 공미숙 김경복 김경일 김경자 김경희 김명숙 김미경 김민자 김부자
김수자 김수자 김수자 김수정 김순례 김순희 김영자 김윤주 김인숙 김혜경
남영희 남영희 노영애 노흙자 노희숙 류현숙 민정숙 박은숙 박정화 박지숙
박춘매 반민자 배정자 서유미 서정숙 석미경 성순희 송영숙 신명숙 심선희
심은실 심정리 안미영 안성희 안현주 양경희 여명구 오영자 우명남 유송자
이경혜 이광숙 이란호 이명숙 이명희 이명희 이수자 이승연 이영해 이은순
이인덕 이재향 이정선 이정자 이정혜 이정희 이효임 임금익 임미령 장지원
전명자 정강자 정광자 정동희 정해숙 정현주 조문자 조인영 진경옥 최규자
최미영 최영숙 최영화 하민수 하연수 함인순 황명혜 황선영 황영자 黃英子
황용익 황혜련

제 14회 1995 홍익전

전시 : 1995.08.25 - 08.30 문예진흥원 미술회관 / 88명 참여
회장　김영자 외 전 임원 유임

출품회원

공미숙 김경복 김경희 김동희 김미경 김민자 김부자 김수자 김수정 김순례
김영자 김인숙 김정숙 남영희 南英姬 노영애 노흙자 노희숙 류현숙 민정숙
박은숙 박정희 박지숙 박춘매 반민자 배정자 서경자 서유미 서정숙 석미경
성순희 송영숙 신매자 신명숙 심선희 심은실 안선희 안현주 양경희 여명구
오영자 우명남 윤미란 이경혜 이광숙 이란호 이명숙 이명희 이상복 이신숙
이영자 이영해 이윤주 이은순 이인덕 이재향 이정선 이정자 이정지 이정혜
이정희 이화진 이효임 임금익 임미령 임우경 장지원 정강자 정광자 정동희
정해숙 정현주 제정자 조문자 조인영 조지현 진경옥 진옥선 최민수 최영숙
최영화 하민수 한규덕 함인순 황영자 黃英子 황용익 황혜련

제 15회 1996 홍익전

전시 1996.03.29 – 04.03 문예진흥원 미술회관 / 84명 참여
회장 : 이정혜 **부회장** : 김민자
총무 : 민정숙 **재무** : 한규덕, 유현숙
섭외 : 이광숙, 김부자, 박지숙
간사 : 배정자, 박은숙, 김경희, 김미경, 안성희
서기 : 안현주, 신명숙, 이은순
감사 : 전정자, 황영자

출품회원

강수미 공미숙 곽계정 김경복 김경희 김명숙 김미경 김민자 김수자 김수정
김순례 김영자 김인숙 김혜령 남영희 노영애 노희숙 노흙자 민정숙 박영순
박옥자 박은숙 박지숙 반민자 배정자 백수미 서경자 서정숙 석미경 신경선
신매자 신명숙 심선희 안성희 안현주 여명규 오영자 우명남 유송자 유현숙
이경혜 이광숙 이란호 이명희 이명희 이상복 이수자 이수현 이신숙 이영해
이은순 이재향 이정선 이정자 이정지 이정혜 이정희 이지연 이화진 임미령
임우경 장지원 정강자 정계옥 정광자 정규련 정동희 정해숙 정현주 제정자
조인영 조지현 최규자 최민수 최영숙 최영화 하민수 한규덕 함인순 황명혜
황영자 황용익 황혜련

제 16회 1997 홍익여성화가협회전

전 시 1997.7.08 – 07. 13 서울갤러리 / 85명 참여
격려사 : 한국미술협회 이사장 이두식
회장 : 이정혜 **부회장** : 김민자
총무 : 민정숙 **재무** : 박은숙, 서경자
섭외 : 이광숙, 김부자, 박지숙
간사 : 배정자, 박은숙, 김경희, 김미경, 안성희
서기 : 안현주, 신명숙, 이은순 **감사** : 전정자, 황영자

출품회원

강수미 공미숙 곽계정 김경복 김경상 김동희 김명숙 김미경 김미대자 김민자
김부자 김수자 김순례 김영자 김인숙 김정숙 김혜령 남영희 남영희 노영애
노흙자 노희숙 류현숙 민정숙 박영순 박옥자 박은숙 박지숙 박춘매 반민자
배정자 백수미 서경자 서정숙 성순희 송규원 송영숙 신경선 심선희 심은실
안성희 안현주 양경희 여명구 오미옥 오영자 우명남 유송자 이광숙 이명희
이명희 이상복 이수자 이수현 이신숙 이영해 이은순 이인덕 이재향 이정자
이정혜 이정희 이지연 임금익 임미령 임우경 장지원 정계옥 정규련 정동희
정해숙 제정자 조규호 조인영 진경옥 진옥선 최미영 최민수 최영숙 최영화
함인순 황명혜 황영자 황용익 황은화

제17회 1998 홍익여성화가협회전

전시 1998.02.13 - 02.18 한국문예진흥원 미술회관 / 64명 참여
홍익여성화가협회 17회전에 부쳐 / 미술평론가 오광수
회장 : 남영희　　**부회장** : 민정숙
총무 : 최영숙, 김부자
재무 : 정동희, 이재향, 최민수
섭외 : 노희숙, 노영애, 안현주, 임미령
간사 : 이정자, 우명남, 배정자, 황용익, 최미영
서기 : 함인순, 김미경
감사 : 신매자, 윤미란

출품회원

강수미 공미숙 김경복 김경상 김미대자 김부자 김성애 김수연 김순례 김혜령
남영희 南英姬 노영애 노희숙 류현숙 민정숙 박영순 박은숙 박지숙 반민자
배정자 백수미 서경자 서유미 서정숙 신매자 신명숙 심선희 심은실 안현주
여명구 오미옥 우경출 이란호 이명숙 이명희 이상복 이수자 이은정 이재향
이정자 이정지 이정혜 이정희 이지연 이재향 이혜련 장경희 장지원 정강자
정계옥 정동희 정해숙 조문자 조인영 조지현 지혜자 진옥선 최미영 최민수
최영숙 최영화 황용익 황은화

제18회 1999 홍익여성화가협회전 서울 여성전

전시 1999.03.24 - 04. 06 종로갤러리전관 / 79명 참여
　　　 1999.06. 15 - 07. 15 갤러리쉼 (대전)
　　　 1999.07. 20 - 07.30 앞산갤러리(대구)
평문 제18회 홍익여성화가협회「서울.여성」전에 부쳐 / 미술평론가 강성원
회 장 : 남영희　　**부회장** : 민정숙
총 무 : 김부자　　**재 무** : 정동희, 이재향, 최민수
섭 외 : 노희숙, 노영애, 안현주, 임미령
간 사 : 이정자, 우명남, 배정자, 황용익, 최미영
서 기 : 함인순, 김미경　　**감 사** : 신매자, 윤미란

출품회원

김 령 김경복 김경진 김미대자 김부자 김성애 김수자 김영자 김정숙 김호순
남영희 南英姬 노영애 노흙자 노희숙 류현숙 李明姬 민세원 민정숙 박영순
박옥자 박춘매 반민자 배정자 서경자 서유미 서정숙 성순희 송영숙 송혜용
신매자 심선희 안현주 安賢珠 양혜숙 여명구 오미옥 우경출 우명남 원미란
유송자 윤미란 윤진영 이경례 이금희 이란호 이명희 이상복 이수자 이신숙
이윤경 이재향 이정지 이정혜 이정희 이지연 이혜련 이화진 이효임 장경희
장화자 전지연 정강자 정계옥 정동희 제정자 조문자 조지현 지혜자 진옥선
최미영 최민수 최영숙 최영화 함인순 황명혜 황영자 黃英子 황용익

제19회 2000 홍익여성화가협회 서울·여성展

전시 2000.4.5 – 4.18 종로갤러리 전관 / 89명 참여
평문 「홍익여성화가협회」의 성년(成年)을 준비하며 / 미술평론가 김영순
2000.6.9. 양평의 아지오미술관 과 양평물사랑미술관 탐방
2000.6.13 – 6.26 서울.이미지전(20주년 기금 모음전)
GALLERY 새 / 52명 참여
2000.10.27. 서울·여성展을 위한 여성과환경 세미나
"예술성의 기(氣)와 기(氣)의 미학" / 김인환(미학박사)
장소 / 서울시의회 별관 문화정보자료실

회 장 : 이정지 **부회장** : 진옥선
총 무 : 이혜련 **총무보** : 김부자, 박지숙
재 무 : 김호순, 신미혜
섭 외 : 김령, 안미영, 하상림
간 사 : 이수자, 민정숙, 황용익, 성순희
서 기 : 최민수, 정해숙
감 사 : 김민자, 장지원

출품회원

공미숙 권하주 김 령 김경복 김경일 김명숙 김미경 김미향 김민자 김부자
김성애 김애란 김영자 김정숙 김호순 남영희 南英姬 노영애 노희숙 류현숙
민병숙 민세원 민정숙 박영순 박은숙 박지숙 반미자 배정자 백성혜 백수미
변혜수 서경자 서유미 서정숙 성순희 송영숙 송재명 신매자 신미혜 심선희
심은실 안현주 安賢柱 양혜숙 우경출 우명남 원미란 유서형 윤미란 윤진영
이경례 이광숙 이금희 이명희 이명희 이상복 이수자 이승신 이신숙 이재향
이정자 이정지 이정혜 이지영 이혜련 이화진 이효임 장경희 장지원 전지연
정강자 정계옥 정동희 정명조 정해숙 제정자 조문자 조지현 지혜자 진옥선
최규자 최미영 최민수 최영숙 최영화 하상림 황영자 황용익 황정희

제20회 2001 홍익여성화가협회 창립 20주년 기념 여성 · 환경展

전시 2001.05.24 – 05.31 서울시립미술관 600년 기념관 / 117명참여
　　　20주년 기념 홍익여성화가협회전에 부쳐 / 유준상 서울시립미술관장
회장 이정지 외 전 임원 유임

출품회원

공미숙 권하주 김 령 김경복 김경상 김경일 김경진 김동희 김명숙 김명희
김미경 김미향 김민자 김부자 김성애 김수자 김애란 김정숙 김주영 김형자
김혜령 김호순 김휘진 남영희 남영희 노영애 노흙자 노희숙 류현숙 李明姬
문미영 민병숙 민정숙 박베로니카 박영진 박은숙 박지숙 박춘매 반민자
배정자 백성혜 백수미 백숙경 변경섭 변해수 서경자 서유미 서정숙 석란희
성순희 송 경 송영숙 송재명 신미혜 심선희 심은실 안명혜 안미영 안현주
安賢柱 양해숙 양혜순 여명구 우경출 우명남 원미란 유서형 유송자 윤미란
윤영옥 이경례 이금희 이난호 이명희 이상례 이상복 이수자 이승신 이신숙
이정선 이정지 이정혜 이지영 이혜련 이화진 이효임 장경희 장옥심 장지원
전명자 전준자 전지연 정강자 정계옥 정동희 정명조 정미영 정순아 정해숙
제정자 조문자 조정숙 지혜자 진옥선 최규자 최미영 최민수 최수경 최영숙
최영화 하명옥 하상림 한수경 황명혜 황영자 黃英子 황용익

제21회 2002 홍익여성화가협회전

전시 2002.04.16 – 04.27 홍익대학교 현대미술관 / 75명 참여
회장 : 김민자　**부회장** : 윤미란
총무 : 정명조　**총무보** : 이신숙, 유서형
재무 : 박은숙, 서경자
섭외 : 최규자, 민세원, 이경례
간사 : 이정자, 장지원 황용익, 이효임
서기 : 공미숙, 안현주
감사 : 민정숙, 김경복

출품회원

공미숙 공수희 김경복 김경상 김경일 김명희 김미경 김미향 김민자 김수자
김영자 김정은 김혜령 김휘진 남영희 낸시랭 노희숙 류현숙 민세원 민정숙
박베로니카 박소영 박영순 박은숙 박지숙 반민자 백성혜 백수미 서경자
신매자 신미혜 심선희 안성하 안현주 양혜순 여명구 우경출 우승란 유서형
윤미란 윤영옥 이경례 이금희 이상례 이상복 이신숙 이정지 이정혜 이혜련
이효임 장경희 장지원 전명자 전준자 정강자 정동희 정명조 정영민 정지현
정해숙 조지현 지혜자 진옥선 차은진 최규자 최미영 최민수 최수경 최영화
하명옥 하상림 한수경 홍정열 황영자 황용익

제22회 2003 홍익여성화가협회전
전시 2003.07.02 – 07.08 인사아트센터 / 75명 참여
회장 김민자 외 전 임원 유임

출품회원
공미숙 김경일 김경희 김명희 김미경 김미향 김민자 김수자 김영자 김은영
김정은 김호순 남영희 낸시랭 노흙자 노희숙 문미영 류지연 민병숙 민정숙
박베로니카 박소영 박은숙 박지숙 백수미 서경자 서유미 서정숙 성순희
신미혜 송혜용 안성하 안현주A 안현주B 양혜순 우경출 우승란 유서형
윤미란 윤영옥 이금희 이명희A 이명희B 이상례 이상복 이신숙 이아름
이정지 이정혜 이효임 장경희 장지원 전명자 전준자 정동희 정명조 정순아
정영민 정지현 정해숙 조정동 조지현 지혜자 진옥선 차은진 최규자 최수경
최영숙 하명옥 하상림 한수경 허유진 황영자 황용익

제23회 2004 홍익여성화가협회전
전시 2004.04.26 – 05.01 홍익대학교 현대미술관 / 54명 참여
　　　2004.10.30 – 11.23 가일미술관 (가평)
회장 : 김경복　　**부회장** : 황용익
총무 : 김부자　　**총무보** : 최규자, 유서형
재무 : 최영숙, 박은숙
섭외 : 김령, 이광숙, 박지숙
간사 : 최영화, 김호순, 이효임, 이경례, 신미혜
서기 : 김미경, 정해숙

출품회원
공미숙 김민자 김민자 김보형 김영자 김은영 김혜선 김호순 김휘진 남영희
노희숙 류지연 문미영 박소영 박은숙 박지숙 백수미 서경자 서유미 서정숙
송영숙 심정리 안명혜 안성하 안현주 양혜순 우승란 유서형 유현선 이경례
이광숙 이상례 이상복 이승신 이신숙 이아름 이정지 이정혜 이혜련 이효임
장지원 전준자 정동희 정미영 정지현 정해숙 정혜경 조정동 최규자 최미영
최영숙 하명옥 허유진 홍정열

제24회 2005 홍익여성화가협회전 여성과 생명

전시 2005.05.07 – 05.29 뵈스비 미술관(스톡홀름, 스웨덴)
 2005.11.25 – 11.30 서울시립미술관 경희궁본관 / 78명 참여
여성과 생명전을 축하하며/ 하종현 서울시립미술관 관장
회장 김경복 외 전 임원 유임

출품회원

강경은 공미숙 곽계정 권정원 김경복 김동희 김명숙 김명희 김미경 김민자
김부자 김성영 김수자 김영자 김윤정 김은영 김정자 김지혜 김호순 김휘진
남영희 노흙자 노희숙 류지연 류현숙 민정숙 박소영 박은숙 백수미 서경자
서유미 신미경 신미혜 심선희 안명혜 안성하 양혜순 여명구 유송자 유현선
이경례 이광숙 이상례 이신숙 이정숙 이정지 이정혜 이혜련 이효임 인효경
장경희 장지원 전명자 전준자 정계옥 정동희 정순아 정영주 정지현 정해숙
조문자 조민영 조정동 지혜자 진옥선 차은진 최규자 최성혜 최수경 최영숙
최영화 하명옥 하상림 허유진 홍은경 황영자 황용익 황은화

제25회 2006 홍익여성화가협회전

전시 2006.08. 15 – 08. 20 서울갤러리 / 74명 참여
 2006.10.13. 전광영 선생님 작업실 탐방

회장 : 민정숙 **부회장** : 최영화
총무 : 황은화 **총무보** : 공미숙, 이상례
재무 : 조인영, 최영숙
섭외 : 박지숙, 안명혜, 차은진, 노영애
간사 : 함인순, 민해정수, 류지연, 최성혜, 정계옥
서기 : 정해숙, 정지현 **감사** : 황용익, 박은숙

출품회원

공미숙 김경복 김명숙 김미경 김미혜 김성영 김수자 김수정 김영자 김윤정
김은영 김지혜 김혜선 김혜영 김호순 김희정 남영희 남영희 노영애 노흙자
노희숙 류지연 문미영 민정숙 민해정수 박은숙 박지숙 배정자 백수미 서경자
서정숙 신미혜 심선희 안명혜 양혜순 유현선 윤수영 이광숙 이명희 이상례
이신숙 이정지 이정혜 이진옥 이효임 인효경 장경희 장지원 전명자 전준자
정계옥 정고요나 정동희 정순아 정영주 정지현 정해숙 조인영 조정동 지혜자
차은진 최미영 최성혜 최수경 최영숙 최영화 최은옥 하명옥 함규리(함인순)
홍은경 황영자 황영자 황용익 황은화

제26회 2007 홍익여성화가협회전 다른 그리고 닮은

전시 2007.08. 15 – 08. 21 갤러리 라메르 / 80명 참여
2007.11. 01 – 11. 07 갤러리 정
2007.05. 28 도원성 미술관 탐방
회장 민정숙 외 전 임원유임

출품회원

공미숙 김 령 김경복 김경상 김명희 김미경 김수자 김수정 김영자 김정숙
김정자 김주영 김지혜 김혜선 김혜영 김호순 김휘진 남영희 南英姬 노영애
류지연 류현숙 민정숙 민해정수 박은숙 박지숙 배정자 백성혜 백수미 서유미
서정숙 성순희 송 경 송영숙 신미혜 심선희 안명혜 안현주 양혜순 우경출
유현선 윤수영 이명희 이상례 이정지 이정혜 이진옥 이혜련 장경희 장지원
전명자 전준자 정계옥 정고요나 정규련 정동희 정지현 정해숙 제정자 조문자
조인영 조정동 조정숙 조지현 지혜자 진옥선 최미영 최민수 최영숙 최영화
최은옥 하명옥 하상림 한수경 홍세연 홍은경 황영자 黃英子 황용익 황은화

제27회 2008 홍익여성화가협회전 존재, 열정의 공간

전시 2008.05.15 – 05.21 갤러리 정 / 78명 참여
워크샵 2008.09.24 – 09.25 한화리조트 양평
여성과 예술론 강의/조문자 고문
프리다칼로의 생애/김경복 고문
전시 따뜻한 마음이 흐르는 그림전
2008.12.10 – 12.16 갤러리 31/ 54명 참여
회장 : 황용익 **부회장** : 최영화
총무 : 이상례 **총무보** : 박춘매, 이경례
재무 : 최미영 **재무보** : 조인영
섭외 : 이경혜, 유성숙, 안명혜, 정고요나, 박지숙
간사 : 조지현, 정해숙, 정계옥, 정순아, 이혜련
서기 : 이진숙 **서기보** : 홍은경, 황은화
감사 : 박은숙, 서정숙

출품회원

갈 영 고화자 공미숙 김경복 김동희 김명숙 김미경 김수정 김영자 김정자
김호순 남영희 노영애 노희숙 류지연 민정숙 박계숙 박소영 박은숙 박지숙
박춘매 배정자 백성혜 백수미 서유미 서정숙 송 경 신미혜 심선희 안명혜
양혜순 왕인희 우경출 유성숙 유현선 윤수영 이경례 이경혜 이금희 이명희
이상례 이승신 이신숙 이정선 이정지 이정혜 이혜련 이효임 인효경 장경희
장지원 전명자 전준자 정계옥 정규련 정동희 정선애 정순아 정해숙 조문자
조인영 조정동 조정숙 조지현 진옥선 최미영 최영화 최정숙 하명옥 하상림
한수경 허은영 홍세연 홍은경 황명혜 황영자 황용익 황은화

제28회 2009 홍익여성화가협회전

전시 2009.08.26 - 09.01 인사아트센터 / 83명 참여
탐방 2009.05.12. 안양예술공원
세미나 2009.11.27. Acrylic 사용기법강의/박유진강사
회장 황용익 외 전 임원 유임

출품회원

갈 영 고화자 권하주 김 령 김경복 김경상 김동희 김미혜 김민자 김성영
김성주 김수자 김수정 김영자 김외경 김정숙김정자 김혜선 김휘진 남영희
南英姬 노흙자 노희숙 류지연류현숙 민세원 민정숙 박계숙 박은숙 박종진
박춘매 배정자백수미 서경자 서유미 손미애 신경선 신미혜 안명혜 안현주
양혜순 유성숙 유현선 윤미란 윤수영 이경혜 이금희 이명희이상례 이신숙
이윤경 이은실 이정선 이정혜 이혜련 이효임인효경 장경희 전명자 전준자
전지연 정계옥 정규련 정동희 정선애 정순아 정해숙 조문자 조윤정 조은녕
조지현 진옥선 최미영 최수경 최영숙 최영화 허은영 홍세연 흥은경 홍현천
황영자 황용익 황은화

제29회 2010 홍익여성화가협회전

전시 2010.04.07 - 04.12 조선일보 미술관 / 99명 참여
세미나 1차 2010.06.24 홍익대학교 K동 201호
　　　"현대미술의 흐름과 작가 마케팅" 김미진교수
　　　"Golden Acrylic 재료학"박유진 작가
　　2차 2010.12.11 "현시대의 작가 마케팅" 김미진교수
회장 : 윤미란　**부회장** : 이명미
총무 : 하민수　**총무보** : 송차영, 김은영
재무 : 이효임, 정경희
서기 : 허은영, 전지연, 허은진　**감사** : 공미숙, 이금희
섭외 : 갈 영, 하시현, 이윤미, 오세원, 장지희
간사 : 안현주, 김미경, 김미라, 송지연, 성주미

출품회원

갈 영 공미숙 강민지 김경복 강혜인 김경상 강효진 김 령 고화자 김명희
김미경 김빛나 김미라 김수향 김수향 김미혜 김영자 김민자 김영지 김민정
김은영 김정자 민세원 김호순 민정숙 남영희 박계숙 노희숙 박상희 유지연
박은숙 박종진 박지숙 박춘매 백수미 서경순 서경자 서정숙 성유현 성주미
손미애 송명진 송지연 송차영 신경선 신미혜 신소향 심선희 안성하 안현주
양지원 양혜순 우미하 윤미란 윤수영 윤명옥 이금희 이명미 이상례 이신숙
이윤미 이은실 이은정 이정선 이정자 이진옥 이혜련 이효임 인효경 임미령
장경희 장지희 전명자 전준자 전지연 전혜정 정경희 정기옥 정동희 정보경
정세라 정순아 정영주 정해숙 조정동 최미영 최민수 최진아 하민수 하상림
하시현 하이경 허은영 허은진 홍세연 홍은경 황영자 황용익 황은화

제30회 2011 현대미술 루트전 30주년

전 시 2011.04.21 – 04.29 예술의전당 한가람미술관 1, 2, 3관 / 140명 참여
서문
「현대미술의루트」 전시가갖는의미 / 오세원(아르코미술관학예 연구실장)
홍익여성회화, 그 30년사의 얼굴 / 김복영 미술평론가, 서울예대 석좌교수
평문 〈Multiple Narratives& Voices:한국현대미술의 지형도〉 /
　　　정연심(홍익대예술학과)
축사 홍익대학교 미술대학 회화과 동문회장 이태현
세미나 1차 : 2011.05.28.토 홍익대학교 K동 101호
　　　　　30주년 전시감상평 및 "다층구조로서의 미술" 서성록(안동대교수)
　　　　2차 : 2011.12.18.일 홍익대학교 k동 101호
　　　　　"현대미술과 회화의 귀환" /정연심 (홍익대학교 예술학과)
회장 윤미란 외 전 임원 유임

출품회원

갈　영 강해인 강효진 고화자 공미숙 권기윤 권선영 김경복 김경상 김동희
김　령 김명희 김미경 김미라 김민자 김　선 김성영 김수향 김수현 김영자
김영지 김은영 감정숙 김정자 김종숙 김지영 김지희 김혜선 김혜영 김호순
김휘진 김희주 남영희 낸시랭 노흙자 노희숙 류수인 류지연 류현숙 민세원
민정숙 민지영 박상희 박성실 박영아 박유진 박은숙 박지숙 박춘매 박태이
배정자 백수미 서경순 서경자 서정숙 선미정 성순희 성주미 손미애 송　경
송영숙 송지연 송차영 신미혜 신소영 심선희 심정리 안가영 안명혜 안성하
안현주 양소정 양은혜 양지희 양혜순 염가혜 우미하 유성숙 유영은 윤나리
윤　미 윤미란 윤소람 윤수영 윤영옥 이경혜 이금희 이수아 이신숙 이아름
이윤미 이은실 이은정 이정선 이정숙 이혜련 이혜련 이혜선 이화진 이효임
이희진 인효경 임미령 임성연 장경희 전명자 전준자 전혜정 정경희 정동희
정선애 정아롱 정영주 정은진 정해숙 조은녕 조지현 조현지 지희장 최규자
최미영 최수경 최영숙 최영화 최정숙 최지영 하민수 하상림 하시현 하이경
한수경 한지선 허은영 허은진 홍세연 홍은경 홍현천 황영자 황용익 황은화

제31회 2012 홍익루트전

전시 2012.04.25 - 04.30 조선일보미술관 / 83명 참여
평문 : 현대미술속 '회화의 귀환'과 〈루트전〉 다시보기 /
　　　　정연심(비평, 홍익대 예술학과 교수)
2012.2.25. 홍익여성화가협회 명칭 변경—홍익루트

회장 : 윤미란　　**부회장** : 이명미
총무 : 하민수　　**총무보** : 송차영, 김은영
재무 : 이효임, 홍세연
섭외 : 갈 영, 하시현, 이윤미, 오세원, 김성영
간사 : 안현주, 김미경, 김미라, 송지연, 성주미
서기 : 허은영, 전지연, 허은진　　**감사** : 공미숙, 이금희

출품회원

갈 영 강해인 강효진 공미숙 김경복 김　령 김미라 김성영 김수향 김수현
김영자 김영지 김은영 김정자 김종숙 김지영 김지희 김혜영 김휘진 류지연
민세원 민정숙 박은숙 박춘매 박태이 반미령 배정자 백수미 서경자 서정숙
성순희 성주미 송지연 송차영 신소영 심선희 심정리 안명혜 양혜순 우미하
유영은 윤미란 윤수영 이경혜 이금희 이다혜 이신신 이신숙 이영례 이윤미
이은정 이정숙 이혜련 이혜선 이효임 이희진 임미령 임성연 이정혜 양하영
장경희 전명자 전준자 전지연 전혜정 정계옥 정아롱 정해숙 조인영 최규자
최수경 최영숙 최영화 최정숙 최지영 최진아 하민수 하시현 허은영 홍세연
홍은경 황용익 횡은화 황정희

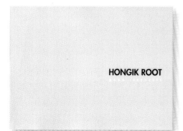

제32회 2013 홍익루트전

전시 2013.4.24 - 4.29 공아트스페이스 / 126명 참여
평문 창작의지를 상호자극하는 폭넓은 스펙트럼 / 하계훈(미술평론가)
세미나 2013.10.19 홍익대조형관 E동 103호
　　　　"현대미술에서 물의 개념과 변용" 김재관(쉐마미술관 관장)
회장 윤미란 외 전 임원 유임

출품회원

갈　영 강우영 공란희 공미숙 곽은지 권규영 권선영 김경복 김경상 김동희
김　령 김명숙 김명희 김미라 김미향 김민자 김빛나 김　선 김선영 김성영
김소정 김수정 김수향 김영지 김외경 김은영 김정자 김종숙 김지영 김혜영
김호순 김희정 김희주 남영희 노희숙 류지연 류현숙 민정숙 박은숙 박정숙
박지숙 박춘매 박현주 반미령 배정자 백수미 서경자 서정숙 선미정 정순희
송명진 송지연 송차영 신다혜 신미혜 신소영 심선희 심정리 안가영 안명혜
양지희 양혜순 오윤정 우미하 유성숙 유영은 유윤주 윤다영 윤미란 윤수영
이경혜 이금희 이다혜 이승신 이신숙 이영례 이윤미 이은영 이은정 이정숙
이정아 이지윤 이혜련 이혜선 이효임 이희진 인효경 임미령 장경희 장지희
전명자 전준자 전지연 전혜정 정계옥 정규련 정보경 정보영 정선애 정승연
정이룡 정은진 정해숙 조윤정 조은녕 조정동 조지현 조현지 최규자 최미영
최영화 최정숙 최준경 하민수 하상림 하시현 한수경 한지선 허은영 홍세연
황영자 황용익 황원해 황은화 황정희 황제휘

제33회 2014 홍익루트전

전시 2014.04.16 - 04.21 조선일보 미술관 / 95명 참여
평문 「홍익루트전」이 일깨워주는 것 / 서성록 / 안동대학교 미술학과 교수
회장 : 김 령
부회장 : 유성숙
총무 : 임미령
총무보 : 공란희, 김외경
재무 : 최미영, 박지숙
섭외 : 박은숙, 최정숙, 김부자. 황은화, 류지연
간사 : 정해숙, 인효경, 이은실, 이정아. 정아롱
서기 : 서경자, 김종숙, 이희진
감사 : 심선희, 최영숙

출품회원

강영숙 공란희 공미숙 권규영 김 령 김 선 김경복 김경상 김동희 김미향
김부자 김성영 김수정 김수향 김연정 김영자 김외경 김정자 김종숙 김진희
김혜선 김호순 김휘진 김희진 남영희 노희숙 류지연 류현숙 문미영 문희경
민해정수 박나미 박문주 박은숙 박지숙 박춘매 배정자 백수미 서경자 서정숙
성순희 손일정 송진영 송차영 신미혜 신소영 심선희 안명혜 양혜순 오윤정
유성숙 윤다영 윤미란 윤수영 이경혜 이금희 이승신 이신숙 이은실 이은영
이정아 이혜련 이희진 인효경 임미령 장경희 장지희 전명자 전준자 정강자
정동희 정아롱 정지현 정해숙 제정자 조윤정 조정동 조정숙 최규자 최미나
최미영 최수경 최영숙 최영화 최정숙 하경숙 하민수 한수경 허은영 홍민영
황영자 황용익 황원해 황은화 황제위

제34회 2015 홍익루트전

전시 2015.07.01 - 07.7 갤러리 미술세계 전관 / 83명 참여
평문 "홍익루트"전의 의미와 미래적 전망 / 미술평론가 윤진섭

회장 김 령 외 전 임원유임

출품회원

공란희 공미숙 권규영 김　령 김경복 김경상 김경희 김동희 김명희
김미성 김미향 김보형 김부자 김성영 김수정 김영자 김외경 김정자
김종숙 김지혜 김혜선 김호순 김휘진 김희진 남영희 류지연 문미영
문희경 박나미 박문주 박은숙 박지숙 박춘매 배정자 백성혜 백수미
서경자 서정숙 손일정 송진영 신미혜 심선희 안명혜 양지희 양혜순
유성숙 이경미 이경혜 이명숙 이승신 이신숙 이영자 이윤경 이은실
이정숙 이정아 이정혜 이화진 이희진 인효경 임미령 장경희 장지원
전명자 전준자 정강자 정동희 정아롱 정해숙 제정자 조윤정 조지현
최미영 최영숙 최영화 최은옥 최정숙 하명옥 하민수 하시현 황영자
황용익 황은화

제35회 2016 홍익루트전 여성,심상의 재발견

전시 2016.06.01 - 06.07 갤러리 미술세계 / 74명 참여
평문 여성의 미래적지평을 위한 하나의 초석 '홍익루트'전의 의미
　　　　미술평론가 윤진섭

회장 : 유성숙　　**부회장** : 박은숙
총무 : 박춘매　　**총무보** : 권규영
재무 : 인효경　　**섭 외** : 최정숙, 김부자, 이신숙
간사 : 손일정, 이은실, 공란희, 김외경
서기 : 이정아　서기보　김미성
감사 : 심선희, 최영화

출품회원

공란희 공미숙 권규영 김 령　김경복 김경상 김미성 김미향 김보형
김부자 김성영 김수정 김영자 김외경 김정자 김지혜 김혜선 김호순
김희진 남영희 노희숙 문희경 민정숙 민해정수 박문주 박은숙 박지숙
박춘매 반미령 배정자 백성혜 서정숙 성순희 손일정 송지연 송진영
신미혜 심선희 안명혜 안현주 양지희 양혜순 유성숙 윤수영 이경혜
이금희 이명숙 이미경 이승신 이신숙 이은실 이정아 이정혜 이혜련
인효경 임미령 장경희 장지희 전명자 전준자 정강자 정동희 정지현
정해숙 조인영 조지현 최미영 최영화 최정숙 하경숙 홍세연 황영자
황용익 황은하

제36회 2017 홍익루트전 숨에서 숨결로

전시 2017.06.21 – 06.26 갤러리 미술세계 / 77명 참여
평문 미술 생태계의 복원 / 안동대 미술학과 서성록
세미나 2017.11.11. 한전아트센터 102호
　　　　현대미술의 흐름과 미술경영 (조명계 교수)
회장 유성숙 외 전 임원유임

출품회원

강영숙 공란희 공미숙 권규영 김 령 김경복 김경희 김계희 김미성
김보형 김수정 김영자 김외경 김정자 김호순 남영희 류지연 문미영
문희경 민정숙 민해정수 박계숙 박문주 박은숙 박춘매 박희진 반미령
배정자 백성혜 서경자 서정숙 손일정 송진영 심선희 안명혜 안수진
안현주 양지희 양혜순 오의영 유성숙 윤수영 이명숙 이미애 이승신
이신숙 이윤경 이은순 이은실 이정아 이정혜 이정희 이혜련 인효경
임미령 장경희 장지원 전명자 전준자 정강자 정동희 정지현 정해숙
조미정 조윤정 조정숙 조지현 최미나 최미영 최영숙 최영화 최정숙
하경숙 하시현 한수경 한지선 황용익

제37회 2018 홍익루트전 사유의 공간

전시 2018.06.13 – 06.18 갤러리 미술세계 1.2전시장 / 81명 참여

회장 : 박은숙　**부회장** : 최정숙
총무 : 공란희　**총무보** : 권규영
섭외 : 손일정, 황은화, 문희경, 안명혜
간사 : 윤수영, 김계희, 박희진
서기 : 노연정　**감사** : 정해숙, 최미영
재무 : 문미영　**재무보** : 김수정

출품회원

공란희 공미숙 권규영 김 령 김경복 김경상 김계희 김명숙 김미성
김미향 김보형 김수정 김영자 김외경 김윤주 김정아 김정자 김지혜
김호순 남영희 노연정 문미영 문희경 민세원 민정숙 민해정수 박문주
박민정 박은숙 박춘매 박희진 배정자 백성혜 서경자 서정숙 성순희
손일정 송진영 신영미 신정옥 안명혜 안수진 오의영 유성숙 윤수영
이광숙 이명숙 이미애 이수아 이신숙 이은순 이정숙 이정혜 이화진
인효경 임성숙 임유미 장은정 전명자 전준자 정동희 정은영 정지현
정해숙 조미정 조윤정 조인영 조정동 조정숙 조지현 최미영 최영화
최정숙 최지원 하시현 황경희 황영자A 황영자B 황용익 황은화

제38회 2019 홍익루트전 봄날의 감성

전시 2019.04.10 – 04.15 조선일보 미술관 / 95명 참여
　　　　2019.05.18 – 05.13 토포하우스
평문 예술, 일상에 스며든 나를 찾는 여행 / 김윤섭 미술평론가
회장 박은숙 외 전 임원 유임

출품회원

강영숙 공란희 공미숙 권규영 김　령 김경복 김경희 김계희 김미성 김미향
김보형 김수정A 김수정B 김영자 김외경 김정아 김정자 김지혜 김혜선
김호순 김휘진 노연정 노영애 문미영 문희경 민세원 민정숙 박계숙 박나미
박문주 박민정 박은숙 박희진 반미령 배정자 백성혜 서경자 서정숙 성순희
손일정 송진영 신영미 신정옥 심선희 안명혜 안수진 양혜순 오의영 위영혜
유성숙 유송자 윤수영 이경혜 이광ск 이금희 이미애 이순배 이승신 이신숙
이윤미 이은순 이정아 이정지 이정혜 이정희 이지윤 이희진 임미령 임유미
장은정 장지원 전명자 전준자 정계옥 정동희 정수경 정유진 정지현 정해숙
조규호 조문자 조미정 조인영 조정동 조지현 지희장 최미영 최영화 최정숙
최지원 하시현 홍희진 황영자 황용익 황은화

제39회 2020 홍익루트전 치유와 공존

전시 2020.07.22 – 07.28 토포하우스 / 93명 참여
회장 : 최정숙　　**부회장** : 정해숙
총무 : 김외경　　**총무보** : 노연정
재무 : 오의영　　**재무보** : 신정옥
섭외 : 문희경, 김수정, 김인희, 권규영
간사 : 문미영, 안수진, 정은영
서기 : 김계희　　**감사** : 김경희, 이경혜
고문 : 송　경, 황영자, 조문자, 김영자, 이정혜, 남영희, 이정지, 김민자,
　　　　김경복, 민정숙, 황용익, 윤미란, 김　령, 유성숙, 박은숙

출품회원

공란희 공미숙 권규영 김경복 김경희 김계희 김　령 김미향 김보형 김성은
김수정A 김수정B 김승연 김영자 김외경 김인희 김재원 김정아 김정자
김지혜 김혜선 김호순 김휘진 노연정 류지연 문미영 문희경 민세원 민정숙
박계숙 박명자 박민정 박상희 박은숙 박춘매 반미령 배정자 백성혜 변경섭
서경자 서정숙 성순희 손일정 송진영 신미혜 신정옥 심선희 안명혜 안수진
안현주 양혜순 오의영 위영혜 유복희 유성숙 윤수영 이경혜 이명숙 이순배
이신숙 이은순 이은영 이정숙 이정지 이정혜 이혜련 이희진 임미령 임유미
임정희 장은정 장지원 전명자 전준자 정계옥 정동희 정유진 정은영 정지현
정해숙 조문자 조미정 조윤정 조정동 조지현 최미영 최수경 최정숙 최지원
홍희진 황영자 황용익 황은화

제40회 2021 홍익루트 창립 40주년 기념전

전시 2021.10.12 – 10.18 홍익대학교 현대미술관 / 171명 참여
 "홍익루트 (홍익여성화가협회) 40주년 기념전" 을 축하하며
 서승원(홍익대학교 미술대학 회화과 명예교수 1964졸업)
평문 한국 현대 여성작가들의 깊은 뿌리 :「홍익여성화가협회」창립 40주년 기념
 《홍익루트전》의 의미 / 김이순 (홍익대학교 교수)
회장 최정숙 외 전 임원 유임

출품회원

강선옥 강우영 강혜경 강희정 공란희 공미숙 권규영 권선영 김 령 김경복
김경숙 김경희 김계희 김남주 김동희 김명숙 김명희 김미경 김미성
김미향 김보형 김성영 김성은 김수정 김수정 김승연 김영자 김외경 김인희
김재원 김정아 김정은 김정자 김지혜 김진희 김혜선 김호순 김희진 남영희
낸시랭 노연정 노희숙 류지연 류현미 문미영 문희경 민세원 민정숙 민해정수
박계숙 박나미 박명자 박문주 박민정 박상희 박옥자 박은숙 박춘매 반미령
백성혜 변경섭 서경자 서원주 서정숙 석난희 성순희 손일정 송 경 송진영
송혜용 신미혜 신미혜 신정옥 심선희 안명혜 안수진 안현주 안현주 양지희
양혜순 연규혜 오의영 우미경 위영혜 유복희 유성숙 유송자 윤수영 이 유
이경례 이경미 이경혜 이명숙 이명희 이미애 이순배 이승신 이신숙 이윤경
이윤미 이윤미 이은구 이은순 이은실 이은영 이정숙 이정아 이정자 이정지
이정혜 이지혜 이태옥 이혜련 이희진 인효경 임미령 임유미 임정희 장경희
장노아 장은정 장지원 전명자 전준자 전지연 정계옥 정동희 정미영 정수경
정순아 정연문 정유진 정은영 정지현 정해숙 제정자 조규호 조문자 조미정
조윤정 조정동 조정숙 조지현 조혜경 지희장 채희정 최규자 최미나 최미영
최미희 최수경 최영숙 최은옥 최정숙 최지영 최지원 하명옥 하민수 한수경
한지선 허은영 홍 지 홍세연 홍희진 황경희 황명혜 황영자 황예원 황용익
황은화

[홍익루트 역대 회장]

1대	송 경	1982~1983	9대	김경복	2004~2005
2대	황영자	1984~1987	10대	민정숙	2006~2007
3대	조문자	1988~1991	11대	황용익	2008~2009
4대	김영자	1992~1995	12대	윤미란	2010~2013
5대	이정혜	1996~1997	13대	김 령	2014~2015
6대	남영희	1998~1999	14대	유성숙	2016~2017
7대	이정지	2000~2001	15대	박은숙	2018~2019
8대	김민자	2002~2003	16대	최정숙	2020~2021

「홍익전」과 여류화가

- 10주년 기념전 평문

1 「弘益展」은 홍대 출신의 여성화가들의 모임이며, 대체적으로 70년대부터 활동해 온 작가들을 주축으로 해서 결성된 단체의 이름이다. 금년으로 10회전을 기록하게 되었으며 백 명 가까운 구성원으로 불어났다. 그러니까 한국미술의 현재를 구성하는 제법한 마이크로 · 소사이어티로 성장했다고 말할 수 있다.

여성만으로 구성된 미술단체는 세계적인 관례로서도 그리 흔한 건 아니다. 미술은 남성만의 점유물이 아니라는 마이너스의 인식이 이분법의 논리로 작용할 수도 있기 때문이다. 그러나 화가는 반드시 남성이어야 한다는건 미술 인식의 본질에서 보다도 사회적 제도의 변천과 관련이 있다는 점에 대해서 유의할 필요는 있다.

2 모든 창조는 태어남으로써 실체가 된다. 창조를 뜻하는 크레아시옹은 먼저 푸로크레 아시옹 (출산)으로 나타나기 때문이다. 탄생은 분만의 고통을 전제로 하며 때문에 환희의 엑스타시가 체감된다. 가령 알타미라의 동굴 벽화라든가 부슈만의 조각을 남성의 작품이라고 믿는 건 하나의 관례이지 확실한 증거는 못된다. 뮨스 티버그라는 사람의 조사에 의하면 신석기시대의 문화를 담당했던 건 여성이었다고 한다. 남성이 전쟁을 하고 수렵을 하며 집을 짓는데 비해서 여성은 가정을 지키고 아이를 기르며 생활용구를 마련한다고 가정해보자. 이것을 정신 육체의 동작으로 비기면 뛰고 던지고 세우고 찌르며 싸우는 게 남성이었다면, 여성은 닦고 문지르고 그리며 칠하고 엮으며 꾸민다는 게 된다. 그렇다면 미술의 기법은 어느 쪽에 더 많이 잠재한다는 건가?

3 미술이 사회적 분업의 일체로서 직업화되는 건 근세의 일이다. 참고 견디고 배우며 숙달하고 거듭 학습하는 도정을 거쳐 하나의 제법한 화가가 인정된다는건 사회 제도가 그러한 통제를 강요하기 때문이다. 또는 인류의 타락과 관련이 있는 유럽의 가치관인 「원죄」의 주인공인 여성은, 창조할 수 없다는 불문곡직도 작용했을 것이다. 또 혹은 가부장제도의 사회와 여성 예술가의 부재를 상관하여 생각해볼 수도 있다.

이상의 제도 사회에선 미술 그것이 하나의 위계를 표시하는 계급 표시인거나 다름없었으며, 역사의 주인공, 권력과 권세의 장본인을 그려야만 미술일 수 있었던 것이었다. 풍경화

와 풍속화는 미술의 축에도 못 끼었던 것이었다. 남녀칠세부동석의 시퍼런 율법이 사회 전체를 짓누르던 시대에 사랑을 읊는다는게 미친 짓인 것처럼…….

4 미술을 구성하는 제반 원리가 구조적인 입장에서 발생학적으로 재인식되기 시작한 근대에 들어서면서, 오랫동안 잠재해 있던 여성의 생물학적 본능이 미술사의 표면으로 다시 부상한다. 아직은 과도기적 경험 단계에 머물러 있지만, 정자를 수용한 난자가 폭발로서 생명을 실현하듯이, 언제 어떻게 심지가 당겨질지 누구도 장담할 수 없다. 그러나 이것의 징조는 전후의 세계 미술 도처에서 샘솟은 바 있다. 다만 이것들이 모여 여울을 못 이루고 따라서 하나의 흐름으로 유형화되지 못했을 뿐이다. 현대미술은 스승의 표현법을 충실하게 이행하는데서가 아니라, 미술에 관한 새로운 인식을 수태하려는데 있다. 이것은 크리에이션에서보다 프로크리에이션의 생명 원리와 상통한다고 하겠으며 「홍익전」은 이것의 포텐시얼로 간주되고 있다.

유준상
미술 평론가

『홍익여성화가협회』의 성년成年을 준비하며
- 제19회 홍익여성화가협회전에 부쳐

1. 「홍익여성화가협회전」의 의의와 행보

홍익여성화가협회가 1982년 창립 이래 한 번도 거르지 않고 개최하여 열아홉 번째 전시를 개최하게 되었다.

그러나 홍익대학 출신들의 화단 진출이나 활약상을 생각해볼 때 홍익대학 여성화가 동문전의 19년 역사는 의외로 일천한 것이다. 더구나 타 여자대학 동문회와 비교해 볼 때 더욱 그러하다. 이는 여성화가 특유의 딜레탕티즘에 기인한다고는 하지만 1950년 홍대 미대가 창설된 이후 한국 미술계를 주도해 오는 과정에서 보여준 전위적 성향에 더욱 깊은 관련이 있는 것으로 생각된다. 소수의 엘리트가 지배하는 공격적이고 전위적 흐름 속에 소수의 전위적 여성화가에게만 참여 기회가 주어짐으로써 대다수의 여성화가들의 활동이 소외되고 그들만의 결집을 다질 현실적인 터를 마련하기 어려운 여건이었던 것이다.

그럼에도 80년대 초 여학생 수의 급증과 다양한 표현 욕구의 확대 그리고 여성작가의식의 전환이 홍익대학 출신 여성화가들의 활약을 폭넓게 수용할 기반을 요구하고 있었고 그것은 홍익여성화가협회전의 창립 동기가 되었다. 게다가 대학을 졸업한 뒤에 하나의 소속감을 견지하면서 창작활동을 지속하려는 단체전의 활동이 활발했던 시기였다. 이러한 배경에서 형성된 이 협회전은 한편으로는 여성동문들의 신진작가 등용문으로, 다른 한편으로는 후배 작가들과의 만남을 통해 구태와 타성에 빠지기 쉬운 여성화가들의 취약점을 보완할 수 있는 장치로서 의미를 담보해왔다. 그리고 홍익대학 출신의 여성화가들을 세대나 장르에 관계없이 결집시켜준 구심점이 되었다.

사실 남성화가들과 달리 우리 사회의 가부장제적이고 남성 중심적 사회구조로 인하여 대학 졸업과 동시에 창작 여건이 어렵고 화단 진출이 불리하며 이미 등단하였다 해도 본격적인 활동을 지속하기 어려운 여성 미술계의 현실을 고려할 때 여전히 여성 동문전의 경우, 이념과 취지에 따라 이합집산하는 타 그룹전과 달리 그 역할과 의의에 무게를 둘 수밖에 없다.

그리고 80년대 후반에 이르러 모더니즘 비판과 함께 여성의식의 자각과, 여성성을 새로운 담론으로 제기한 이른바 페미니즘 미술의 밖으로부터의 유입은 여성 화단에 새로운 활력을 불어넣기 시작했고, 홍익여성화가협회는 행보에 박차를 가해 전시회 개최와 동시에 협회원들의 창작을 고취하고 새로운 충전을 위한 재교육 차원에서의 강연회를 마련하기도 했다.

지난 18회전은 동문전으로서는 예외적으로 주제전을 개최하였다. 「서울. 여성」전이 그것으로 場所와 性이라는 주제를 통해 이 동문전의 정체성을 구현하고자 했다. 이 주제는 다시 「

전통과 현대」, 「일상성」, 「문화」의 소주제로 세분화되어 전시됨으로써 홍익대학의 여성화가들의 문화적 아이덴티티에 대한 구체적 인식과 표현을 통해 동문선의 변화와 새바람을 모색하려는 의지를 분명히 했다.

2. 제19회 전시의 면모

금번 19회전은 18회전에서의 변화의 모색을 지속 발전시키겠다는 취지에서 전 남영희 회장이 계획한 「전통과 현대」, 「일상」, 「환경」의 주제전으로 개최한다.
「전통과 현대」는 지난 모더니즘 시대부터 한국 현대미술을 풀어가는 대표적인 담론이었다. 이는 모더니즘 미술의 보편적 담론이 어떻게 전개되고 있는가를 밝히겠다는 의지로 보여진다. 특히 지난 모더니즘 시대를 리드했던 홍익대학의 전위식인 성향과 그에 상응한 전통의 표현을 다룬다는 점에서 타 여성 동문전에서 보다 진취적 성향을 보인다고 할 수 있다.
「일상」이라는 주제는 페미니즘 미술의 기본 속성을 이루는 요소로서 사회성이 미약한 여성 특유의 삶과 감수성이 가장 잘 함축되어 있는 주제이다.
「환경」이란 최근 인류의 생명과 존재에 관계된 첨예한 관심사로 부각되고 있는 사회적 이슈로서 여성화가들에게 대 사회적 관심으로 그들의 시각을 확장해갈 주제이다. 이 민감한 주제가 어떻게 여성화가들에게 인식되고 개성적으로 표현될지 남성화가들과 다른 감수성과 표현 또는 같은 면모는 무엇인지가 밝혀지게 되리라는 점에서 주목된다.

3. 홍익여성화가협회의 전망

이번 19회전은 홍익여성화가협회전의 성년식을 위한 준비전이라 하겠다. 올해의 신임 이정지 회장과 그 회원들이 홍익여성화가협회의 전격적인 혁신과 도약을 기도하고 20회전에서 그 변모상을 제시하겠다는 의지를 표명하고 있는 것이다. 이정지 회장은 80년대의 메인 스트림이었던 모노크로미즘 계보의 참여작가로 역대 여류화가회 회장직을 역임한 역량을 갖고 있어 그 활약이 기대된다.
혁신의 모색은 외적으로는 오늘의 미술계 현실이 파편화된 개성을 중시하여 이미 그룹전에 대한 일반의 관심이 쇄미해졌고 특히 개성을 담보하기 어려운 동문전에 대하여 무관심하고

냉담한 현실을 극복해야 하고 내적으로는 다양한 표현 욕구와 활약상이 돋보이는 신세대와 그간 개별적으로 활동해온 동문들을 수용하기 위한 방안을 강구해야 할 단계에 이르렀다는 인식에서 비롯된 것이다. 이러한 과제를 풀어가기 위한 방법으로 몸통이 커져버린 협회 운영의 묘를 살리고자 하는 것이다. 분과별로 나누어 연구회 활동을 전개하여 전문성과 결집력을 강화하고, 전시회도 분과별 전시와 종합전을 변화 있게 개최하여 생산적인 협회 운영을 도모하고자 하는 것이다. 이러한 혁신의 효과는 각 분과별로 전문성을 강화한 전시와 담론을 통해 홍익화가협회 회원의 작품세계를 일신시키고 홍익여성화가협회 회원의 위상과 여성미술인의 대 사회적 입지를 보장받고 발언력을 강화해가는 데에 기여하리라는 점에서 기대된다.

"미술은 천부적인 재능을 타고난 개인들의 전적으로 독자적인 활동이 아니라 전 시대의 작가들과 보다 모호하고 피상적으로는 '사회세력들'에게서 영향을 받는다. 오히려 그것은 사회적인 상황 내에서 만들어지고 사회구조의 총체적인 요소 중의 하나로, 특정하고 한정적인 사회제도들에 의해 매개되고 결정된다. 이 제도란 미술학교, 후원체계, 신성한 창조자 그리고 남성으로서 혹은 사회 외곽에 머무는 존재로서의 예술가라는 신화를 지칭한다." 는 1971년에 쓰여진 린다 노클린의 「왜 위대한 여성 미술가는 없는가?」라는 문제제기는 바로 홍익여성화가협회가 처한 오늘의 미술 현실에 대한 진단이기도 하며 타개해가야 할 장애들의 현주소를 밝혀주고 있다.

이렇듯 여성화가들이 자신들의 재능과 개성을 발휘하고 입지를 다지기 위해서는 이중 삼중의 혁신과 전복의 노력이 안팎으로 요구되고 있다. 우선 남성 중심 사회구조 속에서 기득권이 형성된 기존의 체계를 전복해야 한다. 그러기 위해서는 내부적 혁신과 외적인 변화가 요구된다. 여성의 일반사회 진출 여건은 정부가 여성에게 인센티브 제도를 허용할 만큼 아직도 열쇄한 형편이고 여성화가들의 경우 수적으로 눈에 띄게 그 활약이 증폭되었지만 소수만이 미술계에서 '스타'의 위치로 떠올랐다. 하지만 여전히 '불안한' 투자대상으로 간주되고, 그들이 전공을 통해 생활을 보장받고 입지를 다질 기반은 취약하고 사회 인식은 여전히 희박하다. 게다가 홍익대학 출신 여성화가들의 경우 그간 우리 미술계의 운영관행이었던 학교별 배분방식이나, 모교 강단에의 교수직 확보와 같은 입지 확보에서 여자대학 출신의 화가들보다도 불리한 조건이 가중되어 왔다.

이제 홍익여성화가협회전은 개별 활동을 통해서는 기대하기 어려운 여성미술의 과제를 해결할 수 있는 견인차가 되어야 할 것이다. 나아가 남성중심주의 사회의 전복을 기도하는 페미니즘 운동가들의 미술의 차원을 넘어 여성 미술가들의 개성 발휘를 통해 이른바 지난 시대의 이데올로기와 지배체제에 의해 억압받고 소외되었던 분야나 계층에 빛을 비추어 더불어 살아가는 지혜를 제안한 하모니 해몬드 (Harmony Hammond)의 진정한 의미의 페미니즘 미술을 지향해가야 할 것이다. "자신의 고유한 삶을 조절하고 성취할 뿐 아니라 미술을 통해 타자의 삶을 지배하는 것에 반대" 하는 미술을.

2000년 3월
김영순
미술평론가

홍익여성화가협회 20주년 기념 여성, 환경 展
- 20주년 기념 홍익여성화가협회전에 부쳐

홍대 출신의 여성화가들로 결성된 홍익여성화가협회는 이제 20주년을 맞이하게 되었다. 여기에 소속된 회원들은 같은 캠퍼스 출신이라는 공통점과 여성이라는 것, 그리고 작가라는 공통분모를 가지고 있다. 작가의 양식은 다르나 그만큼 이들의 표현은 다양하다. 그 옛날 미술의 훈도(薰陶)에서 삶의 보람을 확인했고 청운의 뜻을 가지고 어려운 홍익의 문을 두드렸던 사람들이다.

홍대라는 유서 깊은 캠퍼스에서 젊은 나날을 함께 보낸 이들은 각자의 표정과 동작 하나만으로도 무엇을 느끼고 호소하려는 지를 직감한다. 그만큼 정이 두텁다. 이것이 세월이라는 「시간」이다. 그리고 이 시간을 하나의 공간에서 확인한다는 목적에서 홍익여성화가협회전이 결성되었던 것이다. 1949년 창설된 홍익미대가 한국미술계를 주도해 왔다. 그러나 그 과정에서 남성 중심의 사회구조 속에서 소수의 전위적 여성화가에게만 참여기회가 주어지고 대다수의 여성화가들은 활동이 소외되었다.

정치, 경제, 사회적으로 무수히 겪어야 했던 혼란 속에서도 여성화가들은 질적 양적으로 끊임없이 성장해 왔다. 특히 80년대부터 여성화가가 급증하면서 표현 욕구의 다양화와 여성작가의식의 전환은 홍익 여성들의 활약을 폭넓게 요구하였던 것이다. 이에 홍익여성화가협회는 의욕적인 전시 개최와 동시에 회원들의 창작의욕을 불어넣는 행사들을 계속해 왔다.

이번 20주년 기념전은 여성과 환경이라는 주제로 치러진다. 환경이란 최근 인류의 생명과 존재에 관계된 관심사로 부각되고 있는 사회적 이슈로서 여성화가들에게 대사회적 관심으로 그들의 시각을 확장해갈 주제이다. 자연과 인간, 인간과 인간, 그리고 인간과 자신...

이제 성년이 된 홍익여성화가협회는 그 위상과 여성미술인의 대 사회적 입지를 보장받고 발언력을 강화하는데 자리매김하게 되리라 생각된다. 이렇듯 무게를 실은 모임이므로 창작은 물론 창작된 작품들에 대한 관리와 보존의 문제를 심각히 생각해야 한다. 작품 관리와 보존은 창작 이상으로 중요한 문제이다. 이 점에 관해 우리 민족은 너무 등한했기 때문이다. 그만큼 추상적이었다. 먼 훗날 이들의 후손과 후배들의 연결된 호흡을 위해 홍익 여성 미술관 건립을 권하고 싶다. 당장에는 어려운 과제일 테지만 분명한 의지를 가지고 장기계획을 수립할 필요가 있다. 일과성의 행사로 끝나는 관례는 여러 가지로 낭비인 것이다. 미술은 그것이 있는 현장에서 포착되지 않으면 안 되며 미술을 사는 사람들, 미술을 느끼는 사람들, 미술을 경험하는 사람들의 태도 속에서 즉 미술의 현장에서 포착하려고 시도되지 않으면 안 된다. 여기서의 '현장'은 곧 '작품'이다. 그것이 왜, 어떻게, 언제, 누구에 의해서, 무슨 방법으로 제작되었는지... 의 역사적 사고를 유발하는 본체라고 하겠다. 이러한 인간적 관심은 시간과 비례해서 우리들의 관심을 샘솟게 한다. 먼 미래일수록 이 관심은 배가 한다. 한국에는 여러 이름의 미술단체들이 많다. 이들 중에는 當代로 끝나버리는 일과성의 단체가 많다. 홍익여성화가협회는 이러한 관례를 허물고 後代로 전수하는 본보기를 시도할 필요가 있다. 현재는 과거로 전수해 야 하는 의무를 부가하는 것이기 때문이다.

2001년 4월
유준상
서울시립미술관 관장

Multiple Narratives & Voices : 한국 현대미술의 지형도
- 30주년 기념전 평문

예술의 전당에서 개최되는 현대미술의 루트(root)은 1982년 첫 그룹전을 가진 이후로 서른 번째 열리는 의미 깊은 전시이다. 지난 30년 간 그들이 쌓아올린 역사성과 고유성은 20대부터 70대까지 여러 세대를 포괄하는 거시적인 역동성을 강조하여 왔고 세대 의식을 뛰어넘은 (trans -generational) 새로운 미술의 정신과 실험을 높이 평가하여왔다. 남성 미술가들이라는 남성성의 젠더를 강조한 용어가 한글에서 존재하지 않듯이 '여성 미술가'들은 1980년대 초반 상당히 보수적이었을 미술 화단에 이단아로서 여성들의 결집력을 모으기 위한 목소리를 상징적으로 보여주는 역할을 했을 것이다. 그러나 그들의 작품 속에 나타난 다양성과 독창성, 혼종성 등은 그룹으로서의 집단적인 특징보다는 개개인의 개성을 존중한 창의적 작업과 모더니스트적 혹은 포스트-모더니스트적 실험 양상을 구체화시킨다.

출품된 작품의 크기는 제한적이지만 전시된 작품들은 지난 이, 삼십 년간 한국 현대미술의 흐름과 궤적, 그리고 현 상황을 짚어보기에 좋은 아카이브이다. 한국 현대미술의 기원과 뿌리를 내포하는 이번 전시에서는 모더니스트적인 회화의 자율성과 회화 자체의 내재적 의미를 보여주는 작품이 있다. 마이클 프리드(Michael Fried)가 사용하는 현시성 Presentness, 現示性)처럼 추상작업에서 보이는 이차원적인 평면성은 시간성이나 감각적 경험과 연관된 의식적 지속성을 부재하게 만들어 극도로 절제된 공간을 대면하게 한다. 한지를 이용하여 꼼꼼하게 수작업하는 작품은 마치 한 땀 한 땀 옷을 정성스레 만들었던 옛 선조들의 노동처럼 때로는 '명상'을 요하고 또 현실을 포용하고 녹여나가는 모노크롬의 세계로 인도한다. 모든 것이 포용되고 담겨지는 최소한의 요소로 구성된 그리드(grid)의 세계이기도 하다. 반면 모더니스트적 회화에 대한 확장과 부정(negation)은 매체의 다양성, 전통미술 형식에서 벗어난 반형태(anti-form)적인 구성의 전개, 프로세스적인 물성의 경험 등 다양한 실험작들을 보여주기도 한다. 회화의 사각 프레임을 갤러리의 공간으로 확장시켜 나가는 작품에서 우리는 회화적 조각이나 조각적 회화라는 양경계에 놓인 작품들도 보게 된다.

여성미술을 논할 때 우리는 여성들이 가진 감수성이나 주관성(subjectivity)이 남성들의 그것과 다른 측면이 있는 것인지 살펴볼 필요가 있다. 여성들이 제작한 작품에서 여성성(femininity)을 상징하거나 은유하는 모티브나 이미지들이 있는 것일까? 조지아 오키프(Georgia OKeefe)나 주디 시카고(Judy Chicago), 마리암 샤피로(Mariam Shapiro),

소피칼(Sophie Calle), 아네트 메사저(Annette Messager) 등에서부터 최근 컬렉터 사치의 주목을 받았던 아프리카 출신의 미국 거주 작가인 완게치 무투(Wangechi Mutu)에 이르기까지 여성만이 경험할 수 있는 감성과 실제적 경험이 여성 미술가들의 작품에서 어떻게 녹여져 있는 것일까? 또한 여성성을 다룬 표상이 어떠한 시각적 장치를 통해 여성 특유의 경험과 감성을 드러내고 감추는 것인지 이번 전시에서 주목해 볼 필요가 있을 것이다. 이러한 관찰은 세대와 개인에 있어서 어떠한 시각적 특징으로 귀결되는지를 논하게 할 것이다.

마지막으로 〈현대미술의 루트〉전은 이러한 젠더성을 떠나 우리의 삶이 가진 '일상성'이 어떻게 실천되고 재현적으로 다뤄지고 있는지를 보여주는 좋은 사례이기도 하다. 그들의 작품은 반복되고 지루한 일상성 속에서 우리가 매일 마주치는 일상 공간과 사물과 어떤 조응을 보여주고 관계성을 구축하는지 기록한다. 이 기록은 전시의 참여작가들이 엮은 현대미술의 지형도이자 한국 현대미술의 자화상이기도 하다. 그리하여 본 전시에는 과거형과 현재형이 끊임없이 교차하는 수행성을 보여준다.

<div align="right">

정연심
홍익대학교 예술학과

</div>

〈현대미술의 루트〉 전시가 갖는 의의

30년 전 홍익여성화가협회(이하 홍여화)는 홍익대학교 회화과를 졸업한 여성작가들에 의하여 결성되었다. 소외된 타자의 시각에서 시작되었지만, 홍여화의 탄생은 여성작가들이 함께 목소리를 내었다는 액션으로서 의미를 투여할 수 있다. 이들은 오랜 시간을 타자가 갖는 한계를 극복하며 유연하고 낮은 자세로 능동적인 타자로의 도약을 위해 노력해왔다. 이러한 인내와 노력을 통해 홍여화라는 연대는 길게 박힌 뿌리와 같이 확산되었다. 현대미술의 루트(root)전은 30여 년간 진화 · 변형해온 이 뿌리의 면면을 통해 사회 · 역사적 맥락 속에서의 한국 현대미술의 안과 밖을 살펴보고자 한다.

전시명이 지칭하듯 루트(root)는 나무의 줄기를 통해 잎과 열매를 맺게 하는 뿌리로서의 근원적 · 모태적 원천이자 순환을 의미한다. 동시에 하층 간 연대를 통해 증식과 확장을 하기에 무궁한 잠재력이 있음을 의미하기도 한다. 따라서 루트는 풍성한 열매를 가능하게 하는 원동력으로서 확장과 만남의 통로이지, 연대 가능성과 변형의 가변성을 지니는 잠재적 성장 동력의 상징인 것이다. 이번 전시는 한국 현대미술에 있어 근원적 소통 통로이자 원동력인, 그리고 무한한 잠재적 가치를 지닌 홍익대 출신 여성작가들의 작품들을 세대를 막론하고 한 자리에 모았다.

이번 전시에는 70, 80년대 한국 현대미술의 격변기를 지켜 온 원로 · 중진 여성작가들로부터 21세기 동시대성을 드러내는 거침없는 젊은 작가에 이르기까지 남성 여성의 이분법을 허물고, 점차로 차이를 인정하며 동시대성을 획득하는 과정을 살펴볼 수 있다. 이는 이분법에 의거한 편협한 측면에서의 여성주의를 강조하고자 함이 아니다. 작가들이 추구했던 예술에 대한 근원 및 본질 탐구에 대한 열망과 창작 혼, 다양한 매체와의 연대를 통해 진정성을 지키고자 한 실험정신, 그리고 현대사회 속에서 독특한 개별자로 존재하고 소통하는 치열함을 살펴보고자 하는 것이다.

〈현대미술의 루트〉 전은 30년 이상 과거와 현재 그리고 미래를 여는 여성작가들의 작업을 보여주는 역사적 측면과 함께 현대 미술에 있어서의 확장과 성장을 확인하는 여성작가들의 다양한 수사적 공간이다. 그 공간은 다음과 같이 루트로 상징화 되어 질 수 있다.

첫째, 이식과 적용으로서의 루트다. 한국 현대미술의 근원적 바탕이 되어온 원로, 중진작가, 작품들을 조명함으로써 이들이 한국 근대미술사적 맥락에서 어떠한 사유와 일상의 기억을 매체를 통해 개념화하고 작품화하고 있는지 남성 작가가 주를 이루는 가운데 생존의 욕구, 사회적 욕망의 감정을 어떻게 표현하고 있는지 살펴보고자 한다. 1970~80년대 초에 졸업한 작가들의 작품에서는, 앵포르멜 스타일이 여성작가만의 감성 속에 전용(appropriate)되어 비정형적 이미지로 등장하는 추상화 작업이 나타나기 시작한다. 이는 기존 전통적인 관계에서 고정되어진 '어머니' 라는, 즉 생태적인 관계를 강조하는 자궁(womb)의 이미지이자 원형에 대한 욕망적 표현으로 보인다. 이와 함께, 점·선·면 등의 조형 언어 및 캔버스 · 물감이라는 매체를

통해 변증법 과정을 거쳐 정신성(spirituality)을 얻게 된다는 서구 모더니스트 회화의 주류적 특성이 등장한다. 특히 섬세한 물성 표현이나 육체적 노동 집약적 행위가 정신과 혼연일체 되어 전일한 holistic 면을 강조하는 추상표현주의 스타일의 작업이 주류를 이루고 있다. 이는, 당시 한국 미술계의 중심이었던 모노크롬 경향의 회화에 대한, 또는 남성 중심의 미술계에 대한 소수자로서의 리액션 (전용 appropriate 및 저항 resistant)이었다고 판단된다.

둘째, 연대의 과정을 통해 관계를 드러내며 증식하는 루트이다. 소수자들에 대한 조명과 함께 사회적 여성성에 대한 재인식이 확산되면서, 부정적으로 읽혀왔던 여성적 특성이 강조된 작업이 등장한다. 반복적인 움직임이 선적인 요소로 나타나고 무한반복을 통한 증식의 이미지들이 시각화되는 등 여성적 시각에서 오는 독특한 정서가 드러나게 되었다.
또한 80년대 모더니스트들의 물성을 극복하기 위해 오브제를 적극적으로 차용하는 '메타복스Meta-Vox', '삼십 캐럿 (90년대)' 등 기존 중심에 대한 대안적 움직임이 등장하기 시작하면서 여성미술, 기독교(가톨릭) 미술 등이 연대하기 시작한다. 하나의 사회적 구성원이자 개별적 작가로서 사회적·제도적 상황이 작품의 중요한 내용으로 자리하고 일상에서 영감을 얻은, 또는 반영된 작업 경향이 등장하고 있는 것이다. 동시에 작가들은 친숙한 재료들에서 벗어나 다양한 매체를 사용하기 시작한다.

세 번째, 해체와 변형이 가져오는 가변성 · 개방성, 그리고 다양하게 뻗어나가는 잠재력에 대한 것이다. 여성 작가들은 이제 이분법 및 생명이나 본질에 대한 거대담론에서 해방되어 점차 여성으로서의 소소한 일상의 경험과 기억을 가지고 작업을 수행 · 실천한다. 이는 일상에 대한 의미화, 또는 반복과 해체를 통해 현대미술에 있어 동시대성을 획득하고자 하는 것이다. 이번 전시는 여성작가들의 사회적 욕망과 몸이 말하는 내러티브의 의미를 추적한다. 여성의 사회 참여 및 기존의 전통적인 '어머니'라는 사회적 이미지 및 역할에 대한 의문이 제기됨에 따라, 이에 따른 억압된 욕망으로부터 발생하는 일상에서의 갈등 및 충돌이 다양한 복제 매체를 통해 드러나고 있다. 이러한 형상과 이미지들은 가변적이면서도 섬세하게 원본을 파열하면서 새로운 의미를 창출하는데, 이는 21세기 후기 자본주의 물결에 휩쓸린 미술계, 그리고 미술 마켓의 분화에 따라 더욱 다양한 양상으로 해체되고 재조합되어 변형되고 있다.

시작이 중요한 의미를 가졌던 것처럼 홍여화의 30주년 전시는 작가의 역할 및 작가 스스로의 정체성을 모색하고 미래를 향한 적극적인 소통의 장을 마련하는 데 있다. 이제까지 많은 여성 미술전시 및 축제가 존재해 왔지만 30년 이상의 기나긴 역사적 궤적을 통해 "작가들 스스로 미학적, 미술사적 가치를 발견하고자 했던 시도는 그리 흔치 않았다. 따라서 이번 전시의 목적은 차이가 인정되는 한 사회의 동등한 구성원으로서의 여성의 욕망, 권리, 역할 등 그들의 삶을 돌아보게 하고 이를 존중하며, 상호 공명함으로써 다양한 소통의 장을 만들어 가는 데 있다.

오세원
아르코 미술관 학예 연구실장

홍익 여성회화, 그 30년사의 얼굴

자신이 지니고 있는 오늘의 모습이 무엇인지를 아는 데는 십 년을 세 번쯤은 거쳐야 한다는 속설이 있다. 한 개인의 성장 사로 말하자면, 처음 십 년은 이왕 태어났으니 살아보는 거고, 다음 십 년은 어떻게 하면 입신立身할 수 있는지 방도를 찾는 데 시간을 보낸다. 이렇게 뛰고 저렇게 달려가 보는 시행과 착오의 시기다. 세 번째 십 년은 앞의 두 십 년의 노하우를 살려 마당을 정비하고 집을 짓는 시기다. 삶의 장이 비로소 보이고 확인되기 시작한다. 자신을 타자와 구별함으로써 정체성을 확실히 하는 것도 이 때다.

왜 우리는 이렇게 오래 걸려서야 자신을 확인하고 정체성을 갖게 되는 걸까? 진화를 거듭한 인간의 상궤가 원망스러울 때가 있다.

봄기운이 완연하고 햇살이 유난히 맑은 날 아침 (현대미술의 루트(root))전에 드리는 메시지를 쓴다. 어느덧 삼십 년이라는 말에서 숙연함을 느낀다. 마지막 세 번째 십 년을 맞으면서 정체성을 묻는 기념행사를 마련한다는 데서 더욱 그렇다. 이제 「홍익여성화가협회」 또한 인간 본연의 시즌에 접어들었음이 봄날의 햇살처럼 완연해 보인다.

「홍익여성화가협회」는 1982년에 창립전을 가진 이래 한 해도 거르지 않고 오늘에 이르렀다. 홍익대 회화과가 창립된 지 삼십여 년만의 일이다. 그 이전으로 거슬러 올라가면 남성 작가들이 주도하는 현대미술 운동사의 파노라마가 펼쳐진다. 이 시기만 따져도 삼십 년을 헤아리게 된다. 과연 어떠한 동기에서, 그 후 삼십 년이 지나서야 홍익여성화가협회가 결성되었는지, 그리고 어느덧 창립한 지 삼십 년을 마크하기에 이르렀는지 궁금하지 않을 수 없다.

그러한 동기의 핫이슈를 짚어보기 위해서는 이 협회의 제 일 세대 여류들로 타임캡슐을 돌려야 한다. 이들이야 말로 1970~80년대 우리 현대미술의 초기 사반세기를 정초 한 증인들이 아닐 수 없다. 우리의 근대화 초기 시절 만난을 무릅쓰고 현대미술의 최전선에서 활동한 그들이 있었기에 우리 여성사의 화맥이 오늘에 존재할 수 있었다. 그들이 없었다면 우리 여성사의 한 페이지가 공란으로 남을 수밖에 없었을 것이다. 이들이야 말로 신사임당의 후예이자 나혜석의 딸들이 아닐 수 없다.

제 일 세대는 초기 십 년을 일제의 말기에 태어나 온갖 수모를 받으며 자랐고, 이어진 십 년은 전쟁의 참화를 복구하던 시절 가사를 일구며 가까스로 예술에 입문하였다. 게다가 마지막 십 년은 군사통치 시대 사회의 근대화와 물질화 속에서 살아야 했다.

우리의 '여성사' 전반이 그러하지만, '여성과 '여류'를 운위 하는 건 소수의 엘리트를 염두에 두었을 때다. 마이너리티로서가 아니라, 문화예술에 관한 한 '노블레스' noblesse에 대한 소위 오마쥬 때문이다. 사회발전의 동력은 다수보다는 언제나 특정한 성性의 소수를 필요로 한다. 그들의 천재가 있었기에 오늘의 예술이 싹틀 수 있었던 건 이 덕분이다. 우리의 초기 여성사의 걸출했던 엘리트들을 기억해야 하는 이유가 이것이다. 소수의 화맥이 한 나라의 예술적 국력을 재는 척도가 되기 때문이다. 여성 회화를 말하는 건 그래서 결코 성차별의 차원이 아니다. 한 국가의 문화성장의 원천이자 동력의 차원이요 후대의 역사를 일구어 내기 위한 요구의 차원이다.

1990년대 초 홍대를 수학한 여류들이 세를 모은 건 이러한 동기에서 정당했다. 여기에는 '여성마이너리티'라는 작은 동기 또한 의식에 두었을 거다. 그러나 사회를 읽는 총체적 시각에서는 이러한 작은 동기들보다는 큰 동기들을 염두에 두어야 한다.

정체성의 모색은 큰 동기들 가운데서도 가장 으뜸가는 동기들의 하나다. 이 경우는 여류이기 이전에 보편적 '인간'으로서 물어야 할 당연한 권리가 아닐 수 없다. 삼십 년 전 소수의 여류들이 '우리는 누구인가?'라는 물음을 시작했기에 오늘의 '홍익여성화가협회」가 존재하고 있는 게 아닌가.

이번 홍익여성화가협회 가 30주년을 맞아 초기의 동기들을 발전시켜 도합 3개 항목으로 제기하고 있어 무엇보다 기쁘지 않을 수 없다. '이식과 적용' 으로서의 근원', '관계와 연대', '해방과 변형' 이 그것이다. 이들에게서 근원root은 그들의 뿌리 찾기의 전용어로 사용된다. 애초 뿌리에 대한 의식은 1970년~80년대 초에 활동했던 웃 세대 여류들의 이

념에서 시작되었다. 소위 '모노크롬'으로 회자되는 한국 물성 회화의 흐름과 궤를 같이 하면서도 소수 엘리트 여류들이 추구했던 차별화된 흐름의 총칭이었다. 이 흐름은 당시 남성 작가들이 주도했던 흐름 속에서 여성적 감성의 근원인 '모성성maternity'의 표명에서 시작되었다. 더 구체적으로는 생명의 상징체로서의 '자궁 선망womb envy'의 또 다른 이름이었다. 뿌리는 그들의 후예들이 계속해서 찾아가야 할 원형 아키 타입의 무익식적 충동에서 시작해서 오늘에 이르렀다. 이 화맥은 물성을 다루는 섬세한 노작이 특징이다. 화면을 일구어내는 방식이 물성의 강온을 다루는 데서 분석적이기보다는 총체적인 게 특징이다.

관계와 연대 net-work는 뿌리를 찾는 초기 세대를 떠나 1990년대 일상성 ordineri-ness을 탐구했던 직계 후세대들의 의식을 대변한다. 진부한 삶을 해체해서 새로운 삶을 표출하는 데 뜻이 있다. 이 부류는 '여성femininity'에 대한 인식을 모성성의 탐구에 앞세운다. 보다 외연을 넓히려는 데 뜻이 있다. 여기에는 1980년대 '메타복스Meta-Vox, 삼십캐럿(90년대)'을 잇는 대안의 모색, 타의 여성 미술, 기독교 미술과 연대 하려는 영역의 확장 눈에 띈다. 방법 면에 있어서는 친숙하고 다양한 매체의 활용이 두드러진다. 무엇보다 중간 세대로서 이들의 세계는 높은 추종자들을 포괄하고 있음을 보여준다.

해방과 변형 transformation은 연령을 불문하고 후기 자본주의 내지는 소비자본주의적 삶을 소재로 소비사회에서 야기되는 감성을 표출하고자 하는 가장 아랫 세대들의 대안 용어다.

보편적 인간에 대한 믿음에서 시작해서 모성성은 물론 여성성에 대해서 마저 의문과 회의를 제기하는 게 특징이다. 보편적으로 인간이 갖고 있는 욕망의 억압에서 해방하고자 함은 물론 여성으로서 겪고 있는 사회적 갈등과 충돌을 주제로 다룬다. 역시 구사하는 매체가 다양하고 복합적이다. 이들이 다루는 이미지들은 원본 이미지를 해체해서 재맥락화하는 데 관심을 보임으로서 서구의 탈근대성으로부터 많은 세례를 받고 있음을 드러낸다. 이렇게 함으로써 그들은 우리가 살고 있는 첨단 시대의 자신의 존재 이유를 모색하고자 한다.

궁극적으로 「홍익여성화가협회 30주년 기념전」은 오늘의 여류작가들이 겪고 있는 '동시대성'을 전면에 부각시키고자 한다. 결코 남성 / 여성의 차별성을 겨냥하는 데 있지 않다. 일각에서 생각하듯 '여류작가' 곧 '페미니스트'라는 등식을 해체한다. 그 대신 초기시대 여류들이 추구했던 정신을 이어 21세기의 본원을 찾기 위한 연대는 물론, 현실 개조의

상징적 변형의 의지를 부각시킨다. 이번 전시의 기획자가 내놓고 있는 다음과 같은 언급이 이를 뒷받침한다.

> 이제까지 많은 여성미술전시나 축제가 있어왔지만 수십 년의 긴 역사의 궤적을 살 피 그들 스스로의 미학과 미술사의 가치를 발견하려 했던 시도는 흔치 않았습니다. 이번 전시는 세대 간의 차이를 전제로, 사회 구성원으로서의 여성이 갖고 있는 욕망 권리 역할에 주목함으로써 그들의 삶을 되돌아보는 다양한 소통의 장을 만들려는 데 목적이 있습니다.

이 언급이 시사하는 것만으로도 이번 30회전은 그 의의가 실로 크고 남다르다 할 것이다. 이를 시작으로 21세기 여류 회화의 위상을 다지는 시발점이 이루어지기를 기대해 마지않는다.

김복영
미술평론가

선배님들의 학창 시절을 뒤돌아보며
과거 홍익대학교 미술대학의 향수를 함께 느끼고,
미래를 꿈꾸며 5가지의 설문 인터뷰에 응하신 분들의
말씀을 정리해 보았습니다.

- 80~70대 홍익루트 선생님들과의 인터뷰

- 지난 홍익루트 40년을 추억하며

제정자 (1962년 졸업)

1. 화가의 길을 선택하시게 된 계기

어릴 적 그림 그리기를 즐겨했다. 특히 학교 앞 논밭에서 그림 그리는 것이 좋았다. 부모님 역시 그림 그리는 것을 적극적으로 밀어주셨다. 아버지도 그림을 잘 그리시고 명필이셨으며 대단히 섬세하시고 자상하신 분이셨다. 글을 쓰시고 수묵화를 하시던 아버님 곁에서 나도 어렸을 때부터 알게 모르게 많은 영향을 받았던 것 같다. 어머니도 바느질 솜씨가 좋으셨으며 예술 쪽 감각이 뛰어나셨던 부모님의 좋은 유전자를 받아 그 영향으로 그림을 그리는 것이 당연하게 생각되었다.

2. 홍익대학교 미술대학 재학 시절의 인상 깊은 추억

60년대 홍익대학을 다닐 때 회화과에 여학생이 6명 있었으며 학생수는 매우 적었다. 그 시절 홍익대학 주변은 비만 오면 진흙으로 발이 푹푹 빠지는 등굣길이었던 생각이 나며, 햇볕이 좋을 때는 동기들이 실기실 밖에 나와서 햇볕을 쬐었던 기억도 난다. 무척 가족적인 분위기였다. 은사님으로는 한묵 교수님과 김환기 교수님이 기억에 가장 많이 남는다. 나는 좋은 은사님들을 많이 만난 것도 복이라는 생각을 한다.

3. 홍익여성화가협회 회원으로서 함께 작품 활동을 해오시면서 즐거웠던 일이나 느낀 감정들

62년 '세월의 소리'로 경복궁 미술관에서 열린 국제자유미술전에서 20대 초반 최연소 작가로 초대받았다. 젊은 날에는 교사생활도 하였고 이브 갤러리 관장직을 역임하였다. 이브 갤러리 관장을 맡는 동안 70대 이후 작가들의 작품으로 꾸려진 '70's 르네상스'라든지 우리의 현대미술을 외국에 알리는 국제교류전에도 많은 노력을 기울였다. 홍익루트는 동문들이 작업활동을 면면히 이어져 올 수 있는 자리가 되어주어서 매우 뜻깊다 생각한다.

4. 내가 소망하고 꿈꾸는 홍익루트의 미래의 모습

홍익루트는 좋은 작가들이 많이 배출되었는데, 정강자와 이정지 후배가 소천했다 하니 너무 마음이 아프다. 나는 모든 후배들이 후회 없이 최선을 다해 고민하면서 자기 세계를 이루어 냈으면 좋겠다. 작품을 열심히만 한다고 해서 예술이 되는 것이 아니다. 눈을 뜨지 않으면 안 된다. 진지하게 자신을 되돌아보면서 나이 들어 어떤 작가로 남는가라는 생각을 하면 한시도 허송세월을 하면 안 된다. 전시할 때는 늘 많은 고통이 따르지만, 자기가 하는 일에 정말 애정을 갖고, 힘든 일을 이겨내고, 좋은 작가로 성장하기 바란다.

5. 작가로서의 앞으로의 계획과 꿈

나에게 그림은 삶의 의미이자 나 자신을 지탱해 주는 힘이다. 앞으로 남은 생에 누군가에게 도움을 줄 수 있는 사람이 되자고 생각하며, 후배들에게 화단의 선배로서 힘이 되어줄 수 있는 사람이 되야겠다는 생각을 한다. 나의 또 한 가지 바람은 의미 있는 장소에 '버선' 조형물을 세우는 것이다. 소나무가 있는 건물 앞에 세운다면 너무 아름다울 것 같다.

황영자 (1963년 졸업)

1. 화가의 길을 선택하시게 된 계기
1949년 안동 사범학교 1학년 때부터 미술 선생님께 석고데생부터 지도를 받았고. 미술부 활동으로 그림 그리기에 열중하게 되었다.

2. 홍익대학교 미술대학 재학 시절의 인상 깊은 추억
홍익대학교 회화과 3학년 때 김환기 교수님과 김향안 사모님이 실기실에 커피를 타 오셨던 일, 그때는 커피에 대하여 생소했었다. 1962년 4학년 때 교내 체육대회에서 우리 반이 가장행렬을 했었는데 학장이신 김환기 선생님께서 모두에게 스케치북을 상으로 주셨던 일이 기억에 남는다.

3. 홍익여성화가협회 회원으로서 함께 작품 활동을 해오시면서 즐거웠던 일이나 느낀 감정들
1982년 우리 여성 동기들이 주축이 되어 이 모임을 갖기로 하면서 여기저기 수소문해서 동문들이 80여 명의 회원이 모였고, 모두 협조해서 창립전을 열게 되었을 때 보람과 흥분을 감출 수 없었다. 창립전! 아랍 미술관에서. 회장 송경, 총무 황영자.

4. 내가 소망하고 꿈꾸는 홍익루트의 미래의 모습
지금껏 잘 이어온 모습대로 선후배 간에 돈독한 유대와 꾸준한 발전으로 이어가면서 대한민국 미술대학 중에서 회화과 여성단체로는 유일하게 홍익전 창립전 때의 의욕과 각오처럼 영원히 발전하기를 바란다.

5. 작가로서의 앞으로의 계획과 꿈
나는 그리움을 그린다. 오래전부터 꿈꾸어온 아름다운 세상의 그리움, 그 그리움을 이루기 위하여 오늘도 내일도 계속하는 일, 그림을 그린다.

421

김영자 (1963년 졸업)

1. 화가의 길을 선택하시게 된 계기

초등학교 때 사생대회에 나갈 때마다 상을 탔었고, 중학교에 입학한 후에는 미술 선생님의 격려로 계속 미술반에서 6년간 꾸준히 그림을 그리다 보니 나는 당연히 미대에 진학해야 한다고 생각했다. 그 옛날에는 여자가 미술대학에 간다는 건 팔자가 세진다고 했었고, 화가를 환쟁이라고 부르면서 멸시하던 시절이어서 부모님의 반대가 크셨다. 나는 단식투쟁까지 하면서 미대 가기를 희망하였고, 우여곡절 끝에 당당히 홍익대학교 미술대학에 입학하여 화가의 꿈을 이루기 시작하였다.

2 홍익대학교 미술대학 재학 시절의 인상 깊은 추억

입학 후 세계적인 화가가 되리라는 큰 포부를 품었다가, 우리나라 최고 화가를 꿈꾸게 되었고, "그림만 그릴 수 있으면 좋겠다."라는 생각으로 오늘날까지 그림을 계속 그리게 되었다. 1학년 때는 손응성 극사실 화가 교수님, 2학년 때는 이봉상 교수님, 3. 4학년 김환기 교수님께 미술지도를 받았었다. 그 당시 김환기 교수님과의 일화는 교수님께서 저녁식사를 하시고 산책을 나오셨다가 전기불도 없는 캄캄한 실기실에서 그림 그리고 있는 학생들을 보시고 "이놈들아 붓 닦고 가자." 하시며 청진동에 우리들을 데려가셔서 막걸리랑 빈대떡을 사주시고 선생님의 파리 유학생활을 말씀해주시며 작업에 대해 이야기해주신 그 시간은 작업을 하는데 큰 공부가 되는 유익한 시간이었다. 또 김환기 교수님께서 댁에서 직접 담근 포도주를 늦은 시간까지 작업하는 제자들과 함께 나누어 마시며 작품 품평을 해주시던 시절이 무척 낭만적이고 멋진 추억이다.

3. 홍익여성화가협회 회원으로서 함께 작품 활동을 해오시면서 즐거웠던 일이나 느낀 감정들

나의 작품은 엥포르멜 시기에 추상 미술을 그려왔으나, 1988년도에 프랑스에 가서 그림들을 보고 나서 나의 그림의 정체성을 느끼고 그 후 풍경, 정물, 인물이 한 화면에 공존하는 지금의 추상성이 있는 구상의 그림이 나오기까지 10년에 걸쳐 완성된다. 첫 홍익여성화가협회전은 1981년도 아랍 미술관에서 나와 황영자 선배 등 여러 친구들이 모여 만들었다. 우리 홍익루트는 선후배가 돈독하고 시대를 넘어 폭넓은 만남의 관계를 만들어 놓은 자리가 만들어졌음에 너무 행복하다.

4. 내가 소망하고 꿈꾸는 홍익루트의 미래의 모습

미래보다 지금 현재 다른 여타의 그룹전을 볼 때, 우리 홍익루트전처럼 폭넓고 다양한 작업의 범위가 크고 넓은 작업을 하는 그룹은 없다고 본다. 이는 아주 유일무일 한 그룹이며, 개개인의 개성이

심선희, 정강자, 강국진, 문복철, 김영자
청년작가연립전 중앙공보관에서

학창시절 운동장에서

뚜렷한 작업을 해오고 있는 보기 드문 그룹이다. 이 점은 우리 스스로가 자부심을 가지고 계속 나아가길 바란다.

5. 작가로서의 앞으로의 계획과 꿈

평생을 "좋은 작품, 좋은 작품"하면서, "이번 전시 지나면 더 좋은 작품 그려야지," "더 좋은 작품 그려야지." 하면서 지금까지 그림을 그려 왔는데, 지금도 나에게는 만족이란 것이 없다. 그렇기 때문에 발전도 있고, 희망도 있고, 끝까지 작업을 할 수 있지 않았나 하는 생각이 든다. 그래서 나에게 그림은 아직도 그릴 수 있어서 행복하다.

석란희 (1963년 졸업)

1. 화가의 길을 선택하시게 된 계기
나는 7남매이었는데 의사이신 아버님 덕분에 미술대학에 갈 수 있게 되었다.
책과 영화를 보면서 그림을 그리는 것에 많은 도움을 받았다.

2. 홍익대학교 미술대학 재학 시절의 인상 깊은 추억
김환기 교수님의 철저한 실기지도가 결국 작가 석란희가 있게 하셨다.
김환기 교수님은 일주일에 한 번씩 본인들이 그린 그림에 대해 자평을 할 수 있게 만
들어 주셨고, 늘 할 수 있다는 것과 할 수 없다는 것을 강조해 주신 기억이 홍익대학
교 미술대학의 인상 깊은 추억이다.

3. 홍익여성화가협회 회원으로서 함께 작품 활동을 해오시면서 즐거웠던 일이나 느낀 감정들
파리에서의 작품 활동과 홍익여성화가협회의 활동에 감사함을 느끼며 참여했다.

4. 내가 소망하고 꿈꾸는 홍익루트의 미래의 모습
홍익루트 회원들이 그림을 늘 그리며, 그림이 삶의 일부가 되기를 바란다.

석란희_
김환기 선생님이 그려주심

조문자 (1963년 졸업)

1958년 홍대 입학이 되면서 신촌 로터리에서 와우산길을 넘어 학교에 등
교하던 때가 반세기가 되었다. 어둑어둑 해가 질 때까지 실기실을 지키고
우리의 꿈을 키워주셨던 주셨던 스승님들이 생각났다. 1학년 김숙진 선생
님, 2학년 이종무 선생님 3학년 한묵 선생님 4학년 김환기 선생님, 선생
님들과 광화루 스케치 여행, 예산 수덕사에서 이종무 선생님과, 강릉 설악
졸업여행 사진첩에 함께 했던 스승님이 거의 지금 안 계시니 착잡한 생각
이 든다.

1963년 우리를 졸업시키고 상파울루 국제 아트페어에 떠나신 뒤 우리는
돌아오시는 줄 알았는데 뉴욕으로 가시어 정착, 새로운 자신의 예술을 구
축 한국 미술계를 깜짝 놀라게 하신 수화 김환기 선생님, 마지막 수업일 인
가 김향안 선생 부인께서 떡시루를 가지고 실기실에 오시었었다. 그 당시
엔 조아라하고 그것이 마지막 수업이고 쫑파티였음을 나중에서야 알았다.
나는 2020년 지난해 환기 미술관에서 수화가 만난 사람들, 이라는 기획전
에 광야, 초대전을 열었다 미술관 입구에 수화 선생님 사진을 한껏 만났었
고 많은 생각을 하고 끝내었다. 금년 〈홍익 여류 40년 기념전〉, 많은 후배님
들 고맙고 감사, 그 많은 시간들을 꾸준히 그리고 열심을 내서 홍대의 자리
를 지켜온 자랑스러운 후배님들 사랑합니다. 화이팅!

2021 조문자

1958년 여학생 신입생 환영회때
앞줄은 3. 4학년 선배님, 뒷줄은 신입생

62년도 강원도 설악산 여행
앞줄 왼쪽부터 이종우, 정인국, 이종무 교수님
동기생, 조문자, 뒷줄 강명구, 이경성 교수님

63년도 2학년때 남산 야외 스케치
이봉상, 한묵 교수님과 함께

1960년 우이동 소풍 김환기 교수님과

425

이정혜 (1964년 졸업)

1. 화가의 길을 선택하시게 된 계기
어려운 시절이었지만, 그림 그리는 것을 좋아했고, 행복할 수 있었던 기억들이 작가의 길을 선택하게 된 것 같다.

2. 홍익대학교 미술대학 재학 시절의 인상 깊은 추억.
60년대 초에는 대학교를 다니는 자체가 기적이었다. 와우산 속 나무로 울창한 캠퍼스, 미대 실기실에서 우리들은 가족같이 어울리며 이봉상, 김환기, 이규상, 이종무 교수님들의 뜨거운 가르침은 우리들의 가난 속 예술의 목마름을 신비스러울 정도로 해소시켜 주실 만큼 소중했고, 따뜻한 행복을 느끼게 해 준 시간들이었다.

3. 홍익여성화가협회 회원으로서 함께 작품 활동을 해오시면서 즐거웠던 일이나 느낀 감정들
오랜 시간 동안 선 후배들 간의 전시를 통해 좋은 에너지를 받을 수 있는 시간들이었다. 그들의 배려와 봉사, 노력이라는 수고들이 홍익여성화가협회 40주년이 올 수 있게 한 것 같다.

4. 내가 소망하고 꿈꾸는 홍익루트의 미래의 모습
후배 여성작가들이 홍익여성화가협회를 통해 그들이 좀 더 활발하게 작품 활동을 할 수 있는 발판으로서 변함없이 자리를 지켜주었으면 한다.

5. 작가로서의 앞으로의 계획과 꿈
꾸준한 작업 활동을 통해 소소한 행복과 건강을 바란다.

남영희 (1965년 졸업)

앞 황성부, 한영섭, 오인환, 남영희
뒤 오인환, 이정택, 정찬승, 권유안, 김인환, 양철모 등
1964년, 이봉상 교수실

1. 화가의 길을 선택하시게 된 계기

초등학교 6학년 미술 시간에 나의 생애 처음으로 수채화를 만나는 날. 물에 녹아 흐르는 녹색, 청록색이 섞여 엉키면서 꿈틀거리는 상황에 놀란 후 그 모습 자체를 배춧잎 그대로 표현한 나에게 선생님께서 나에게 "배추가 살아있는 것 같구나!"라고 하신 말씀은 나를 화면에 대한 깊은 호기심을 갖게 했고 그리기에 대한 집중이 시작되었다. 그 후 중학교에 입학 후에도 지속적인 미술반 특별활동을 통하여 훌륭한 지도로 홍익대학교에 입학했다.

2. 홍익대학교 미술대학 재학 시절의 인상 깊은 추억

나는 언제나 새로운 정보에 목말라하면서 교수 및 남학생들과 현대미술에 참여하여 논꼴동인 그룹에 참가한 일은 다른 남학생들이 나를 현대미술을 할 수 있는 유일한 여학생으로 만장일치로 참여하게 된 것은 나의 새로움에 대한 도전의식을 인정해준 것이다.

강길분, 황성부, 복학생들
1965년15회 기념 그룹사진

3. 홍익여성화가협회 회원으로서 함께 작품 활동을 해오시면서 즐거웠던 일이나 느낀 감정들

회장직을 역임하면서 국가에서 전시자금 후원을 받으려고 문장을 작성하느라 밤 늦도록 고민하던 일이 기억에 남는다.

4. 내가 소망하고 꿈꾸는 홍익루트의 미래의 모습

한국에서뿐만 아니라 세계적인 탁월한 여류작가가 배출되어 홍익대학교의 명성을 널리 알리기를 바랍니다.

5. 작가로서의 앞으로의 계획과 꿈

저는 지금이 가장 행복한 작가가 아닌가 합니다. 눈을 뜨면 스튜디오에서 자유롭게 하고자 하는 것을 표현할 수 있어요. 다만 자신의 의지에 따른 화면이 되기 위한 노력이 중요하지요. 혼돈 속에서 잡지 못한 자기 세계가 원하지 않게 표현되는 것에 대한 책임은 자신을 갈고닦는 일에 열중하는 일이 중요하겠지요. 소원이라면 내가 만족하고, 타인도 감동되는 작품을 제작하고 싶습니다. 명품을!

김정자 (1966년 졸업)

1. 화가의 길을 선택하시게 된 계기

다섯 살 때 시골에서 사시는 고모와 고모부님께서 서울 우리 집으로 신혼여행을 오셔서 식사를 하실 때 나는 그 밥상 옆에 엎드려 열심히 사람을 그리고 있었다. 그때 내 귓가에 들리는 소리 "얘는 크면 화가가 되겠는디" "아~ 화가! 나는 크면 화가가 되어야지." 나는 마음속으로 그렇게 다짐했고, 찐한 고모부의 충청도 사투리는 지금까지 내 머릿속에 꼭 박혀 있었다. 그때 고모부는 공주사범대학교 학생이었다.

2, 홍익대학교 미술대학 재학 시절의 인상 깊은 추억

홍익대학교 미술대학 1학년 2학기 때 첫 누드모델 수업이 있던 날의 일화가 기억에 남는다. 누드모델이 들어와 옷을 벗고, 모델이 들고 들어온 검정 핸드백을 의자에 걸어놓고 앉아서 포즈를 취하였다. 남학생들과 여학생들인 우리 모두는 숨을 죽이고 처음으로 누드 데생을 하고 있는데 조용한 적막을 깨뜨리고 선생님께서 말씀하셨다. "너는 데생하라는 누드 인물은 안 그리고 웬 검정 핸드백만 그려 놓았느냐?" 그래서 그때야 우리 모두는 긴장이 풀려서 숨을 크게 쉬며 한바탕 웃어 버렸다.

서양화과 졸업사진 찍으러 사진관에서
학우들과 함께.
아래 줄 오른쪽에서 2번째가 김정자 본인(1965)

홍대 서양화과 실기실에서
학우들과 단체사진(4학년, 1965)

교내에서 서양화과 친구들과(1964)

홍대 2학년때 교내정원에서 (1963)

3. 홍익여성화가협회 회원으로서 함께 작품 활동을 해보면서 즐거웠던 일

아프리카 가봉에서 25년간 살다가 한국에 귀국하여 홍익여성화가협회에 들어왔더니 홍익
여성화가협회 회장님 세 분(황용익, 유성숙, 박은숙 회장)이 줄줄이 풍문여고 후배들이라
서 너무 기쁘고 즐거웠다.

4, 내가 소망하는 꿈 꾸는 홍익루트의 미래의 모습

좀 더 어린 후배들이 홍익루트에 많이 가입해서 함께 활동하길 바란다.

5, 작가로서의 앞으로의 계획과 꿈

지금 이 상태로 만족하면서 계속 아프리카의 풍경과 인물들을 화폭에 담아서 그리겠다.

故 이정지 (1966년 졸업)

단색화 분야에서 독창적인 영역을 개척한 추상화가 이정지 화백이 별세했다. 향년 80세. 1941년 생으로 홍익대 미술대학과 대학원에서 서양화를 전공한 이 화백은 1980년대까지 단색화 그룹에서 활발히 활동했다. 시류에 휩쓸리지 않고 독창적인 작품세계를 구축해온 독보적인 여성 추상화가로 꼽힌다. 1990년대에 들어서는 작품에 안진경체, 추사체 등 서체를 끌어들여 조형적으로 변주하는 실험으로 변화를 시도했다. 안료를 덧칠하고 긁어내는 작업을 반복하거나 붓으로 획을 긋지 않고 팔레트 나이프로 긁는 방식은 이 화백 작품의 특징이다. 지난해 10월에도 선화랑에서 개인전을 여는 등 고령에도 예술혼을 불태우며 왕성히 활동했으나 심장마비로 갑작스럽게 세상을 떠났다. (2021.5.17. 한국일보)

천주교 서울대 교구장 염수정 추기경은 이정지(세례명 루치아) 화백의 선종에 애도를 표하고 고인의 영원한 안식을 기원했다. 한국가톨릭미술가협회 회원인 이 화백은 한국교회 대표 성미술가이자 단색조 회화의 대가로 지난해 6월 "제23회 가톨릭 미술상" 회화부문 본상을 수상했다. 또 같은 해 12월 명동 갤러리 1898에서 개관 20주년 첫 초대전 "거룩함과 아름다움" 전시를 열었다. 이 화백은 작품에 가톨릭 교리와 기도문을 라틴어와 한글, 한자로 표현함으로써 현대미술과 종교적 표현을 접목해와 교회 안에서도 높이 평가받았다. (2021.6.4. 가톨릭 인터넷 Good news)

이정지가 궁극적으로 작업을 통해 구현하고자 하는 것은 치우침이 없는 통합과 조화의 세계다. 단순히 서와 화를 재결합시키는 것을 넘어, 배경의 어두운 색과 글씨의 밝은 색, 밑 작업의 불규칙한 붓터치와 질서 정연한 선, 정신과 육체 등 미분법적으로 여기거나 대조적으로 바라보는 것이 조형적으로 통합되어있다. 한 가지 더 부언하자면, 문인화에서 흔히 선비의 기운을 가늠하는 중요한 잣대로 여겨온 서예를 화면에 도입한 대형 단색조 회화는 여성 작가와 남성 작가의 작품에 대한 선입견이나 편견을 깨뜨린다는 점에서도 흥미롭다. 그의 작품들은 한 화면에다 글씨와 그림을 통해 자신의 정신세계를 담아내던 선비 화가들의 전통과도 맥이 다아있기 때문이다. 동양 예술이 생생불식(生生不

미술대학 친구들과 함께

1965년 신입 여학생 환영회 (이정지)

미술대학 선배, 친구들과 함께

1966년 졸업식

1965년 신입 여학생 환영회 후 단체사진

息)하는 道와 천지자연의 조화를 스승 삼았듯이 이정지 작가는 조화와 통합을 예술의 지향점으로 삼아 자강불식(自强不息)하는 태도로 작업하고 있다. 그가 40여 년간 단색조 회화를 지속할 수 있었던 이유 다. (근원적 통합을 통한 일상적 수행: 이정지의 1990년대 그림의 "쓰기"에 대하여 / 2020년 4월 김이 순 미술평론가 / 홍익대학교 교수)---2020년 선화랑 개인전 서문에서 발췌.

작품을 할 때마다 "주님, 예술로서 찬미받으소서!"라는 문구를 생각하며 간곡히 기도를 올렸다. 영적인 세계를 표현해야 하는 작품들을 어떻게 해야 하는가에 대한 갈등과 고민은 늘 나를 힘들게 했다. 어차 피 예술은 고통의 산물이라지만 종교미술은 내게 더 깊은 고민을 하게 한다. 뒤돌아보면 내가 가장 중 요하게 생각했던 것은 내가 살고 있는 이 시대의 흐름 속에서 본질적인 것을 잃지 않으면서 어떻게 현 대적인 것에 맞닿게 표현할 것인가 하는 문제였다. 종교와 예술의 최고 가치인 거룩함과 아름다움을 나 나름대로 추구하면서, 하나님의 섭리에 가까이 가려고 노력한다면 이것으로 최선을 다한 것이 아닌가 하며 답을 내려본다. (2018년 12월 이정지 루치아) 갤러리 1898의 이정지/ 聖미술전 서문에서 발췌)

전명자 (1966년 졸업)

1. 화가의 길을 선택하시게 된 계기
우리는 마음만 먹으면 무슨 일이든 다 할 수 있는 재능이 있다고 생각한다. 화가의 길을 선택한 것이 아니라 하나님이 주신 숙명이자 계시이었다.

2. 홍익대학교 미술대학 재학 시절의 인상 깊은 추억
실기실에서 (고) 이정지와 함께 했었던 학업과 작품 활동이 생각나고, 좋은 친구였었고, 서로에게 도움이 되었던 동반자였으며 그때의 추억은 잊을 수가 없을 것 같다.

3. 홍익여성화가협회 회원으로서 함께 작품 활동을 해오시면서 즐거웠던 일이나 느낀 감정들
여러 미술협회 및 화가협회에서 활발하게 활동 중이다. 그중 홍익여성화가협회에서의 활동은 또 남다른 행복한 추억들을 만들어주고 있다. 특히 홍익이라는 하나의 이름으로 모여서 선배님, 동문님, 후배님들과 하는 전시는 다시 한번 학창 시절을 생각나게 하는 행복한 순간들이다.

4. 내가 소망하고 꿈꾸는 홍익루트의 미래의 모습
시간은 소중하다. "시간" 나의 하루 24시간이 공평히 주어지는 것이다. 평생 해온 작업 선택의 합이다.공평하게 주어진 시간을 어떻게 사용하느냐! 결과는 평등하지 않았다. 시간은 많은 것을 바꾸어 놓는다. 어제보다 오늘 더 나은 작가가 되고 싶고, 내일이 더 기대되는 작가로 남고 싶다. 시간은 공평하다. 준비하라! 기회는 준비한 사람에게 오는 특권이며 희망이다.
서로가 창작 활동을 열심히 할 수 있도록 응원하고 배려해주면서 발전하며 나아가 미술가들이 사회와 사람들에게 풍요로운 삶을 누릴 수 있도록 도움을 주는 홍익루트로 발전해 가기를 바란다.

5. 작가로서의 앞으로의 계획과 꿈
과거에도 현재에도 미래에도 항상 작업을 하며, 나의 작업 세계를 계속 구축해 갈 것이다.

전준자 (1966년 졸업)

1. 화가의 길을 선택하시게 된 계기
초등학교 고학년부터 학교 특활활동인 미술부와 음악부에서 열심히 활동하다가 부산여중 재학 시절 부산시 중등미술 실기대회에서 대상의 영예를 얻으면서 미술을 전공해야겠다고 마음먹고, 나의 은사님이신 故송혜수 미술학원을 찾아가 데생 공부를 시작하고 홍익대학교에 입학함으로써 화가의 길로 들어섰다.

2. 홍익대학교 미술대학 재학 시절의 인상 깊은 추억
서울로 유학하고 들떠있을 때, 평소 목소리가 좋다는 주변의 권유로 홍익대학교 방송부가 모집한 성우 시험에 합격하여 "할아버지와 손녀"에 출연하여 대학 방송을 타고 홍익 교정을 흔들었다가 선배 교수님의 호된 꾸지람을 듣고 즉시 사퇴했던 일을 잊을 수가 없으며, 3학년 가을 10월에 열리는 국전 공모에 출품해서 내 생애 첫 입선을 하고, 다음 해 4학년 때 특선을 수상한 바 있다. 이때 서울대 서양화과 교수인 류경채 교수님이 나의 작품을 호평하셨고, 내가 누구인지 찾으셨다는 후일담을 들었다. 이후 류경채 교수님의 권유로 서울창작미술협회에 가입하여 활동하였다.

3. 홍익여성화가협회 회원으로서 함께 작품 활동을 해오시면서 즐거웠던 일이나 느낀 감정들
모교에 대한 긍지와 신뢰와 함께 투철한 작가 의식으로 뭉쳐진 진취적이고 열정적인 홍익루트는 특히 후배 임원진들의 열성적인 선배 사랑에 감격한다. 현재 최정숙 회장님과 임원진 여러분께 감사하다.

4. 내가 소망하고 꿈꾸는 홍익루트의 미래의 모습
100년 대계 국제적이고 독보적인 미술단체로 성장할 것이라고 믿는다.

5. 작가로서의 앞으로의 계획과 꿈
나이 80세를 바라보면서 아직도 학창 시절의 순수했던 열정을 꿈꾼다.
헨델의 메시아와 같은 위대한 작품을 만들 수 있기를 기원한다.
남은 생애 동안 순수한 작품 200여 점 이상을 남기고 싶다.

1964년 홍익대학교 3학년 재학 시절13회 대한민국 미술 전람회(國展) 서양화 부문에 '누드' (Oil on canvas, 162x130cm)를 처녀출품하여 입선함. 경복궁 미술관 전시 광경

1964년 홍익대학교 서양화과 3학년 재학 중 실기실에서

홍익대학교 1학년 때 홍익대학교 본관앞에서

체육대회 날 이마동 선생님으로부터 상장 수여 장면, 옆에 류민자(동양화과) 언니

433

심선희 (1967년 졸업)

1. 화가의 길을 선택하시게 된 계기
나의 유년시절은 풍요로운 가정환경이었고, 특히 중고등부 문예반, 미술반 활동도 잘하며 많은 상을 탔고, 많은 지원을 해주시는 부모님께서 미술대학을 권하시며, 천경자 화백의 부산 전시 관람 말씀을 해주셨다. 나는 그분의 너무나 환상적인 그림에 매료되어 여성도 화가로 활동하며 큰 뜻을 펼칠 수 있다기에 고교 미술반 시절 홍익대학교 미술대회에 입상한 것이 계기가 되어 홍익대학 미술대학 회화과에 서양화 전공으로 입학하게 되었다. 그 시절 조경에 관심이 많으신 어머께서 가꾸시는 꽃들이 풍성한 멋진 정원 속에서 그림을 많이 그렸다. 대학생활, 특히 실기실 분위기는 너무 즐거웠고, 그날의 실기 뎃상이나 모델을 그리면 교수님께서 잘한 작품은 벽에 몇 점 걸어주실 때 항상 뽑혔고, 그 소식을 부모님께 전해드리면 너무 기뻐해 주시고 서울 유학 보내주신 보람도 느끼시니 기분도 좋아지고 자신감도 생겨서 적성에 너무 잘 맞았고 평생을 화가로 살며 멋진 그림을 많이 그리고 싶었다.

2. 홍익대학교 미술대학 재학 시절의 인상 깊은 추억
한마디로 표현해도 정말 만족한 학교생활을 했다. 여러 교수님의 수업도 열정 적으로 잘 들었는데 실기실 실기 수업이 최고였다. 선후배가 함께 실기실을 사용하는 것은 먼저 공부한 선배님의 작품들도 볼 수 있어서 좋았고, 기본적인 강의도, 고학년 때의 프랑스 유학하고 오신 교수님 강의도 너무 좋았다. 박서보 교수님, 하종현 교수님, 이일 교수님, 권옥연 교수님, 이마동 학장님, 김환기 학장님이 계셔서 더욱 좋았다. 집이 부산이라 방학이나 데모가 나서 며칠 휴강하면 부산에 내려와 일본 잡지를 사서 읽고, 세계 미술 소식을 보기 위하여 일어학원도 다녔다. 4대 고궁 실기수업이 많이 추억에 남고, 국립중앙박물관을 열심히 다니며 많이 보았다. 6남매의 맏이에게 학비며 하숙비를 보내주시는 부모님께 감사해서 중고등교사자격증을 졸업식에서 받아서 부모님께 보여드렸고, 대학 2학년 때 국전에 출품하여 입상하자 부모님과 전시도 보고, 미도파 백화점에 가서 맛있는 식사도 하고, 선물도 사주셔서 인상 깊었다. 그 시절에는 국전 입상했다고 주위에 자랑하셨다. 졸업반 때는 수업을 마치고도 다시 실기실에서 몰래 더 그림을 그렸었다. 휴일에도 그리는 학생들이 제법 있었다. 졸업반이 되었을 때 파리 유학의 꿈을 이루려고 불어도 배우고, 일단 작업실을 구해 서울생활을 하기로 확고히 계획했었다. 졸업과 함께 몇 명은 한국미술협회에 등재해주셨다.

3. 홍익여성화가협회 회원과 함께 작품생활을 해오시면서 즐거웠던 일이나 느낀 감정들
자랑스러운 홍익루트 회원으로서 자부심을 느끼며 활동해왔는데, 40주년 전시를 맞이하며 감회가 새롭다. 존경하는 대선배님과 열정의 후배님들 전시 때마다 항상 따뜻한 사랑과 열정이 넘치는 전시회를 하며, 작품 감상하며, 찬사도 응원도 아끼지 않으며 보듬어주는 참으로 행복한 시간이었다. 전시 때나 오프닝 후 뒤풀이 시간에도 모범을 보이시는 선배님 덕분에 많이 배우며, 항상 임원진들의 노고에 찬사를 보냈다. 나도 임원진으로 4년간 참여해서 내가 할 수 있는 최대한의 시간을 할애하였는데, 그 시간이 아깝지 않고 더 베풀지 못함이 안타까울 뿐이다. 홍익루트가 모범이 되고, 귀감이 되고, 특별한 창

의력에 꾸준한 열정을 가진 여성화가협회로 작가들도, 작품들도 길이 존경받을 것이다. 글로벌 시대에 앞으로 세계적인 유망한 작가들이 많이 배출되어 한국 여성화가로서 유명세가 이어지길 바란다.

4. 내가 소망하고 꿈꾸는 홍익루트의 미래 모습

그동안 전시를 해오며 선후배님 작가들의 특별한 재능과 개성을 발휘하는 작품을 출품하여 함께 전시하고 노력해온 만큼 한국의 현대 여성작가들이 많아진 이때에 앞으로도 더욱 혁신적인 노력으로 발전하여 더욱 귀감이 되고, 모범이 되는 홍익여성화가협회, 힐링과 위안을 주는 홍익루트전이 되길 바란다.

5. 작가로서 앞으로의 계획

큰 포부를 가지고 작가로서 지내온 지난 50여 년, 애초에 대학 졸업 후 꿈꾸던 파리 유학은 못 가고 여러 이유로 평탄할 수 없었지만 최선을 다하여 작업 생활은 해온 것 같다. 중등미술교사 자격증은 있었지만 전업작가로 버텨온 세월에 자부심을 느끼며, 지금은 내 작업만 할 수 있어서 행복하다. 1967년 졸업하던 해, 오리진, 무동인 선배님들과 한국청년작가연립전, 신전 동인으로 참여해 한국 최초의 조형 입체미술과 한국 최초의 실험미술, 행위미술 해프닝에 참여하고, 다음해 덕수궁 종합미술대전 초대로 입체조형미술을 한번 더 선보이며 화단의 입지를 굳힌 후 다른 전시보다 특히 한국현대미술실험미술로 역사에 남게 되고, 계속 국립현대미술관, 리움미술관, 대구미술관 등에 초대되어 작품이나 그당시의 사진이나 아카이브 영상 등으로 전시되고, 지금도 많은 후학 미술박사들과 국립현대미술관에서 인터뷰와 작품을 문의해온다. 이젠 세계의 유명 미술관에서 한국의 실험 미술자료를 확보해 가고 있다. 개인전 및 해외전, 그룹전도 많이 해왔지만, 또 새로운 대작품을 영상작업으로 만들어 주셔서 내 작품의 컬렉터이기도 한 음악가의 오케스트라 공연과 콜라보로 한 공연도 수차례 참여하여 많은 관객들에게 공연 중 무대 영상으로 작품이 나와 색다른 힐링과 감동을 줄 수 있어서 행복했고 감사했다. 세종문화회관을 비롯하여 전국 문화예술회관 초대도 있었는데, 계속 이어질 것 같다. 세계의 유명 박물관, 미술관 순례와 유럽 아트투어, 홍콩아트페어도 관람 여행도 했고, 앞으로도 기회 되면 더하고 싶다. 새로운 현대문명 속 새로운 물감 재료와 기계도 많이 나오는데, 다 접해서 감동 있는 멋진 작업을 계속 이어가고 싶다. 두 번의 남태평양의 작은 섬 스케치 여행도 좋았다. 전시회와 발표는 줄이고 고향에 와서 작업만 열중하며 좋은 작품만 골라서 멋진 전시회도 하고, 수필과 함께 화집도 다시 내고 싶다.

1966년 박서보 교수님
추상반 실기실에서
권옥림, 김문자와 함께

민정숙 (1968년 졸업)

1. 화가의 길을 선택하시게 된 계기
숙명이라고 생각한다. 어릴 때부터 연필을 쥐는 순간 아무 데나 그림을 그렸다고 한다.

2. 홍익대학교 미술대학 재학 시절의 인상 깊은 추억
대학 입학하고 1학년 때는 박서보 선생님이 담임이셨고, 2학년 (이봉상), 3학년 (김창억), 4학년 때는 자기가 원하는 교수님을 선택할 수 있었는데 담임이 유영국 선생님이셨다. 그때 3, 4학년이 합반이었는데 그 당시 동기들과 후배들의 동기부여가 큰 힘이 되었다.

3. 홍익여성화가협회 회원으로서 함께 작품 활동을 해오시면서 즐거웠던 일이나 느낀 감정들
졸업 후 미술교사와 결혼과 육아를 할 수밖에 없었던 시절에 홍익전이 시작되어 꿈의 다리를 건너는 느낌으로 매년 작품을 하게 된 동기가 되어 우리들의 끈끈한 이어짐이 40주년이 된 것 같다.

4. 내가 소망하고 꿈꾸는 홍익루트의 미래의 모습
이제까지 잘 지내온 것은 매년 같이 선배와 후배의 정들 이었다고 생각한다. 그것은 나, 우리, 홍대, 대한민국을 자랑스럽게 만든 것이다.

5. 작가로서의 앞으로의 계획과 꿈
이제까지 외적인 세계에서만 바라보았다면, 남은 시간은 보이지 않는 내면의 삶을 표현하고 싶다.

사은회 (1967년)

비원 야외수업 (1964년)

홍대 교정 잔디밭에 (1965년)

설악산 졸업여행 (1966년)
서승원 교수님과 함께

4학년 유영국 교수님 반
(1967년)

박명자 (1968년 졸업)

1. 화가의 길을 선택하시게 된 계기

나는 어린 시절에 그림 그리기가 그저 좋았다. 선생님이나 다른 분들의 칭찬을 들으면서 그림에 점점 더 애착이 갔고, 부모님께서도 적극적으로 지원해주셨다. 고등학교 때 서울대학교 미술 실기 대회 등 여러 교내 외 미술 실기대회에서 수상을 하면서 자연스럽게 미술 전공을 꿈꾸게 되었다.

2. 홍익대학교 미술대학 재학 시절의 인상 깊은 추억

1964년 홍익대학교 미술대학에 입학했다. 꽃이 피고 날씨가 좋을 때면 종종 경복궁, 덕수궁 등으로 야외수업을 나갔던 즐거운 기억이 있다. 반대로 비가 오는 날엔 당시 포장이 안 된 와우산 일대가 온통 진흙탕이 되었다. 손에는 우산과 핸드백, 어깨엔 그림 가방을 멘 채 장화를 신고 질척거리며 다닐 때는 너무 불편했는데 지금은 그때가 마냥 그립다.

사은회,
김정숙 교수님을 모시고

3. 홍익여성화가협회 회원으로서 함께 작품 활동을 해오시면서 즐거웠던 일이나 느낀 감정들

졸업 후 결혼하고 그림과는 멀리 떨어져 바쁘게 살다 보니 수십 년이 휙 지나갔다. 그러다 몇 해 전부터 다시 붓을 잡기 시작했다. 그리고 2019년에 홍익대학교 미술대학 64학번 입학 동기 르누보전 17회 때 처음으로 "만남"이라는 작품을 출품했고, 작년에는 HONGIK ROOT 홍익여성화가협회 39회 정기전에도 출품했다. 비록 꽤 늦었지만 열정이 생겨서 집 안에 작은 화실도 마련했다. 새로운 힘이 났다.

4. 내가 소망하고 꿈꾸는 홍익루트의 미래의 모습

70대 후반 나이에 홍익여성화가협회 회원으로 함께 하게 됐다. 손주뻘 되는 회원부터 나와 같은 세대까지 홍익이라는 이름으로 그림을 통해 어울릴 생각을 하니 마치 신입생이 된 것처럼 마음이 설렌다.

5. 작가로서의 앞으로의 계획과 꿈

마지막으로 요즘 나는 지역 이웃들에게 그림으로 다가가서 섬기며 함께 소통할 작은 소망을 해본다. 이 나이에도 이렇게 그림을 그릴 수 있는 환경과 건강을 주신 하나님께 감사를 드린다.

졸업여행, 사진 속 우리들의 청춘
(서승원 교수님, 맨 뒤 중앙 선글라스)

날씨 좋던 어느 날 캠퍼스에서,
근데 모두 어딜 보고 있는 거야?

졸업여행, 설악산 어느 골짜기에서

437

김경복 (1969년 졸업)

1. 화가의 길을 선택하시게 된 계기

초등학교 2학년 때 도화지에 출렁이는 바다에 커다란 기선(배)을 그렸는데 상기된 내 얼굴 뒤로 반 아이들이 둘러서서 구경하던 기억이 난다. 6, 25 전쟁이 바로 끝난 뒤라 모든 학용품이 귀했지만 부모님 덕분에 사쿠라 크레파스를 마음 놓고 쓸 수 있었다. 미술대회에 나가 상도 많이 받았다. 중고등 시절엔 자연스럽게 미술반에 들어가 수채화를 많이 그렸다. 수원농대의 소나무 숲과 서호의 풍경 등을... 나의 선이 좋다고 서양화를 추천해주신 고등학교 미술 선생님의 권유로 홍익대학교 서양화과에 입학했다.

2. 홍익대학교 미술대학 재학 시절의 인상 깊은 추억

1965년 학과목 입학시험을 보는데 시험감독으로 모피 모자를 멋지게 쓰신 박서보 교수님께서 들어오신 것이 인상적이었다. 대학에 입학하니 모든 과목이 내가 하고 싶은 미술이어서 마음껏 그릴 수 있어서 좋았다. 1학년 신입생 환영회를 쎄시봉에서 한 것과 여학생 환영회/이정지)를 학교 강의실에서 열어주신 것이 기억에 남는다. 매주 시험지 반절지에 크로키 20장을 숙제로 내주셨던 최명영 교수님(당시는 조교님), 1학년 1학기 석고 데생을 지도해주신 박서보 교수님, 3학년 때는 유영국, 김영주 교수님께 추상미술의 기본 기법과 기초를 짧게 배웠다. 3, 4학년 때는 학생들에게 다정다감했던 김창억 교수님께 수업을 받으면서 반추상 작업으로 들어서기도 했다. 일 년에 한두 번 경복궁, 덕수궁. 도봉산으로 야외 스케치를 갔다. 그때마다 이대원 교수님은 삶은 달걀을 싸오셔서 함께 그림을 그리시기도 했던 것이 기억에 남는다. 동양미술사 최순우 교수님, 한국미술사 정영호 교수님의 강의도 재미있어서 시험을 보면 거의 만점을 받기도 했다. 한국말도 불어처럼 하셨던 이 일 교수

2005년
5월7일~29일까지
스웨덴 뵈스비갤러리
한국여성작가전

님께서는 갓 파리에서 오셔서 " 추상미술의 모험"을 강의해주셨다. 전 후 미국미술의 잭슨 폴록, 샘 프란시스, 드 쿠닝의 작품(화집)에 심취해 있기도 했다. 막스 에른스트에 대하여는 대학원 논문을 썼다. 푸르고 청명했던 행복한 대학시절이었다. 4학년 때는 서승원 교수님이 조교로 계셨어서 우리들에게 자상하게 많은 도움을 주셨다.

3. 홍익여성화가협회 회원으로서 함께 작품 활동을 해오시면서 즐거웠던 일이나 느낀 감정들

졸업 후 결혼과 출산으로 공백기를 거친 후 마땅한 발표의 장이 없던 차에 선배님들의 홍익여성화가협회 창립은 반가운 일이었다. 혈연과도 같은 끈끈한 선후배 간의 유대감으로 작품 활동을 열심히 할 수 있어서 고맙고 감사한 일이었다. 2005년 내가 홍익여성화가협회 회장일 때 남영희 선배님의 소개로 홍익여성화가협회 회원 작품 50여 점을 가지고 가서 스웨덴 뵈스비 갤러리에서 '한국여성작가'전을 개최했다. 공미숙. 김부자, 백수미, 연영애 회원과 함께 스웨덴, 노르웨이 등을 여행했다.

4. 내가 소망하고 꿈꾸는 홍익루트의 미래의 모습

지금처럼 선 후배 간 서로 격려하며. 경쟁하며 발전해가면 좋겠다. 한걸음 더 세계사에 남을 작가가 우리 홍익루트에서 더 많이 나왔으면 하는 바람이다.

5. 작가로서의 앞으로의 계획과 꿈

건강이 허락하는 한 많이 그리고 많이 발표하겠다.

김령 (1969년 졸업)

1. 화가의 길을 선택하시게 된 계기

어릴 적 난 인간의 생(生)이 죽음과 맞붙어 있다는 생각을 하고 살았다. 그림을 그린다는 것은 밥을 먹고 잠을 자듯 자연스러운 생활의 일부분이었다. 삶과 죽음을 넘나들다 보니 자유로운 사고가 투영되며 그림이 나의 삶에 중요한 의미를 지닌다는 것을 느끼게 되었다.

2. 홍익대학교 미술대학 재학 시절의 인상 깊은 추억

이종우, 이마동, 남관, 유영국, 김훈, 김원, 윤중식 선생님... 우리나라 미술사에 한 획을 그으신 분들이 은사님들이셨다. 대학시절은 해프닝 작업을 하던 선배인 정찬승, 강국진, 정강자 등과 어울려 명동에 있던 '은성'에 거의 출근하듯 갔던 기억이 새롭게 떠오른다. 세월을 술에 띄워 보내듯 나도 함께 흘러간 것 같다. 학교에는 사람이 별로 없는 시간에 혼자 그림 그리는 것을 즐겼다. 그때가 김원 선생님 반이었을 때 3, 4학년이 실기실을 쓰고 있었다. 상을 두 번 받았는데 유화물감과 4B연필을 받았던 기억이 난다. '사람은 볼 수가 없는데 작업한 것은 많으니 열심히 하는구나'라고 생각하셨던 것이 아닌가 싶다. 졸업할 때 쌓인 그림을 트럭으로 가지고 와야 했으니 말이다.

3. 홍익여성화가협회 회원으로서 함께 작품 활동을 해오시면서 즐거웠던 일이나 느낀 감정들

홍익루트를 시작하는데 초창기 멤버로 시작을 함께 하였고, 꾸준히 명맥을 이어오며 개인적으로 회장을 할 시기에 재정이 많이 어려웠던 시기였지만 어려움을 이겨내고 40주년에 이르게 되니 감회가 새롭다. 그리고 후배들의 꾸준한 노력과 열정에 감사한다.

사은회때 김원 선생님과 동기들

이대원 선생님과 (고)이경순, 김령,
이지송과 함께 사은회때

(고)이경순과 함께 동아 미술제, 신상전 상장 들고

4. 내가 소망하고 꿈꾸는 홍익루트의 미래의 모습

선 후배들이 모여 지금처럼 작업하고 화목을 이루며 서로 격려하고 의지할 수
있는 홍익 루트가 되기를 바란다.

5. 작가로서의 앞으로의 계획과 꿈

계획을 세워서 사는 사람이 아니라서 계획도 꿈도 없다. 하지만 분명하게 말할
수 있는 건, 난 그림을 계속 그릴 것임을 안다. 그림을 그릴 때면 반추해서 회
상하고 쏟아붓고 할 때 나의 내면의 존재를 일깨운다. 묵은 감정과 기억들, 여
전히 약동하는 생명의 기운을 느끼며 스스로 치유 받음을 안다. 그리고 행복
하다. 그림에 몰입하는 순간만큼은 모든 것을 잊어버린다. 그림 속에서 잘 놀
고 있음에...

장지원 (1969년 졸업)

1. 화가의 길을 선택하시게 된 계기

나는 어려서부터 그림 그리기를 좋아해 미술 책에 있는 그림을 카피하곤 했는데 12살 위인 오빠가 보시고 칭찬을 많이 해주시며 미제 크레파스와 스케치북을 선물해 주시며 격려해 주셨다. 그리고 나의 초등학교 주변의 풍경이 멋져서 미술 대학생들의 스케치 현장이 되었고, 나는 그들의 작업 모습과 그림이 되는 과정을 지켜보면서 그림에 대한 향수에 젖어 버렸다. 중학교 2학년 때 미술부에 들어가 학과가 끝난 후 언제나 데생과 수채화를 그리고 집에 돌아오곤 하였다. 주일이면 창경궁, 덕수궁, 경복궁을 돌며 스케치를 했고, 그것이 끝나면 신문회관 갤러리와 중앙공보관에서 그림을 감상하고 돌아오곤 하였다. 방학이 되면 화실에 나가 데생과 유화를 배웠다. 늘 그림과 함께 하는 삶이 나에게 화가의 꿈을 키웠고, 자연스레 오늘날까지 작가로서의 삶을 유지하게 되었다.

2. 홍익대학교 미술대학 재학 시절의 인상 깊은 추억.

홍익대학교에 입학해서 만난 친구들을 오늘날까지 만나고 있다. 인생의 여정의 기쁨과 슬픔을 함께 하며 50년이 흘렀다. 대학 시절 그 청초하고 향기롭고 아름다운 청춘들이 푸른 잔디 위에 앉아 담소를 나누며 즐거웠던 그때의 그리움은 아직도 기억의 한편에 있다. 또한 조각과 권진규 교수님의 테라코타인 "지원의 얼굴"의 모델이 되어 교수님의 작품이 명성을 얻어 유명해지신 사건도 나에게 즐겁고 멋진 추억이 되었다. 또한 인생의 반려자인 남편도 실기실에서 만나 인생의 희로애락을 같이함도 재학 시절 인상 깊은 추억이 되었고, 오늘날까지 함께 하여 나의 삶의 이정표가 되었다.

65년 수업 휴식시간, 체크 투피스는
외부 대학 친구 방문, 1학년때

정동, 지원, 영자, 명희, 금익
착하고 다정했던 금익이는 몇년전 하늘나라로 갔고~

69년 졸업생 강원도 화조대 등 수학여행 　　　　점심시간 휴식때 클래스메이트들과 즐거운 한때

3. 홍익여성화가협회 회원으로서 함께 작품 활동을 해오시면서 즐거웠던 일이나 느낀 감정들

홍익여성화가협회는 다른 그룹과 달리 선 후배의 모임이라 편안하고, 화목하고, 만나면 즐거운 모임이라 생각된다. 선배님을 만나고 작품을 보면 배울 점이 있고, 후배들도 신선한 이미지를 보여주어 행복하다. 항상 후배들의 따뜻한 배려로 작품 출품도 도와주고 정다운 대화들로 가득하다. 담소를 나눌 때도 작가만이 가질 수 있는 열정을 가지고 대화하니 어떠한 희열을 맛보기도 한다. 작가는 작가들을 만나 작품에 대한 이야기를 하는 것이 가장 즐겁고 행복하다.

4. 내가 소망하고 꿈꾸는 홍익루트의 미래의 모습

내 생각에는 홍익대학교의 특징은 개개인이 열심히 작품 활동을 해서 큰 틀이 이루어지고, 그 틀 속에서 좋은 작품을 선보인다고 할까! 각자 열정적인 예술혼에 빠져 자기를 표출하고 성찰하는 작가정신이 투철해 홍익의 명성을 높이고, 귀한 작가들로 홍익루트가 성장한 미래의 모습을 그려본다. 예술가란 정년도 없고 은퇴도 없고 나이가 들수록 진리에 다가가 예술로 인격의 완성을 추구하며, 진정한 예술가로 위대한 창작의 영성을 가지고 승화된 아름다운 홍익루트가 되길 기대해본다.

5. 작가로서의 앞으로의 계획과 꿈

나는 늘 작품을 창작하며 즐겁고 기쁘고 행복했다. 힘든 줄도 모르고 밤이 오는 줄도 모르며 작품에 빠질 때가 많았다. 새로운 이미지를 시도하며 꿈꾸고 새로움을 찾아 헤맸다. 요즈음 유감스럽게도 꿈과 달리 건강이 나빠져서 전과같이 작품에 임할 수가 없다. "어떻게 이런 일이 생길 수 있나?" 정말 생각할수록 괴롭다. 건강이 회복되는 대로 가능한 할 수 있는 대로 잘 견디며 즐겁게 욕심부리지 말고 작업에 임할 수밖에 없다. 나의 작업의 산실이 활기를 찾아 진실한 예술의 통로가 되길 소망한다.

서정숙 (1970년 졸업)

위 – 조인순, 서정숙, 전옥교,
홍민표, 홍맹곤
아래 – 최병찬, 김재관, 김정재

1. 화가의 길을 선택하시게 된 계기

아득한 어린 날에 그린 수많은 낙서화부터 시작하여 초. 중. 고 내내 미술반 활동, 생각하면 많은 미술과 관련된 일들이 마치 어제 일처럼 떠오른다, 내게 그림은 선택이 아니었다.

2. 홍익대학교 미술대학 재학 시절의 인상 깊은 추억.

인생에서 가장 찬란하고, 참 아름다운 시절, 많은 고민과 에피소드가 있었지만 어찌 말로 다할 수가 있을까!

3. 홍익여성화가협회 회원으로서 함께 작품 활동을 해오시면서 즐거웠던 일이나 느낀 감정들

전시회를 앞둔 긴장과 카타르시스, 매 전시가 즐거웠고, 보람이 있고, 선후배 동문과 같이하는 기쁨이 좋다.

4. 내가 소망하고 꿈꾸는 홍익루트의 미래의 모습

질과 양, 모든 면에서 타를 압도하는 우리 홍익루트가 되기를 바라며, 홍익루트의 무궁한 발전을 기원한다.

5. 작가로서의 앞으로의 계획과 꿈

계획과 꿈을 논하긴 뭣하고, 그냥 힘 다할 때까지 꾸준히 그리겠다. 선후배 동문 여러분들께 감사하는 마음이다.

왼쪽에서부터 세 사람 김재관, 이강란, 전옥교,
왼쪽에서 다섯번째 김미란, 오른쪽에서부터 조정연, 서정숙

하종현 선생님, 서승원 선생님, 김재관 선생님

황용익 (1971년 졸업)

1. 화가의 길을 선택하시게 된 계기

풍문여중, 풍문여고 시절의, 미술반 활동이 계기가 되었다. 홍익대학교에서 서양화를 전공하신 분이 미술교사로 오셔서 미술반 학생들을 적극적으로 자원해 주셔서 미술대회는 물론 방과 후 고궁 스케치, 교내 미술 전람회 등 많은 경험을 하게 되었다. 수채화, 유화, 공예, 도자기, 조각 등등. 선생님의 그 열심은 지금도 큰 기억이 된다. 홍익대학교에서 화가로서의 꿈을 맞이하게 되었다.

2. 홍익대학교 미술대학 재학 시절의 인상 깊은 추억

재학 시절 김원 교수님께서 해부학 시간에 홍의 인간, 이라고 하시며 해골과 신체 골조를 강의실에 갖고 오심에 놀라기도 했고, 인체 누드에 대한 기대감이 생겨 누드(유화)에 열심을 냈다. 부끄러워하는 남학생들의 모습이 눈에 선하다. 과 동기생들은 특별히 개성이 강하고, 자유로운 영혼들이라서 독특했다. 루치아노 파바로치 처럼 성악에 능한 친구, 또는 막걸리 대장도 있고, 하얀 고무신에 군대 잠바를 즐겨 입는 친구도 생각이 난다. 비가 오는 날이면 말없이 모두가 실기실에서 마치 대가들이 된 듯 심각하게 작품에 몰두하기도 했다. 2학년 초가을 홍대 축제 기간 중 홍익 캄보 밴드의 연주가 추억이 되었다. Fashion쇼에 모델이 되어 무대를 워킹하며 축제를 즐겼던 것이 생각난다.

3. 홍익여성화가협회 회원으로서 함께 작품 활동을 해오시면서 즐거웠던 일이나 느낀 감정들.

나의 경우는 창립전이 지나고 몇 년 후에 김경복 선배님의 권유로 우리 동기 여러 명이 입회를 했다. 그때의 그 기쁨은 지금도 생생하다. 오늘까지 선배님, 후배님들과 만남은 삶의 큰 힘이 되며 감사하다. 전시 오프닝 때면 찾아주시는 하종현 교수님, 서승원 교수님, 최명영 교수님과 동문들의 얼굴은 언제나 반갑다. 우리 회원들을 찾아주시는 교수님들의 응원은 큰 감동이다. 우리는 아직도 홍익대학교 캠퍼스의 학생이 되어 웃음이 넘친다. 함께 걸어가는 아티스트들의 길에는 선 후배의 힘과 멋지고, 에너지가 넘치는 회원들의 그림들이 우리의 삶을 장식해주는 홍익여성화가협회이다. 회장 일을 경험하면서 함께 수고한 임원들의 수고와 봉사와 동문의 정이 참 아름답다고 생각한다.

4. 내가 소망하고 꿈꾸는 홍익루트의 미래의 모습

서양화과 동문들이 모여 특히 여성성의 어려운 현실을 이기면서 작품을 하는 열정을 높이 칭찬한다. 선 후배 간의 만남은 삶의 큰 힘이 된다. 젊은 감성과 함께 어우러져서 예술인의 에너지를 전시를 통해 이 시대의 메카의 존재임을 표현하고, 시대를 앞서가며 후학을 양성하는 예술인의 혼을 영원히 빛냈으면 한다.

5. 작가로서의 앞으로의 계획과 꿈

그림을 사랑하고, 작업에 대한 몰두는 내 인생과 항상 함께 간다.

장경희 (1972년 졸업)

1. 화가의 길을 선택하시게 된 계기
나는 미술과 음악을 6세 때부터 좋아해서 학교에 가서도 늘 학교 대표로 활동했지만, 그 당시 예체능 과목을 전공한다는 것에 대하여 부모님과 선생님들의 반대에 부딪히게 되었다.

S대 명문과에 가기에는 수학 실력이 부족했다. 나는 당시에 교장 선생님이셨던 서정권 선생님의 아들(가수 서유석) 이야기로 아버님과 담임 선생님을 설득하였고, 미술 대학에 가서 미술 선생님이 되었다.

1971년 홍대 축제에서 가면을 쓰고
총학생단(이종남, 장경희, 고국범)과
기념촬영을 하신 이항녕 학장님

2. 홍익여성화가협회 회원으로서 함께 작품 활동을 해오시면서 즐거웠던 일이나 느낀 감정들.
작품활동을 나 혼자 했으면 그만두고 싶었던 때가 많았겠지만, 홍익여성화가협회 회원들과 어울려서 여기까지 온 점에 감사드린다.

3. 내가 소망하고 꿈꾸는 홍익루트의 미래의 모습
홍익루트는 초창기보다 많이 발전됐고 기대도 크다. 선 후배 간의 화합과 창조력의 결집으로 무궁한 발전을 바란다. 더욱 발전한 홍익대학교를 기대한다.

4. 작가로서의 앞으로의 계획과 꿈
나는 늘 부족하게 느낀다. 새로움에 발버둥 치지만, 늘 아쉬움만 남는다. 이제 조금씩 알아가니 걸작 한 점 남기고 싶고, 작은 기념관이라도 남기고 싶다. 나의 홍대여! 무궁하라!

홍익전 전시장에서 장지원, 장경희,
윤중식 교수님, 김령 선배님

제자들에게 묵묵히 사랑과 용기를 주신
이정지 고문님과 제자들

유성숙 (1973년 졸업)

1. 화가의 길을 선택하시게 된 계기
막내로 태어나 혼자만의 시간이 많았던 것 같다. 그 시간을 그리고 만들고 하는 것으로 채웠던 것은 초등학교 시절 선생님들의 칭찬이 좋아서였던 것 같다. 지금도 나의 고향 강릉 남대천 둑길 따라서 화판에 스케치북, 크레파스를 들고 안목 해변까지 가서 바닷말들, 기러기 알, 조개껍질 채집 등... 찬란한 햇살에 싱그럽게 제 빛깔을 뿜어내던 자연들이 아직도 나의 작업 정신에 든든히 자리 잡고 있다.

2. 미술대학 시절 인상 깊은 추억
중고등학교 시절은 미술교사이셨던 잊지 못할 스승님의 가르침이 아카데믹하고 매사에 철저한 교육을 받은 행운의 시절이었지만, 그때는 답답하고 자유롭고 싶었다. 대학시절은 그런 나에게 마음껏 자유롭고 호기심을 충족할 수 있는 시절이었다. 도서관에서 세계의 미술서적 섭렵과 책에 몰두하며 연극과 영화에 취하고 작업에 신났던 시절이었다. 개인적으로 특별한 기억나는 일은 MT도 안 가고 혼자서 미술대학 실기실을 독차지하고 여름방학을 쏟아부어 작업하는 기쁨을 누렸다. 허나 개학을 하고 도서관에 가서 일본 미술잡지인 미술 수첩을 보다가 깜짝 놀랐다. 내가 여름 내내 작업한 작품이 이미 일본의 작가가 먼저 하고 있었다는 사실. 그때의 착잡했던 마음이 기억난다. 독자적인 자신의 정체성 확보에 대한 노력이 중요함을 확실히 깨닫는 시절이 대학시절임을 기억한다.

3. 홍익루트 회원으로 즐거웠던 기억
홍익여성화가협회 회장을 맡으면서 함께 일한 임원들과의 만남은 선후배 간의 끊을 수 없는 정신이 흐르고 있음을 느끼는 시절이었다 항상 우리에게 뿌리 같은 존재, 모교, 특히 홍익여성화가협회가 그렇다. 팔을 뻗으면 옆에 홍익이 있는 든든한 마음. 행복하다. 이런 강한 유대를 만들어 주신 선배님들께 감사드린다.

4. 소망하고 꿈꾸는 홍익루트의 모습
각성과 자각의 산실임을 우리는 모두 알고 있다. 우리의 꿈을 농축시키고 주목받는 예술정신을 제안하고 이끌 수 있는 멋진 인재들이 발돋움하는 곳이 되길 소망한다. 붙들어주고, 세우고, 이끌며 함께 아름다운 삶을 이루며 사랑하자.

5. 작가로서의 앞으로의 계획과 꿈
포기할 수밖에 없었던 여러 번의 시절이 있었으나, 다시 일어나 작업하고 했던 것은 생명에 대한 존엄을 존중하며 예술가로 태어난 책임을 다해야 한다는 나만의 명제 앞에 순종하는 것이 작업이었다. 그 순종의 길의 끝이 언제가 될지 모르나, 마음을 이끄는 소리에 귀 기울이며 할 수 있는 때에 이르기까지 작업을 하고 싶다.

김명숙 (1973년 졸업)

1. 화가의 길을 선택하시게 된 계기

홍익대학교와 대학원을 졸업한 후 스페인으로 유학 가서 그곳에서 박사학위를 받았고, 4번의 개인전을 개최하였고, 경희대학교 강사를 역임하였고, 여성화가협회 전시와 일본에서 2007년 단체전에 출품하는 등 다양한 창작활동을 하였으나, 2013년부터 큰 수술로 작품 활동을 중단하였다.

2. 홍익대학교 미술대학 재학 시절의 인상 깊은 추억

홍익대학교 미술대학 근처 작업실과 학교에서 늦게까지 살다시피 하면서 그림을 그리고 또 그린 열정적인 나의 모습이 재학 시절의 인상 깊은 추억이다.

3. 홍익여성화가협회 회원으로서 함께 작품 활동을 해오시면서 즐거웠던 일이나 느낀 감정들.

한지 작품과 마대를 이용한 오브제와 함께 즐기면서 창작활동을 하였다.

4. 내가 소망하고 꿈꾸는 홍익루트의 미래의 모습

삶 자체를 여과시켜가면서 삶이 반영되는 것이 표현이었으며 자유롭고 순수했다.

5. 작가로서의 앞으로의 계획과 꿈

코로나 시기가 아니었으면 개인전 계획이 있었을 것이다.

"그림을 그린다는 것은 삶 자체이며 예술이다."

친구 장영자와 69년도에
조소과 실기실 앞에서

1969년 대학 1학년, 친구들과
김명숙, 남영희, 조순희, 배성옥

김호순 (1976년 졸업)

1. 화가의 길을 선택하시게 된 계기
어려운 환경 속에 학창 시절을 보내고 난 후, 대학 졸업 후 생활을 위하여 만화영화 백그라운드 작업을 10년 정도 했다. 결혼 후엔 중학교에서 3년간 교직생활을 하다가, '홍익모상전'을 통하여 작가의 길로 들어섰다.

2. 홍익대학교 미술대학 재학 시절의 인상 깊은 추억
우리 때는 미술교육과와 회화과가 함께 수업을 했는데, 이 일, 이상남, 곽남신, 김인회 같은 걸출한 동기들과 함께여서 좋았다.

3. 홍익여성화가협회 회원으로서 함께 작품 활동을 해오시면서 즐거웠던 일이나 느낀 감정들
홍익여성화가협회의 주류인 임원 활동을 하며, 주최자로서의 보람을 느끼며 활동했다.

4. 내가 소망하고 꿈꾸는 홍익루트의 미래의 모습
작가는 대작을 통해 배운다고 생각하는데, 지금은 COVID-19 때문에 힘들지만, 종식 후에는 대작 중심의 작업을 통해, 후배님들이 더욱 성장하길 바란다.

5. 작가로서의 앞으로의 계획과 꿈
코로나 때문에 예술의 전당 전시도 취소되었지만, 난 여전히 이전보다 더 큰 작업으로, 최선을 다해 나를 보여주며 '좋은 작가'가 되고 싶다. 난 아직도 'Keep going' 중이다.

홍익루트 임원들과 이정지 회장님과 함께

홍익루트 전시 후에 이정지 회장님과 함께

이정숙 (1976년 졸업)

1. 화가의 길을 선택하시게 된 계기
어려서부터 그림을 그리고 놀기를 좋아했다. 원래 고3 때는 성악과를 가려고 준비하고 있었는데, 그 해 여름 미술시간에 몰래 영화배우를 그리다가 들켰다. 미술 선생님께서는 오히려 나의 그림을 보시더니 미대를 가라고 강권하셔서 미대로 선택하게 되었다. 개인적으로 다리가 불편해서 오페라를 못한다는 생각이 들어서 신체의 장애와 무관한 화가의 길을 선택했다.

2. 홍익대학교 미술대학 재학 시절의 인상 깊은 추억
우리가 학교를 다닐 때는 유신정권 시절이라서 정치적으로 무척 혼란했고, 거의 데모를 일상으로 했다. 삶에 대한 무거운 고민들을 많이 했는데, 홍익대학교 앞 카타리나 다방에서 친구들과 인생과 예술에 대해 서로 알지 못하면서 심각하게 토론했던 일이 인상에 남는다. 특히 자기 정체성에 대한 고민을 많이 했던 것 같다.

3. 홍익여성화가협회 회원으로서 함께 작품 활동을 해오시면서 즐거웠던 일이나 느낀 감정들
우선 고 이정지 선생님에 대한 존경과 감사를 드린다. 나는 개인적으로 선생님 덕분에 회원이 되었다. 이론을 공부하고 강의와 사업을 병행하느라 그림을 본격적으로 그릴 여유가 없는 생활 중에도 홍익루트 덕분에 붓을 놓지 않고 계속할 수 있었다. 그리고 지금은 새삼 이정지 선생님의 화가로서의 귀감 됨이 참으로 나에게 그림을 그릴 수 있는 힘이 된다. 홍익여성화가협회와 이정지 선생님은 나에게는 떼어 놓을 수 없는 그림에 대한 화두가 되어버렸다.

4. 내가 소망하는 홍익루트의 미래의 모습
젊은 후배들이 많이 동참하면 좋겠고, 남녀의 구분이 없는 모임이 되면 좋겠다.

5. 작가로서의 앞으로의 계획과 꿈
작가라면 너무 거창하지만, 그림을 좋아하고,
내 삶의 치유의 시간이며, 그리고 나의 일부니까
눈 감을 때까지 그림과 함께 하고 싶다. 현실적으로
노욕은 금물이니 매년 한번 이상의 개인전은
하고 싶고 방념이 되는 작업을 하고 싶다.
너무 힘 안 들어가는...

홍익루트 전시 오픈식에서 이정지 회장님과 함께

박은숙 (1978년 졸업)

1. 화가의 길을 선택하시게 된 계기

나는 어릴 때부터 그림 그리기를 좋아했다. 학습되지 않은 순수한 나만의 그림들을 어머님께서 많이 좋아해 주셨고, 동네 분들에게 자랑하시는 모습을 보고 어린 마음에 더욱 신이 났던 것 같다. 이후로 주위 친구들과 선생님으로부터 그림 잘 그리는 아이로 인정받았던 것 같다. 초등학교 시절 "화가"라는 단어의 의미도 잘 모르는 채 자연스럽게 꿈으로 이어지게 되었다.

2. 홍익대학교 미술대학 재학 시절의 인상 깊은 추억

홍익대학교 미술학부에 훌륭한 작가들이 많았고, 배려와 유쾌함이 넘치는 행복한 재학 시절을 보냈었다. 그때 교수님들도 학생들에게 격려와 함께 한마음이 되어 주셨다. 특히, 동료들과 격의 없는 토론이나 즐거운 대화, 소소한 레크리에이션 등은 학부의 따뜻함과 이타심 등 모든 것들이 그림에 대한 열정을 더 일깨워 주는 원천이 되어준 것 같다.

3. 홍익여성화가협회 회원으로서 함께 작품 활동을 해오시면서 즐거웠던 일이나 느낀 감정들

이후 결혼 후, 육아와 주부의 의무로 작업을 마음껏 하지 못해서인지 몸이 자주 아프고, 마음 또한 우울했던 적이 많았다. 작업에 대한 그리움에 그때부터 사소한 주위의 생활을 "나만의 예술활동"화 하기를 즐겼으며, 알록달록 빨랫줄에 걸려있는 아이들의 옷에서도, 경쾌한 색감 나열 놀이로 나의 맘을 달랬던 기억도 있다.

그래서 나 자신에게로 돌아올 수 있게 기회를 열어준 홍익루트가 내겐 너무 소중하며, 열심히 작업하시는 선생님들의 격려와 조언들은 작업에 임하게 되는 나 자신에게 더 큰 다짐을 갖게 했다.

최영숙, 김경복, 정강자, 박은숙, 최영화
2005년 선화랑 박은숙 개인전

KIAF에서
서정숙, 하종현 교수님, 박은숙, 이두식 교수님, 곽용익
2010년 조선일보사 홍익전 전에서

1977년 5월 9일 ~ 12일 수학여행 전주, 해금강, 통도사, 경주여행, 서승원 교수님과

이일, 김찬식, 서승원, 최명영 교수님과 함께한 77년 회화, 조소과 졸업여행에서

4. 내가 소망하고 꿈꾸는 홍익루트의 미래의 모습

현대사회에서는 20대~80대를 아우르는 모임을 찾아보기 힘들다. 그러기에 홍익루트가 더욱 소중한 의미가 있는 것이다. 선 후배의 따뜻한 사랑, 존경과, 배려 이런 것들이 폭넓은 나이 차를 초월해 하나로, 40년의 끈끈함을 이어올 수 있었던 것 같다. 그러하기에 초석을 만드신 초창기 선배님들께 더욱더 존경함과 감사함을 전하고 싶다. 앞으로도 홍익루트 여성화가협회가 지속적 발전과 함께 사회 속에서, 여성화가로서의 눈부신 활동의 토대가 되어주기를 마음 깊이 바란다.

5. 작가로서의 앞으로의 계획과 꿈

작가로서의 작업은 나의 어릴 적 꿈이었기에 그 앞에서 나는 항상 행복하고 열정적인 사람이 된다. 열정을 가지고 열중했기에 건강해졌고, 또한 그러한 나의 수고와 노력은 차원이 다른 "나 다움"의 진정한 자아와 만날 수 있게 되었고, 나에게 품격 있는 삶을 가져다주었다. 주위의 시선이 아닌 "나 다움"의 작품으로 모두가 함께 느낄 수 있기를 기대하며, "나 다움"으로 항상 노력할 것이다.

졸업여행

대학 1학년 우이동 야외 스케치

조규호 동기의 첫 개인전을 축하하며

최정숙 (1978년 졸업)

홍익루트 창립 40주년 기념 전시와 출판 기획을 맡은 저로서 인터뷰 글은 마음에 둡니다. 40주년에 함께 참여한 졸업 동기 박은숙, 서경자, 이명숙, 이순배, 조규호, 최정숙, 황경희. 친구들과 대학 교정에서 놀던 그때 그 시절로 돌아가 추억을 함께 나눕니다.

빛바랜 사진들을 보며 이름도 가물가물 입에 맴돌 뿐 만나지 못한 동기들도 보고 싶습니다. 그래도 아직 포기하지 않고 붓이라도 들을 수 있어 이 40주년에까지 왔습니다. 더 없는 축복의 선물 같은 시간들이어서 감사했습니다. 자랑스러운 홍익루트에 들어와 작업을 시작할 수 있었고 선, 후배님들을 통해 많은 것들을 배웠습니다. 앞으로도 서로 사랑으로 존경하고 아끼고 싶습니다.
감사합니다.

미술대학 조소실 앞 벤치에서 김창억 교수님, 동기들과 함께

홍익 대학 교정에서 박숙경, 한순자, 박현주, 서경자 동기들과

대학 시절, 꿈 많던 낭만적인 시간

홍익 대학 교정에서 최명영 교수님과

지난 홍익루트 40년을 추억하며

제1회 홍익창립전
1982.08.18
아랍문화회관, 회장 송경

제5회 홍익전 1986.02.28
문예진흥원미술회관, 회장 황영자

제6회 홍익전 1987.05.23
경인미술관, 회장 황영자

제2회 홍익전 1983.09.18
아랍문화회관, 회장 송경

제7회 홍익전 1988.09.19
서울갤러리, 회장 조문자

제9회 홍익전 1990.06.08
문예진흥원 미술회관, 회장 조문자

제11회 홍익전 1992.04.03
문예진흥원미술회관, 회장 김영자

제10회 홍익전 10주년 기념전 1991.08.16
예술의 전당, 회장 조문자
이면형 총장, 김원, 이종무, 하종현, 서승원, 최명영, 김서봉 교수 참석

제12회 홍익전 1993.07.30
문예진흥원 미술회관, 회장 김영자

10주년 홍익전, 오픈파티 1991.08.16
예술의 전당, 회장 조문자
이면형 총장, 김원, 이종무, 하종현, 서승원, 최명영, 김서봉 교수 참석

제13회 홍익전 1994.08.02
서울갤러리, 회장 김영자

제15회 홍익전 1996.03.29
문예진흥원 미술회관, 회장 이정혜

제19회 홍익여성화가협회전 2000.04.05
종로갤러리 회장, 이정지

제16회 홍익여성화가협회전 1997.07.08
서울갤러리, 회장 이정혜

제19회 홍익여성화가협회전 오픈식 2001.05.24
회장 이정지

제17회 홍익여성화가협회전 1998.02.13
문예진흥원미술회관회장, 남영희

홍익여성화가협회 20주년 기념 여성.환경전 2001.05.24
서울시립미술관 회장, 이정지

20주년 기념 홍익여성화가협회전 오픈식 2001.05.24
박서보 교수, 송경, 이정지 회장 등

제22회 홍익여성화가협회전 2003.07.02
인사아트센터, 회장 김민자

20주년 기념 홍익여성화가협회전 오픈식 2001.05.24
이정지 회장 인사 말씀

제22회 홍익여성화가협회전 2003.07.02
인사아트센터, 회장 김민자

제21회 홍익여성화가협회전 2002.04.16
홍익대학교 현대미술관, 회장 김민자

제23회 홍익여성화가협회전
회원들과 대형 포스터 앞에서
홍익대학교 현대미술관, 회장 김경복

제23회 홍익여성화가협회전 2004.04.26
홍익대학교 현대미술관, 회장 김경복

제 25회 홍익여성화가협회 전광영 선생님 작업실 탐방
2006.10.13. 회장 민정숙

제24회 홍익여성화가협회전 2005.11.25
서울시립미술관 경희궁분관, 회장 김경복

제 26회 홍익여성화가협회 도원성 미술관 탐방
2007.05.26. 회장 민정숙

제25회 홍익여성화가협회전 2006.08.15
서울갤러리, 회장 민정숙

제26회 홍익여성화가협회
하종현 교수님 작업실 탐방 2007.10.03 회장 민정숙

제26회 홍익여성화가협회전 2007.08.15
갤러리 라메르 전관, 회장 민정숙

제28회 홍익여성화가협회전 2009.08.26
인사아트센터, 회장 황용익

제27회 홍익여성화가협회전 2008.05.15
갤러리 정 전관, 회장 황용익

제30주년 홍익여성화가협회전 2011.04.21
예술의전당 한가람미술관, 회장 윤미란

제27회 홍익여성화가협회 사랑의 자선전 2008.12.10.
갤러리 31, 회장 황용익

제31회 홍익여성화가협회전 2012.4,25
조선일보 미술관, 회장 윤미란

제32회 2013 홍익루트전 전시 2013.4.24
공아트스페이스, 회장 윤미란

제33회 2014 홍익루트전 전시 2014.04.16
조선일보 미술관, 회장 김령

제34회 2015 홍익루트전 전시 2015.07.01
갤러리 미술세계, 회장 김령

제35회 2016 홍익루트전전시 2016.06.01
갤러리 미술세계 전관, 회장 유성숙

제35회 홍익여성화가협회전
갤러리 미술세계 외관 배너 2016년
회장 유성숙

제 36회 홍익루트전시 2017.06 21
회원들이 정성으로 준비한 오프닝파티 모습, 회장 유성숙

제 36회 2017 홍익루트전 2017.06.21
갤러리 미술세계, 회장 유성숙

제 37회 2018 홍익루트전 2018.06.13
갤러리 미술세계, 회장 박은숙

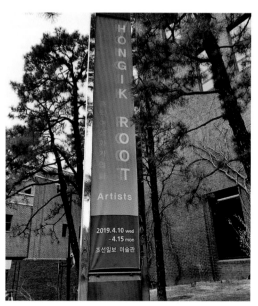

제38회 홍익여성화가협회전 전시장 입구 플래카드
조선일보미술관, 회장 박은숙

제38회 2019 홍익루트전 봄날의 감성 2019. 05.18
토포하우스, 회장 박은숙

제39회 2020 홍익루트전 치유와 공존 개막식 후 2020.07.22
토포하우스, 회장 최정숙

제38회 2019 홍익루트전 봄날의 감성 2019.04.10
조선일보 미술관, 회장 박은숙

제39회 홍익여성화가협회 정기전 2020.07.22
토포하우스, 회장 최정숙

맺으며..

同門

동문이란 한 학교의 같은 교수와 같은 제도적 정신, 주변 환경 속에서 교육받았음을 의미한다. 어느 대학의 동문이건 간에 '동문(同門)'이란 울타리로 묶고 나면 소속 작가들 간에 큰 차이가 없어 보인다. 동문 소속의 어느 작가는 동문의 위치에 가서야 비로소 '동문'이란 틀 속의 자신의 정체성을 통해 이 땅의 미술문화를 형성하고 있는 작가적 정체성에 관한 유일한 현실감을 느낄 수도 있다. 아니 어쩌면 '동문'이야말로 한국 작가들이 지닌 지극히 구체적인 작가적 정체성의 유일한 '문화' 일지도 모른다.

일부? 혹은 대다수의 작가들에게 동문전은 미술대학 재학 시절, 미술계 현장에서 떠난 이후 전문 미술가들의 사회라고 할 수 있는 미술계에 제도적으로 포함되어질 수 있는 거의 유일한 '창구'이다. 이러한 창구는 여성 작가들만의 동문전 활동이 여성작가들의 작품상의, 제도상의 잠재력 확대에 일정한 역할을 한다. 이러한 미술계의 현상은 이념과 담론으로 무장한 미술 공론만이 인정받는 화단에서는 분명 현실적 한계로 비추어질 수도 있다. 그러나, 한국 미술문화의 현실은 추상적 고급 문화로서 따로 이 문화계를 형성하고 있는 부분보다는 작가들의 일상으로 연관되어 교육 현장이나 동문, 화랑, 저널에 수용되는 부분이 더 크다는 점을 인정할 때, 동문전이라는 단체를 향한 시각과 미술계의 위치는 한국이라는, 한국화단이라는, 사회 문화적 구조 속에서 좀 더 새로운 시각으로 바라볼 필요가 있다.

한국 미술계가 소수의 엘리트가 지배하는 공격적이고 전위적 흐름 속에 소수의 전위적 여성화가에게만 참여기회가 주어짐으로써 대다수의 여성화가들의 활동이 소외되고 그들만의 결집을 다질 현실적인 터를 마련하기 어려운 1980년대의 여건 속에서 「홍익여성화가협회」는 창립되었다. 「홍익여성화가협회」는 홍익대학 출신의 여성화가들을 세대나 장르에 관계 없이 대학을 졸업한 뒤에 하나의 소속감을 견지하면서 결집시켜준 구심점이다. 이 구심점은 남성 화가들과는 달리 우리 사회의 남성 중심적 사회구조로 인하여 대학 졸업과 동시에 창작여건이 어렵고 화단 진출이 불리하며 이미 등단하였다 해도 본격적인 활동을 지속하기 어려운 여성 미술계의 현실을 고려할 때, 다양성이 요구되는 한국 미술문화의 형성을 위한 또 다른 창구로서의 역할과 의의를 지니는 것이다.

女性

「홍익여성화가협회」의 구성원 모두는 여성작가로 이루어진 동문전으로서 女性.....은 본 단체를 구성하는 또 하나의 요소이다.

21세기 들어서 여성의 문제는 여성의 성적 차이를 부인하고 결혼·가족 등 전통적 가치를 거부하였던 종래의 여성운동을 대신하여 여성이 지닌 성적 차이를 인정하면서 여성이 갖고 있는 여성스러움, 즉 여성의 「감성」이 다른 무엇보다 우월한 해결수단이 될 수 있다는 논리를 가지고 있다.
기존의 여성적인 것의 특성들이 페미니즘 이론에서는 남성 중심 사회에서 나타난 여성의 억압으로 인식되었지만 이제는 그 「여성성」 특히, 어머니의 기능은 20세기 남성우월주의의 사회에서 나타났던 물질적이고, 개인주의적이며, 기계적인 문화적 병폐를 치유할 수 있는 대안으로써 새롭게 수용되고 있다.

본 단체의 화가들이 지닌 여성자신이 가지고 있는, 그들이 여자로서 어머니로서 아내로서 지니는 복합적인 삶의 체험(여성적인 것의 특성)은 단순한 이념과 취지에 의해서 모였다 사라지는 여타 그룹전과 비견되는 중요한 정체성이다.
따라서 홍익여성화가협회 회원 모두가 지닌 여성이라는 이 性的 정체성은 이제 흔히 말하는 한국화단의 불리한 조건으로서의 여성이 아니라 그들이 지닌 존재와 경험이 미래사회의 조화와 화합을 선도하는 부드럽고 감성적인 에너지가 될 수 있다는 새로운 대안으로 받아들여져야 할 것이다

<div align="right">

홍익루트 2000년 기록 일지 중에서
글쓴이 미상

</div>

에바 알머슨 전 관람(세종문화회관) 임원들과 함께
2020.8.5 제39회 홍익루트, 회장 최정숙

조문자 환기 미술관 초대전 관람 2020.4.29
제39회 홍익루트, 회장 최정숙

CREDIT

홍익루트 창립 40주년 기념 기획

홍익루트 40
HONGIK ROOT 40
NOW! AGAIN!

2021.10.12~18
홍익대학교 현대미술관

HONGIK ROOT 임원

회　　장　최정숙
부 회 장　정해숙
총　　무　김외경
총 무 보　노연정
재　　무　오의영
재 무 보　신정옥
섭　　외　문희경 김수정 김인희 권규영
간　　사　문미영 안수진 정은영
서　　기　김계희
감　　사　김경희 이경혜
고　　문　송　경 황영자 조문자 김영자 이정혜
　　　　　남영희 이정지 김민자 김경복 민정숙
　　　　　황용익 윤미란 김　령 유성숙 박은숙

홍익루트 창립 40주년 기념 출판
HONGIK ROOT 40

총　　괄　최정숙
교　　정　정해숙
행　　정　김외경
참여작가　171명
인 터 뷰　최정숙 정해숙 김외경 노연정 오의영 신정옥 문희경 김수정
　　　　　김인희 권규영 문미영 안수진 정은영 김계희 김경희 이경혜
자료사진　제정자 황영자 김영자 석란희 조문자 이정혜 남영희 김정자
　　　　　이정지 전명자 전준자 심선희 민정숙 박명자 김경복 김　령
　　　　　장지원 서정숙 황용익 장경희 유성숙 김명숙 김호순 이정숙
　　　　　박은숙 최정숙
디 자 인　헥사곤

전시에 도움 주신 곳　호미화방 바노바기 코스메틱 사단법인 해반문화
작품 운송 및 설치　　문아트 문상로